影视民俗学

YingShi MinSuXue

廖海波 著

北京大学出版社
PEKING UNIVERSITY PRESS

图书在版编目(CIP)数据

影视民俗学/廖海波著.—北京:北京大学出版社,2007.9
(未名·影视时空书系)
ISBN 978-7-301-12450-5

Ⅰ.影… Ⅱ.廖… Ⅲ.①电影－民俗学②电视(艺术)－民俗学 Ⅳ.J90-05

中国版本图书馆 CIP 数据核字(2007)第 087028 号

书　　　名：影视民俗学
著作责任者：廖海波　著
责 任 编 辑：闵艳芸
封 面 设 计：春天书装
标 准 书 号：ISBN 978-7-301-12450-5/J·0177
出 版 发 行：北京大学出版社
地　　　址：北京市海淀区成府路 205 号　100871
网　　　址：http://www.pup.cn
电 子 信 箱：minyanyun@163.com
电　　　话：邮购部 62752015　发行部 62750672　编辑部 62752824
　　　　　　出版部 62754962
印　刷　者：北京宏伟双华印刷有限公司
　　　　　　890 毫米×1240 毫米　A5　7.875 印张　184 千字
　　　　　　2007 年 9 月第 1 版　2007 年 9 月第 1 次印刷
定　　　价：19.00 元

未经许可,不得以任何方式复制或抄袭本书之部分或全部内容。
版权所有,侵权必究
举报电话：(010)62752024　电子信箱：fd@pup.pku.edu.cn

序

夏衍前辈提出过中国电影"先天不足,后天失调"的论断,电影理论薄弱当属题中应有之义。远的不说,新中国成立后至改革开放前,电影作为阶级斗争工具的功能被高度重视,由此造成非常深远的影响。有心人曾翻阅 1949 年至 1976 年的报纸杂志,结果发现当时 95％以上的影评篇什,评价结果通常只有两个:或作政治上的肯定,或作政治上的否定。在"以阶级斗争为纲",文艺推崇"政治标准第一"的年代里,专门谈论电影业务的理论著作屈指可数,我们那么大的国家仅有夏衍著《写电影剧本的几个问题》(1958)、张骏祥著《关于电影的特殊表现手段》(1959)、徐昌霖著《电影民族形式探胜》(1962)、冀志枫著《蒙太奇技巧浅探》(1962)等几种外观单薄的"小册子"。诚如罗艺军先生指出的:"在中国,至少截至 70 年代末,电影理论从来没有过令人瞩目的繁荣时期。"他所编选的《20 世纪中国电影理论文选》中,"新时期短短十来年所占的篇幅,与前半个世纪的总和几乎相等"。

十多年前,我写过一篇《影视教育在中国》的综述。文章里提到,起始于 20 世纪 80 年代的高校影视教育推动了中国影视学科的建设,高校同人辛勤执教的同时,埋头著书立说,使理论生产力得以激活。短短数年间,由个人撰写或集体合作出版的学术论著、影视教材雨后春笋般涌现。以高校教师为主的这支理论队伍很快成为中国影视界一个富有潜力的学术群体,不少论著立一家之说,出版后受到好评,为一向薄弱的中国影视理论建设起了添砖加瓦的作用。我们的努力受到了业界人士的高度肯定。2001 年,国家广播电影电视总局副局长赵实为《"首届中国影视高层论坛"论文集》欣然做序,她以政府主管领导的身份评价道:"中国高校影视学会是全国高校影视艺

术理论人才和教学人才汇聚的学术团体。20年来,在影视艺术的发展中,中国高校影视学会的专家学者们做出了贡献,取得了重要成果,并成为中国影视艺术研究的中坚力量。"2007年6月,中文核心期刊《电影艺术》杂志选择西部一所大学召开"改版恳谈会",主编吴冠平在会上指出:从上世纪90年代开始,中国电影理论研究的中心逐渐从专业电影机构转移到各综合性大学。《电影艺术》编辑部每月收到的来稿中,高校的稿源占了80%以上。

更令人可喜的是,这支理论生力军持续吸引各路新秀加盟。回顾上世纪80年代初,影视教育在国内普通高校刚刚起步,教师基本上来自中文系,知识结构与科研优势侧重于中国现当代文学、文艺理论和美学学科。近年来,随着高校影视教育的长足推进,影视科研的深广度大大拓展,不少高学历的中青年教师拥有不同的学科背景,如哲学、政治学、传播学、社会学、民俗学、心理学、法学、管理学、产业经济学等等,为传统影视理论注入了新的理念、新的视角和新的方法,构成厚实的文化后盾,出现了跨学科交叉研究的新气象。我的同事廖海波撰写的《影视民俗学》,就体现出这样的特点。

海波生性娴静,才思敏捷,学养扎实。大学毕业后她曾在电视媒体跑过几年新闻,足迹遍及辽沈各地城乡,目力所及,为日后从事民俗学研究积累了田野调查的丰富素材。海波在研究生学习阶段,受到南北两所名校学术气场的熏陶,攻读博士学位时师从我大学同窗陈勤建教授主攻文艺民俗学方向。文艺民俗学是文艺学的一个分支,影视艺术是文艺学研究的一个重要方面,两者在理论基础、研究方法、研究领域等方面有着密不可分的关联。毫不夸张地说,在海波前来求职面谈的第一时间,我就意识到她是承担"影视民俗学"这门新学科的不二人选。

春去春又来。初夏时节,海波告诉我她发愤两年书稿甫成,携一个U盘将20万字符灌到我电脑上,嘱我为序,使我有机会先读为快。在这本饶有新意的书稿中,海波好似一位称职的导游,引领我深入那一个个并不觉得陌生的景点,但听了她如数家珍般的讲解之后,却吃惊地发现自己以前只顾"到此一游",错过了不少视而

不见的民俗学元素。本书旁征博引,涉笔成趣,分析案例包括众多的中国影片,如《春蚕》、《一江春水向东流》、《祝福》、《五朵金花》、《刘三姐》、《青春祭》、《黄土地》、《老井》、《湘女萧萧》、《寡妇村》、《黑骏马》、《炮打双灯》、《二嫫》、《过年》、《我的父亲母亲》、《红河谷》、《满汉全席》、《饮食男女》、《洗澡》、《千里走单骑》等等;外国名片则有《魂断蓝桥》、《现代启示录》、《女巫布莱尔》、《指环王》、《哈利·波特》、《楢山节考》、《千与千寻》、《王的男人》等;还有热播的中外电视剧《宰相刘罗锅》、《铁齿铜牙纪晓岚》、《大宅门》、《空镜子》、《永不瞑目》、《乔家大院》、《大长今》等等,夹叙夹议,论据充分,很具可读性。

1982年,联合国教科文组织通过的《墨西哥城文化政策宣言》达成共识:"从最广泛的意义讲,文化现在可以看成是由一个社会或社会集团的精神、物质、理性和感情等方面显著特点所构成的综合性整体。它不仅包括艺术和文学,也包括生活方式,人类的基本权利,价值体系、传播和信仰。"据此来看待人类因国别、因民族、因区域、因时、因地所形成的异彩纷呈的民俗民风,就能在全球化时代更自觉、更自信地把握人类文明"和而不同"的精义。

《影视民俗学》基于民俗学视角来探究影视剧的内涵和形式,也可视作对影视剧的民俗学读解,从中揭示出影视剧创作和审美欣赏的一些独特规律。我认为,民俗生活既是根深蒂固的,又是不断发展演进的(例如当代中国人共同营造的"春晚"新民俗),两者构成影视剧取之不尽的创作资源,也是全球化时代立足本土文化的"根基"所在。尽管这门新学科目前尚未构成一门显学,但发展空间很大。海波作为国内为数不多的开垦者之一,任重而道远,假以时日勤奋耕耘,必将迎来山花烂漫丛中笑的境地。

我与北京大学出版社的愉快合作始于"普通高校人文素质教育通用教材"编写工作,吴贻弓先生和我主编的《影视艺术鉴赏》现今已重印了N次。真诚感谢北大社综合编辑室为我们搭建了《未名·影视时空书系》这个大平台,海波这本新著也将在这个平台上亮相。巧的是,海波定稿写完后记的最后一个字恰为今年6月1日,也就是说

在国际儿童节喜迎宁馨儿降生。我们对她的祝愿不是只"生"一个好,而是——多"生"几个更好。

李亦中
2007 年 7 月 16 日

目　　录

绪论：民俗学研究视野中的影视艺术 / 1

第一章　民俗生活形态的多元化渗透和再现 / 14
　　第一节　民俗化电影——中国电影史上的重要篇章 / 14
　　第二节　中国少数民族题材影视的民俗风情 / 25
　　第三节　饮食文化的世界影像 / 30
　　第四节　贺岁片与欧美电影的圣诞情结 / 44

第二章　影视艺术与民间资源 / 51
　　第一节　民间类型故事的取材与演绎 / 52
　　第二节　恐怖片的民间源流 / 65
　　第三节　影视艺术中的原型意象 / 78
　　第四节　民俗文艺形式的融合与借鉴 / 99

第三章　影视艺术的民族文化意识呈现 / 105
　　第一节　影视艺术的传统文化根基 / 105
　　第二节　韩国影视与民族文化 / 107
　　第三节　日本影视与民族文化 / 117
　　第四节　中国影视与民族文化 / 125
　　第五节　美国电影的文化移植与嫁接 / 134

第四章　影视艺术的地域特色展现 / 142
　　第一节　影视作品的城市印象和记忆 / 142
　　第二节　影视作品中的地域民俗 / 160

第五章　魔幻电影的神话思维创作 / 175
第一节　神话思维的心理结构 / 175
第二节　神话思维在影视艺术创作中的折射 / 177
第三节　魔幻电影取材的民间化 / 180
第四节　魔幻题材凸现的"镜像现实"主题 / 183

第六章　喜剧影视的民间狂欢精神 / 195
第一节　中国戏说历史剧的民间改写 / 196
第二节　"王朔文化"影响下喜剧的民间内涵 / 203
第三节　周星驰"后现代"喜剧电影的狂欢与无序 / 206
第四节　伍迪·艾伦的风俗喜剧 / 213

第七章　动画片的民俗学解析 / 219
第一节　童真与幻想——动画片的基本艺术精神 / 220
第二节　中日美动画片的民族特性分析 / 226

后记 / 241
参考文献 / 243

绪论：民俗学研究视野中的影视艺术

影视作为一门综合性的艺术，多学科、多视角的研究已成为趋势。我把本书命名为《影视民俗学》，即从民俗学的领域来探讨影视艺术，也可以说是影视艺术的民俗学批评。有人会把影视民俗学等同于影视人类学，学界也不无这样的说法。所以需要澄清的是，我所分析的文本主要是影视剧情片而不是纪录片，非一般认识上用影视手段来对特定民族、群体，特定区域、社区的语言行为、制度规范、生活方式、风俗习惯等进行真实考察与客观记录的这一类电影电视片。而是充分运用民俗学的知识、理论和研究方法来对影视艺术进行分析探讨，揭示出影视作品在创作、欣赏和研究中的一些独特规律和特征。

一、影视民俗学的发生及形成

说到电影同民俗的关系，在中国很多人会一下子联想到张艺谋，其早期的《红高粱》、《菊豆》、《大红灯笼高高挂》等多部影片都以浓郁的民俗色彩见长，充分表现了乡土中国最"俗"、最"土"的民众生活。然而，大俗臻致大雅，张艺谋正是凭借这些作品屡登世界级艺术殿堂，多次获得国际电影节大奖，张艺谋和他的民俗电影都已经成为中国文化的一个象征符号。

跻身中国顶级导演的张艺谋一度力图在自己的创作中有所突破，在李安以《卧虎藏龙》赢得"奥斯卡"的青睐后，张艺谋也集合了诸多大牌明星拍摄了武侠片《英雄》、《十面埋伏》、《满城尽带黄金甲》，想做"李安第二"。这些片子在商业上赢得巨大票房的同时，在艺术上却颇为国人所诟病。虽然这些至今余音袅袅的批评之声并不能撼

动其江湖地位,但张艺谋似乎很想重拾往昔的辉煌,已被其拿捏纯熟的民俗则仍是他的底牌之一。2005年张艺谋推出的电影《千里走单骑》,以傩戏《千里走单骑》为基本线索,上演了一对父子之间感情救赎的温情故事。这不禁让人想起张艺谋多年以前的一部旧作《活着》。《活着》一直被评论界认为是张艺谋迄今为止艺术成就最高、思想内涵最为深刻的影片,片中在表现"好死不如赖活着"这一中国老百姓最朴素、最实用、最无奈的生活哲学和人生信念时,张艺谋选择皮影戏这一民俗载体,来象征人的命运不过是历史手中操纵的牵线的玩偶。男主角葛优扯着脖子唱出的戏文也不过是人生的暗合和轮回而已。而《千里走单骑》的傩戏也起到了同样象征的意义:"隐藏在(傩戏)面具下的真正面孔,就是我自己。欢笑的背后,我在咬牙忍耐着。悲愤起舞的同时,我却在伤心流泪。"[①]孤独是现代人普遍的一种状态,社会上每个人都戴着面具生活,影片似乎在昭示人与人之间应该摘下彼此隔膜的面具,人际间需要关爱和沟通。

傩戏以面具闻名,这个民俗意象的运用是张艺谋艺术表现的一次回归,成功与否还需要时间的检验,但无论如何,与同期陈凯歌推出的大片《无极》的空洞、华丽和故弄玄虚相比,还是以情感真挚、意蕴深刻略胜一筹。

不知是张艺谋成就了民俗,还是民俗成就了张艺谋,张艺谋对民俗情有独钟却是不争的事实。透过仪式、信仰、色彩、民间艺术等这些民俗事项本身,在张艺谋影片中表现得更为淋漓尽致的是来自乡土社会的民间精神。中国几千年封建社会浸润的儒家思想作为一种精英文化,宣扬的是礼乐秩序、伦理纲常等处世哲学,从费穆的《小城之春》中看到的是"发乎情,止乎礼"的人伦道德,《一江春水向东流》里看到的女主角素芬是勤劳、朴实、善良的传统妇女形象。但被称为"谋女郎"的巩俐饰演的角色如九儿、菊豆等却有着一股来自民间的野性和坚忍下的率性,正如山中的野花,盛开得肆意而又顽强,又如民歌中所表现的:"崖系山中长年树,你系山中百年藤;树死藤生缠

① 见影片《千里走单骑》

绪论：民俗学研究视野中的影视艺术

到死,树生藤死死也缠。"还如汉朝乐府民歌《上邪》:"上邪!我欲与君相知,长命无绝衰。山无陵,江水为竭,冬雷震震,夏雨雪,天地合,乃敢与君绝。"有着对爱情大胆而炽烈的追求,哪怕玉石俱焚也在所不惜。所以,张艺谋的电影无论内在的蕴意还是外在的形式都契合了民俗的内涵。

"民俗即民间风俗,是指一个国家或民族中广大民众所创造、享用和传承的生活文化。"① 它外在表现为人的诸多习惯性的行为方式和生活模式,内在则是由历史惯性沉积凝聚而成的一种民间群体意识,它包括特定的人生理念、思维定势和价值取向等方面。民俗兼具有社会生活和文化意识的双重特征,渗透于人的物质和精神领域的方方面面。正如民俗学家钟敬文所说:"哪里有人群,哪里就有社会生活,因此哪里就有相应的社会风俗。"② 可见,每个人都不能脱离民俗而生活,生活也离不开民俗的滋养。文艺作品以人为阐发对象,是社会生活的艺术再现,所以说,蕴藏丰富的民俗生活状态,根深蒂固的民间文化意识同样也是文艺创作取之不尽的源泉,作为文艺中的一个重要门类——影视艺术作品也是如此。可见,电影、电视剧与民俗结缘并不是个别的现象,而是一个十分值得研究的领域。

有研究者曾经说,人类的精神生活中有两个共同倾向:一是眷恋故乡,对本土文化有特别的亲近感;一是向往远方,对异域文化有特别的新鲜感。民俗是在漫长的历史发展中沉积下来的,是一个民族和地区大众集体选择的生活模式和意识规范,是民族、地域文化的主要载体和凝聚体,所以有着民俗特色的影片从艺术欣赏的角度往往能够得到人们的青睐。

在中外影视史上,有许多具有鲜明民族色彩和地域风情的民俗化电影和电视剧。也有吸取民俗文艺的元素,如民间音乐、戏曲、地方戏等来构建艺术形式的影视片。同时,故事情节作为影视叙事的

① 钟敬文主编:《民俗学概论》,上海:上海文艺出版社1998年版,第1页
② 钟敬文:《民俗学与古典文学》,见《钟敬文民俗学论集》,上海:上海文艺出版社1998年版,第260页

基本单元也和民间故事渊源深厚。超现实的魔幻影片也大多是从流传久远的民间信仰、民俗故事中汲取原型来进行创作的。这些影视片对民俗所凝聚的深广历史内涵的感悟，种种民俗原型意象的领会，民俗事项的再现和创造，都使影视艺术不可避免地走入民俗学的研究视野。

二、影视创作、欣赏思维的"心理回归"

2006年3月，华裔导演李安凭影片《断背山》捧得了奥斯卡最佳导演奖，这是他继2003年《卧虎藏龙》之后又一次赢得了多少影人梦寐以求的"小金人"。《断背山》以20世纪60年代美国俄亥俄州一对牛仔的同性爱情故事为主要情节，正如风景如画的山峦一样，寂寂无声、深沉厚重而又一往情深。李安选取了被许多人忌讳的同性恋题材，并十分巧妙地回避了现代社会，而是把这段不伦的恋情设置在了几十年前的牛仔时代。牛仔是美国西部拓荒历史时期的产物，也在西部片盛行的年代成了美国精神的象征。与之相对应的诸如阳刚、特立独行、除暴安良、单枪匹马、英雄主义等已经成为埋藏在美国人心底挥之不去的情结。虽然随着时代的发展，西部拓荒的背景已不复存在，西部片也日渐式微。但西部片中的牛仔形象，包括在现今社会流行不衰的牛仔裤、万宝路香烟，都成为一种代言的符号，唤起人们对那个久远时代的回忆。《断背山》则又一次拨动了人们的心弦，并惊世骇俗地打破了人们对牛仔的记忆，把西部片经常描绘的兄弟情谊上升为同性爱情。李安曾说："美国西部是个阳刚的世界，只有男人、左轮手枪和动物，所有西部电影从来没有往柔性的方面去走，其实早该有人拍这样的电影了，我也不知道为何一直没人想到要这样做。"[1]虽然同性恋的题材可以放置在任何地点、任何时间，但李安对美国人西部情结的唤醒，无疑是《断背山》成功摘取奥斯卡桂冠的原因之一。

① 转引自《〈南都周刊〉专访李安：对于同性恋，中国人更放松》，http://ent.sina.com.cn/m/f/2006-03-02/10561002776.html

绪论：民俗学研究视野中的影视艺术

纵观这几年影视发展的现状，无论是流行全球的诸如《指环王》、《哈利·波特》、《纳尼亚传奇》等魔幻影片的兴起，还是对历史题材的热衷，对经典名著、经典影片一次又一次的翻拍，这种弥漫在现代人群中的"怀旧"情绪其实是当今社会的一种普遍心态，是社会发展到一定时期人类本性的天然回归。回归传统、回归历史、回归原始成了现代人的共同心理选择，也是一股影响广泛的世界性文化思潮——原始主义的蔓延与发展。

随着工业社会的日益发展，人们在物质上获得了极大的满足，但精神世界却日益荒芜。在现代社会里，人与人之间失去了传统社会自然、和谐的感情交流，人际交往日趋功利性、实用性和短暂性。同时，自然环境的恶化，生活节奏的加快、竞争压力的加大，对物欲与金钱的追求，使人类自我危机感逐步加深，困惑成了生存的注解，心灵寻觅不到归宿。人们开始追求曾经拥有的，但在现代文明社会中却失去的一些东西，原始主义就在这样的人类心理情绪中应运而生。

原始主义是一股世界性文化思潮，它是以宣扬原始状态的本真、自然的状态，批判文明带来的痼疾为主要特征的。它最早的起源可以上推到18世纪法国启蒙主义思想家卢梭对原始社会人人平等、自由悠闲、体力充沛的生活图景的描绘。许多学者也都表现出对原始文化的浓厚兴趣和极力推崇，如英国人类学家泰勒、法国人类学家列维·斯特劳斯、瑞士心理学家荣格等。这种返璞归真的情绪随着历史的发展，并没有减弱，反而越来越强烈。兴起于现代社会的环保运动、保护野生动物运动，以及日常生活中人们吃绿色食品、穿天然织物、住乡间别墅、到野外旅行等，都传达出人们渴望摆脱工业文明的束缚，回归自然的心态。

从广义上讲，原始主义不仅对来自原始的文化，也包括对历史和传统的追寻，这也是人性的基本情感特征。也就是说，对于个人来说，每个人都有对无忧无虑、自由自在的童年时期的美好回忆，而对于人类自身来说，也有对生活较为单纯、自然的远古时期的追怀和向往，尤其在社会发展加快，一些现代文明的痼疾愈演愈烈的时候。环境的污染、生态的破坏、战争的威胁、利益的争夺、人心的冷漠，面对

这一系列危机，人们往往对现代文明产生怀疑，有一种返归原始，返归历史的心理倾向。

同时，现代社会人际关系的疏远使人们更加倾向于在其他领域寻求心理的慰藉，艺术可以说是人们心灵永恒的家园。它满足了人们情感的宣泄、心理的疏导以及对幻梦的追随等种种需求，所以有越来越多的人沉溺于艺术的空间。大众传媒的兴起，又使影视艺术逐渐成为人们休闲、娱乐、消遣的主要方式。作为世界性的文化思潮，原始主义也渗透到影视艺术空间，并进一步促进了影视艺术无论从创作还是欣赏思维上的"心理回归"。

好莱坞的《现代启示录》、《与狼共舞》等影片可以说为原始主义的推波助澜做了最好的诠释。大导演科波拉的《现代启示录》讲述了越战期间美军官员威拉德上尉奉命除掉叛逃的军官科茨这一故事。威拉德率领三名士兵乘小艇逆河而上，冒险深入柬埔寨丛林。背叛美军逃到原始部落中的科茨上校已经精神失常，他嗜血成性，残暴地统治着当地土著居民，成为他们崇拜、迷信的对象，威拉德最终找到并杀死了科茨。在片中，威拉德和他的小分队远离文明社会，穿越原始森林和河流，经历了种种暴力、恐怖、荒淫、杀戮之后，也濒临疯狂。曾获奥斯卡最佳影片、最佳导演奖等七项大奖的《与狼共舞》描述了美国白人军官邓巴在边疆的哨所与当地的印第安人平等相处并建立了深厚的友谊，邓巴还娶了被印第安头领收养的白人养女为妻，真正融入了印第安人的生活。但由于美国政府不断西进的政策、白人骑兵队的到来给印第安部落带来了毁灭性的灾难，他们夺取印第安人的土地，围杀印第安人，邓巴不得不同印第安人一起投入反抗。

《现代启示录》、《与狼共舞》都以怀疑的心态直指人类所谓的文明和现代性。《现代启示录》中美军侵略越南的战争实质上是一次以飞机、枪炮为代表的西方文明对以森林、河流为代表的古老东方文明的侵略，在这场现代与原始的较量中，美军成了疯狂的、被异化的人，他们迷失了人的本性，沦为战争的工具。而科茨策动土著人对美军进行的宣传和骚扰则是原始文明对异化的反击和拨正。影片中有一段精彩的对比蒙太奇，土著人宰牛祭神的仪式与威拉德砍杀科茨的

绪论：民俗学研究视野中的影视艺术

场面交相辉映,这就是《现代启示录》给现代社会的启示。《与狼共舞》则表现了印第安部落与白人军队的两个世界,影片中的印第安部落立足于脚下广袤的大地,容忍、宽厚,就像与邓巴嬉戏的狼一样,接受了来自异己世界的邓巴,他们在大自然的光辉中和谐相处、共生共存。印第安人又是自由、奔放的化身,他们坚贞、诚实、豁达,在荒芜的土地上顽强地生存。在影片中,多次表现出印第安人那奇特又极富自然特征的生活方式以及他们无畏的英雄气概。被称为"与狼共舞"的邓巴则从"文明"世界的禁锢中逃离出来,与印第安人建立了深厚的友谊,彻底归化于自然。片中的一些细节描写更加深了这一象征意义,如邓巴赤裸身体在西部荒原,暗示着他回归自然,与大自然天人合一。他收拾破旧的哨所是在清理"文明"的垃圾,净化自然等。而形成鲜明对比的则是标榜文明、进步的白人社会。在西部开拓的过程中,白人军队带着膨胀的野心,以大规模的杀戮来换取自身的利益,他们残忍的行径是对自然的无视与轻蔑。片中伴随军队出现的镜头往往是破乱的哨所、马蹄扬起的巨大灰尘,他们在芦苇间排泄,滥杀生灵,一度自以为是、高高在上的白人在影片中成为了贪婪、残暴、野蛮、自私的化身。

　　无论是《现代启示录》还是《与狼共舞》都从哲理的高度和象征层次上表述了原始主义的共同主题：自然与社会的分离对立以及文明向原始的寻找和归返。①

　　这股原始主义文化思潮,在时间序列上表现为对古代和原始文化的推崇和返归,在地域空间上则表现为对世界范围内一些历史悠久,有着古老传承的地域文化的迷恋和极大兴趣。如具有鲜明东方文化特征的中国、日本、韩国文化都一再成为西方国家的热点。兴起于美国的"中国热"始于20世纪70年代。1972年2月美国出版的《女性家庭月刊》的封面引起了许多人的关注。封面上是当时的美国第一夫人佩特·尼克松身着中式旗袍,标题是《风华绝代的中国风》。

　　① 参见《北京电影学院硕士学位论文集》中刘德濒：《新时期电影民俗化研究》一文,北京：中国电影出版社1997年版,第467页

同月,美国总统尼克松开始他历史性的中国之旅。接下来的几年,"中国文化热"蔓延到整个西方。前《时代》杂志记者曾在《来自地心》一书中形容道:"中国内地在1972年对美国人开放后,已成为世上最时髦的去处之一。成千上万的记者、名人、政客涌向这个一度严密封闭的地方。……一部部书籍、纪录片、电视片推出。好像每个人都有责任,以某种方式传播自己所发现的中国似的。"①

这股热潮从众多东方国家的电影屡次荣获世界级大奖,到好莱坞对东方题材的青睐中也可一瞥端倪。从上个世纪50年代起,日本导演黑泽明、衣笠贞之助、稻恒浩、今井正、今春昌平等以深浸着民俗文化精髓的影片不断在国际引起轰动,1951年,富有神秘色彩的《罗生门》获威尼斯电影节金狮奖,1958年击鼓祇园祭的《无法无天的阿松的一天》获金狮奖,1963年《武士道残酷物语》获柏林电影节金熊奖,1983年表现古老"弃老"习俗的《楢山节考》获戛纳电影节金棕榈奖等。韩国电影《醉画仙》、《春香传》也在国际影坛掀起波澜,这些影片都有着浓厚的民俗创作倾向。中国电影的领军人物张艺谋凭借最民间、最乡土的民俗在国际电影节上频频获奖,屡试不爽,陈凯歌的《霸王别姬》则是凭中国传统的京剧艺术在戛纳电影节一举折桂。首位夺取奥斯卡大奖的华裔导演李安的《卧虎藏龙》也是以独特的东方色彩取胜。另外,从上个世纪80年代的《末代皇帝》到迪斯尼的动画片《花木兰》,到斯皮尔伯格的《武士》、《艺伎回忆录》,这些作品的广受重视,反映了东方题材和东方情调对好莱坞、对西方观众的深深吸引。

或许,运用越来越先进的影视手段,在光与影的幻梦中,对人类历史岁月的重温,对古老失落文化的感怀,对异域民族色彩的探寻,能够抚慰辗转在现代文明中浮躁和焦灼的心灵,帮助人们开拓一片不再荒芜的精神家园。

① 转引自《张艺谋陈凯歌暗战20年》,http://blog.sina.com.cn/s/blog_4727f7c0010000ua.html

三、影视民俗学的理论基础

影视民俗学是从民俗学的角度来研究影视艺术,它是一门影视艺术和民俗学的交叉学科,但它的落脚点还是在文艺学的门类中,是运用民俗学的理论和研究成果来进行影视艺术批评。陈勤建在《文艺民俗学》一书中提出了文艺民俗学的学科构建和理论框架。文艺民俗学是文艺学的一个分支。而影视艺术是文艺学研究的一个重要方面,所以影视民俗学和文艺民俗学可以说是支系和干流的关系,是文艺民俗学进一步分领域的研究。这也就决定了影视民俗学从理论基础、研究方法,甚至研究领域和文艺民俗学都有着重合和发展。

影视民俗学首先要借鉴文艺学的理论。文艺学研究文艺的本质、文艺作品的创作、鉴赏与批评等方面。文艺是以审美为其本质特征的,所以文艺作品要给人带来美的愉悦;从创作方面来说,要研究文艺创作的现实基础和审美主体。文艺是对客观现实的审美关照,客观现实是文艺创作的源泉,同时也是创作者生命力冲动的象征,往往融合着创作者的心灵的表现和意识的流露,有着丰富的情感内涵。文艺作品同时也有着社会功能,与政治、宗教、文化等都有着不可分割的联系。文艺流派的涌现和时代的发展是紧密相连的;文艺风格有着多种特色、时代特色、民族特色、地方特色、阶级特色、创作者的个人风格等;文艺学还要研究文艺鉴赏的审美特点、心理机制、文艺评论等;文艺批评从历史上考察有着众多流派,它们的批评方法从各个侧面对作品进行了分析和研究,对于全面和深入地理解作品有着积极的作用。

影视民俗学还要借鉴民俗学的理论,民俗学研究的内容主要有:

1. 物质生活民俗:包括服饰、饮食、居住、建筑、器用等方面的民俗。

2. 物质生产民俗:包括农业、林业、狩猎、游牧、渔业、工匠、商业、交通等方面的民俗。

3. 岁时节日民俗:是指与天时、气候的周期性转换相适应,在人们社会生活中约定俗成的,具有某种风俗内容的特定时日。诸如

中国的春节、元宵节、端午节,外国的圣诞节、万圣节等。

4. 人生礼仪民俗:是指人在一生中几个重要环节上所经过的具有一定仪式的行为过程。主要包括诞生礼、成年礼、结婚礼、丧葬礼等。

5. 社会组织民俗:这里的社会组织主要是指中国传统社会中民间各种形成稳定互动关系的人们所组成的共同体。主要有家族、行会、帮会、钱会、秘密宗教组织、庙会组织等。

6. 民间游戏娱乐民俗:游戏娱乐是一种以消遣休闲、调剂身心为主要目的,而又有一定模式的民俗活动。从简单易行、随意性强的游戏,如一些儿童游戏,到技艺精巧、有严格规则的竞技,如下棋、赛马等;从随时随地、自由灵便的嬉戏,到配合岁时节令的杂技、社火表演等。

7. 民间信仰:是指民众的神灵崇拜观念、行为习惯和相应的仪式制度。主要以神灵、鬼、祖先、图腾等为信仰对象,有相关的祭祀仪式和巫觋人员等。

8. 民间语言:分为各地的方言和常用型的民间俗语,如俚语、歇后语、谚语等。

9. 民间科学技术:包括民间科学知识、民间工艺技术、民间医学等。

10. 民间艺术:包括音乐、舞蹈、美术、戏曲等。

11. 民间口头文学:包括散文叙事文学和民间诗歌,如神话、传说、民间故事等。

为了更清晰地论述影视民俗学,还需要对民俗作进一步的阐述。首先,民俗有物质和精神两个层面,在漫长的历史时期,二者互相渗透、互相发展,是不可分割的。在影视艺术中,表现最为直接的就是民间物质方面的风俗习惯,这是民俗最为表层的表现形式,但值得研究者注意的是对渗透在各种物质生活形态和行为模式之中的深层民间意识的探讨,它们共同构成了影视作品的民族风格。正如民俗有着地域性和民族性一样,民间意识或者可以称为民间精神,也是特定地域、特定民族或特定群体的性格,其精神内涵是十分丰富的,对影

视艺术的内容和形式都影响深远。

其次,民俗是一种民间文化,这是相对于官方文化和精英文化而言的。每个民族都有上、中、下三层文化,民俗是一种中下层文化。官方文化对民间文化有统治和压抑的作用,民间文化一方面要以官方文化为主导;另一方面由于"山高皇帝远",民间文化对官方文化也有着消解和抵制作用,并形成一股缓解统治压抑、自成体系的暗流,不息不懈地流淌。正如刘姥姥和大观园里的小姐,一个生活得真实而随意,另一个却一步三顾,被礼法牢牢束缚。又比如明清时期是中国市井俗文化泛滥的时期,这个时期的小说诸如《三言二拍》、《金瓶梅》等,描绘了一大批完全不同于正统儒家文化所要求的妇女形象,她们为了满足自身的欲望完全不顾社会的礼法秩序,这就是民间文化的肆意宣泄。正如前面所说,在张艺谋的电影里能够充分体验到这种民间精神。

再次,民俗是一种传承文化,它在漫长的历史岁月中形成、累积,并在时代的变迁中逐渐发展,一直延伸到当今社会生活中的方方面面。民俗学研究也提出了民俗应该面向当代,面向现实生活的趋向,从理论上说当今社会的许多事项也属于民俗的范畴。所以,涉及到艺术研究的领域,一方面要关注民俗传统文化的部分,关注它作为一种原始的、古老的、历史的民间文化,通过影视的艺术表现,对曾经岁月的钩沉;另一方面也要注重它对现实生活的影响,无论是行为方式上的,还是思想意识上的。民俗是一个国家、民族、群体适应自然环境和历史发展的先天选择,是一种天赋的民族性,无论时代怎样变迁,人类天然的本性不会改变,共同的心理框架也不会改变。同时,作为人性的回归,作为历史文化凝聚的结晶,民俗也是一种亘古不变的心理情结,就像每个人心底最美好的回忆往往是童年时期,最难忘的往往是故乡的一草一木一样。这也是从民俗学的角度来探讨影视艺术的重要方面。

综合文艺学、民俗学的研究成果,作为一个影视艺术与民俗学的交叉学科,影视民俗学的研究是多方面的,民俗是一种生活文化,它与生活相生相息,"艺术来源于生活",民俗生活同样是影视创作取之

不尽的源泉。影视作品中往往离不开对民间风俗的展现,或是从民俗事项中撷取意象,来烘托氛围、升华主题,这是影视片民族风格、地域特色形成的重要方面。

民俗又是一种具有集体性、程式性的意识形态,是民众共同文化共同心理素质的体现,具有极大的感染力和约定俗成的制约力。人物的性格发展、气质风貌往往受群体共有的价值取向和人生理念的影响,离不开传统民俗的支配。另外,作品中的矛盾冲突、情节发展、主题挖掘等多方面民俗意识都也起着一定的作用。

民俗作为一种群体的文化意识内涵是丰富的,其中也包括了共有的审美意识。在漫长岁月和空间凝聚的民众审美意识具有的广泛的渗透力、约束力和影响力,使群体成员无论在文艺创作还是欣赏方面,都有意或无意地受它支配,保持着审美传播和审美接受的习惯性和一致性。所以,在影视作品创作与欣赏中民众审美意识的潜在性作用不可低估。

民间文艺是民俗学研究的一个特殊领域。民间文艺一方面从其产生、发展的历史来看与民俗有着密切的联系,无论是祭祀仪式上吟唱的史诗和歌舞,婚礼上的歌谣、喜歌,指导生产的谚语,还是节庆时期的社火、戏曲表演等,民间信仰、技艺、生产、节庆、人生礼仪等都与民间文艺包括戏曲、民歌、说唱、地方小戏等息息相关。另一方面民间文艺也是一种艺术门类,有着诸多艺术元素,常常被吸取改编到影视作品中,滋养孕育了影视艺术创作,使民间文艺也成为影视民俗学研究的重要方面。

民间文学的研究近几年成果比较丰盛,并兴起了一些新兴学科,如叙事学、神话学等。作为一种民间口头叙事文学作品,民间文学经过千百年的口耳相传、集体创作,真切地反映了民众最基本的思想感情和价值观念,根据民间故事、神话、传说等改编的影视作品比比皆是。如根据中国民间故事《白蛇传》改编的有电视剧《白蛇传》、《新白娘子传奇》、《青蛇与白蛇》,电影有《青蛇》等。

民间文学中有许多符合民众共同心理结构的元素还构成了诸多叙事作品共有的母题。母题是叙事中比较小的一个单位,不同故事

中类似的母题组接在一起就形成了一个故事类型。无数流传于各个年代、各个地域的民间故事如同树木的枝节一样各不相同,但它们却往往拥有一个主干也即故事的类型。比如灰姑娘类型故事流传在世界各地,尽管故事情节千差万别,但其基本母题有这样几个:出身贫苦、神力相助、参加盛大集会、以特殊方式(鞋)验证身份、与王子结婚。这个故事反映了穷苦女孩的普遍梦想,只要勤劳、善良、美丽,虽然出身贫贱也可以找到自己的白马王子。灰姑娘类型故事在影视史上也比比皆是,从1899年就开始走上银幕的《灰姑娘》,到1940年的《魂断蓝桥》、1964年的《窈窕淑女》、1969年的《爱情故事》,及近几年热映的《漂亮女人》、《王子与我》、《曼哈顿女佣》,直至2004年美国出品的《灰姑娘的故事》等。可见,从民间故事中汲取营养,也是影视创作的一个方面,运用民间故事类型的理论来研究影视叙事也成为影视民俗学的内容之一。

神话、童话、传说、民间故事等大多与民间信仰相伴相生,渗透着浓郁的万物有灵观念和神灵崇拜意识,这也是凝聚人类天马行空想象力的艺术空间,层出不穷的魔幻电影、动画片、恐怖电影等大多取材于神话传说和民间信仰元素。随着影视技术的不断发展与成熟,越来越多的想象可以变为影像现实表现出来,满足观众的梦想与期待。

艺术是人们心灵的栖息地,是人们情感宣泄、心理疏导和幻梦追寻的领域。随着现代大众传媒的日益兴起,看电影和电视逐渐成了人们重要的休闲娱乐方式,人们对影视艺术的需求不断加深,对影视艺术的研究也要多方面开拓和发展。民俗与人类生活具有永恒性和伴生性,必然在文艺的领域反映出来,并对其发展有着深广的影响,所以影视民俗学学科的提出和系统研究,对影视艺术的发展有着十分重要的现实作用和启迪意义。

第一章 民俗生活形态的多元化渗透和再现

民俗是在群体中自行传承或流传的程式化的不成文规定和习惯性生活方式，它兼具社会文化和文化意识的双重特征。民俗可以分为两个层次，它常常是以风习性的文化意识为内核，模式化的生活形态为外表，二者互相渗透、相辅相成，一定的生活形态积淀出一定的思维形式，思维定势又引导着人们习惯性的生活方式。民俗是一种集体性的选择和规范。所以，民间大众的生活形态中无不渗透着千姿百态的民间风俗习惯，包括衣食住行、生产生活、人生礼仪、民间信仰、岁时节庆等诸多方面。另外，民俗作为一种共有的文化意识，是人物性格、观念以及作品思想的根基。所以，民俗生活形态在影视艺术中呈现出多元化的渗透和再现。

第一节 民俗化电影——中国电影史上的重要篇章

民俗渗透于社会生活的方方面面，电影从诞生起就与民俗有着千丝万缕的联系。1913年中国第一部电影短片《难夫难妻》就是以编导郑正秋的家乡潮州的买卖婚姻习俗为题材，故事"从媒人的撮合起，经过繁文缛节，直到把两个互不相识的一对男女送入洞房为止"[①]。此后，许多在中国电影史上占据一席之地的影片，如20世纪二三十年代的《火烧红莲寺》、《压岁钱》、《早生贵子》等，建国前后到

① 程季华：《中国电影发展史》，北京：中国电影出版社1963年版，第18页

第一章 民俗生活形态的多元化渗透和再现

80年代初的《祝福》、《刘三姐》、《阿Q正传》、《茶馆》、《林家铺子》等,无不有着对民俗生活的深刻体现以及对具有民俗化精神气质的人物的深入挖掘。进入80年代中期以来,民俗化电影更是层出不穷,它们以其独具特色的影像语言,传递出极具东方气息的生命气质和历史回音,把中国电影推向了世界影坛的高峰。以《黄土地》、《红高粱》、《大红灯笼高高挂》、《霸王别姬》、《老井》、《黑骏马》等为代表,在国际大小电影节上频频获奖更是使民俗化成为了中国电影的一种标志。所以说,民俗化电影一直以来都成为中国电影史上的重要篇章。

一、以移风易俗、改良社会为宗旨的社会家庭伦理片

在中国电影发展的早期,20世纪20年代左右正是中国社会动荡不安的年代。封建王朝被推翻,西方列强的侵略,政权频繁的更迭,政治上的内忧外患带来了思想文化的激烈碰撞。西方思潮源源不断地涌入,中国传统文化受到了前所未有的冲击和撼动,五四新文化运动更是对封建文化进行了彻底的反思。中国电影的主要发展地——上海作为帝国主义列强瓜分的殖民地,是西学东渐的窗口,也是传统农业文明日渐衰微,光怪陆离的都市文化兴起的重要场所。电影界的创作者从一开始就秉承了传统文化"文以载道"的观念,也顺应新文化运动反帝、反封、移风易俗、开启民智、教化社会的思想启蒙,把电影当做了教育国民与改良社会的利器。所以,当时的电影关注更多的是社会现实问题,以封建遗风陋俗,如遗产制度、包办婚姻、寡妇守节、纳妾遗毒、虐待婢女等为主要批判对象。在这些电影中,虽然融合了资产阶级改良主义和人道主义精神,但给出的答案还是回归传统的家庭伦理,用民间文化中的人伦道德和农耕社会的温情来摒弃都市的冷漠与堕落。

这个时期的创作人员以明星电影公司的张石川、郑正秋、洪森、包笑天,长城画片公司的李泽源、梅雪俦,神州影片公司汪煦昌、陈醉云、万籁天等为代表,郑正秋和张石川既是著名的电影编导,还是中国早期电影界的企业家,他们的电影理论和实践对整个群体起着主

导的作用。李泽源作为"长城画片"的创办者也说过:"非采用问题剧制成影片,不足以移风易俗,针砭社会。"①作为中国民族电影筚路蓝缕的开拓者和启蒙者,他们的电影表现出了作为一种通俗文艺和大众文化的深广而持久的生命力。《孤儿救祖记》、《最后之良心》、《空谷兰》、《弃妇》、《春闺梦里人》、《不堪回首》、《难为了妹妹》等社会家庭伦理片取得了巨大成功,取得了广泛的社会声誉和票房收益,体现了电影作为艺术和商业双重意义上的成功。这些影片大多取材于婚姻家庭生活,与普通平民的生存状态息息相关,反映了当时社会中下层人民的思想和观念,其面向社会和家庭的道德诉求,温情敦厚的平民色彩,得到了广大观众的普遍接受和认可。

以郑正秋的作品为例,他的救国救民、移风易俗的社会改良思想,深刻渗透在许多作品之中。他的代表作《孤儿救祖记》揭露了"遗产制的害处,谋求社会改良的功绩";针对《最后之良心》的创作宗旨,郑正秋指出"把儿女当货币,由着媒妁去伸卖,不良的婚制,活埋了多少男女的终身!养媳妇和招女婿底陋习,至今没有废尽;抱牌位做亲,尤其残忍得很。这部《最后之良心》就是对不良的婚姻的攻击"②;《可怜的闺女》表现了上海拆白党横行对女性的戕害;《二八佳人》对以婢女卖身的习俗进行了抨击,提出了解放妇女的主题;《姊妹花》生动地表现一对姐妹不同的生活道路和天壤之别的命运,揭露了阶级矛盾的尖锐对立,以及为富不仁的统治阶层在骨肉亲情的伦理纲常背后丑恶的面目。在《难夫难妻》、《苦儿弱女》、《多情的女伶》、《娼门贤母》、《热血忠魂》等影片中郑正秋对深受"三纲五常"封建思想毒害,被社会、家庭、婚姻紧紧束缚的妇女的悲惨生活进行了描摹和刻画,影片充分表现了对她们深切的同情和关怀,并且对遗留的压迫妇女的封建社会制度、习俗和传统观念进行了批判,提出了拯救女性的人道使命。

① 李泽源、梅雪俦:《导演的经过》,原载《春闺梦里人》特刊,转引自《中国电影发展史》第1卷,北京:中国电影出版社1981年版,第91页

② 郑正秋:《〈最后之良心〉编剧者言》,《明星特刊》1925年5月第1期

第一章　民俗生活形态的多元化渗透和再现

《姊妹花》展现了同胞姐妹的不同境遇

在20世纪初期的中国社会中,西方与本土、殖民化与民族化、传统与现代、乡村与都市等各种语境与文化相互交融与碰撞,社会家庭伦理电影表现了大都市十里洋场芜杂繁复的生活,霓虹灯、柏油路、汽车洋房和时髦女郎、西服绅士,这些都市符号给人以强烈的奇观感和梦幻感,同时,灯红酒绿、纸醉金迷的都市往往也是人性堕落的诱因。社会家庭伦理片表现出强烈的本土精神,即回归家庭人伦是抵御社会问题的良药,父贤子孝、兄弟友爱、儿女孝顺、夫妻和睦,这是中国传统家族观念的映照。社会家庭伦理片还从传统叙事和民间自成体系的伦理道德观中挖掘出民族电影隽永的生命力,其曲折煽情的故事情节,父母儿女夫妻间的悲欢离合,极力渲染情感的影片氛围,以及善恶分明的大团圆结局,平白晓畅的叙事方式,都是传统戏曲、小说等通俗文艺惯用的手法。由于社会家庭伦理电影多以下层人民为主要表现对象,其与人为善、同情弱者、打抱不平的仁义精神,明辨美丑,善恶分明的是非观念,有着广泛的民众基础。因此,这些

影片通过对封建陋俗戕害人性的揭露和批判,来表现出广泛的人道主义关怀和平民温情,在民族电影的探索中起着思想和艺术形式的启蒙作用,对后来的影片创作影响深远。

二、民俗作为叙事主体的现实主义力作

可以说,早期中国电影与民俗结缘完全是无意而为之,其中更多的是民俗依靠其世代相袭和广泛播布的特性对人的思想意识和社会生活进行多重渗透的结果。延续了社会家庭伦理影片揭露现实的传统,其后的中国电影在阶级和民族矛盾不断激化的社会背景下,出现了一批以民俗为叙事主体,具体细致地把时代生活真实地呈现在银幕上的批判现实主义力作。如上世纪30年代拍摄的《春蚕》,50年代拍摄的《林家铺子》、《祝福》,80年代的《茶馆》、《阿Q正传》、《家》等影片。

根据茅盾的小说改编的同名电影《春蚕》,用细腻的镜头语言,展现了上世纪30年代初浙江一带的蚕农生产劳动和生活场景,其中包含了许多民俗事项,如关于养蚕的风俗和禁忌,蚕房、蚕花、糊箪纸、

蚕农的丰收带来的却是无尽的灾难

蚕箪等。平静的生活慢慢地流淌,蚕农为了丰收的期望付出了很多辛勤的汗水。但令人想不到的是,盼望已久的丰收带给蚕农的却是贫困和破产,这是真正的时代悲剧,也是半封建半殖民地的中国农民在重重压榨下的普遍生活状态。这种"于无声处见惊雷"的表现方法,深刻地揭露了统治阶级的剥削和巧取豪夺。

《祝福》延续了鲁迅对社会痼疾的深刻思考,影片以过年祈福等民俗作为伴随人物命运发

展的主线和贯穿作品的主题。《祝福》中的民俗表现不仅交织着祥林嫂命运的发展,还衬托了整个故事发生的背景。在祭送灶神的爆竹中,人们忙着年终迎福神的大典。天地众神享了人间的烟火和牲醴,就要降福于人间,祥林嫂却在这个时候死去了,这是多么大的讽刺呀。

《茶馆》再现了清末到上世纪40年代的几十年中,老北京一家大茶馆——裕泰茶馆的变迁。从最初一派悠闲、繁荣的景象:提笼架鸟、算命卜卦、卖古玩玉器、玩蝈蝈蟋蟀者无所不有,到最后世道越来越乱,连年不断的内战使百姓深受苦难,社会衰亡,洋货充斥市场、农村破产,茶馆也最终被恶霸霸占。作品通过裕泰茶馆的兴衰更迭与出现在这个茶馆中的不同人物的命运起伏,表现了时代的动荡和人民经受的苦难。

现实主义主张把握生活的实质,真实地再现生活。民俗生活是经过历史的沉淀、集体选择的模式化、普遍性的形态,在一定程度上与文艺作品所要表现的生活是不谋而合的。所以,民俗化形态是体现生活本质的重要标志。影视作品中的民俗表现也成就了现实主义批判现实、揭露社会问题、反映社会矛盾冲突的艺术实质。

三、原始主义文化思潮导引下的民俗电影

20世纪80年代中期以来,中国电影史上出现了众多民俗化电影,它们的产生绝不是偶然的,是世界性的原始主义文化思潮的滥觞和发展。原始主义以推崇原始状态下的本真人性,重塑原始人的心态和情操为意旨,以颠覆性的态度批判现代文明所带来的痼疾为主要特征,认为返璞归真才是现代人的终极梦想。

原始主义文化思潮不仅表现为对古代和原始文化的推崇和返归,在地域空间上也表现为对古老的东方文化的迷恋。如80年代末张艺谋的《红高粱》中,接新娘、颠轿、唱民歌、祭酒神等民俗场景的展示,正是迎合了西方这种关于遥远东方的窥视欲望而在国际影坛上大获成功,从而催生了一大批虽然被国内评论界一再责难,斥为崇洋媚外、"后殖民主义"、"伪民俗"等,但仍成为90年代中国大众性电影文化体系中主要力量的影片。陈凯歌的《边走边唱》,张艺谋的《菊

豆》、《大红灯笼高高挂》、《摇啊摇,摇到外婆桥》,李少红的《红粉》等,都巧妙地完成了以虚构的民俗承载历史文化制度的艺术构建,在电影影像功能不断加以强化的叙事过程中,民族性格和文化被幻化为黄土高原上的歌者、染房里肆意飘扬的色布和弑父的血腥、阴霾的深宅大院里以挂灯暗喻的同房仪式,以及畸形的封建女性文化等等,传统文化的沉重与民族精神负载的压抑被转换为别有一番滋味的大众视觉享受和心理快感。虽然这种"伪民俗"只是"仿真"性的制造,但却在西方观众眼里制造了一道道神奇而迷人的东方景观。

西方的原始主义思潮一味以原始的本真、纯粹来批判、反省现代文明的失落和缺陷,中国的民俗电影却在这股文艺创作的思潮下呈现出较为复杂的心态。一方面顺应原始主义的题旨,通过民俗来追求原始的生命力,展现生命自由蓬勃的状态,渲染那些未被文明教化或驯服的"真"汉子的阳刚之气。这主要以张艺谋的《红高粱》、田壮壮的《猎场札撒》为代表作。张艺谋在叙述影片创作时曾说过:"画面里的人充满生命力,动作强烈,但现代人说话却没有热情活力,像念书的人,我想表现现在的中国人的精神状态及生活都不再有热情活力。打开来讲,一个国家民族是不能如此的,文化要有活力,要张扬起来,要不满意生活的苦难,生活需要勇气,否则人类无法生存。"①《猎场札撒》则塑造了充满血性的蒙古族猎手的英雄形象。这个马背上的民族在一系列民俗生活中,包括坚守祖训、祭祀仪式、禁忌信仰等,都反映了他们互相关爱、勇猛顽强、恪守诺言、豪放不羁的高贵的民族品格。

另一些以原始主义为宗旨的影片在偏远的地区和少数民族中找寻现代人已经失落或鲜见的品格,如质朴坦诚、重信轻利、亲近自然等。张暖忻导演的《青春祭》就极力歌颂了这种原始的自由心态,来反衬那个年代社会对人性的扭曲和压抑。影片借傣族的宗教信仰和生活习俗赞颂了生命的本真与自然。下乡女知青李纯来到了傣家村寨,她第一次进寨,就看到一株挂着红布条的大青树:"当地人管它

① 《论张艺谋》,中国电影出版社中国电影艺术编辑室编,北京:中国电影出版社1994年版,第185页

叫龙树,传说它会像龙一样拔地而起,飞入天空,招来狂风暴雨,把整个地方淹没。每当发现树枝流血,人们就立刻用红布条把它缠住,使它不能飞升,来保佑这一方的安宁。"龙树是傣族人祈求平安的信仰所在,是他们与自然和谐相处的信证。身着花色艳丽的筒裙的傣家少女也激发了李纯对美的重新认识,李纯因衣服灰暗而被傣家少女排斥,并被拒绝参加上山砍柴,这个从小到大没有穿过花裙子的年轻姑娘反思道:"美,原来这么重要?从小到大,人们总是告诉我们不美就是美,我常常反复洗一件新衣服……"在极力追求美的少数民族少女中,在远离外面社会的世外桃源中,李纯穿上了用窗帘做成的花裙子。由此可见,文明的社会教化下的人们已经丧失了生命中最原初的对美的大胆追求以及人的本性。张暖忻又极巧妙地将泼水节、庆丰收等情节编织进影片之中,把傣族青年对爱情的坦诚追求通过情歌竞赛、抢婚、偷婚、跳马鹿舞和孔雀舞表达得淋漓尽致。影片从未经开发、未经异化的人群中,发现人性中原始状态的力量。

　　与此对应的是反原始主义的另一类作品。这部分民俗电影从社会进化和现代文明的角度,把思考的触角深及传统的历史文化层面,以强烈的批判意识关照中国几千年来封建社会中处于原始或半原始状态的生活方式,认为融合其中的原始而愚昧的民间陋俗,正是戕害人性、摧残人生的根源。从《炮打双灯》里那重重禁锢的古老祖训、买卖婚姻暴虐下奋起反抗的《菊豆》、《湘女萧萧》中巧秀娘因偷情而被沉潭的残酷族规、《五个女子和一根绳子》中五个待嫁少女集体自缢,到《红河谷》中以少女为牺牲的祭祀仪式等,无不展现这一主题。影片《良家妇女》开篇用特写镜头表现了刻有妇女生活习俗的浮雕,并配有字幕,"在我们中国,最可敬的是女子,最可悲的呢,也是女子",这些浮雕通过传统社会妇女生活的画面显示了历史上女子卑微的地位:妇女执帚、裸女育婴、妇女裹足、妇女踩碓、妇女推磨、妇女出嫁和妇女沉塘等。影片结尾又是再现妇女育婴、裹足、踩碓、出嫁、沉塘、哭丧的浮雕。在种种封建陋俗的笼罩下,一幕幕人生悲剧在重复上演,一夫多妻、童养媳、买卖婚姻、封建家长制、家族礼教等这些民俗事项的展演,成为这些影片烘托气氛、升华主题、烛照人性的重要

手段。

《老井》中男女主人公分别是传统与现代的代表

原始与反原始的对峙,造就了一股中间力量的创作倾向,《黄土地》、《老井》等影片,一方面深感现代化进程中必须摒弃遗风陋俗中所包含的传统生活方式和心态,另一方面又对千年流淌不息的民俗文化表露出难以割舍的情感眷恋。《老井》在村史、典故、井畔避邪的红绳、殡葬习俗、"倒插门"婚姻、唱黄曲的游艺艺人以及苍凉的管子乐等一系列民俗氛围中,描绘了在偏远的贫穷闭塞的山村中现代意识对传统文化的冲击和碰撞,女主人公的现代性格和观念是作品中的光芒和希望,而对代表传统的男主人公的刻画,既有对其野蛮、愚昧、懦弱一面的否定,又有对其宽容坚忍、执著不屈的精神的同情和赞颂;《黑骏马》中一曲古老的蒙古族民歌把歌手白音宝力格从城市带回了故乡草原,他又在《黑骏马》的歌声中,带着对过去、对人生新的认识与情感离去,作者对传统的依恋,对现代的憧憬,这种矛盾心态在离去、归来,再离去中一览无遗;《黄土地》中的腰鼓一场,把贫瘠土地上陕北人生生不息、坚忍不拔、豁达乐观的精神通过震耳欲聋的鼓声和舒展张扬的肢体动作痛快淋漓地表达出来。但这奔放的豪情却无法改变厚重黄土下的荒凉和饥馑,也无法改变亘古习俗对人心灵的伤害和吞噬。

在这些影片中,民俗已不再是简单的点缀品和附属品,而成为电影的叙事主体和主题载体,成为不同程度地思考民族本性,探寻民族精神的有效手段,这也是影片民族风格形成的根本。

四、丰富多彩的民俗展示

从电影表现的手法来看,大量的民俗事项不仅有效地引导人们

第一章 民俗生活形态的多元化渗透和再现

对传统文化和现代文明进行反思,探讨文明的束缚和人性的羁绊与解放等命题,同时,对民俗的展演也作为奇异的、新鲜的生活素材纳入影片,为影视艺术开启了一个蕴量丰富的文化宝库。无论是有形的物质民俗,还是无形的精神民俗——神话传说、宗教信仰、伦理道德等无不向人们展示出或熟悉,或陌生的璀璨景观,极大丰富了艺术的镜像表现。

影视中的民俗描绘可以说蔚为大观,在这里只能举一小部分例子来加以说明。如《湘女萧萧》中对湘西民俗风情、地域特色的表现,有湘西农村的童养媳、婚礼、葬礼、通奸沉潭等习俗,还有颇具地方特色的水车、舂米、碾房等;《寡妇村》中表现了婚姻制度中母系氏族社会向父系氏族社会过渡时期遗留至今的"长住娘家"的习俗;《过年》中通过一首民谣对传统节日习俗进行了铺陈:"二十三,糖瓜粘;二十四,扫房日;二十五,做豆腐;二十六,去割肉;二十七,宰只鸡;二十八,白面发;二十九,蒸馒头;三十晚上守一宿,大年初一走一走";《暖》中对荡秋千、婚礼、灯节的仪式化的描述;《黄土地》中对民歌、婚礼、腰鼓、求雨场景的刻画;《玉观音》中对云南泼水节的风情展示。还有香港电影《喋血双雄》中对端午节赛龙舟的激情演绎;《黄飞鸿》系列之《狮王争霸》中的广东地区舞狮竞赛习俗等。这些民俗事项是中华民族延续了几千年的文化脉络,是民族延绵不息的生命力的张扬,强烈地震撼了观众的心灵。

在影片《鼓楼情话》中多次表现了"滚泥塘"这种人生礼仪,把儿童成长的民俗转化为民族的英雄主义情结。滚泥塘流行于湖南新晃侗区,是侗族人在儿童成长过程中举行的仪式。按当地风俗,每个孩子的五、十、十五岁生日,都要行此仪式。第一次由母亲把孩子领到塘边,父亲在对面接,象征孩子将脱离母亲的怀抱,开始接受劳动锻炼;第二次由父亲领到塘边,祖父在对面接,象征孩子将初步养成劳动习惯;第三次由祖父领到塘边,对面不再有人接,象征孩子已经长大成人,将独立面对人生。从影片的第一个镜头全体寨民在寨老的带领下举行一个娃仔五岁的仪式起,影片把滚泥塘仪式贯穿始终,象征侗族子孙一代又一代的成长,展现了侗民

顽强生存发展的历史。

《我的父亲母亲》中的民俗描写也完全体现了生活的原汁原味，如建房上梁在农村是家中大事，要用村中最漂亮、最聪明的女子织的红布，图的是个吉祥喜庆；姥姥请匠人锔好了青花大瓷碗，为母亲圆了相思之梦；父亲去世后的风雪抬棺，人们送葬时穿白布孝衣，寄托的是对逝者的哀思和深情，这一切显得非常真实自然。

《红高粱》中表现结婚"颠轿"习俗的画面

民俗也反映了信仰观念在现实生活中的投射，无形的心意民俗，包括信仰、崇拜、兆等千万年来不断沉淀积累于人们的心理结构中，积习成势，成为人们观察事物的传统心理定势，支配着人们对生活的态度。在影片《天下无贼》中表现了高原神庙人们诚心求佛的场面，女主角王丽在庙前恭敬的跪拜代表了佛在她心中的地位。随着剧情的发展，王丽怀孕了，因循信仰的观念，想为孩子积点德，她不想再做贼，这也成了故事的一个重要转折点。由此看出，民俗原是群体的人们生活中不约而同、约定俗成的一些不成文的规矩。它既从生活中形成，又以俗规的形式规范着生活。

此外，还有很多民俗电影：张艺谋的《菊豆》、《大红灯笼高高挂》，陈凯歌的《霸王别姬》，滕文骥的《黄河谣》，黄建新的《五魁》，何平的《炮打双灯》，周晓文的《二嫫》……这些影片中的民俗风情不仅是对民众生活的描述，也是对中国文化的记录与传达。

第二节 中国少数民族题材影视的民俗风情

中国历来是个多民族的国家,不同的自然环境、经济方式、社会状况、文化特点等形成了各民族独特而丰富多彩的民俗事项。对于少数民族题材的影片,在建国前,虽然中国电影已经发展了近半个世纪,但还是鲜有涉足,只有几部较有代表性的作品。如 1940 年的《塞上风云》反映了蒙汉团结,一致抗日的思想;1948 年的《花莲港》以台湾为背景描写了汉族与高山族因为种族偏见而酿成的不幸。作为一个边缘群体,少数民族的生活和文化都没有得到充分表现,淹没在历史的尘埃中。

建国后,在电影中反映各个民族的社会新生活,成为最有政治与现实意义的需求。边疆壮美的景象和奇特的地理风貌,少数民族独特的生活方式,丰富多彩的民俗风情,给电影创作者提供了艺术表现的广阔空间,也给观众带来了奇异的视觉影像。少数民族题材电影在建国后 17 年达到了第一个创作高峰。20 世纪 80 年代以后,又在题材和电影语言的艺术追求上不断突破,取得了新的成就。

一、建国后 17 年的少数民族电影

1950 年,新中国第一部少数民族影片《内蒙春光》在北京上映,获得好评,推动了一批反映国家民族政策,真实生动地再现少数民族生活的少数民族题材影片的出现。这些影片一方面展现了边疆地区充满异域色彩的美丽景色与自然风光,另一方面也对少数民族生活和风俗进行了渲染和描绘。《内蒙春光》中"套马"一节反映了蒙古草原马群奔腾的雄浑景象;《草原上的人们》表现了蒙古族青年男女以歌传情、敖包相会的情景,曼妙的民族歌曲伴随着含情脉脉、翩翩起舞的情人,在夜色中显得格外动人。拍片过程中还逢蒙古族每年一次的那达慕大会,在著名的甘珠尔庙进行实景拍摄,充分展现了蒙古族特有的习俗,如摔跤、射箭、赛马等。

影片《哈森和加米拉》再现了哈萨克族人民在时代变迁中生活的

变化。当时的评论说:"这部影片的特色不仅在于故事情节曲折动人,而且在于地方色彩的强烈,影片突出描写了当地某些风俗习惯的细节,使人物的思想感情自然真切地表现出来。"[1]如片中再现了哈萨克族相亲定情的"追姑娘"习俗,男主人公加米拉骑马将紧追过来的牧主的儿子打下马来。影片中的主要演员全是哈萨克族,还运用了哈萨克自己的民族语言,许多群众场面,也都是由当地居民穿着自己的民族服装,牵着马匹,赶着羊群和牛群拍摄的。

1959年拍摄的《五朵金花》是这个时期少数民族影片的代表作。影片将悦耳动听、优美健康、意味隽永的民族歌舞与多姿多彩的民俗风情结合在一起。故事讲述了在策马赶赴"三月三"盛会的路途上,男主人公阿鹏与女主人公金花相遇,蝴蝶泉边对歌传情,引出了后面阿鹏在寻找金花过程中的一系列误会与巧合。影片将背景设在美丽的大理山水之间,"三月三"的节日盛会、白族喜庆热闹的婚礼、鲜艳亮丽的民族服饰、声情并茂的民族歌舞、优美动人的爱情,使得这部歌颂新中国各族人民幸福生活的喜剧电影获得了巨大的社会反响,深受当时观众的喜爱。

此外,这个时期还有很多出色的影片,如《山间铃响马帮来》是新中国第一部反映云南边界斗争的影片,片中既有少数民族题材影片常见的对独特生活方式和民族习惯的介绍,也有着对惊险电影样式的探索;《冰山上的来客》通过一段扑朔迷离的爱情故事,来反映边疆地区艰巨的反特斗争;《刘三姐》则根据民间传说进行改编,反映了少数民族人民同贪婪、阴险的地主老财的

以壮族民歌贯穿始终的《刘三姐》

————
① 章越:《看故事片〈哈森和加米拉〉》,载1955年8月2日《人民日报》

斗争。影片大量采用壮族的民歌曲调,风趣活泼、清新隽永,伴随"甲天下"的桂林山水,成为不可磨灭的经典之作。此外,《阿诗玛》《达吉和她的父亲》等影片都有对青海草原、桂林山水、云南边境等地风光的独特渲染,民族风情的营造,以及富有民族特色的音乐的展示等。

17年少数民族电影一般都有着双层结构:一层是对风光和民族习俗的展现,如音乐、服装,女主角的能歌善舞等;另一层则承担着叙事的功能,有爱情、反特、宣传民族政策等主题。两个层面互相融合,构成了这个时期少数民族电影的主要特征。

二、20世纪80年代后的少数民族电影

进入20世纪80年代后,少数民族题材的影片跟随中国电影发展的脚步,开始了全新的探索。与五六十年代轻歌曼舞、单纯明快的风格不同,这个时期的影片不仅在题材上进行了开拓,在表现手法上也更关注电影艺术的形式表达,更着力于电影语言的探求。在这些电影中,有的再现了社会变迁中少数民族的文化与生活,如《青春祭》《鼓楼情话》《黑骏马》《益西卓玛》等;有的则展现了民族悲壮的历史进程和不屈不挠的民族精神,如《成吉思汗》《东归英雄传》《骑士风云》《悲情布鲁克》《红河谷》等。

20世纪90年代的《黑骏马》改编自著名回族作家张承志的同名小说,该片以草原美丽的风光和在传统与现代文明碰撞中探求人性发展的主题屡获国际大奖,用电影语言来尽情表达的民族风光和优美动人的民歌无疑是这部影片成功的重要因素。

2000年拍摄的《益西卓玛》表现了发生在西藏近半个世纪中,一个女人和三个男人之间的爱与恨。国际电影评论家对这部片子评论道:"人生是个永远讲不完的话题。益西卓玛老人一生的婚恋恩怨经历并不特别,在人类各民族、各时代的生活中,常常都会遇到。但是,半个世纪以来西藏地区从农奴制到现代社会的巨大变迁,藏民族独特的宗教文化,对命运与轮回的信仰的人文精神,却使她的故事饱

含了丰富、独特的审美价值。"①美国棕榈泉电影节对《益西卓玛》的评论是:"土得掉渣,美得要命。"②

《骑士风云》、《东归英雄传》、《悲情布鲁克》、《一代天骄成吉思汗》等是再现蒙古族这个马背上的民族历史的史诗之作。1996年拍摄的《悲情布鲁克》展示了蒙古民族有关马的习俗、酒的习俗文化和蒙古民歌的内容,蒙古族的出殡、跳鬼、裸焚等古老的民俗都被糅进了剧情中;1997年《成吉思汗》讲述的是一个伟人的成长经历和民族统一的历史,展现了恢弘的战争场面和令人叫绝的马术等。蒙古族是一个草原上的游牧民族,无论是民族发展的历史,还是百姓的日常生活,马都是必不可少的,所以在这些电影作品中,英雄离不开驰骋在草原的骏马,马文化伴随着蒙古民族发展的历史。

1997年拍摄的《红河谷》充分表现了雪域高原壮美的风光,藏民的淳朴、善良的性格和他们丰富多彩的民俗生活,以及不屈不挠抗争侵略者的精神。导演冯小宁曾说:"中国电影需要走向世界。中国是一个具有5000年历史的文明古国,也是一个多民族的国家。这片丰厚的沃土为中国电影提供着充足的养料和素材。我们要发掘民族性,我这里所指的不仅是少数民族,更重要的是整个中华民族的民族性。"③

《红河谷》中古老而神秘的西藏文化,深深扎根于藏族人民心中的宗教道德价值观,富有民族特色的音乐等对影片的主题起到了有力的烘托作用。影片一开始的镜头就是雪山下满脸沧桑的阿妈举着手里的转经轮,不停地转呀转。影片结尾,那个转经轮还是在不停地转动着。无论经历了什么,怎样的故事在上演,西藏还是那个高远沧桑的西藏,就像这无论发生什么都在转动的转经轮一样;影片中还多次出现了朝圣者向圣地前行,一步一跪拜的虔诚的画面。就是在英军入侵的时候,朝圣者都是旁若无人,履行着他们的仪式,不管前路

① 引自《再现中国少数民族电影的精髓》,http://www.56-china.com.cn/china1-12/12q/zgmz-nw12m35.htm

② 同上

③ 同上

第一章 民俗生活形态的多元化渗透和再现

如何,在他们的心中永远都有一片圣地;在盛大的晒佛会上,辉煌的寺庙在阳光下闪耀着金色的光辉,寺里巨幅的彩色佛像卷轴高高地挂在石壁上,喇嘛在诵经,穿着整齐的信徒则恭恭敬敬地对着佛像拜祭,释迦牟尼的画像在那里闪烁着光辉,仿佛照亮了这一片圣洁的土地。西藏人民笃信佛能庇佑他们,宗教文化早已完全渗入了人们的生活。在他们的节日里,穿着奇异的喇嘛头戴面具在那里表演着跳神,驱逐妖魔,另一边是骑射比赛,热情豪放的人们尽情地歌舞欢乐,无拘无束的欢庆气氛和宗教的神秘气氛和谐地融合在了一起。

富有民族特色的音乐是影片中的一大亮点。藏族的民歌大都是澄澈明亮的,它仿佛能穿透高高的雪山直达云端。是藏族人民淳朴、纯净的心灵和广袤高远的自然环境陶冶出了如此纯美的音乐。民歌还是另一种语言,当丹珠向格桑敬酒表达爱意时,她唱起了歌;当丹珠给琼斯敬酒送别时,她唱起了歌;当她被敌人抓住,看到族人为救她而在枪炮中纷纷倒下时,她还是唱起了歌。在丹珠的带动下,藏民们都在唱,歌声回荡在天地间,影片借用这纯净嘹亮的歌声,仿佛在告诉人们,西藏悠久、神秘的文明是任何力量都不能摧毁的,"只要有太阳、雪山和草地,只要有男人和女人,西藏就不会灭亡"。

在藏族的很多风俗里,献哈达是最普遍的一种礼节,是向对方表达自己的友好、忠诚、恭敬以及美好的祝愿。在这部影片里,献哈达的场景也多次出现,表达了西藏人民的宽广的胸襟和淳朴好客的情怀。最让人震撼的一幕是格桑双手捧着哈达,面带诚挚笑容去迎接他的"英国朋友",但此时回敬他的却是轰鸣的炮火。格桑怔住了,鲜红的血滴滴坠落,染红了洁白的哈达,这就是古朴的西藏所迎来的"西方文明",这就是西方人想改造西藏的方式。今天,这一切已经成为了历史随风远去,而哈达依旧是那么的洁白,依旧传递着西藏人民的真诚友好,迎接着来自五湖四海的朋友。

第三节　饮食文化的世界影像

俗话说："国以民为本,民以食为天。"饮食习俗作为人类物质生活的主要习俗之一,在世界各国的影视艺术表现中都异常丰富,而且别具风采。把各具特色的美味佳肴通过镜像,活色生香地表现出来,让观众一边被故事所吸引,一边又为美食垂涎欲滴,这绝对符合"投其所好"的创作心理,也获得了"一举两得"的观赏效果。

一、亚洲

(一) 中国

中国的饮食文化源远流长,以丰富、繁杂、色香味俱全闻名全世界。全国各地都有各自的菜系和特色。但饮食习俗在影视表现中,以港台地区最为突出,比较出名的作品也很多,电影有徐克导演的《满汉全席》、周星驰主演的《食神》、李安导演的《饮食男女》、成龙主演的《义胆厨星》以及郑秀文主演的《瘦身男女》和《魔幻厨房》等。电视剧有《美味情缘》、《伙头智多星》、《食王传奇》、《天下第一楼》等,这些作品不仅反映出了中华民族饮食文化的精髓与饮食习俗的别样风情,还以饮食为隐喻,关乎社会人生。所谓"品位人生",人生如菜肴一样也有酸甜苦辣,所以观众在享受到全方位的感官盛宴后,又别有一番滋味在心头。

1. 饮食之神

《食神》是一部广为人知的香港影片,把技艺高超的厨师奉为神,可见饮食在人们心目中的地位。饮食片在香港有着广泛的市场认同,这与饮食文化在当地比较盛行有着密切关系。粤菜享誉海内外,是我国八大菜系之一,"食在广州"早已闻名于世。由于地理位置的原因,香港文化同粤文化渊源深厚,饮食习俗也是如此。

影片描述了史帝芬周为全港知名的饮食界泰斗,但功成名就之后他目中无人、狂妄自大,从而众叛亲离,被徒弟击败,不得不沦落街

第一章　民俗生活形态的多元化渗透和再现

头。在得到社会底层女子的帮助重新振作后,史帝芬周发明了新品种食品,并误打误撞闯入少林寺36房之一的厨房,学得一身绝世厨艺,重夺食神之位。

"根本就没有什么食神,或者说,人人都是食神。"在挫折和失意中,史帝芬周终于领悟到饮食的真谛。对饮食的追求和创新其实在每个人心中都是同样的,只要用心去做,每个人都可以成为食神。史帝芬周靠发明"爆浆撒尿牛丸"重夺食神之位,也是得助于街头的平民百姓。民间其实卧虎藏龙,中华饮食文化的源远流长也是和大众对舒适、快乐、美好生活的不懈追求是分不开的。

2. 饮食之功夫

香港导演徐克一向以武打片闻名,拍饮食片也不忘老本行,把饮食同功夫结合起来,运用电影镜头来渲染厨师的技艺功夫,可谓相得益彰。影片《满汉全席》开创发展了"中国饮食功夫片"之流派。

在《满汉全席》中有许多演示厨艺的片断,将做菜与中国武术融合在一起,把各种烹饪动作夸张,并通过电影技术凸现出来。使观众看做菜如欣赏艺术一样赏心悦目。几个厨师大斗厨艺仿佛武林高手过招,操持菜刀、锅铲、铁勺好似耍弄神功绝技,精妙绝伦的刀功在厨艺中升华成了一种艺术、一种力、技巧与美相结合的中国功夫。如片中廖杰师傅重出江湖后,众人请其表演一道拿手名菜"灌汤黄鱼",在众人目不斜视的注目下,只见廖师傅执起刀具,刀光刷刷闪过,青菜、洋葱各成其形,活杀黄鱼后,刀锋嵌入砧板,入木三分兀自颤动,这等气势,和两军阵前的威风勇武别无二致。

《食神》以一场美食比赛开始,又以新旧二位食神的决战结束。对决的高潮是一碗"黯然销魂饭",实际上就是一碗叉烧饭,但叉烧是用"黯然销魂手"打过的,"黯然销魂手"实际是融会了厨师从高峰到低谷的人生体验。再配合一个少林绝学"火云掌"煎的糖心荷包蛋,"每一块肉的汁都被纤维封在里面,如江河汇聚,而肉的经络又被内力打断,入口十分松化"。所以,这碗融合了情感和绝世功夫的叉烧饭使得女评委大呼过瘾,如痴如狂,黯然泪流。

《满汉全席》中也有一场比试,黄容以一道"火焰脆皮牛河",挑战

· 31 ·

欧兆丰的"冰封茄汁咕噜肉"。干炒牛河和咕噜肉都是最普通的菜,但也最考验厨师的功夫。牛河油多了腻,油少了则粘锅。黄容先用铁漏勺来做铁扒牛肉,用筷子当锅铲,炒好的河粉排列整齐,一圈圈包着牛肉,再撒上白兰地点燃;欧兆丰则把排骨滚油、粘粉、挂糖浆、粘茄汁,一气呵成,最后加入大量冰块急冻,咕噜肉表面结了一层薄薄的冰,鲜红的肉汁在里面若隐若现。影片于平凡中见神奇,最家常的两道菜表现得不亚于武侠片中的绝世武功,令人拍案叫绝。

中华传统的武术讲究克己内敛,"手中无剑,心中也无剑",心与行配合得恰到好处才是武术的最高境界。"饮食功夫片"也得此真传,烹饪之道在个"心"字,只有掌勺人把自己的心和手中烧的菜融合到一起才能做出理想中的味道。《食神》、《满汉全席》、《美味情缘》等影片都不约而同地让主角们历经挫折,受尽百般磨难,最终修炼出脱俗内功,领悟到烹饪的真谛,正是这种浓厚的东方神韵赋予了影片别样的风情与滋味。

3. 饮食之礼

中国饮食习俗不仅讲求饮食规格,而且连菜肴的摆放也有规矩。《礼记》说:"凡进食之礼,左肴右胾,食居人之左,羹居人之右。脍炙处外,醯酱处内,葱漆处末,酒浆处右。以脯修置者,左朐右末。"类似的规则在《礼记·少仪》中也有详细记载:上菜时,要用右手握持,而托捧于左手上;上鱼肴时,如果是烧鱼,以鱼尾向着宾客;冬天鱼肚向着宾客的右方,夏天鱼脊向宾客的右方。

当然,这些久远的规矩在现代生活中已不那么严格,但现在的宴席同样也有着很多习俗和规范,这在电影中也可以一瞥端倪。香港影片中对饮食之礼也有相关的表现,如《食神》、《魔幻厨房》、《满汉全席》中都有着这样的情节:两位高手厨师在较量时,对评委尝菜用的餐具、品菜的次序以及菜色的摆法都颇有讲究,如海鲜冷盆放中间先品尝,起到开胃的作用。黄鱼羹放右边,冲淡原来海鲜中味精的鲜味,使评委能更准确地品尝下一谐菜。

影片中厨艺比赛一般都是五个环节:四菜一汤。这其实也来自于民间传说。相传,朱元璋当上皇帝后,遇上天灾,各地粮食歉收,可

第一章 民俗生活形态的多元化渗透和再现

一些达官贵人却仍穷奢极欲,过着花天酒地的生活。贫民出身的朱元璋对此非常恼火。一天,逢皇后的生日庆典,朱元璋趁众位大臣前来贺寿之机,有意摆出粗菜淡饭宴客,以此警醒文武百官。第一道菜是炒萝卜,萝卜是百味药,民谚有"萝卜上市,药铺关门"之说。第二道菜是炒韭菜,韭菜生命力旺盛,四季常青,象征国家长治久安。再则是两大碗青菜,喻意为官清廉,两袖清风。最后一道极普通的葱花豆腐汤。宴后朱元璋当众宣布:"今后众卿请客,最多只能'四菜一汤',这次皇后的寿筵即是榜样,如若违犯,严惩不贷。"从此,这规矩便从宫内传到民间,演变成为家常的四菜一汤。①

4. 饮食与情感

"食色,性也。"饮食和性事都是人生大事,从饮食习俗和性爱的观念来说,东西方文化更是差别甚多。著名华裔导演李安正是通过这两个方面来探讨中国社会中传统与现代的撞击以及东西方文化的差异。李安上个世纪90年代拍摄的《家庭三部曲》包括《饮食男女》、《推手》、《喜宴》三部。《喜宴》中一场婚礼上的喜宴让人感受出东西方文化对婚姻、家庭、性爱的不同理解。电影里面两代人对传统的不同态度,对生活的不同追求,对性的迥异态度,令人感慨颇多。《推手》也有父亲和洋儿媳在同一屋檐下,却一个中餐,煎炒烹炸,一个西餐,连烘带烤,各忙各的午餐的情节,手脚忙乱的羁绊中反观出不同文化之间的碰撞。

《饮食男女》中,老朱是台湾中国菜的大厨,退休后他与三个女儿生活在一起,但女儿们忙工作、谈恋爱,在家里只能算是匆匆的过客,只有在吃晚饭的时候才能聚集在一起。作为一家之长,老朱每天的工作就是细致复杂地做出堪称豪华的盛宴,希望一家人在餐桌上实现短暂的融合。但面临不同人生问题的家人却各怀心思,所以晚餐往往也是不欢而散。

影片一开始就表现了一系列准备晚餐的场景,如行云流水般的刀功、蒸煮、配料、煎炒、勾芡等手法,都融会了老父细腻的感情。"食不厌精,脍不厌细",这是中国菜的指导精神,片中花样百出地炮制出

① 参见 http://zhidao.baidu.com/question/31548817.html

各式菜肴,将饮食和人的欲望、情感紧密联系,正如老朱所言"饮食男女,人之所欲,不想也难",这种饮食文化已经细密地编织进了中国的社会生活体系之中。家人的聚集、交流都是在餐桌上,可见餐桌在中国家庭中的地位,而这种地位正是饮食习俗对中国人生活巨大影响的写照。在老朱的家庭中,每个人"有事要宣布"都要在饭桌上提出,老朱一家人其实都面临着感情困扰,鳏居的老朱的感情归宿,老朱与女儿之间的亲情,女儿们之间的姐妹情,女儿们与情人之间的爱情,老朱与朋友的友情,这形形色色的感情或多或少地与饮食牵连着关系。女儿不再欣赏老朱的手艺,他就每日照顾邻居锦容的小女孩,为她做便当,并替换下锦容为女儿做的难吃的饭菜。也许是日久生情,影片的高潮就是老朱在餐桌上宣布了自己与锦容的婚事,由于结婚的对象是女儿的朋友,年龄差距太大,又引起了家中的一片骚乱。

影片用来刻画父女感情的点睛吃食是"汤"。中国人对于汤十分讲究,好厨师必须能熬得好汤。《饮食男女》的开头结尾都与喝汤有关。影片开头是女儿对老爸做的汤的反应,由于老朱失去了味觉,二女儿对汤味有意见,正暗示了父女之间缺乏沟通的问题。经过一番世事变故,本来最早要离开家的二女儿却原来是最懂父亲的人,不仅继承了他的厨艺,也是最后离开老屋的一个。影片的结尾换了二女儿在父亲过去经常忙碌的厨房里烧菜,父亲在品汤的过程中发现自己恢复了失去良久的味觉,尝出了汤的味道,父女间此时的凝视已是"一切尽在不言

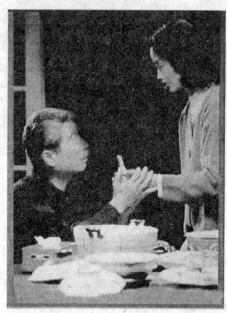

《饮食男女》中父女间的感情是
"一切尽在汤勺中"

中"了。

《饮食男女》在片中展现了很多精致的菜肴，情节安排中也展示了中国社会吃的不同层次，从高级大饭店里大规模的婚礼宴席，到家庭的便餐、晚宴，快餐店里的麦当劳、为恋人精心烧制的情侣餐，到小吃摊的面线、臭豆腐，小学生带的午餐盒饭，以及朋友间茶馆的喝茶约会，形形色色的吃食和吃法，勾勒出一幅中国人餐饮生活的图画。

5. 饮食与阶层

物质生活习俗在不同阶层的差异性表现也很明显。正如《红楼梦》里大观园奢华的生活涉及到服饰、饮食、用具、礼仪、游乐项目等多方面，平民百姓只能粗茶淡饭，陋衣简屋而已。饮食的阶层性特点在电影中体现得尤为充分。虽说都是一日三餐，但寻常百姓与富有阶层吃的内容和形式都有着天壤之别。各个阶层在用料、食材选择，调味讲究，排场大小等方面，都存在着明显的差异，这种差异构成了不同的饮食文化层次。

香港电影多从市民生活中取材，于是不可避免涉及生活中的衣食住行，而主人公的饮食习惯也将他的身份地位表露得一览无余：吃大排档、茶餐厅、街头小吃摊的大多是打工仔、出租车司机等蓝领阶层，这种饮食文化也影响到人物性格发展的轨迹。

一般生活在底层的人们，饮食满足的只是生理需求，即只求温饱而已。王家卫的片子《堕落天使》中，下层各色人等都选择在茶餐厅就餐，千篇一律地点着"菠萝包"、"柳橙汁"、"鸳鸯奶茶"这些最有香港市井气息的食物。在这些平常而普通的食物之中，体现的是底层小人物的挣扎与无奈。

在香港动画片《麦兜》中，呆头呆脑的麦兜在茶餐厅老板告知鱼丸和粗面都已经卖完之后，还陆陆续续地问出了有没有鱼丸河粉、鱼丸油面、鱼丸米线……以及有没有牛肚粗面、墨鱼丸粗面。看似搞笑，其实揭示了生活的单调和重复。茶餐厅只不过是供那些靠打短工为生的男子填饱肚子和歇脚的地方。因此，茶餐厅的食物看起来名目众多，其实只是一些廉价食物的排列组合和重复。"无非是那几个菜啦"，鱼丸没有了，则与之搭配的那几款面食都没有了，粗面没有

了,则与之搭配的那几款食物也都没有了,每一天的茶餐厅都是如此。

下层民众的饮食大多为了果腹,平时单调而重复,有闲暇才会追求一下饮食的情调。上层富人却不是为了温饱,更多的是享乐和讲排场,在电影中,上层饮食文化的极致体现无疑是在《满汉全席》中。

满汉全席作为中华饮食的最高成就,体现了中华民族在饮食上的高超烹饪技艺和菜肴制作的奇思妙想,它讲究的是富丽典雅而含蓄稳重,华贵尊荣而精细真实,充分体现了中国饮食文化对"调和"的讲究。

林语堂曾说:"整个中国的烹调艺术是依靠配合的艺术。"烹调首先指调味,把菜品中的香味调出来。《满汉全席》里廖杰的拿手绝活"灌汤黄鱼",把大黄鱼架在锅沿上热油烧炸,鱼身完整不破,肚子里是浓浓的灌汤,洋葱垫底,芥蓝菜心贴身,夹开鱼肉,一泓碧清的汁和透明的珍珠小丸子涌出来,可谓菜中极品。但是,廖杰失去味觉多年,只记得烧菜的程序,却早已没有了烧菜的感觉,竟然不会下佐料了。所以这道菜,只能作为视觉艺术欣赏,吃下去却难以下咽;其次,烹饪讲究的是调和,水量和火候的把握才能使之达到最高的境界,即使是最简单的原材料,也能做出非凡的美食。《满汉全席》里开场戏的比赛,第一项就是"蒸米饭",一个选天津小米用鲜人参隔水蒸,另一个用广东丝苗米把荷叶包起来,再用泥糊好用火煨。丝苗的香完全被封在里面,更有一种荷叶与泥巴的清香,而且直接与炭火接触加热,水量和火候控制是一个操作难题,充分体现了厨师的高超技艺。

满汉全席菜式繁多,用料、制作极为讲究。影片的高潮对决是满汉全席中的烧熊掌,黄容用的是北极白熊的掌,去毛后,用人参和法国白酒炖6个小时后拆骨。然后把熊掌拍在密密的钉板上,使其扎上许多细细的小孔,再注入纯氮气,加上60斤鲟龙鱼炖出的一碗汤,氮气将鲜味吸入熊掌,表面抹上鲟龙鱼鱼子酱,最后放到零下10度急冻,鱼与熊掌调和,每一口都是鱼子酱、熊掌和鲟鱼汤冻的结晶,叫谓"鱼和熊掌兼得"。配菜则是贡梨雕花,雪白的梨花让人有一种身在雪山的感觉,所以这道菜就叫做"踏雪寻梅";另一道菜则选择了东

北熊掌,压上野生蜂巢,在人参炖的鸡汤上清蒸,等蜂巢中的蜜蜡融化后流淌在熊掌上,再把熊掌放在泰国血燕的炖盅里,让熊掌和蜜蜡的汁与燕窝完全交融,血燕消除了熊掌的腥。最后洒高粱白酒点燃蜜蜡把熊掌的鲜味封住了。诸多程序和心思在菜肴里面,真可谓菜中极品。

平常百姓只闻其名、未见其面的熊掌、猴脑、象蹄等皇宫的御用佳肴通过影像一一展现在观众面前,再加上美食专家的品评,更是使人全方位地感受到了"色、香、味、意、形"俱全的中国饮食文化之精髓。

(二)日本

日本导演伊丹十三的《蒲公英》是比较成功的一部饮食电影,影片将好莱坞西部片的模式套进日本的饮食文化主题里。该片的主线是寡妇蒲公英如何经营一家拉面店的经历,片中涉及的主要的食物就是拉面,还旁征博引地涉及到杀手的性爱美食,丐帮的炒饭蛋卷等,全片将人欲望的各方面以拼凑的方式作了全面的展现,颇具情趣。并将"吃"与爱情、阶级、性别、病痛、暴力、恋物癖、文化反思等等复杂的议题巧妙地结合起来。

拉面价廉物美,因此便成了日本大众饮食中的宠儿。拉面馆在日本极为普遍,类似于现在的快餐店。在面馆内,也常常人头攒动,挤满了各色人等。《蒲公英》开头讲一个老头传授拉面吃法:先得细细欣赏拉面的形形色色,配菜排列,把三块猪肉摆到右边,先吃面,面和肉都不要咬断,也不能用勺喝汤,而是用嘴大声吸入,最后还得再闻闻碗中余留的香味。

除了面条以外,拉面的汤也非常重要。每家拉面馆都有自己熬汤的秘方,外人是无法知道的。电影中蒲公英的拉面馆由于汤不好,以至于门前冷落,不得不深夜去偷窥别家面馆熬汤的秘密,最终掌握了熬汤的方法后才使自己的生意好起来。

蒲公英的理想就是做出精彩绝伦的好汤面,给儿子吃,也给自己爱的男人吃。她努力学习做面,练臂力、体力,到各个面馆吃面,看厨师们的下面手法,留心客人是否把汤全部喝完,看材料是否新鲜。最

后,凭着高超的手艺和诚恳自然的待客之心,她终于做出了一流拉面,门前等着进食的人排起了长龙。

日本拉面店讲究效率,煮面多长时间,配什么作料,都有程式化的规矩。日本人做什么也都要一丝不苟,不差毫厘,"拉面精神"也正是日本民族精神的象征。这或许也是拉面能够成为日本人最爱的大众美食的原因吧。

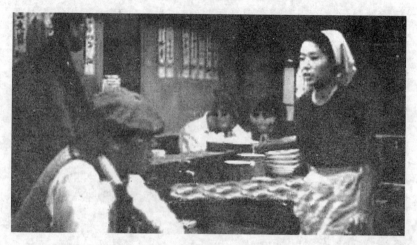

电影《蒲公英》中,做拉面也要讲究精神正是日本民族性格的写照

著名导演小津安二郎以反映普通人家的日常生活,致力刻画细腻的情感见长。他的《绿茶泡饭的滋味》、《麦秋》、《秋刀鱼之味》等,展现的也都是平平淡淡的家常饭菜:米饭、腌菜、拉面、白饭配烤肉串、绿茶、清酒、秋刀鱼……散发着淡淡的清香和淡淡的东方味道。

《麦秋》以早餐的场景开始——日常家庭生活的一天当然是自早餐开始。吃了饭,儿女去上班了,孩子们去上学,老人留在家里。到了周末,合家出游,看戏喝茶。一个传统日式家庭的生活场景自自然然地展开了。涉及吃食处还有邻居拜访送鱼做礼品,女儿与同事喝茶吃点心,都是日本生活稀松平常的礼节与交往。故事的结尾以全家送别女儿的晚餐结束,这就是餐桌旁的柴米油盐凡人琐事。

《秋刀鱼之味》写的又是家长里短的题材:嫁女。鳏居的平山有

个待嫁的女儿,但他没放心上。直到遇上中学老师,看到老师晚年和女儿一起生活,彼此都不快乐。平山这才开始害怕误了女儿婚期。女儿终于要出嫁了,但嫁的却并不是意中人。影片里出现最多的场面就是喝酒,日本男人习惯在小酒馆里消遣,所以小酒馆在日本遍地都是。老友相聚、同学重逢、父子谈心,都是喝酒。清酒是日本的特产,也是最常喝的品种,这种度数不高却很容易上头的酒带有黄连的苦味。最后女儿终于嫁走了,饮而不醉的平山也终于有些醉了,在朦朦胧胧的醉意里感受人生的悲欢离合。

影片虽然以秋刀鱼为名,但在片中秋刀鱼自始至终也没有出现,或许这种在日本比较廉价、比较平常和大众化的饮食能够传递出普通人生命的质朴的真谛,让人联想到秋天的味道吧。

《绿茶泡饭的滋味》则以粗茶淡饭暗喻夫妻关系,有一种平平淡淡才是真的感觉。妻子渐觉婚姻乏味,丈夫的生活习惯和她格格不入。她喜欢生活享受,他却偏爱粗茶淡饭。夫妻终于决裂,离别前两人共享了一顿茶泡饭。

其实小津电影的味道也正是秋刀鱼的味道,绿茶泡饭的滋味,淡淡的最后却总能引起观众的一片唏嘘。日本人吃饭喝酒席地而坐,所以小津的摄影机也就自然随之矮了下来,他永远的三英尺低机位,如平淡生活的旁观者,在朴拙而细致的镜头里,客观而又冷静地表现人生,这使他的作品成为电影史上的不朽之作。

(三) 韩国

韩国的民族食品有众所周知的韩国泡菜和米糕。泡菜在韩国饮食中有着极为特殊的地位和意义,据考证,韩国的泡菜有三千多年的历史。中国的《诗经》里出现的"菹"字,被解释为酸菜,在韩国则被认为这是世界上首次有文字记载泡菜的文献。在每天的饮食中,泡菜是韩国人最喜爱的菜式,从早餐到晚餐,餐餐必备。所以,在韩国的电影中,只要有吃饭的镜头,常常就可以看到泡菜的影子。在影片《我的野蛮女友》中,男女主角第一次去餐厅吃饭时,男主角就点了泡菜和一种韩国传统的酒,结果却被女主角强迫改成吃海螺料理,足可见女友的"野蛮"。

米糕与韩国民俗的关系就更加密切了,在韩国传统饮食中,它可称得上是重要的节日食品。在韩国,吃米糕几乎是和吃谷物的历史一样长。韩国人在生日、回家、孩子的百天和周岁、结婚、祭祀、春节或中秋节等节庆时刻,都要制造糕饼祈求平安。如农历三月三要做杜鹃花饼糕,中秋的时候做松饼。在韩国电影《杀手公司》中,杀手被派去杀一个孕妇,却被其误认为是新搬来的邻居,马上进屋拿出了米糕赠予,令杀手尴尬不已。从这个情节就可以看出,米糕在韩国习俗中是馈赠客人,表达祝福的物品,是礼尚往来中必不可缺少的。

风靡一时的电视连续剧《大长今》中更是包含了大量的美食烹饪介绍,长今的成长就伴随着无数大小宴会和菜肴的制作。影片中的美食如鲍鱼内脏粥,因鲍鱼吃了很多新鲜海草,内脏发出浅浅绿光,是来自大海的精华;牛肉包的烤松茸,大块牛排,食用起来不方便,长今将其切成薄片,包裹在松茸外面烘烤,牛排吸收了松茸的香气,松茸的清爽又调和了牛排的荤腥;蒸醉虾是把大明虾用料酒醉晕,背部开刀蒸熟。不仅原封不动地保留了营养成分,在酒的作用下,虾肉尤其爽嫩。

《大长今》还把饮食同养生联系起来,在剧中展示了很多御膳、药膳,并提出了"食疗同源"理念,如片中以五样植物的种子——桃子、芝麻、松子、杏子、核桃熬成的"五子粥",不仅可口,还促进食欲,助消化和排便顺畅;荞麦煎饼以荞麦、糯米做皮,卷上白萝卜、香菇、绿豆芽等馅料,味道香醇,还有助于维护身体的气力;以乌龟和冬虫夏草等名贵中药材熬成的八卦汤,有补心肾、养肺阴、止久咳、益大肠之效;把米磨碎,加入牛乳而煮成的驼酪粥,蛋白质及纤维充足,对消化系统有益。

在《大长今》里,韩尚宫提出了"画出美味"的概念,镜头里烹饪的过程也如诗如画,令人赏心悦目。韩国传统的用餐礼仪、饮食文化、药膳原理、养生之道,因其贴近生活所以很自然地为各地观众所接受,并由此把韩国传统美食推向了全世界。

二、欧美

(一)欧洲

意大利、法国等都是享誉世界的美食王国。意大利导演马丁·西科塞斯的黑帮片《盗亦有道》里,尽展了意大利美食的精华。黑帮老大被绳之以法,在监狱里他却开始钻研厨艺。因为他的特殊身份,遣人送来新鲜的龙虾,上等的酒,老大下起厨来,洋葱细细地切丁,大蒜用剃须刀薄薄地切片,人虽剽悍,整个场面却充满专注与柔情。

《盗亦有道》把黑手党刻画得颇具人情味,而对饮食的关注就是最明显的人性表露。就是在危险逼近的时候,老大关注的仍然是番茄汁肉丸子。片中还有几个场面表现黑帮杀人后紧接进餐,都是最流行的意大利菜。

德国影片《美味关系》以美食作为互有隔阂的人们敞开心扉,彼此交流的媒介。餐厅的主厨玛尔莎抚养着因车祸去世的妹妹留下的女儿莲娜。为了使莲娜摆脱悲痛和郁闷,玛尔莎想尽各种办法、做出各种美味的食物,但仿佛都无济于事。这时餐厅里请来了一位意大利厨师马里奥,他凭着精湛的厨艺、开朗的性格很快受到大家的欢迎。由于担心马里奥取代自己,玛尔莎刚开始对马里奥心存芥蒂。但在相处中,细心的马里奥想尽各种办法使失去味觉的莲娜食欲大开,并凭着乐观的性格消除了玛尔莎对他的误会,两个人之间还逐渐产生了爱情,并走到了一起。

美国电影《大餐》讲的是意大利移民和意大利菜的故事。意大利菜移民美国,比萨饼、意大利粉、面条、米饭都对美国人的饮食影响深远。但由于文化的隔阂,却依然存在水土不服的现象,美国人往往不能懂得意大利饮食的精髓。是融合美国口味还是坚持自己风格?影片实际在讲如何保留自身文化传统,以及文化融合和发展的问题。《大餐》里开意大利餐馆的两兄弟面临的问题是正宗的意大利菜不能迎合美国人的口味,生意难以维系,只好关门大吉。兄弟俩准备了最后的晚餐,电影中特别介绍的一道菜是 Timpano,是烤出来的一个夹馅大糕饼。先和意大利面,然后切片,再卷成通心卷,另大面片一块,

放入深圆烤盆,面中放入通心卷、鸡肝、鸡蛋等等,包起来放入烤箱中烤,烤成后就形成一大圆蛋糕状的厚饼,兄弟俩抬上餐桌现切,构成晚宴的高潮。这顿大宴其他的菜还有开胃汤、三色烩饭、烤鸡、烤乳猪、烤鱼,以及各式蔬菜等等。

《芭比的盛宴》是一部著名的饮食电影,故事讲述了丹麦北部的小村庄一对笃信路德教的姐妹,因为宗教而不惜牺牲爱情。她们家有一位远道而来的女佣,原来是法国大餐厅的名厨,她要求在两姐妹的父亲忌辰时,招待教区中的老教友享受一席正宗法国盛宴。影片上半部将两姐妹的爱情故事讲述得温情动人,也使人对丹麦教区的民俗风情增加了解。下半部集中介绍盛宴的整个准备和烹饪过程,将法国菜的魅力发挥得淋漓尽致,令人垂涎欲滴,难怪以禁欲和节制为生活重心的路德教徒也被这顿盛宴征服。

《瓦代尔》根据法国民间传奇改编,讲述的是路易十四时期法国宫廷的一位出色的大厨瓦代尔的故事。在一次长达三天三夜的宴会中,瓦代尔全权统筹,做出许多别出心裁并且令人眼花缭乱的法国菜式。在宴会即将结束之际,意外出现了,为宴会订购的鱼没有及时运来。瓦代尔最终成为黑暗宫廷的牺牲品。片中展示了法国的种种佳肴和宫廷菜式,雕琢精细、数量庞大、排场豪华,极尽奢华之能事。其实,菜肴在片中只是道具,盛宴只是背景。剧情着重刻画宫廷讲究的礼节和繁复的制度,还有各种勾心斗角的权力之争和政治陷阱。

(二)美国

李安的《饮食男女》故事在美国被翻拍了两次,一次是墨西哥移民版,一次是黑人版。墨西哥移民版《玉米汤》讲述了一个十分类似的故事,父亲是大厨,有三个各怀心事的女儿,片中父亲也做了很多丰盛的墨西哥菜。和《饮食男女》一样,《玉米汤》也是以做饭开篇,第一个镜头就是摘辣椒和番茄,辣椒和番茄是墨西哥菜少不了的调料。

美国南方黑人有自己独特风味的饭,叫灵饭。黑人版《饮食男女》的片名就叫《灵饭》,片中父亲改成了母亲,也有三个女儿,只不过家庭是三代同堂,故事是以外孙的眼光来叙述。黑人的饮食对美国的影响也很大,比如肯德基炸鸡就是从黑人饮食而来的。除了炸鸡,

第一章　民俗生活形态的多元化渗透和再现

灵饭的餐桌上还少不了西瓜、牛排、红薯等。

作为一个多移民国家，文化的杂糅和冲突会在许多家庭上演，而餐桌就成了一个重要舞台。美国电影《烧的什么饭》描写了洛杉矶黑人、犹太人、越南人、墨西哥人四个不同族裔家庭的感恩节晚餐。这些移民家庭过感恩节都吃火鸡，这反映了他们美国化的一面，而火鸡的烧法则各自不同，配菜更是五花八门。美国传统的火鸡餐配菜是土豆泥、酸红莓果泥、烤红薯、南瓜派，而这些家庭的餐桌上却搭配上烤玉米饼、春卷、米粉、奶酪通心粉等。"家家都有难唱曲"，各家的菜式不同，故事也各异。犹太人老两口的女儿是个同性恋，带了女友回家过节；黑人之家父子冲突，夫妻危机，再加上婆媳摩擦；墨西哥人家儿女请了父亲，也就是母亲的前夫来过节，而母亲却带来了自己的新情人；越南人家二儿子房子里藏着枪，女儿打扮得不伦不类，大儿子因女朋友是墨西哥人不被父母所接受，就找借口不回家。美国人过感恩节，大多数都是自己烧火鸡。从早上买火鸡到最后上桌吃饭，每家人都鸡毛蒜皮摩擦不断，冲突频发。"烧的什么饭"其实应该是发生了什么事，这部电影是通过餐桌表现美国当代家庭的面貌与状态。

虽然美国文化现在大行天下，可是在饮食方面却乏善可陈，除了汉堡包、薯条、炸鸡以外，好像就没有什么可吃的。汉堡包是美式快餐的代表，是一种最大众、最普及的食品。昆丁·泰伦蒂诺的《通俗小说》一开场，两个黑社会枪手在车里聊天，聊的就是汉堡，拿汉堡开玩笑颇能引起美国人的兴趣。《通俗小说》也有不少戏是在餐馆里发生，那些餐馆都是典型的美式大众餐馆，《通俗小说》也成了一个美国当代通俗文化演绎的文本。

在美国南方饮食文化相对来说丰富些，因为受南美、非洲黑人、法国、西班牙等的影响。油炸绿番茄就是道美国南方家常菜，选青脆绿番茄，切中厚片，面粉、盐、花椒粉搅匀，绿番茄片沾面粉再沾鸡蛋糊，都放入纸袋，用力摇晃，然后放入平底锅煎炸，几分钟后即可。口感外脆里嫩，十分爽口。

这道小菜因美国南方女作家范妮·弗拉格1987年的畅销小说《油炸绿番茄》以及1992年改编的电影而知名。影片讲述了胖太太

艾佛琳每天在丈夫下班前做好饭,可是丈夫一回家就端着盘子直奔电视球赛。心情郁闷的艾佛琳面对自己摇摇欲坠的婚姻和碌碌无为的生活感到十分沮丧与迷惘,只能用吃零食来打发不快,结果愈发肥胖。邻居特莱德古德夫人就为她讲述了两个女人互相支持,对抗各种逆境,创造成功人生的故事。这两个女人在南方小镇上开了一家叫做汽笛小站咖啡的餐馆,餐馆有各种南方风味,其中就有"油炸绿番茄"。听了特莱德古德夫人的故事,艾佛琳开始力图改变自己无聊的生活,并不再对丈夫逆来顺受。

影片用来表现两位女主角友谊的场景经常发生在做饭和吃饭之时,油炸绿番茄也是频繁出现的小菜。特莱德古德夫人过生日的时候,艾佛琳做了油炸绿番茄送去,菜已不再仅仅是菜,而是成了女性独立的文化符号。

《情浓巧克力》则表现了特殊的巧克力盛宴。在冬日的法国小镇,一对母女的到来打破了平静而封闭的生活。活泼的薇安开设了一家巧克力店,古老灰暗的房子被改造得富于现代气息。薇安还改变了巧克力单一的面貌和口味,把巧克力雕刻成各种形状,并在巧克力的甜味中融入了薄荷的清香,甚至还加入了辣椒等奇异佐料,还用巧克力来做成美味佳肴。小镇上的人们逐渐接受了这些新鲜的组合,并喜爱上这些巧克力。从此象征传统的教堂与象征新生活的巧克力店,象征保守的神父与象征自由的薇安进行了一场新旧文化的抗争。理智而古板地固守旧有的一切,还是遵从自己的自然本性?当然,小镇居民最终选择了后者,整个小镇因巧克力而快活自由起来,就连古板的神父也在一场盛大的巧克力大餐后开始转变。影片的高潮落在了巧克力大餐上,展示了巧克力的多种做法和样式。在这个影片中巧克力成了开放、自由的生活的象征。

第四节　贺岁片与欧美电影的圣诞情结

电影的商业性质,决定了节假日应该是它们粉墨登场的最佳时机。好莱坞的贺岁片,可以说是包罗万象,从温馨的浪漫喜剧到可爱

第一章　民俗生活形态的多元化渗透和再现

的儿童闹剧甚至鬼片都可以在圣诞期间隆重上映。中国历来有贺岁的传统,贺岁片也伴随着电影的发展而逐渐成为中国人的节日习俗之一。本着节日喜庆和欢乐的精神,中国的贺岁片主要是喜剧片,港台的贺岁片起步较早,大陆近几年则只有冯小刚的"京味"电影独领风骚。从贺岁片的内容来讲,圣诞题材是欧美贺岁片的主要题材,而冯小刚的贺岁片则以展露城市的现代民俗为主。

一、冯小刚的贺岁片

"民俗可以分为两个层次,表层称之为'民风'即风气或风尚。即是民俗中尚不稳定的结构层,具体表现为一个时期社会的风尚、风气、时髦。它是由社会某个阶层流行的,尚未定型的一致的生活嗜好、趣味,某种一时的共同心态情绪等组成。……它们还是一种表层民俗,待政治气候、政策法令改变了,也就随之瓦解消亡。但这不是绝对的。有的风气、时尚,经过冲击、洗刷,其中有一部分继续流行,并逐渐凝固或积淀传承,炼气成俗,这就是民俗的深层模式。民俗的深层模式,是由风俗、习惯、民俗思考原型等组成,它们一般不易变化,呈稳定的结构状态,并能长期地流传。"[1]在冯小刚的贺岁片中,表现最多的就是民俗的第一个层次,是一种表层化的城市民俗,这些风气和具有时尚态的生活,是一种流行的风气和风尚,充分显示了当今中国社会大都市的风貌。

1997年冯小刚的《甲方乙方》大获成功,从此开创了一系列"冯小刚+葛优"金牌组合的贺岁片,后来的《没完没了》、《不见不散》、《大腕》、《手机》等作为每年的压轴好戏都在年终岁尾票房大战中独领风骚。冯小刚的电影中常常出现的就是城市平民阶层所关注的内容,带有很强的民间大众色彩,这些事项都构成了当代城市民俗的重要部分,反射了当今这个经济发展,社会转型的时代,人们的普遍关注的对象和世俗的心态,这也是他的电影能在城市平民中获得认同的原因之一。

[1] 陈勤建:《文艺民俗学》,上海:上海文艺出版社1990年版,第93—94页

影视民俗学

在冯小刚的影片中,当今流行的一些城市民俗被巧妙地经过夸张、变形、象征、类比等电影手段处理,构成一段段颇有些怪诞的情节。这里有对暴富阶层的讽刺,如《甲方乙方》里那位吃惯了山珍海味,过腻了富裕生活想要吃苦的大款,自愿"放逐"到西北一个穷山村里吃苦,把村里所有的鸡鸭、耗子吃完后,只有趴在土桥上流泪了;有对婚外恋这一社会问题的探讨,如《手机》中名人严守一在几个情人和妻子之间徘徊的尴尬;有对现实某些畸形消费观念的揭示,如《大腕》里几个精神病人的高谈阔论:"……什么叫成功人士你知道吗?成功人士就是买什么东西,都买最贵的不买最好的!所以,我们做房地产的口号(儿)就是,不求最好,但求最贵!";有对时下铺天盖地的广告夸大、荒谬性的批判,如《大腕》中泰勒的"葬礼秀"。电影里的这些广告是传媒上经常见到,观众们耳熟能详的,所以很容易就能引起联想和共鸣,产生喜剧的效果。

《大腕》荒谬地表现了物欲横流的现代社会中,人们对名利的追求

冯氏电影还塑造了城市中为名利奔忙的各色人等。《甲方乙方》、《没完没了》中小老板等人物,就是市民想象中大款、老板的写照,他们身上浓缩了这一阶层典型的性格特点。留学生、明星大腕、名人、时尚摄影师、厨师、秘书、公务员、经纪人等组成了城市众生相。发生在他们之间五光十色的市井人事,都成为人们一种茶余饭后的笑料。

在城市中留学大潮不断涌动的时候,《不见不散》以颇为夸张的手法,描述了一个留学生在美国生活的

情景,满足了市民们对美国向往和认识的心理;《大腕》加了很多黑色幽默的元素,将调侃的笔触伸向社会的经济生活,对现代物欲横流的社会进行了一次全新的解构。影片大肆渲染了尤优和王小柱精心策划的一场声势浩大的"喜剧葬礼",呈现了各色人等对葬礼的态度和行为。在物欲的诱惑下,每个人都濒临疯狂,他们最后的归宿只能是精神病院了。虽然这只是特定的、错乱的时空里,各种事物被夸张、变形的后果。但这也可以看作是现实生活的投影,浓缩和影射了时下人们的生存状态。

冯小刚的作品,无论是语言的调侃、揶揄、插科打诨,还是艺术形式的运用,都有着浓厚的北京气息。北京流行的民间传统艺术如相声、评书、戏曲、杂耍等都是民间大众幽默文化的精华,冯小刚把这种京味诙谐转用到电影中来,如自嘲、讽刺、逗乐、假哭、骗术等手法,再次发挥了这类艺术形式的生命力,使它们变得更为鲜活生动。如《大腕》中对流行歌星臧天朔歌曲配上动画,加以调侃。还有著名明星大腕悼念泰勒的一段戏,一边流泪一边嘴里念叨着"中国演员都补钙了,美国演员还没来得及补,这位美国大导演只差一点就补上钙了",接着把一瓶钙片产品放在假泰勒遗体旁,背景音乐是哀伤的,却产生了强烈的喜剧效果。

冯小刚的初衷可能并非是要将民俗元素融进电影,但是他准确地把握了当今社会的流行事物和人们的普遍心态,这些都是一定时代社会生活的风貌,也反映了当今社会本质的某些方面。可以说,他的电影植根于市民大众,所以受到了观众的普遍喜爱。

二、欧美电影的圣诞情结

圣诞节是欧美节庆习俗中十分重要的一幕,圣诞原本是耶稣诞辰,如今这个宗教节日成了欧美人最隆重的节日,就像中国的春节一样,成了年终岁尾辞旧迎新的日子。圣诞节中充斥着白胡子圣诞老人与挂满礼物的圣诞树形象,人们享受着与家人共享大餐的和谐快乐气氛。

圣诞节有着各种有趣的习俗,流传着各种美丽的传说。电影当

然不会错过这个充满想象力和深入人心的题材,圣诞故事在欧美影片中可以说是数不胜数。

圣诞题材在电影表现中大致有两类:一是和圣诞传说类似或重新演绎的有魔幻色彩的圣诞神话,有关圣诞老人、精灵等;另一类是人们在过圣诞时发生的故事,或是温情的家庭故事,或是浪漫的爱情故事等。

(一)圣诞神话

好莱坞2000年圣诞节出品的《格林奇如何偷走了圣诞》改编自美国知名的童话故事,充满童趣幻想。绿毛精灵格林奇在圣诞前夕人家兴高采烈之时,却感到自己的寂寞孤苦,就更加嫉妒小镇人们庆祝圣诞节,于是乔装打扮混入庆典,他把村民的圣诞礼物全部偷走作为报复,最终一个天真可爱的小姑娘让他有所悔悟。2003年的《大精灵》讲述圣诞节前夕,一个人类小孩意外掉进圣诞老人的礼物袋,还被带到了北极,圣诞老人和小精灵们只好收养了这个孩子。影片通过这个小男孩的传奇经历,引导人们珍视亲情。《圣诞老人》是一部以圣诞老人生平为题材的电影。描述来自北极的圣诞老人是怎么开始圣诞节到处派送玩具的传奇故事。在加拿大摄制的《魔力圣诞》描述了一个贫苦的母亲为了照顾家庭对欢度圣诞已经毫无兴趣,但圣诞老人和守护天使莅临,让她从女儿的身上重新看到了人生的希望。

这一类影片中比较特别的是动画片《北极特快》,3D动画片超炫的视觉效果为观众带来全新的视觉体验。小男孩克劳斯坚持相信圣诞老人的存在,尽管父母和周围的朋友都告诉他这只是个童话,圣诞老人根本就不存在。克劳斯无论别人怎么说都要在圣诞之夜坚持等待圣诞老人的出现。黑夜中,随着一声长鸣的汽笛,一束强烈的灯光从窗子里照了进来。一辆巨大的蒸汽机车停在房子的前面,车厢里坐着和他一样坚信圣诞老人的孩子,列车长告诉他,这就是"极地特快号",它将带着小男孩前往北极,参加在那里举行的圣诞庆典。在北极城的庆祝中,圣诞老人送给他一只驯鹿身上带的小铃铛。回到现实社会的男孩还会时常听到那铃声。如果保有一颗童心,也许每

第一章　民俗生活形态的多元化渗透和再现

个人都会听得到这铃声。

另一部《圣诞夜惊魂》是一部风格诡异的动画片。故事讲述了一个带着恐怖片色彩的童话故事。万圣节城的头儿杰克忽然对圣诞节产生了兴趣,绑架了圣诞老人,然后满怀兴奋之情扮成圣诞老人给孩子们分发礼物,但他送去的各种可怕的小礼物,引起人们的极大恐慌。杰克最终认识到圣诞节不是万圣节,万圣节也不是圣诞节,去做那些不适合自己的事情,除了自寻烦恼外什么也得不到。影片中的对白大部分是以百老汇歌剧的形式演唱出来的,一本正经而又略带诙谐的演唱风格结合阴沉而可笑的画面,使影片古怪有趣,呈现出导演蒂姆·伯顿式的黑色喜剧风格。

(二)人间圣诞

人生的多种况味使得本该欢乐祥和的圣诞节也是"几家欢乐几家愁"。2004 年的《煎熬圣诞》,讲述由于不想独自度过圣诞,孤独的男子拿出一笔可观的费用,雇来所谓的父母亲,陪伴自己过圣诞。想感受一下合家相聚的节日气氛,结果引发了一连串的笑料,是部颇具圣诞气氛的喜剧片。曾获多项奥斯卡金像奖的《三十四街奇迹》描述了一名在百货公司扮演圣诞老人的雇员,用尽各种方法让一名小女孩相信他真的是圣诞老人下凡。全片充满想象力与人情味。《圣诞坏公公》讲述这样一个故事:威利是一家百货公司的商品促销员,他的工作就是每天装扮成圣诞老人。虽然他看上去善良慈祥,实际上却是个专门盗窃保险箱的小偷,每年圣诞节他都会干一笔大买卖。遗憾的是,今年威利却麻烦不断,根本无法下手。最令威利头痛的是一个八岁的小男孩,这个胖小孩缠着威利不放。威利气愤不已,但慢慢地这个小男孩竟让他认识到了圣诞节的意义,他也想与家人团聚,也想过一个安稳、快乐、温馨的圣诞节,从而放弃了他的圣诞盗窃计划。瑞典大师伯格曼的杰作《芬尼与亚历山大》以圣诞节家族团聚为开始,而结尾又是另一场圣诞聚会,在两次奢华宏大的场面之间,上演着这个家族的悲欢离合。

圣诞的主要含义是合家团聚,所以很多影片都选择圣诞题材来承载温馨家庭才是人们心灵的归宿这一主题。好莱坞 2000 年圣诞

前上映的《缘分交叉点》,显然就是提醒那些冷淡家庭和漠视家庭观念的人:什么才是生活的真谛。尼古拉斯·凯奇饰演的"钻石王老五",以为拥有了金钱和豪宅就是拥有了生活的一切,但他在一个圣诞节的早上醒来,突然发现自己和初恋情人正过着简朴而平淡的家庭生活。一切都改变了,他从拒绝到欣然接受,最后再也不愿回到原来的生活了。童星麦考利·金的成名作《小鬼当家》中,母亲在圣诞前费尽周折,辗转车辆回家的段落,强调了圣诞团聚的意义,让人倍感温馨;1996年施瓦辛格主演的《圣诞老豆》中,哈沃德忙于工作而疏忽家人,为了补偿,他答应儿子到圣诞节时给他买一个特别的玩具。结果受欢迎的玩具已经脱销,为了实现诺言,老爸施展出浑身解数,最终如愿以偿。迪斯尼公司于1998年推出的《一路闯关过圣诞》也是一部重视家庭观念的圣诞电影。在加州上大学的杰克从未想过要与在纽约的家人共度圣诞,然而,在父亲许诺的保时捷跑车的诱惑下,他打算在圣诞晚餐前赶到家。出发前的一次意外使他被人捉弄,他被抛到荒郊野外,还被装扮成圣诞老人的样子。为了得到梦寐以求的跑车,身无分文的他使出浑身解数,经过充满艰辛却又妙趣横生的长途跋涉,终于出现在家门口。透过窗子,他看到了屋内的家人,一种从来没有过的温暖感觉油然而生,那正是家的魅力所在。影片借圣诞题材提醒人们,带上笑容和祝福,常回家看看,因为家是其他任何地方都无法代替的。

圣诞是一年中票房争夺的最后档期,欧美电影的圣诞情结,将伴着节日美好的气氛继续下去,看电影已经成为新的节日习俗,圣诞节也成为观众们期待的节日。

第二章 影视艺术与民间资源

民俗作为民众以程式化方式传承的生活文化,范围是广泛的,民俗文艺就是其重要的一个组成部分,它兼具民俗和艺术的双重特征。一方面,民俗文艺在历史发展的长河中一直作为一种主要的娱乐形式为广大民众所喜闻乐见。它在民众生活中所处的位置与今天的影视作品一样,是民众业余休闲生活中不可或缺的,这是艺术化的一种民俗生活模式。著名传播学学者霍尔和沃内尔在《通俗文化》一书中曾指出:"通俗艺术……实质上是传统艺术,它用强烈的形式重新叙述人们已经熟知的价值和看法;它衡量和重申,但也给它带来了艺术的惊奇和欣赏的冲击。与民间艺术一样,这种艺术在观众和表演者之间有着真正的接触和联系。"[①]另一方面,民俗文艺还是一种习俗化的艺术,从古至今它都对专业文艺创作有着不可低估的影响力。

影视是一种特殊的产品,影像生产的工业化倾向弥补了它和大众文化之间的裂痕,使它在某种意义上被还原为通俗的艺术,而作为一种大众的、通俗的艺术形式,影视艺术和民俗文艺等民间资源有着难以割舍的源流关系。正如《通俗文化》一书中所指出的:"通俗艺术跟民间艺术有许多相通之处,它是商业文化中的一种个人艺术。某些'民间'的成分得以保存下来,即使艺术家取代了不知名的民间艺术家。"[②]民间资源包括民间故事、传说、神话、民间曲艺、民间戏曲等多种民俗文艺样式,它是在漫长的历史时期,由广大民众集体创作并丰富起来的,以口耳相传、言传身教、世代相袭的特点不息不懈地

① [英]约翰·斯道雷:《文化理论与通俗文化导论》,南京:南京大学出版社 2001 年版,第 86—87 页

② 同上书,第 81—87 页

流淌于历史发展的长河,它反映了人民大众共同的价值观念、审美情趣和普遍的心理追求。每个国家在漫长的历史发展时期,都留下许许多多宝贵的民间资源,它们经过一定的历史发展而积淀下来,因而具有很强的生命力,为各国影视艺术创作者争相吸收,成为创作的蓝本。影视艺术对民间资源的吸收主要表现在对民间类型故事的再现、改编或重新演绎,对民间叙事形式与结构的借鉴,对民俗文艺样式包括音乐、戏曲、曲艺等形式因素的传承与创新,对沉淀于民间资源中的原型意象的运用等多个方面。

第一节 民间类型故事的取材与演绎

从民俗学研究的角度来看,民间故事因出自集体口头创作,并以口耳相传的方式进行传承,因此,本是同一故事,在不同时间、空间、背景中的人群中间流传时,既保持着它的基本形态,又会发生局部变异,构成大同小异的若干不同文本。民俗学家通过比较其异同,将这些文本归并在一起,提炼出高度同一的部分,称之为类型,类型可以反复出现在许多作品中,具有很强的稳定性。比较典型的就是灰姑娘类型故事,这是一个世界性的故事命题,传播最早,记录最完整的应该是中国唐朝《酉阳杂俎》中记载的"叶限"故事,而最广为人知的则是欧洲的辛黛瑞拉和她的水晶鞋的故事。故事的主题类型跨越时间和空间流传于世界各地,这种稳定性来自它具有的广泛而普遍的人性共同的心理构架、情感需求和艺术鉴赏基础,也来自类型不同寻常的组织连接故事基本元素的功能。所以,在现代的影视作品中,民间故事类型中出现的人物形象以及人物关系纠葛也是经常重复出现的。灰姑娘故事的主题即出身贫苦的少女与上层社会"白马王子"的爱情。发生在两个境遇不同、地位悬殊的人之间的故事可能悬念重重,冲突迭起,危机四伏,但结局还是殊途同归,爱情发生了,或凄美,或幸福。面对这样有着上千年历史的古老爱情故事,人们还是一次又一次地为之一掬同情感动之泪。从 1899 年就开始走上银幕的《灰姑娘》,到 1940 年的《魂断蓝桥》、1964 年的《窈窕淑女》、1969 年的

《爱情故事》,及近些年热映的《漂亮女人》、《王子与我》、《曼哈顿女佣》,直至 2004 年美国出品的《灰姑娘的故事》,灰姑娘类型故事的不断上演不禁让人感叹民间故事永恒的艺术魅力。

在影视作品中,既有取材于民间故事,对其故事进行重现和改编的作品,也有运用民间故事的类型元素,进行再创作和加工的全新演绎的作品。

一、民间故事的整体重现或改编

新中国建国初期,电影工作者曾经对民间故事和民间文艺进行了大规模的整理和收集,当时许多优秀的影片就是在这样的基础上改编创作而成的,如《刘三姐》、《阿诗玛》、《孔雀公主》、《天仙配》等。近些年很多电影、电视剧也是如此。比较有代表性的有取材自民间野史的香港电影《钟无艳》、《唐伯虎点秋香》,内地电视连续剧《康熙微服私访记》系列、《还珠格格》系列、《爱情宝典》、《快嘴李翠莲》以及取材自《聊斋志异》故事中的一系列影视剧等。电视神话剧有《白蛇传》、《炎黄二帝》、《西游记》、《封神演义》、《春光灿烂猪八戒》、《宝莲灯》等。

改编自蒲松龄小说《聊斋志异》的电影也可以说是数不胜数。上个世纪 70 年代香港导演胡金铨根据《聊斋志异》中的一篇《侠女》改编的同名电影,荣获当年法国戛纳电影节综合技术大奖。80 年代徐克版的《倩女幽魂》成为一代青年观众心目中的经典。在《倩女幽魂》的成功热潮下,港台在 80 年代末 90 年代初又掀起了争拍"聊斋"风。这些影片风格各异,但大多延续了原型故事的基本框架,并在此基础上进行了大胆的改编。如宁采臣和聂小倩的故事在原著里只有寥寥几笔,可到了徐克的电影里,这段人鬼恋却被演绎得惊天地、泣鬼神。

这些改编自民间故事的影视作品大多保留了民间叙事的基本母题。母题,是美国民间文艺理论家史蒂斯·汤普森提出的民间文学分类体系,指民间故事、神话、叙事诗等叙事体裁的民间文学作品中反复出现的最小的类型元素。如民间故事"白蛇传"的基本母题包括白蛇、许仙、青蛇、法海等几个人物固有的性格和他们之间的联系和

纠葛,还有白蛇端午饮雄黄酒现出原形、为救许仙水漫金山、被镇压在雷峰塔下等情节。改编自"白蛇传"的几部影视作品,比较著名的有台湾电视剧连续剧《新白娘子传奇》、中央电视台2006年的《白蛇传》、香港电影《青蛇》等,它们的故事情节大多延续了这些母题,并在此基础上铺衍故事,进行加工改编。

对民间故事的取材也要随着历史的变迁、人们的认知水平、欣赏角度、价值观念的改变而注入新的内容,所以,许多影视作品在重现古老故事主要脉络和精髓的同时,也有着独特的改编和创作,使作品具有较强的时代特色,同时也具有主创人员的鲜明的个性特征。《新白娘子传奇》基本沿用了"白蛇传"的主要故事情节,只是增添了白娘子儿子许仕林的故事。中央电视台新版的《白蛇传》则以凄美的爱情故事为主线,增添了很多新的人物和情节,如捕蛇女连翘爱上许仙,演绎了一段三角恋爱;白蛇在观音菩萨的指点下,要集齐人间八滴凝聚真情的眼泪,才可以成为真正的神仙;法海一改民间故事中老朽的形象,和白蛇、青蛇产生了感情纠葛等。《白蛇传》的结尾也与其他作品略有不同,白娘子为了让许仙过上平安的日子而自愿被压在塔下,最后化成一缕青烟,而许仙则留在寺庙,在回忆里度过余生。

影片《青蛇》也同样沿用了故事原有的母题:断桥相遇,结为夫妻,饮雄黄酒,盗仙草,水漫金山。但总的来说,《青蛇》对民间故事进一步进行了发挥创造。以前的版本,全部以白素贞和许仙的爱情为主线,小青只是白

历经千年的白蛇故事一直
延续到今天的影视屏幕上

蛇身边的丫环,法海则是爱管闲事、令人厌恶的老头。《青蛇》则将这两个次要人物推上前台,成了故事的主角,在这两个角色身上寄托了新的思想内涵。流泪是情感的表示,小青最终掉眼泪,发现原来自己也有感情。法海终究还是从小青身上悟道,明白了"万物并育而不相害"、人间应以情为关怀出发点的道理。

作为民间传说的"白蛇故事",在民间辗转流传千余年,其中凝聚着民间精神。白娘子对爱情的忠贞执著和追求爱情时的大胆坚毅,是民间精神所向往和赞颂的。面对爱情的白蛇和许仙,分别代表了人的原始本性和被社会礼法所羁绊的人性。白蛇眼中的爱情,只有心有灵犀、两情相悦,不管什么"人妖相隔"、伦理法则,为爱可以闹得天翻地覆、地动山摇,如此感天动地的爱情、舍生忘死的激情正体现了人类爱欲本性的张扬。而许仙的爱情却犹疑不定、畏首畏尾,在他的身上体现了现实社会的约束和规训。所以,对白蛇的歌颂也表达了民间对畅快淋漓地抒发感情、摆脱礼法束缚的自由人性的追求和向往,是人世间超越历史、时代、民族、地域的永恒命题,虽然不同的"白蛇故事"作品中可以衍生出不同的内涵,但其民间精神的内核是不变的。

香港电影《大话西游》作为后现代艺术的代名词,已经成为一代人心目中的经典。《西游记》本是吴承恩从民间传说中汲取艺术形象加工而成的,电影《大话西游》更是借助古典名著的故事躯壳,延续了其中唐僧取经的主要类型元素,演绎了孙悟空的前世今生。影片已经脱离了着重叙事的传统电影表现形式,而进入了以表达为主的境界,《大话西游》零散和荒诞的叙事中可以读出多重的含义:或是对爱情的诠释,或是对传统的颠覆,或是表达创作者心中的情结。由此,有评论说,这部影片可称得上"重塑民间传统,演绎深刻爱情,商业与艺术并重"。

二、母题与故事类型的重新演绎

母题可以跨越时代、地点以及民族等的不同,共通地内在于故事中,在叙事中发挥重要的功能。虽然随着讲述者和体裁的不同,其具

体内容会有变化,但它作为故事的核心部分却是不变的。"民间故事之所以能够跨越巨大的时间、空间障碍,一代一代流传到我们手中,很大程度上就依赖了一代一代人对类型的不断复制,才会经常得到复述。这些有限的、最最重要的母题,也就是一个民族在民间故事上的遗传基因;至今对我们仍保持着无穷魅力的,也正是这一类母题。"①

"类型"是一个完整的故事,是由若干母题按相对固定的一定顺序组合而成的。也就是说,类型是一个"母题序列"或"母题链"。民间故事的类型很多,下面就通过具体例证,对较为明显的与民间故事类型有渊源关系的影视作品作进一步分析。

(一)"两姐妹"类型故事

我国民间故事中有很多这样的"两姐妹"故事。在故事开头,姐姐往往是生活的宠儿,妹妹则处于弱势,甚至磨难重重。但随着故事的发展,姐姐由于她的贪婪、懒惰、自私个性遭到了报应和惩罚,而妹妹则以善良、温柔、纯洁的本性最终获得了幸福。如广为人知的童话《马兰花》,民间故事"姐妹易嫁"以及流传于广西一带的"蛇郎"等故事都是这样的类型。

"两姐妹"类型的民间故事,都不约而同地遵循着这样一个主题,善良的"弱者"最终从不幸走向幸福,得到好的结局,而原本处于优势的"强者"最终却走向不好的结局。电视剧《空镜子》就是以两姐妹的不同生活经历来结构全剧,不难看出,无论是人物设置、故事结局还是思想蕴含,该部电视剧都是中国民间故事中"两姐妹"母题的一个延续。

《空镜子》中,姐姐孙丽聪明、漂亮,妹妹孙燕则长相一般、智识平平。她们的生活也截然不同:野心勃勃、充满欲望的孙丽在生活中如鱼得水、一帆风顺;妹妹则一次次地失意,一次次遭遇爱情和婚姻的创伤。但面对生活,原本占优势的姐姐因为在物欲横流的世界中把握不住自己,幸福逐渐逐渐远离了她,而孙燕面对自己的人生挫

① 陈建宪:《神祇与英雄》,三联书店1994年版,第18页

折,仍保持真、善、美的本性,一如既往地坚守自己朴素的人生信念。最后,妹妹在经历了许多人生的曲折坎坷之后,终于以自己善良的心地,赢得了幸福的生活和纯真的感情。

另一部曾经热播的电视连续剧《幸福像花儿一样》似乎也是"两姐妹"母题的传承和变异。部队歌舞团的舞蹈演员大梅和杜鹃亲如姐妹,是非常要好的朋友,但两个人的价值观念却完全不同:大梅精明,工于心计,似乎生活都在她掌握之中,恋爱时一心选择高干子弟,并终于如愿以偿,还依靠公婆的关

不同的价值观念和生活追求使《幸福像花儿一样》中的"两姐妹"在人生的道路上越走越远

系放弃了舞蹈事业而换了一个称心的工作,商品经济大潮冲击下又顺应潮流下海经商,最后为了追求个人的幸福而抛弃了已残疾的丈夫;杜鹃则走出了另一道生活轨迹,她善良执著,忠于自己的内心感受,当好朋友大梅被舞台外的金钱、地位、名利所吸引离开了歌舞团时,杜鹃依然坚守于心爱的舞台,甚至不惜得罪婆婆和丈夫。杜鹃在感情上几经坎坷,但她无论对爱情还是对事业都忠贞执著。故事最后的结局是:一个本是时代浪尖上的弄潮儿,却落得众叛亲离,成为孤家寡人;另一个虽然在感情生活中饱受磨难,但还是找到了真爱,重新获得了幸福。

"两姐妹"故事的母题是民间大众"善有善报,恶有恶报"观念的延伸。主人公只要保持与人为善、纯真、贤良的传统美德,无论经过怎样的磨难,生活最终会对他展露笑容。可以说《空镜子》、《幸福像花儿一样》等借助新的传播媒介,讲述了一个不变的"两姐妹"母题故事,这个结局迎合了观众的收视期待,获得了广泛的好评。

(二)清官母题与阿凡提类型

民间叙事中往往寄托了广大民众对时世社会的认识和普遍心

态。历史上,关于忠臣和清官的民间故事流传甚广,有歌颂忠臣的杨家将、岳飞的故事等,也有呼唤清官的包公、海瑞的故事。这一类故事中都有很强烈的忠奸对比,清官和贪官、好人与坏人的二元对立主题充分表达了封建社会底层人民在统治阶级的压迫下,想反抗而又无力反抗,只好把幻想寄托在受百姓爱戴的忠臣和为民做主的清官身上,希望他们能还百姓一个公正、太平的世道。所以在中国民间故事中,以呼唤清官为母题的民间故事数不胜数。

出于爱护清官的善良愿望,百姓们往往塑造出一批既为百姓着想,又充满智慧的忠臣和清官形象,他们能运用自己的智慧取得胜利,而不是像岳飞等忠臣一样最终为奸臣所害。这些愿望就集中表现在流传久远的"阿凡提智慧类型"人物故事中。这些人物不畏权势,主持正义,为民请命,铁面无私,同时,又表现出超人的智慧和胆量,甚至不乏诙谐和幽默色彩。

中国自古就有许多由民间文化所塑造的智慧人物,他们代表了人民的心声,同地主、大小官员甚至同皇帝斗法,如民间故事中的"巧媳妇"类型,长工和地主的类型,在中国民间文化中最具有智慧和诙谐色彩的人物形象是来自新疆地区的阿凡提。阿凡提在维吾尔语中是老师的意思,也就是说阿凡提是个有智慧的人。其实,阿凡提是一位世界性的喜剧人物,他的笑话在波斯、土耳其、阿拉伯、中亚、高加索、北非、希腊、欧洲等国家和地区都广泛流传。阿凡提的前身霍加·纳斯列丁的笑话大概是在15世纪从中亚细亚一带流传到我国新疆喀什地区的,并不断地本地化,在新疆的各族人民中得到广泛的流传。如今,阿凡提的名字不但在维吾尔族人民中家喻户晓,他的传说故事还获得了各族人民的普遍喜爱。"斗财主"、"斗学者"、"斗国王",是阿凡提的拿手好戏。对于为非作歹的压迫人民的统治者,阿凡提都给予无情的嘲笑和戏弄。

民间故事中的清官母题和阿凡提类型在当代历史戏说剧中被不断发扬光大,《宰相刘罗锅》、《神医喜来乐》、《铁齿铜牙纪晓岚》等电视剧纷纷热播,清官和贪官、忠臣和奸臣、臣子和皇帝斗法,其中种种智慧和幽默的片断,成了市民百姓茶余饭后消遣的话题。同时,呼唤

清官、反腐倡廉、铲除社会不公等主题在当今社会也颇具现实意义。剧中的刘罗锅、纪晓岚、喜来乐等都是既有智慧,又有为百姓代言的正义感和道德感。他们都可以被看作是阿凡提的化身和当代变体。他们的智慧一方面体现在有特殊的才能,如刘罗锅、纪晓岚通晓琴棋书画,喜来乐医道高深;另一方面体现在"忠奸斗法"中。他们虽然相对身居下位,但凭借聪明的头脑,诙谐幽默的口才,把贪官、昏君、奸医玩弄于股掌之上,为老百姓出了一口恶气。

(三) 明君母题与微服私访类型

历代百姓对于叙述帝王生活、宫闱秘事的传说也特别感兴趣,帝王生活的神秘是普通人难以窥见而又特别想知道的,关于帝王的传说满足了群众的好奇心,即使帝王故事多属子虚乌有、捕风捉影,老百姓也愿意姑妄听之。帝王传说也是人民群众表达自身思想感情的载体,表达了他们对明君的渴望和对昏君的憎恨。

关于帝王的传说中,微服私访是比较常见的一类。历史上许多帝王微服私访到民间,为百姓解决种种问题,发生种种误会和巧合的趣事,还要夹杂着一些风流韵事,被称作"游龙戏凤"类型,为百姓们百听不厌,成为茶余饭后的好佐料。

据传说清乾隆帝曾18次下江南,当然衍生出层出不穷的故事。台湾电视剧《戏说乾隆》中的乾隆皇帝行走江湖,武艺超群、风流倜傥、见识广博,履凶险如平地的潇洒气概,自然赢得了不少芳心。当然,皇帝微服私访不能仅仅是谈情说爱,还得为民间铲除不平,两情缠绵之际,恶霸贪官灰飞烟灭。《戏说乾隆》中言情和除恶务尽平分秋色,武功绝技和如云美女交织生辉,令百姓们看得兴致盎然。

由《戏说乾隆》所激发,大陆电视剧也开始了对戏说历史的关注。与《戏说乾隆》叙事模式、情节内容最为接近的,当属《康熙微服私访记》系列。但由于与港台有着不同的社会背景,《康熙微服私访记》更多地倾向于融合有鲜明时代特色的内容,由此触发人们对于现实社会现象和社会问题的思考。

微服私访的康熙寄予了百姓渴望明君的期望

《康熙微服私访记》也保留了比较符合民间大众审美趣味的帝王与民间女子两情缱绻、欲说还休的感情纠葛，但作为百姓期望的明君，康熙虽也免不了怜香惜玉、处处留情，但更多的还是除暴安良，以苍生社稷为己任。在整体艺术风格上，相对于诙谐幽默、轻松愉快的《戏说乾隆》，《康熙微服私访记》的风格更加凝重一些。影射、批判现实的内容更多一些，如贪污腐败、官官相护、包二奶、盗版、假药事件等等。

电视剧《戏说乾隆》、《康熙微服私访记》属于微服私访民间传说的当代电视剧翻版，这种"帝王传说类"戏说剧融言情与社会讽刺因素于一体，还加进了类似《三侠五义》、《七侠五义》等清朝"公案小说"中侠客形象、侠义故事的内容，从而具有了一种当代"公案剧"和"反腐剧"的审美特征，成为一种社会性与娱乐性更强的帝王微服私访民间故事的现代传承。

（四）灰姑娘故事类型

灰姑娘是一个世界性的民间故事类型，在欧洲、亚洲都有流传，据说在世界各地流传的异文有一千五百多种。最广为人知的版本是

格林兄弟的《格林童话集》中的故事。"灰姑娘"的母题有以下几个：后母虐待（出身贫苦）、神奇力量相助、参加盛大集会、以特殊方式（验鞋）证实身份、与王子结婚等。

我国唐代段成式的笔记故事集《酉阳杂俎·叶限》就记载了一个情节类似的故事：从前有一个叫叶限的姑娘，母亲去世，后母虐待她，常常叫她到危险的山上砍柴，到深溪边取水。一天，叶限取水时看到一条美丽的小鱼，她很喜欢，就偷偷地把鱼养了起来。鱼越长越大，越长越美丽。后来被后母发现了，把鱼杀死吃了。叶限伤心地将鱼骨收藏了起来。以后，叶限需要什么，鱼骨都会满足她。

一年一度的节日到了，后母带着亲生女儿去参加节日舞会，叶限向鱼骨求援，鱼骨让她穿上翡翠色的服装，踏上金色的鞋子，也去参加舞会。叶限在舞会上成为最耀眼美丽的姑娘。被后母看到了，叶限就慌忙往回跑，匆忙中丢失了一只金鞋。后母回到家，见叶限正睡觉，就不再怀疑。后来，邻国的国王得到了那只金鞋子，下令让全国的女子试穿，但都没有人适合。国王四处寻访金鞋的来历，终于找到了叶限，娶她为王后。后母和她的女儿则下场悲惨，最后都被石头砸死了。

段成式的记载在公元前9世纪，比《格林童话》早了近千年，应该说，这是世界范围内记载最为详细的"灰姑娘"类型故事的发端之作。

迪斯尼公司1953出品的动画片《灰姑娘》是最广为人知的有关灰姑娘故事的电影演绎，基本是根据童话改编。以后众多的灰姑娘类型电影则保留了童话的基本母题，虽然国家、时代、社会背景，甚至情节都千变万化，但都是讲述出身卑微的女主人公如何遇到她的白马王子的故事。《窈窕淑女》中的卖花姑娘经过教授的调教后不仅变得仪态万千，更赢得了教授的尊重与爱情；茱莉亚·罗伯茨的《风月俏佳人》把风尘女子因自尊自立征服潇洒倜傥的百万富翁的故事搬上荧幕；而《曼哈顿灰姑娘》里女佣成为酒店经理，最终和议员产生爱情，是不折不扣的"麻雀变凤凰"；《游龙戏凤》里保守的英国王子"微服私访"美国布鲁克林区，恰好碰上身材火爆、作风大胆的金发女郎，爱情就这么不可思议地发生了。

其他还有中国电影《大辫子的诱惑》、《嫁个有钱人(2)》,美国电影《情归阿拉巴马》、《我的盛大希腊婚礼》、《王子与我》等。灰姑娘故事的主要情节总是灰姑娘出身贫寒,受尽了欺侮和折磨,但寒酸的外表遮不住她美丽的容颜以及金子般善良的心,最终在仙女或某种神奇力量的帮助下征服了王子的心。灰姑娘故事体现了女性普遍存在的一种内心幻想,虽然身处平凡,但对爱情充满了憧憬,期待有"白马王子"的出现改变命运。时至今日,灰姑娘模式的电影还是长盛不衰,并将会一直流传下去。

(五) 海盗的传说

海盗是人类发展史上冒险和浪漫交织的年代中一个神奇的传说。海盗传说的母题通常有以下几个:固定的人物形象,如戴着黑眼罩的独眼老大,装配钩子手和木头假腿的谋士或随从,这是他们身经百战的结果。还有海盗船上的骷髅旗,不知所终的神秘宝藏,找到宝藏的唯一线索——藏宝图等,这都是海盗电影中常见的元素和情节。

代表着传奇与冒险的海盗传说《加勒比海盗》

最早关于海盗的记载是在公元前1350年。曾经的北欧维京人和地中海的腓尼基人都是赫赫有名的海盗。到了14世纪中叶,随着新大陆的发现及新航路的开辟,无数冒险家驾驶着帆船,冲向茫茫未知的大海,去寻找财富与宝藏。随着航海业的发达,关于海盗们的各种故事更是层出不穷。1914年,第一部描写海盗故事的无声影片《天堂海盗》开始上映,影片中海盗们穷凶极恶,杀人不眨眼的形象可以说设定了海盗的银幕形象特色,让人们心目中对海盗有了一个初步的印象。1926年

拍摄的《黑海盗》描写了海盗史上最具传奇色彩的人物——"黑胡子"爱德华的海上经历。

海盗电影在上个世纪五六十年代进入了一个繁荣期,1952年美国的《红海盗》则是诸多同题材影片中的翘楚。剧情描述了18世纪时在地中海出没的一名海盗和一名古怪的发明家联手,协助海岛上的居民反抗暴君统治的故事。整个影片热闹有趣,年轻时曾在马戏班训练过的男主角在剧中大展身手,他的海盗造型为当时年轻人争相模仿。

香港开埠之初也深受海盗之苦,著名动作明星成龙1984年的《A计划》也是反映警察清剿海盗的电影,其中还有一段效仿《林海雪原》的场景,整个片子沿袭了成龙武打喜剧片的风格,风趣幽默。

对宝藏的追寻伴随着海盗的历史出现,这其中,南美的"利马案件"为海盗史又注入了神秘的一笔。秘鲁首府利马曾是南美最富饶的地方,是一个传说中有着无数金块银条、翡翠玛瑙、珍珠宝石的城市。1821年当南美反殖民统治的军队逼近利马时,英国殖民者只得将大批财宝装载上"玛里·吉尔号"帆船,并由以诚实忠厚闻名的荷兰籍船长维尔亚姆·汤普森指挥。然而就在起航出发后的某个夜晚,汤普森船长却带领着水手们杀死了利马总督,并悬挂起海盗的骷髅旗。此后,这笔巨额财富的下落便无人知晓。在当地则流传着财宝被藏在太平洋上的可可索夫小岛的传说,此岛位于哥斯达黎加海岸的不远处。

英国作家罗伯特·史蒂文森的著名小说《金银岛》就是根据这个传说创作的:

> 星尘大海上的金银岛
> 宝藏就埋在:
> 望远镜肩上一棵大树,北北东偏北。
> 骷髅岛,东南东偏东。
> 星尘大海上的金银岛……

故事就这样开始了,一个名叫吉姆·霍金斯的年轻人正讲述着

他的海上寻宝经历。从他如何偶得藏宝图,到半途遭遇海盗、荒岛探险,以及最终满载而归。故事高潮频起、震人心魄,整部作品都散发着诱人的冒险气息。正因为这浓郁的惊险氛围,许多国家都先后将这个故事搬上银幕。

迪斯尼于 1950 年推出的电影《金银岛》是其电影史上第一部完全由真人主演、毫无动画成分的电影。电影全片都在《金银岛》作者的故乡英国拍摄完成,具有浓郁的英伦风情;1996 年又拍摄了由知名布偶与真人共同演绎的《布偶金银岛寻宝记》,片中运用了动画明星"猪小妹"、"柯密特青蛙"等一批深受孩子们喜爱的布偶角色。此部电影的情节在原作基础上略作改动,增添了由猪小妹扮演的"荒岛流放女王",她还成了柯密特青蛙扮演的船长的情人;2002 年 11 月迪斯尼又推出了全新演绎的《星银岛》,这部动画片把想象发挥至极。不但将整个背景时间推移到未来 30 世纪,更是把故事环境设定在宇宙空间,让观众们也跟随着主人公吉姆经历了一场惊险刺激的太空冒险。

迪斯尼公司 2003 年的影片《加勒比海盗》,以及其后的《加勒比海盗(2)》、《加勒比海盗(3)》都是海盗片中的力作,制作庞大,明星云集。《加勒比海盗》是有着魔幻色彩的海盗片:一群来自加勒比的海盗,驾驶着"黑珍珠号"疯狂地四处杀人放火,掠夺钱财。他们都是受到神秘诅咒的人,每到月圆之夜,他们就会变成骷髅,成为活死人,而能消除这个诅咒的唯一方法就是找到一枚金币……神秘新奇的剧情、惨烈壮观的海战、不知下落的财宝……所有这一切注定了《加勒比海盗》系列能重现海盗影片昔日的风光,让观众再次感受海盗那种血雨腥风的生活。

(六)美人鱼

安徒生童话《海的女儿》中的小美人鱼形象和民间传说也有着很深的历史渊源。世界各地其实都有关于美人鱼的古老传说,而《海的女儿》的故事雏形应该与斯拉夫神话的水仙女故事有着紧密的联系。这一神话后来流传到阿尔卑斯山以北的欧洲主要民族中。19 世纪,捷克具有世界声誉的作曲家德沃夏克就吸取民间故事的营养创作了

著名歌剧《水仙女》,故事讲述了生活在山林野泽中的水仙女鲁萨尔卡爱上了常来湖边的王子,她请求预言到其爱情悲剧的女巫将自己变成一个不会说话的美女,从而使王子坠入情网。但王子却在婚礼前夕移情异国公主,最终水仙女和王子都先后消失于水塘之中。这个故事是《海的女儿》最初的原型。

美人鱼故事中最著名的当然就是安徒生的童话《海的女儿》。故事中,美人鱼似乎是为爱情而生的,但她的爱情结局却是悲剧。俄罗斯版的电影《海的女儿》,同样讲述了美丽天真的美人鱼在现代社会的遭遇,她执著于自己的爱情,却备受世人捉弄,几经周折也没能获得王子的爱情,于是她只有"把悲伤留给自己",飘然而去了。

香港电影《我爱你》中,现实生活中的女主人公固执地生活在童话世界里,但美人鱼的童话里王子选择的却并不是美人鱼,尽管美人鱼无限依恋地爱着王子,但她还是没有追回那颗离去的心。正像王子抛弃了美人鱼一样,女主人公的爱情遭遇了同样悲剧性的结局。

在迪斯尼出品的动画版《海的女儿》中,这个家喻户晓的故事被安上了一个光明的结尾,故事还运用了好莱坞一贯的套路:真善美和假恶丑有着明显的界限,最终必定是善良战胜邪恶,有情人终成眷属。虽然,这个美人鱼的命运与原作大相径庭,但它还是得到了世界各地儿童的喜爱。

其他以美人鱼为题材的影片还有1984年美国影星汤姆·汉克斯主演的《现代美人鱼》,日本影星酒井法子主演的电视剧《我爱美人鱼》、韩剧《人鱼小姐》等。美人鱼代表着美貌、爱情,虽然对美人鱼来说,爱情注定是个悲剧。但明知道王子的心不是属于她的,她还要牺牲一切去追寻,这就是爱情的伟大之处吧。

第二节　恐怖片的民间源流

近年来,从好莱坞到日本,从东南亚到香港恐怖电影都备受青睐。恐怖电影有其他影片无法代替的消遣功能,据研究发现,看一场恐怖片可以缓解工作压力。中国恐怖片《闪灵凶猛》试映时就有观众

反映说:"虽然恐怖片令人心惊胆战,但还是喜欢恐怖片的诱惑,看完真有'蒸完桑拿'后浑身轻松的感觉。"①

一、世界恐怖片题材的主要类型

恐怖片题材繁多,但其中一个支系是由一个庞大的族群所组成的,这就是为西方观众所熟悉的恐怖源泉——吸血僵尸、科学怪人、狼人和木乃伊等族群。

(一)吸血僵尸

长久以来,各种吸血鬼传说层出不穷,向人们展示了一个奇诡阴森的世界。时至今日,人们还是对此类传说故事津津乐道。也许,正像有光明就有黑暗一样,世界也无法缺少魔鬼与恐惧。

吸血鬼文化的魅力来自于人类对神秘力量的向往,对未知世界、死亡的恐惧和对永恒生命的渴望。历代文人墨客写下了大量的诗歌、小说和剧本来表达这种既向往又恐惧的心情。从1819年以来,共有八百多部关于吸血鬼的英文小说问世。18世纪末到19世纪,许多著名作家都留下了吸血鬼题材的作品,如英国诗人柯尔律治的《克里斯特贝尔》,拜伦的《迷人的吸血鬼》,歌德的《科林特的未婚妻》,济慈的《无情的美人》、《拉弥亚》,以及爱尔兰作家勒法努带有同性恋色彩的小说《卡米拉》等。这些作品中影响力最大的莫过于有"吸血鬼之父"之称的爱尔兰作家斯托克的小说《德古拉》,这部小说把德古拉伯爵和吸血鬼的形象完美地结合到了一起,成为后世吸血鬼文学的奠基之作。到了现代,从1976年开始,美国女作家安妮·赖斯出版了一系列吸血鬼小说,一经问世就风靡一时。书中时间跨越千年,出场人物众多,情节盘根错节,笔调幽怨缠绵,宛如一部诡谲哀婉的吸血鬼咏叹调,被吸血鬼痴迷者和研究家称为最伟大的"吸血鬼圣经"。

电影从诞生之日起就同文学缔结了亲缘关系,如此众多的吸血

① 引自《国内首部恐怖片观众要求提前放映》,http://ent.163.com/edit/010909/010909_100561.html

鬼文学作品也催生了吸血鬼电影的繁荣与发展。从1912年描写幽灵和吸血鬼的侦探片《第五号房子的秘密》问世以来，世界上已经有六百多部影片中出现过吸血鬼的影子。1921年，德国导演茂瑙将斯托克的小说《德古拉》搬上银幕。这部名为《诺斯费拉图》的默片自始至终呈现出一种令人毛骨悚然的气氛：令人恐惧而又缓慢的电影节奏、特殊的摄影风格与饰演吸血鬼的马克斯·史莱克的传神表演，把恐怖气氛推到了极点，使它毫无疑问地成为历史上最具开创性的恐怖电影之一。

　　1931年，陶德·布朗宁又把斯托克的同名小说《德古拉》搬上银幕，该片是历史上第一部有声吸血鬼电影，它造就了以德古拉命名的吸血鬼的经典形象：黑披风、化身蝙蝠的巨大倒影，毫无血色的青面獠牙和德古拉的名字，反复在后世的吸血鬼影片中出现。贝拉·路高西在这部影片中的表演也使他成为影像历史上最著名的"吸血鬼"。据传说路高西本人也非常沉迷于这个角色，以至于接受媒体采访时都躺在吸血鬼用来栖息和补充能量的棺材里，并且在1956年去世后更是和那件德古拉招牌似的黑色大斗篷埋在了一起。

　　此后，吸血鬼影片层出不穷，成为恐怖片中的一个重要类型。20世纪70年代以前，欧洲作为吸血鬼传说的发源地，一直是此类影片制作的主要基地：废弃的古堡、坍塌的庙堂、荒岭野墓、吱呀作响的棺材和吸血鬼的利爪獠牙营造了惊悚、恐怖的气氛。80年代后，美国的吸血鬼影片开始不断推陈出新，在恐怖、刺激的基础上又增添了一部分浪漫色彩。好莱坞重量级导演科波拉1992年推出的《惊情四百年》就是一部角度独特的吸血鬼影片，它赋予了德古拉故事以新的内涵。这部影片一反传统，并不仅仅把吸血鬼看作邪恶与丑陋的化身，而更着意刻画的是德古拉伯爵对爱情执著的追求。他本是个富有贵族气质的、英勇善战的英雄，由于命运的捉弄，失去了自己的爱人，他对主宰命运的上帝进行了不妥协的、坚定不移的抗争。德古拉是一个为自由和公平而战的勇士，为了追求到那份真爱，可以放弃一切，甚至自己永恒的生命。《惊情四百年》既是阴森诡异的吸血鬼

影视民俗学

追求永恒真爱的吸血鬼
《惊情四百年》

传说,也是一段凄美感伤的爱情故事,更是一曲献给吸血鬼的壮丽悲歌。

1994年,改编自安妮·赖斯同名小说的电影《夜访吸血鬼》可以说是吸血鬼影片的登峰造极之作。影片一经推出,就引起了巨大的反响,可谓好评如潮,在当年全美十大卖座片中名列第十,票房收入达九千八百多万美元。《夜访吸血鬼》是一部跨越时空,纵横想象的鸿篇巨作。影片从吸血鬼的视角来看世界,展现了真、善、美与假、丑、恶的强烈对比,并以此来影射当代社会中的许多潜在的危机和罪恶。导演在影片中牢牢地把握住了人性这一命题并加以阐发,富有动人的情感张力。演员阵容的强大也是这部影片的一大特色:布拉德·皮特、汤姆·克鲁斯、安东尼奥·班德拉斯,都是极富票房号召力的实力派偶像巨星,其演技自然也在影片中发挥得淋漓尽致。

2002年的《吸血鬼之影》也是一部极具艺术匠心的影片,它采用"戏中戏"的套层结构,虚构了经典吸血鬼恐怖默片《诺斯费拉图》的拍摄过程,故事中的导演为了拍摄这部电影,居然请来了真正的吸血鬼,这一奇特的剧情使影片具有相当的观赏性。在拍摄手法上,大量的黑白影像将纪实特点充分表现出来,大大增强了影片的真实感。而由威廉·达佛在片中扮演的吸血鬼无论在气质还是形象上都宛如吸血鬼还魂,为此他赢得了奥斯卡最佳男配角的提名。

吸血鬼影片可谓蔚为大观,除了以上几部经典之作以外,比较著名的还有改编自同名畅销书的《吸血鬼猎人》,由日本导演川尻善昭执导,其中吸血鬼的形象非常具有魅力;还有著名影星尼古拉·凯奇主演的《吸血鬼之吻》,据说凯奇为了角色特意把一口整齐洁白的牙

齿弄歪,戏中生吞蟑螂一场更是惊人之举;喜剧影星艾迪·墨菲出演的《布洛克林吸血鬼》一反吸血鬼的欧洲贵族气质,德古拉以黑人形象出场。其他还有著名影星克里斯托弗·李主演的《吸血伯爵达丘拉 A. D.》、性感美女萨兰登和德诺芙主演的《饥渴》,以及《吸血鬼2000》、《美女与僵尸有个约会》、《小吸血鬼》等。近几年出品的吸血鬼影片,加入了许多流行的现代因素,使吸血鬼影片也与时俱进,如《刀锋战士》、《刀锋战士 II》、《V 字特工队》、《V 字特工队 II》、《黑夜传说》等,完全是吸血鬼版的美国式动作片,激烈的枪战加入时髦的香港式东方功夫。主人公又酷又帅的造型,也是影片流行的一大看点。2002 年出品的根据安妮·赖丝又一部小说改编的《吸血鬼女王》,竟把吸血鬼与摇滚联系在一起,想象力可谓超凡脱俗。吸血鬼里斯特凭借特有的魅力与气质,成为了一个偶像级的摇滚明星,并用他的音乐唤醒了在北极冰窖中已经沉睡近六千年的吸血鬼女王。经过一场爱、恨纠缠和对人间控制权的争夺之战,吸血鬼女王在日光下碎成齑粉。影片于恐怖气氛中另外营造出一种伤感浪漫的美,令人感叹不已。

吸血鬼影片一次又一次创造票房佳绩,令电影制作人和观众都趋之若鹜,使人禁不住感叹吸血鬼影片的独特魅力。观众一次又一次在黑暗中感受着恐惧和惊心动魄的力量,欲罢而不能。

(二)狼人

据民间传说,狼人白天同常人无异,到了晚上,只要是月圆之夜,他们就变身为狼,吞食活的动物、人或尸体,白天又变回人形。人成为狼人有的是因为遗传因素所致,有的是因为被狼人咬过所致。如果狼人在夜里受了伤,伤口在他变成人时也会留下来,以致被人识破。还有的传说说狼人死后会变为吸血鬼。在 20 世纪的恐怖片中,狼人传说是仅次于吸血鬼的主题。

1935 年的《伦敦狼人》是"狼人"系列的开山之作。1941 年的《狼人》则对后来很多"狼人电影"影响深远。影片所构筑的一旦人被狼咬过,就会变成狼人,而且如果狼人又咬噬了其他人,其他人同样要变作狼人的演变途径,也成为了以后狼人影片约定俗成的模式。

影视民俗学

狼人电影主要有两种类型：一种是纯恐怖片,突出残暴、血腥的一面,如1967年的《月圆危机》、1981年的《破胆三次》；另一种则深入到狼人的内心,反映他们在人与狼的变身过程中痛苦挣扎的内心世界,如1994年的《狼人生死恋》、1997年的《美国狼人在巴黎》。其实人本身也有兽性的一面,谁又没有过人性和兽性搏斗的矛盾和痛苦呢？

（三）木乃伊

自从考古学者发现了金字塔中木乃伊的秘密,有关木乃伊的种种神秘传说便不胫而走,好莱坞自然不能放过这个题材。

1932年的《木乃伊》是历史上第一部木乃伊电影,开创了木乃伊形象在银幕上的复活,自此催生出了一大批的木乃伊题材的影片。

早期木乃伊最典型的形象就是身上缠裹着绷带,跳来跳去地吓人,不时还伸出干瘪的手去掐人的脖子。20世纪80年代以来木乃伊的形象开始推陈出新,一部《木乃伊回家》讲述了木乃伊亚苏被一群少年无意中从死亡的咒语中唤醒。亚苏生前是一个古埃及学者,在现代社会,他延续了好学的本性,重新修订了自己的著作。木乃伊影片还有许许多多的变种,有《木乃伊的血迹》、《我是少年木乃伊》,以及搞笑的《阿伯特和科斯特罗遭遇木乃伊》、《我和木乃伊有个约会》等。

在众多木乃伊影片中,1999年的《木乃伊》及2001年的《木乃伊（2）》可谓是登峰造极之作。借助数码特技,影片故事跨越千年,从古代埃及到现代社会,不仅情节惊险动人,视觉效果更是令人震撼不已。如表现木乃伊从一个风干的人体骨架,逐渐转变成有血有肉、肌肤完好的活人的过程细腻而生动。影片最后毁天灭地的大战,也显示了数码效果的威力。《木乃伊》和续集都在票房上取得了巨大的成功,也使木乃伊又重新回到了人们的视线中。

《木乃伊》及《木乃伊（2）》描写了一群英国探险者在探密金字塔的过程中,无意中复活了一具神秘的木乃伊,他是已经被埋藏了几千年的古埃及王朝的大祭司埃默霍德普,随着他一起复活的是如黑色喷泉一样汹涌而出的吃人的甲虫、漫天的蝗虫和木乃伊法老侍卫,这

些复活的恐怖恶魔把人间变成了死亡阴影下的地狱。探险者同复活的邪恶亡灵展开了殊死搏斗,最后把他们又送回了地府。故事吸取了埃及宗教文化信仰中的诸多因素,并为了配合主题进行了改造,赋予了新的内涵。如在金字塔的雕刻中,甲虫随处可见。在古埃及的自然崇拜当中,甲虫是一位被尊重的大神,成为被信仰的对象,因为每一个古埃及人都相信,太阳就是一个被甲虫推动的大粪球,在圣甲虫的推动下每天东升西落。而在影片中,甲虫伴随着复活的木乃伊,同恶毒的诅咒联系在一起,成了邪恶骇人的恐怖源泉。在《木乃伊(2)》中还包含了另外一个古埃及的传说,即蝎子王的故事。魔蝎大帝是古埃及一个著名的君主,在与法老的作战中,兵败后逃亡,在漫漫的撒哈拉沙漠中,魔蝎大帝最后只剩下孤身一人。这时候,他仰望上苍,祈求死神阿奴比斯的帮助。狼头人身的阿奴比斯派一个蝎子对魔蝎大帝实施了诅咒和控制,从此他成了半人半蝎的怪物——蝎子王。蝎子王率领阿奴比斯的百万狼头军向法老的军队发动了反攻,但胜利在望时却被死神出卖,化作一缕黑烟消逝而去。《木乃伊(2)》围绕蝎子王留在人世间的一只手镯展开,邪恶者力图通过复活蝎子王来控制他的百万狼头军,从而统治世界。最终,还是正义战胜邪恶,"尘归尘、土归土,该走的、不该留",亡灵终归还是被送回到幽幽冥府,人间恢复了往日的安宁。

(四) 巫师

巫师是欧美历史传统中富于诡异神秘色彩的人物形象,所以恐怖片中也少不了他们的身影。

1932年的《苍白巫师》是一部以描写巫师以巫术操控僵尸为题材的电影。本片描述了一名巫师通过巫术唤醒大群的僵尸,让他们不分昼夜地在制糖工厂里工作,为自己牟利。巫师还试图将所有来到岛上的人变成僵尸。这出戏里的僵尸并不恐怖,巫师试图把人变成僵尸的情节才真正使人不寒而栗。

1999年的《女巫布莱尔》是恐怖片的经典之作。女巫布莱尔的故事自1785年以来在美国东海岸一直有多个版本流传,这些版本都是与血腥、恐怖紧密相连的,电影则借助了这个充满恐怖与死亡的题

材。影片描写了三名业余摄影师为了揭开传说已久的女巫师的秘密,来到了马里兰的一片森林之中,结果却神秘失踪,只留下了他们拍摄的一些电影胶片、录影带以及一本日记,这一切都翔实记录了三人探寻女巫的每一步行动、每一句话以及导致他们神秘失踪的真实原因。影片以纪录片的形式,记录了探密者的恐怖情绪与森林深处的神秘。这部影片公映之前通过网络等媒介为影片制造恐怖气氛,让观众一度混淆了虚拟与真实。片中恐怖的核心女巫布莱尔虽然一直没有直接出现,但她所制造出来的蛛丝马迹却在亦真亦假中使她成为了不露声色的经典恐怖形象。

(五)万圣节

万圣节的习俗由来已久,现在已经由简单的宗教仪式演变成欧美人群体狂欢的节日。稀奇古怪的服装、花花绿绿的糖果以及空心南瓜灯成为这个节日庆典必不可少的道具。万圣节最初起源于凯尔特人的 Samhain 节,古凯尔特人认为鬼魂会占据活人的身体,而 10 月 31 日恰好是季度交替之日。在那一天,凯尔特人将会穿上稀奇古怪的服装,将自己打扮得非常可怕,希望借此吓跑在这一天频繁出没的鬼魂。后来这种风俗传到了罗马,并且在罗马人中间广泛地流传开来,罗马天主教堂为了根除这个"异教徒"的节日在人民心中的影响,将"万圣节"挪到了 11 月 1 日,也就是 Samhain 的后一天。在 1840 年,爱尔兰发生了"马铃薯饥荒",许多爱尔兰人逃到了美国,他们将万圣节的习俗也一并带到了美国。

最初 Samhain 节只是同驱鬼有关,随着时间的流逝,越来越多来自不同国家的人陆陆续续地移民到美国,因此各地流行的风俗传统习惯也渐渐地融入到万圣节前夕的仪式中。"狼人"、"吸血鬼"、女巫等汇合成越来越恐怖的万圣节因素。

美国影片《万圣节》是电影史上相当重要的恐怖片,它改变了恐怖片的一贯类型。恐怖场面不仅发生在荒凉偏僻的古堡和郊外,在人多的公共场所也会有变态杀人狂。将青春片和恐怖片手法结合的《万圣节》立刻成为了好莱坞恐怖片效仿的经典,导演采用这种结合手法实际上是在释放上个世纪 70 年代晚期受压抑的青少年的心理。

此后带着面具的校园杀人狂当仁不让地成为了恐怖片的主角,后来广为人知的《惊声尖叫》系列、《我知道你去年夏天干了什么》系列,以及《惊声尖笑》系列都是由此类型恐怖片演变而来。

二、恐怖片中鬼怪形象的历史渊源

好莱坞恐怖片中鬼怪的庞大群体并非凭空想象而来,而是有着深厚的历史文化渊源。早在古希腊罗马神话中就有许多半人半兽的怪物,如人面蛇身的鬼怪,森林之神西尔瓦诺斯也是半人半马的外形等。下面就以吸血鬼为例,探究这些鬼怪的历史渊源。

吸血鬼英文叫做 Vampire,由土耳其语 uper(魔女)和力图按语 wempti(喝)合成而来,也有吸血蝙蝠的意思。吸血鬼的传说古老而又普遍,在古巴比伦、西印度群岛、罗马尼亚、巴尔干半岛、苏格兰、土耳其等地区都有吸血鬼的传说。据传说数千年前的巴比伦女妖利利图,经常吸食儿童的血液;在古希腊罗马的神话中,鸟身女妖和人面蛇身女怪都喜欢趁人熟睡时吸食人血。埃及王的女儿拉弥亚因为自己的孩子被天后赫拉杀死,于是也变成怪物吸取儿童的血液;西印度群岛也有类似传说,在诸多岛屿中有一个叫格林纳达的地方,生活着一个名叫卢卡尔的老太婆,为了答谢魔鬼教她魔法,卢卡尔每天晚上要提供给恶魔新鲜的血液。于是她每晚到神秘树的旁边,剥下自己的皮藏在里面,自己变成一个炽热的火球四处飞走,寻找血液。人们为了防止卢卡尔的侵袭,就在日落之前,在门前撒下沙子和稻米,关好大门,卢卡尔就对人无可奈何了;在太平洋中心的波利尼西亚群岛也有吸血鬼的传说,这里有个叫几奕的吸血鬼,他是吃死人的血肉变成吸血鬼的。变成后可以与死人的魂灵交流,魂灵就可以为他报仇。人们如果烧一种特殊的药草来熏他,就可以免遭其害。除了传说以外,在波斯出土的一个史前陶罐上,还雕刻着一个男子和试图吸取他血液的魔鬼战斗的场面。

吸血鬼不仅是传说中的鬼怪,历史上还曾经真实地存在过几个臭名昭著的"吸血鬼"。英法百年战争时期的德莱斯男爵,曾是圣女贞德的战友。他疯狂地研究炼金术,将三百多名儿童折磨至死,以期

获得财富和地位。1891年法国人斯曼根据德莱斯男爵的暴行写成了一本小说《在那儿》,斯曼充分发挥了他的想象力,把德莱斯描绘成一个标准的吸血鬼;另一个经典的吸血鬼形象是极为著名的德古拉伯爵(Dracula 意为恶龙、恶魔)。他是多瑙河畔瓦拉西亚公国的督军,原名佛拉德,德古拉其实是他的外号。德古拉因为击败了奥斯曼大军而成为罗马尼亚的民族英雄,但他同时也是一个嗜血的暴君,为了一时快乐就能屠杀千万人。同德莱斯一样,他的残暴行径也被后人著书记录下来并加以发挥,即英国人斯托克的小说《德古拉》。这两个极其残暴的历史人物在文艺作品的渲染下,其名字成为了吸血鬼的代名词。匈牙利的巴韬莱伯爵夫人也是一个不折不扣的女"吸血鬼"。她是一位将军之妻,住在阴森的古堡中,喜欢和一群女巫及炼金术士混在一起。她迷信喝了少女的血和用少女的血洗澡就能永葆青春的巫术。于是,她的手下常四出搜寻少女,装在马车里秘密带回城堡,将她们杀害。事情败露后,人们在城堡内搜到了五十多具少女尸体,伯爵夫人的同谋者被处死,她自己也在监禁四年后发疯死去了。

西方宗教也对吸血鬼的来源进行了诠释。基督教《圣经》中《旧约·创世纪》记载,亚当和夏娃被逐出伊甸园之后生了许多孩子。该隐是老大,他是个农夫,和牧羊人弟弟共同生活。有一次两人向上帝献祭,弟弟奉上的是丰盛的肉食,该隐的青菜萝卜招来上帝的不满,该隐便谋杀了弟弟。耶和华因此放逐了该隐,并说:"你兄弟的血通过声音从地里向我哀告。地开了口,从你手里接受你兄弟的血。现在你必从这地受诅咒。你种地,地不再给你效力,你必流离飘荡在地上。"受此诅咒,该隐虽能永生不死,但要世世代代经受折磨。民间传说在此基础上附会说,该隐所受的天谴是终生必须靠吸食活人鲜血为食,而上帝给了他一个记号,人人都可见而诛之。《旧约》又记载,该隐和撒旦的情人莉莉丝配成一对。莉莉丝是法力高强的女巫,她教该隐利用鲜血产生力量以供己用。所以也有人认为莉莉丝才是真正的第一位吸血鬼。

还有一种说法是犹大为了30枚银币出卖耶稣之后,后悔不已,

在日落时分上吊自杀。但是上帝不能原谅犹大出卖自己的儿子,就让他在死后变成了永生但永远孤独的吸血鬼,以惩罚他背叛的罪过。因为犹大是在黑夜变成的吸血鬼,所以他永远无法见到阳光,因为他为了银币出卖耶稣,银币就是他的克星,因为他背叛上帝,所以他害怕包括十字架、圣水、圣经等在内的所有的圣器。

三、中国的恐怖片

中国内地恐怖片由于种种原因并不是很发达,近些年虽偶可以见到恐怖片的影子,但终究没有形成气候。相比之下,香港的恐怖片发展时间较长,有着较为成熟的制作和市场运作机制,香港的恐怖片中,"吸血僵尸片"是一个主要流派。

(一) 香港"吸血僵尸片"的推陈出新

2003年的《千机变》是香港电影重拾吸血鬼题材,力图博得港内和国际市场重新瞩目的影片,该片在动作打斗和吸血僵尸特征等方面很容易看出模仿《刀锋战士》等美国电影的痕迹。香港吸血鬼电影从诞生以来一直在西洋化和立足本土之间徘徊。一方面西方已有八十多年吸血鬼影片的制作历史,类型成熟;另一方面毕竟文化传统不同,观众口味和心理承受力不同,所以香港在西方影片的基础上也曾形成具有独特传统民俗情趣的"吸血鬼僵尸片",并兴盛一时。

在西方吸血鬼影片的影响下,上个世纪80年代前香港偶尔有几部类似的作品问世,如《僵尸复仇》等,但也只是刻意模仿的简陋之作,并未引起反响。1974年邵氏电影公司与英国公司合作拍摄了一部集合西方吸血鬼和本土"湘西赶尸"传说的《七金尸》在当时颇受关注,可算是第一部土洋结合的吸血僵尸片。80年代后,宝禾公司制作了一系列极具中国民俗情趣的"茅山僵尸片",接连创造票房传奇,令这一类片子跟风抢拍之作盛行。当时比较出名的有《僵尸先生》、《僵尸翻生》、《僵尸怕怕》、《茅山学堂》、《僵尸叔叔》等影片。香港电影里的所谓"僵尸",多是源于过去湘西民间的"赶尸"风俗。相传湘西沅江上游一带,汉人客死异乡后,按照习俗其尸体必须运回家乡埋葬。但在崎岖山路上借助车马等运输工具运尸耗资巨大,于是就有

所谓的"法师"创造了"赶尸"这一行业。法师在前面带路,尸体额上贴着黄纸符,一跳一跳地跟着。香港电影人以这些民间传说为蓝本,再结合明清小说里有关鬼怪、尸变等光怪陆离的记载,创作出一系列僵尸电影。片里的正面角色大多是同吸血僵尸斗法的"茅山道士",他们以"墨线、糯米、黄纸符、桃木剑"等具有传统民间辟邪色彩的器物为法宝,反派则是恐怖的僵尸。虽然也具备了西方吸血鬼獠牙利爪、喜吸人血、人被其咬中、吸血亦变僵尸、惧怕阳光的特征,但僵尸的造型和动作主要还是本土化的,比如穿清朝官服,双手伸直,双足并拢一蹦一跳,以人之呼吸辨别方位等。

在力保不失本土民俗化元素之余,此时的香港僵尸片亦开始积极将西方吸血鬼影片的元素融入其中。1987年出品的《猛鬼差馆》集合了许多中西鬼片中的惊悚搞笑情节。片中的"僵尸"不再是清朝遗老,而改为抗日时期在港自杀的日本大佐,采用身披黑色斗篷的西方红眼吸血鬼造型,片中警察们最初对付僵尸的方法是用木桩钉入其心脏和用大蒜辟邪等西方降治吸血鬼的路数;1989年的《一眉道人》可以说是"土洋结合"的最佳范本,在当时取得了很大成功。该片演出了一场热闹的茅山道士大战西洋吸血僵尸的闹剧。最新奇之处便是茅山术降不住西洋僵尸,一眉道人无奈之下用炸药爆破,却仍然不能奏效,最终用泥沼困住僵尸,方才大功告成;《一咬 OK》在1990年是颇受欢迎的僵尸片,吸血鬼李伯爵身处欧洲古堡,举止如西方哥特文学中的贵族一般优雅。影片情节亦是融吸血、惊情、恶斗、浪漫于一体,颇得西方吸血鬼影片神韵,可称得上香港僵尸片国际化的一次大胆尝试。

90年代以后,香港僵尸片开始逐渐走向没落,变得粗制滥造,《非洲和尚》《僵尸至尊》《新僵尸先生》以及完全仿效西方吸血鬼电影的《一屋哨牙鬼》等,都接连票房败北。虽然僵尸影片式微,僵尸却在银屏上找到了市场。为了吸引喜新厌旧的观众,僵尸题材的电视剧逐渐西化并换上现代生活包装,《我和僵尸有个约会》正是一个成功范例。该剧基本上参照西方吸血僵尸的传说而设计人物,时代背景也换成了现代香港,剧情中加入了许多探讨人与人之间复杂感情

的细腻描写,结果大受欢迎。但这股"西风东渐"的僵尸题材也并未因此延伸到大银幕上来。1993年以后,港台武侠片的热潮风起云涌,僵尸片彻底陷入绝境。

之后,香港僵尸电影偶有作品问世,但都未引起太大反响。2001年倒有两部片子值得一提,《赶尸先生》和《僵尸大时代》。这两部电影皆可称得上回归传统的茅山僵尸片:《赶尸先生》完全取材自湘西赶尸的传说,集巫术、茅山、下蛊等民俗怪谈于一身,连男女角色的服饰都取自湘西少数民族;《僵尸大时代》保留了本土僵尸片的清末背景和师徒斗趣、深宅斗法、尸变、师徒合力斗僵尸等情节,并在表现人情冷暖,世态炎凉方面有一定突破。

《千机变》的出现及其取得的高票房收入,令人再次关注香港这一独特的片种。《千机变》摒弃了传统茅山僵尸片的路数,而走完全西化之路。除了演员是中国面孔,故事发生地在香港以外,其他种种与西方影片别无二致。不仅吸血僵尸照搬西方品种,甚至连降治手法亦完全洋化,拍摄手法更是现今好莱坞流行的电脑特技加功夫打斗。这种套路能否屡试不爽现在言说还为时过早,创造力枯竭的香港吸血僵尸片再发生机还需要作更多的探索和努力。

(二)中国恐怖片发展道路的探讨

无论怎样,香港的吸血僵尸片在影坛风光了十多年之久,成为吸取外来文化,立足本土民俗资源创作的典范。反观国内影坛,在百年电影发展史上不仅类似的"鬼片"几乎空白,就是恐怖片也少得可怜。是中国人不需要恐怖片吗?当年的《夜半歌声》和改编自《聊斋志异》的《画皮》等都给一代人留下深刻的印象。后来的《黑楼孤魂》、《雾宅》等几部恐怖片也还有人一提起来就津津乐道。近几年也有少数几部恐怖片问世,如《古镜怪谈》、《古宅心慌慌》、《闪灵凶猛》等,但都和不景气的中国电影一样,难以兴起波澜。少数几部片子实在难以支撑起中国恐怖电影的天空。

从文化传统来讲,中国民间信仰中的鬼文化在几千年的社会发展史上贯穿始终,鬼神恐怖故事也可以说源远流长,蔚为大观。不仅以鬼神为主角的神话传说、民间故事数不胜数,更有大量谈鬼论怪的

文人作品,晋代的《博物志》、《搜神记》和以《幽怪录》、《枕中记》为代表的唐传奇以及宋元话本小说无不描绘了许多鬼神出没的奇闻趣事。到了清朝,《聊斋志异》更成为狐魅鬼神故事的集大成者。中国人并不是不需要恐怖电影,而是这些资源没有得到充分利用,真正符合中国观众审美意识的恐怖片还没有形成气候,成为中国电影中的重要片种。

第三节 影视艺术中的原型意象

所谓原型,是西方神话原型批评学派常使用的中心术语,在文学批评中泛指在文学作品中较典型的,反复使用或出现的意象及意象组合结构——可以是远古神话模式的再现或流变,也可以是因为作家诗人经常使用而约定俗成形成的具有特殊象征意义的意象或意象组合结构。也就是说原型有着古老的来源,主要是神话,也有的是在传统文化的发展中形成的。

意象说在中国可以推源到《易经》,《周易·系辞传》曰:"书不尽言,言不尽意,然则圣人之意其不可见乎?子曰:圣人立象以尽意。"王弼《周易略例》曰:"夫象者,出意者也;言者,明象者也。尽意莫若象,尽象莫若言,言生于象,故可寻言以观象;象生于意,故可寻象以观意。"这段话充分显现出意象中蕴涵一种主客体融合的特质。刘勰《文心雕龙·神思》和司图空《诗品》都有类似的论述。中国古代的意象论,不只是一个文学上的课题,它同时也是一个文化与哲学上的课题,有其极其丰富的内涵。

意象思维方式是一种具有民族特质的思维方式,意大利哲学家克罗齐在《美学原理》中指出,人面对事物表象的思维路径有两种,一是直觉的,一是逻辑的。直觉的思维显然接近于意象思维,这种直觉性思维是依着表象—意念—意象而有生发、组合、变形的抽象历程。知觉的感受和联想来自于人内心深处的印记。"象"是载体,透过载体,要能看出其中的"意",也就是人文思想。因此面对意象,不能停留在具体形象(物象),也不能只看到心象(文艺作品中的作者情志),

而是更可以看出心象之纵深世界（民族的集体潜意识）。①

瑞士著名心理学家荣格曾经把神话传说中的原始意象称为原型，他认为"原始意象（原型）可以被设想为一种记忆蕴藏，一种记忆痕迹，它来源于同一种经验的无数过程的凝结。在这方面它是某些不断发生的心理体验的沉淀，并因而是他们的典型的基本形式"②。起源于古老神话传说的意象，不断累积历史文化的沉淀，逐渐成为了文艺作品中不朽的原型。荣格还阐述了原型作为一种集体无意识已经世代相袭，成为一个国家、种族、民族或集体的共同记忆，积淀、埋藏在人们心底，与原始意象相应的文艺作品常常能唤起人们埋藏在内心深处的久远的记忆，和人类祖先有过的体验不谋而合。他说："无论是神怪、是人还是一个过程——都总是在历史进程中反复出现的一个现象，在创造性幻想得到自由表现的地方，也会见到这种形象。因为它基本是神话的形象。我们再仔细审视，就会发现这类意象赋予我们祖先无数典型经验以形式。因此，我们可以说，它们是许许多多同类经验留下的痕迹。"③这种原始意象体现了人类童年时期对自然万物神秘莫测现象的迷惘、探索、思考，"它是我们在现实生活中碰到问题时相对应的平衡和补偿因素。这是毫不奇怪的，因为这种意象是几千年生存斗争和适应经验的积淀物。生活中每种意义巨大的经验、每一种意义深远的冲突，都会重新唤起这种意象所积累的珍贵贮藏"④。

用神话原型批评理论来分析文学作品已取得很多成果，但用其来揭示影视作品的深层内涵应该说在当前的评论界还只停留在浅尝辄止的层面。下面就以具体的影视作品为例作一些这方面的尝试和探讨。

① 参见夏之放：《文学意象论》，汕头：汕头大学出版社1993年版，第180—187页

② ［瑞士］荣格：《荣格文集》，1—20卷英文版卷6，美国：普林斯顿大学出版社1976年版，第443页

③ 《论分析心理学与诗歌的关系》，载《荣格文集》，冯川、苏克译，北京：改革出版社1997年版，第213页

④ 《心理类型》，载《荣格文集》卷6，伦敦1970年版，第373页

一、吸血鬼原型的形成与西方的文化心理认同

现代的吸血鬼故事多来源于古老的文学形式,根植于神话传说、民间故事、浪漫主义文学作品、哥特式小说等,吸血鬼形象其实蕴涵着相当深远的历史背景和丰厚的文化内涵。神话传说是人类早期对神秘莫测的大自然进行探索时创造的广阔的想象世界,这个空间是人、鬼、神并存的世界。而吸血鬼则代表了浓郁的原始恐怖性,它体现了人类早期对血液的信仰和对死亡的恐惧,对永恒生命的思考。在漫长的历史进程中,吸血鬼又与人类的日常生存紧密相关,从而在很大程度上成为人类社会探索社会规范、道德律令、文化规则的另类语言。中世纪时期的欧洲,基督教成为主导的意识形态,上帝代表着光明、圣洁开始向一切黑暗和邪恶势力宣战,吸血鬼和众多妖魔鬼怪则一起被打入异类邪教,被清除出主流社会的视野。但作为人类被压抑在意识深处的幽灵魅影,民间传说却成为它们肆意发展的想象空间,成为缓解文明社会压抑和焦虑的暗流,不息不懈地流淌。稍后,这些有关异类怪物的古老传说作为民间文化走入中世纪浪漫主义文学艺术家的视野。德国的格林兄弟搜集整理的民间故事,充满了巫师、巫术、妖怪和神秘幽深的森林意象。英国的浪漫主义诗歌也多取材于中世纪黑暗阴沉的世界中孕育的具有奇异幻想的民间文学作品。到了19世纪,鬼魂、幽灵、魔法故事在欧洲兴盛一时,吸血鬼作为妖魔怪物的代表大行其道,成为众多哥特式文学作品的主角,并引发其他以吸血鬼为骨干的情节剧、通俗剧和歌剧创作的繁盛,吸血鬼开始自由出入文明社会的大门。电影诞生后,吸血鬼又频频出现在银幕上,并在好莱坞类型电影中成为一种引人瞩目的类型。

吸血鬼代表了西方文化传统中的一个特殊的文化意象,正如西方作家所解释的,它是"人类无意识的恐怖、向往和激情所汇凝成的

肉体化身"①。它是人类现代生活经验对远古以来内心经验积淀的复活,它是个人心理与集体心理的一个交叉点,是现代生活经验与过去的已经沉入潜意识的心理内容的混合、叠加。吸血鬼成为恐怖片的著名影像后,类型片的大量创作在编导和观众心中形成了对共同的形式组合的认同,所以,在艺术形式和社会情感两方面吸血鬼影片都表达了绝大多数观众的共同取舍,得到西方观众的普遍接受。

(一)质疑传统道德律法的异端文化的意象表现

吸血鬼在中世纪就被打入异端文化的行列,在现代社会它也继承这一传统,成为容纳边缘人群对抗现行社会律法道德的想象空间。在欧洲社会(尤其是英国),同性恋现象曾被视为异端而被施以重刑,所以即使在文学作品中有所表现也是极为隐秘,通过吸血鬼来有所寄托便是手法之一。在上帝——魔鬼、十字架——棺材、太阳——黑夜等一系列对立元素建构而成的基督教文明世界里,许多作家利用吸血鬼意象来表现同性之爱。英国大诗人拜伦的秘书、私人医生波里道利在小说《吸血鬼》里塑造的吕特温爵士,据说是影射拜伦的放荡生活,还有一种说法就是拜伦与波里道利之间有着暧昧关系。上文提到的巴韬莱伯爵夫人也成为文学作品中女吸血鬼的原型,著名吸血鬼小说《卡米拉》就描绘了这个人物,书中卡米拉与被吸血者(叙述者罗拉)的关系,完全被描写得如情人般的暧昧,关于吸血的场面也叙述得极为缠绵,让人很容易联想到同性恋现象。

现代社会,同性恋者仍然处于社会的边缘,社会的敌视使同性恋者常须隐瞒自己的性倾向,与传说中的吸血鬼一样,成为"黑夜的孩子"。现代小说和以此改编的电影也沿袭了吸血鬼的同性恋意象。比如赖斯小说里的吸血鬼其实暗指的是当代美国社会中的同性恋者,作品中路易斯欲作吸血鬼的原因之一便是迷惑于莱斯塔的无穷魅力。初见莱斯塔时路易斯感觉他动作优雅亲切,使人"激起情人之

① 《吸血鬼交叉口》,作者 S. P. Somtow 引用荣格的心理学说给吸血鬼下的定义。转引自中国台湾作家洪凌《溢流在喉间的欲望残骸》,收入《魔鬼笔记》,万象图书 1996 年 4 月版,第 101 页

念"。而两人间的吸血过程描写得更是与性经历无异,吸血鬼间的血液对流也毫不隐晦地象征着男同性恋者间的性爱关系。根据此部小说改编的影片《夜访吸血鬼》中的主要人物间也都有浓重的同性恋关系或倾向:路易斯与莱斯塔和阿曼德之间、莱斯塔与尼古拉和阿曼德之间都曾经存在情人般的互相依恋关系。所以,吸血鬼成为表达对人类性爱道德边缘地带的异端感受的意象,在现实以外独辟蹊径地开拓出一个有关同性恋和其他一切异端性爱文化的空间。

现代文艺作品并不单一地把吸血鬼处理成恐怖、邪恶的代名词,而是从人性的角度描述他们渴求社会接受的心理,也像常人一样有着边缘化处境难以想象的孤独、脆弱、哀伤与恐惧。这类作品中通过表达西方受排挤、压制的弱势、另类社会群体的声音,来促使人们质疑传统的道德规范和准则,重新认识社会秩序。吸血鬼在这些文艺作品中的意象充分体现了人们潜意识中永无休止的非法欲望与清醒的自我之间的斗争,体现了20世纪后期西方人潜意识中对社会秩序和规范的破坏欲望。

(二)潜意识中恐惧与满足的心理需求

正如西方社会学家指出的那样,"吸血鬼主题集疾病、死亡、性和宗教感情几大强有力主题于一身"①,是文艺作品不可多得的题材。吸血鬼影片能历久不衰,可见吸血鬼文化与人们的欲望心理需求还是有着不谋而合之处。

性爱一直是吸引观众的永恒主题,吸血鬼意象颠覆了原来的人类社会对性爱形式及其价值观念的理解。一方面它充分表现了另类的同性之爱,另一方面吸血鬼的吸血方式也被引进性爱领域,吸血鬼的吸血工具是一对獠牙,吸血鬼影片经典的动作是在与恋人的温柔缠绵中,一对尖齿刺进对方的脖颈血管,其吸血的迷离姿态类似于交颈接吻等性爱动作。吸血鬼小说里写到被吸血者的临场感受时,很少有特别恐怖和痛苦的感受,相反,往往是强调一种迷幻的、令人虚

① [法]克罗德·勒库德:《吸血鬼的历史》,朱晓累译,北京:经济日报出版社2002年版,第6页

脱的感觉,这与中国鬼怪小说里描写男人与女妖交媾时的感觉相似,生命是在迷幻的过程中不知不觉地发散开去。对于鬼魅恐怖片来说,"摧毁最心爱的东西"是渲染恐怖的一个重要因素,影片中吸血鬼总是克制不住要吸最爱的人的血。"对不起,亲爱的,我要杀你",这句潜台词在潜意识中把人类在性爱中施虐和受虐心理阐发到极至。

另外,以吸血鬼为代表的恐怖片的兴盛,表明恐怖也是娱乐性的一个重要方面,就像在歌舞升平的太平盛世,还是有人从事极限活动,体验冒险的乐趣一样。就大部分人而言,人们还是需要恐怖的,但又必须在安全的条件之下,而看恐怖片就充分满足了人们"安全的冒险"的心理。吸血鬼恐怖影片一般要展现来自魔怪异类的暴力对社会生活正常秩序进行侵犯,对人的安全构成极大的威胁,用美国电影评论家斯坦利·梭罗门的话说:"那些特技场面甘冒不韪地破坏了一切自然的法则,人们也就越加深刻地感受到了真实生活场景对自然界里的喜剧元素所起的强化作用——看到了一个满是魔鬼和守候神的自然界。"①经过善与恶、正常与变态、人类与异类之间的斗争,影片往往严格遵循善必胜恶的规则,最后恢复一个安全世界的图景。人们跟随影片情节发展,经过恐惧、惊悚、震颤,回复到日常生活的常态。正如弗洛伊德通过对梦的解析得出的结论一样,看恐怖片犹如梦境用置换、凝缩和文饰的手段,对内心欲望的压力和矛盾以无意识的形式表达出来,使观众将内心那些因为太具威胁力量而难以有意识地表达的感觉呈现为官能的快感。观众经历了一番极度惊慌——欲罢不能——如释重负的心理过程后会感到非常的过瘾。

现实生活虽然看似平淡无奇,但在人们内心深处隐藏着种种危机感,包括对不可预见的未来的恐惧、失落的痛苦、死亡的威胁等。这些因素在平面化的单一生活模式里找不到寄托对象而备受压抑,恐怖片实际是拨动了全世界许多观众内心的隐秘之弦:人类某种超现实的欲望宣泄,这是在现实生活中达不到,而恰恰是恐怖电影所能提供的。因为恐怖是惯常被压抑的部分,影片通过对那些存在于下

① [美]斯坦利·梭罗门:《电影的观念》,北京:中国电影出版社1983年版

意识中恐怖因素的象征性表现,将被压抑的恐怖揭示出来,通过影片的处理,恐怖最终都会被消解。所以,恐怖片实际上是观众对恐怖的快感体验的一次运作,恐怖和愉悦的情感交织混杂在一起。正如弗洛伊德心理分析理论所说,即使是痛苦忧伤的梦,也是对现实中被压抑的欲望的代偿式满足,恐怖片就是这种恐怖与满足的混合物。

可见,无论人们赋予吸血鬼的本性是恐怖凶残还是人性未泯,是丧心病狂还是良心发现,是浪漫,是痴情,是忧伤……其实吸血鬼文化归根到底还是对人性的揭示。因为人类自身有着善与恶、美与丑、正与邪的种种品质,有着种种欲望和渴求,所以吸血鬼形象才如此丰富多彩,令人目眩神迷。

二、面具的原型

荣格针对弗洛伊德的"个人无意识"提出了"集体无意识",也即原型的概念,他认为,每个人的人格中,都存在着具有重要意义的四种原型:人格面具、阿尼玛、阿尼姆斯和阴影。人格面具是一个人经过教化之后,在社会上公开展示的一面;阿尼玛是男性心理中女性的一面;阿尼姆斯则是女人心理中男性的一面;阴影原型更多地容纳着人的最基本的动物性。

人格面具是人的内部世界和外部世界的分界点。荣格认为:"人格最外层的人格面具掩盖了真我,使人格成为一种假象,按着别人的期望行事,故同他的真正人格并不一致。人可靠面具协调人与社会之间的关系,决定一个人以什么形象在社会上露面。"[①]人格面具是一种社会的产物,表现着人在社会中的角色,人们往往按照别人的希望来塑造自己的形象。另一方面,如果人格面具过度地占据了人的身心,就会使人迷失自我,把自己混同于扮演的角色,不自觉地改变了真实的人性。

面具的原型由来已久,在电影中也很容易找到对这个理论的诠

① 见《荣格文集》1—20卷英文版卷6,美国普林斯顿大学出版社1976年版

释和图解。中国上个世纪90年代的一部旧作《兰陵王》就是典型的一例。

《兰陵王》被称作"现代电影",是当时大胆的一次艺术尝试,传统电影都有一个突出鲜明的主题,现代电影的主题却是多元的。电影中原本十分重要的对话,在《兰陵王》里却完全被像鸟鸣一样的声音所代替,全片没有一句能听懂的听觉语言,而运用了舞蹈等肢体语言,表现了影片多层的含义。影片通过母子之间的深情故事,表现了一个远古部落的艰难历程。其中最引人注目的就是关于面具的主题,诠释了西方心理学的经典理论——荣格的人格面具学说。

影片讲述了兰陵是一个远古部落中勇敢善良的少年,因为相貌俊美,不足以威慑其他入侵的部族,就戴上了一个神木雕刻的狰狞的面具。从此,戴上面具的兰陵成了使敌人闻风丧胆的英雄。但是,随着时间的推移,面具逐渐占据了他的灵魂,使兰陵成了一个残酷无情的暴君。面对被面具牢牢控制的兰陵,母亲只好以死亡的代价,用鲜血唤醒了他。

从心理学的角度来分析,其实每个人都有着和兰陵王一样的经历。每个青少年最初都会和兰陵一样,天真纯洁、勇敢无畏,但是凭真实面目和真实的本性却难以在社会上立足,被社会所接受。所以每个人不得不戴上面具,掩饰真实的自我,按照大多数人所能够接受的样子来塑造自己,极力扮演好自己的社会角色。在故事中,兰陵的面具逐渐附着在他的灵魂上,难以摆脱。对于人生也是如此,长久被面具遮掩的人格,就会失去本来面目,成为面具操纵的木偶,没有了自己的真情实感。这是人成长中的普遍命题,从远古到今天,现代人仍然在重复着兰陵王的烦恼与困惑。正如荣格所说:在每个人的无意识当中,"容纳着从我们的祖先的生活中积累起来的丰富财富,如果我们将无意识人格化,则可以将它设想成集体的人……掌握了人类一二百万年的经验……会做千百年前的旧梦,经历过无数个人、家族、氏族和人群的人生"①。神话、传说实际上是人类心灵历程的隐

① 见《荣格文集》1—20卷英文版卷6,美国普林斯顿大学出版社1976年版

晦表达。

无独有偶,张艺谋的《千里走单骑》又一次重复了面具的这一原型意象。剧情表现远在日本偏僻海边的父亲接到了儿子病危的消息,赶到儿子的病床前,但多年隔阂的父子关系却并没有在这一刻化解,儿子拒绝与父亲见面,失落的父亲决定为儿子做一件有意义的事。通过儿子留下的录像,父亲发现儿子一直在中国云南研究傩戏,并和一个叫李加民的艺人相约看他的剧目《千里走单骑》。于是父亲决定远赴云南替儿子完成这个心愿。在云南的土地上,踏着儿子走过的足迹,父亲逐渐发现,他一直都没有真正了解儿子,傩戏应该说只是他逃避现实的借口。当语言不通的父亲听着众人谈论他的事,他反而像一个局外人时,深切地感觉到"置身于陌生的语言环境中,你会更加感到孤独",并开始明白儿子一直在面对寂寂无声的高山,独自品味着心灵的孤独:"隐藏在(傩戏)面具下的真正面孔,就是我自己。欢笑的背后,我在咬牙忍耐着。悲愤起舞的同时,我却在伤心流泪。"

《千里走单骑》借傩戏中的面具来探讨人与人之间的关系

第二章 影视艺术与民间资源

傩戏是云南一种古老的戏曲,演员头戴面具,以驱鬼除妖为主要内容。《千里走单骑》是其中的一个分支——云南省澄江县的"关索戏"中一个经典剧目,讲述的是义薄云天的孤胆英雄关羽,在漫长、孤单的险途中,历经磨难完成对兄弟情义承诺的故事。而在电影《千里走单骑》中父亲则要像关云长一样,在身处异乡的茫然和无助中执著地完成一次父子情的最后救赎。

儿子钟爱面具戏的背后,是对孤独的深切体会:人人都在用面具来极力掩饰自己的真实情感。对于他们父子来说,冷漠就是交流的面具,这也是隔阂多年的父子所习惯的方式。虽然父子之间的冷漠对他们来说都是深入骨髓的切肤之痛,但他和父亲都以逃避自我和放逐真情的方式,来遗忘和掩盖真情。儿子选择在陌生的国度和语言环境中让自我"失语",父亲则隐居在一个偏僻的小渔村。

父亲在对傩戏的追寻中,通过另一对父子的感情经历才体会出生命中最深刻而隐秘的真相。李加民在面具下泪流满面的脸使父亲意识到,自己也是一个戴着面具的人,所有苦痛伤悲从不示人,他羡慕感动于李加民可以毫无顾虑地大声哭泣,当众喊出想自己的儿子。

影片以面具为原型意象,为孤独、冷漠的现代人提供了一面烛照自我的镜子,人心的隔阂正像两对父子间萦回不去的苦涩伤痛。所以,"人与人之间,应该要摘下面具"。最后,儿子对父亲的真情告白,使观众终于看到了除去面具的父子之间的沟通和理解。

戴上面具的人,久而久之身心就与他所扮演的人合二为一。被称为韩国电影史上最卖座的电影《王的男人》通过一个假面舞剧艺人的生活经历,又一次阐述了这一主题。孔吉是一个民间艺人,因为长相俊美,在假面舞剧中常常扮演女人。阴差阳错的生活辗转中,孔吉来到了王宫,得到了王的青睐。在王的眼中,孔吉就是舞剧中那个妩媚而又纯净的女人,娇美的孔吉会在王郁闷的时候为他斟酒,静静听他发牢骚,默默陪他解忧,理解王失去母爱的恐惧,孔吉很快成为了王的新宠。地位上升的孔吉也开始了对权力的憧憬,但他很快成为朝廷上权臣们的眼中之刺,最终陷入政治阴谋,成为了牺牲品。剧就这样落幕了,戴上面具的孔吉,只不过是取悦于王的玩偶,是群臣眼

中卑贱的戏子,是浮华的宫廷中掠过的一道虚幻的色彩,如果戴面具的人沉醉于这梦幻般的光影中,对于他的人生来说只能是悲剧。

剧中的王爱看假面舞剧,他自己又何尝不戴着面具生活。他看够了宫中外表华丽,实则刻板无趣、死寂沉闷的舞蹈,被民间泼辣俚俗、诙谐生动的面具戏打动。于是,观看生长于民间的面具戏,成了寂寞孤独的王排遣放松的途径。王还常常跟孔吉玩木偶戏。一次,王抢过孔吉手中的玩偶,开始表演童年的一段记忆:

爸爸,让我见见妈妈吧。

不,你已经长大了,不要像个低能儿。

爸爸,让我见见妈妈吧。先王扭头不顾而去。

演到这里,操弄木偶戏的王,已经泪流满面,满目苍凉无助,一如幼年走失了母亲的孩童。荒淫无度、残酷暴虐的面具下面却是一颗脆弱的心。正是为了掩饰内心的脆弱,王才为自己戴上了强大的假面。正如剧中的主题曲《折子戏》中所唱的:

如果人人都是一出折子戏,

在剧中尽情释放自己的欢乐悲喜,

如果人间失去多彩的面具,

是不是也会有人去留恋,去惋惜;

你脱下凤冠霞衣,我将油彩擦去,

大红的幔布闭上了这出折子戏……

《王的男人》被称作韩国版的《霸王别姬》。曾获戛纳电影节金棕榈奖的《霸王别姬》在表现京剧艺人程蝶衣半个多世纪的人生时,虽然没有运用具体的面具意象,但主人公在脸上细细地勾画,演绎另一张脸下的人生,这又何尝不是戴上了一个面具?

一生扮演虞姬的程蝶衣已经和他的角色融为一体,当小豆子(幼年程蝶衣)的骈指被母亲无情地剁去,在惨叫声中他从此皈依京剧。当唱错《思凡》被师哥用烟杆捣了满口血,"我本是女娇娥,又不是男儿郎"犹如咒语自此萦绕着他终身。这两个场景连同后来被张公公

凌辱的一段,三次或肉体或精神的阉割,使小豆子的灵魂不得不屈服,蝶衣被迫实现了意识上的性别指认的转换。从此,他的人生不再属于自己,唯有披上凤冠霞衣,抹上油彩后,在戏里他才能找到自己的存在。所以他从此戏梦人生,人生如戏。直到寒光闪过,手起剑落的那一刻,蝶衣永远地倒在戏台上,正如戏中扮演的虞姬一样,了结了他的宿命人生。

美国影片《变相怪杰》则演绎了面具下的另一种人生。在社会中,人人都极力把自己塑造成一个按社会常理出牌的规矩人。影片描写这样一个故事:性格懦弱的银行小职员斯坦利处处碰壁。在公司里受老板呵斥欺负、同事愚弄,想与美女约会却屡屡受挫,房东太太追着屁股要债……美人和财富对于他来说只能是一个遥远的梦想。而无意中捡到的神秘面具使人们看到了另一个斯坦利,戴上面具后他自我表白:"真是不可思议,有了这力量,我可以成为超级英雄了!我可以锄强扶弱,令世界和平,但首先……"他首先要抢银行,然后泡夜总会约会美女。他并不要为真理、正义而成为超级英雄。他要的只是横冲直撞地向生活中怠慢过他的人们报复,再满足自己贪婪的欲望。普通人偶然获得超能力,内心中最隐秘的欲望都会一览无余。影片通过面具意象来反映人们平时被压抑的本性。

三、"人如玩偶"的原型意象

在人生的辗转沉浮中,"人如玩偶"的意象由来已久,命运似乎是一个无形的大手,操纵着人生,而每个人都如一个牵线的木偶,只能在宿命的安排下茫然前行,不知道未来究竟会怎样。

在电影作品中,张艺谋的《活着》和日本著名导演北野武的《玩偶》都不约而同地选择了具有浓郁民俗特色的民间文艺来深化"人如玩偶"的这一主题。

《活着》中的皮影戏不过是人生的暗合而已

张艺谋的《活着》叙述了一个普通人家在20世纪40年代到70年代之间所遭遇的艰辛苦难和种种悲剧,反映出中国在半个世纪中的变迁。同时表达了不管怎样都应该坚强地活着这一贴近生活的朴素生存哲理。

在这部影片中,张艺谋又一次运用了以民俗承载内涵的较为圆熟的艺术手法。男主角福贵是一个皮影戏的操作者和表演者,但他的人生又何尝不是一个被命运提着线的皮影,在历史社会的变迁之中被命运玩弄于股掌之间。

影片开头,作为富家子弟的福贵最喜欢的消遣方式就是唱皮影戏。很快,滥赌的福贵输掉了家财,气死了老父,成了穷光蛋。为生计所迫,福贵成了皮影戏团的班主,不得不远离家乡,四处巡回演出,一幕幕风餐露宿为生存奔波的镜头和皮影戏交叉出现在银幕上。

演出的路上,福贵带着他的皮影被国民党军队强征为民夫,后来又被解放军俘虏,一个解放军战士用刺刀挑起福贵身边的一个皮影举到空中,灿烂的阳光透过五彩斑驳的皮影,产生一片炫目的光晕。这个镜头十分具有象征意义,福贵从此不再居于被人压迫的社会底层,他的社会地位有了翻天覆地的变化。

解放了,社会制度发生了巨变,然而福贵身不由己的命运仍然继

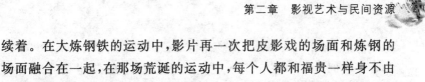

续着。在大炼钢铁的运动中,影片再一次把皮影戏的场面和炼钢的场面融合在一起,在那场荒诞的运动中,每个人都和福贵一样身不由己,是命运的玩偶。这场运动的间接后果是福贵的儿子有庆被车撞死了,而肇事人正是和福贵在战场上一起出生入死的患难伙伴春生,而福贵自己也是促成有庆死亡的诱因。要不是福贵非要把疲倦不堪的有庆送到学校,有庆本可躲过这一劫。当福贵冲向有庆的尸体时,一个特写镜头中除了福贵痛不欲生的脸,背景就是一幅皮影的影像。

"文革"中,一直伴随福贵的那箱皮影未能逃过劫难,在镇长的督促下,那些皮影被烧掉了,但福贵的厄运却并没有随着那些皮影灰飞烟灭。由于医生在"文革"中全被关进"牛棚",女儿凤霞产后大出血急需救治,好不容易从"牛棚"找来的医生却因为饿了三天,吃了福贵为他买的七个馒头而噎得动弹不得。女儿凤霞因得不到及时治疗而命归黄泉。这些悲剧看似巧合又是宿命所归,在无法抗拒的命运面前,福贵和皮影又有什么区别?

影片的结尾也很富于象征意味。当福贵的外孙馒头问他,爸爸买的小鸡放到哪里时,福贵从床底拖出那个装皮影的木箱,和馒头一起把小鸡一只只地放进去。这里,稚嫩的小鸡象征年轻的一代,代表着希望和未来,而那个劫后余生,曾经装皮影的木箱象征着命运继续的禁锢和束缚,人类似乎永远也不能摆脱命运的主宰。

《活着》的原作者余华曾说:"人是为活着本身而活着的,而不是为活着之外的任何事物所活着。"影片也表达了同样的意蕴,它是一部表现小人物的命运,表现人生苦难悲哀的影片。人生对大多数人来说都是无奈的,但中国的老百姓正是遵循"好死不如赖活着"这一朴素的原理而坚忍地活着。

如果说《活着》是表现无论生活有多么悲惨也要坚忍地活着这一主题,北野武的《玩偶》则更加强烈地表现了人生的无奈和宿命,痛苦的生活本来已经露出了转机,却被突如其来的死亡所毁灭,人生就是这样,只不过是命运的玩偶,而命运也从不理会活着的人是否伤心欲绝。

《玩偶》一开始就上演了一段长达七分钟的日本文乐戏:《冥途

的飞脚》。文乐戏也称木偶净琉璃,是独具日本民族风格的木偶戏,早在平安时期(794—1185)就在民间开始出现,在17世纪的江户(现在的东京)达到鼎盛,主要用三弦进行伴奏,合着歌谣(净琉璃)的节拍吟唱,表现普通人的爱憎感情。

《冥途的飞脚》是日本传统的民间故事,速递员忠兵卫因暗恋妓女梅川,想方设法替爱人赎身。谁知他的一个朋友却在娼馆内与其他妓女一起耻笑他,忠兵卫一怒之下将一封信件拆掉,作为一个送信员此举在当时乃是死罪。忠兵卫便与梅川远走高飞,虽然他们知道最终面临的只有死路一条,但两个相爱的人在一起不由自主地被脚带动着前行,不管前方会怎样。这个锲子的悲剧色彩也隐喻着电影中人物的命运。

影片用这个木偶剧作为主线,串联起三个同样令人伤感而又无奈的爱情故事。其中主要讲述的是男主角松本与女主角佐和子之间凄美的爱情,松本为了事业抛弃了深爱着的佐和子转而同社长的女儿结婚,没想到在婚礼当天得知佐和子自杀未遂,丧失了记忆和生活能力。松本为了唤回佐和子的记忆,决定放弃一切,带着她回到曾经共订鸳盟的雪山酒店,于是两个人踏上茫茫旅途。为了防止已痴呆的佐和子乱跑,松本用一根粗粗的红线把两个人拴在了一起。他们就这样一直走着,最后佐和子恢复了记忆,两个人却在这个时候双双坠落悬崖。

影片还穿插了另外两个故事:一个双手沾满血腥的黑帮老大,决定退出江湖后才记起30年前与初恋情人的约定——如果他出人头地一定来找她,每个星期六她都会带着便当在公园等他。他于是来到公园,没想到已变为老妇人的初恋情人30年如一日地还在这里等候着自己,当他吃完她的便当,准备重新开始生活时,归途中却被仇家一枪毙命;一个风靡万千影迷的偶像女明星因车祸毁容后心灰意冷,痴情的歌迷为了保持内心完美的偶像形象而剜去自己的双目,在会过偶像一面,给她带来振作的希望后却为暴徒所杀。

三段爱情都以死亡而告终,在北野武的电影中,"幻灭"是常见的主题,幸福仿佛唾手可得,却始终不能触及。以表现暴力闻名的北野

武说《玩偶》是他目前为止,最暴力的一部电影:"正当角色的生活渐有起色时,死亡却突如其来。他们都没来得及准备。由此看来,我想这才是我最暴力的一部作品……原因是今次的暴力来得出乎意料。"①这就是无常的命运,令人唏嘘悲伤。唯一令人欣慰的是,至少在生命结束之前他们都留下了片刻温馨美好的记忆。

影片中的故事跨越四季,樱花盛开的春天,海边的夏天,秋天的红叶、冬天的白雪皑皑,日本美奂美伦的景色,配合人物堪称豪华的服饰,形成超越现实的仙境般的视觉效果。木偶戏又在剧尾出现,一片白茫茫的雪地上、悬崖边,老树上红绳子挂着相爱的男女。这些都如梦境般虚幻,死亡的突然降临,在强烈的对比中更令人震撼。

《活着》用民间的皮影戏,《玩偶》用传统的文乐戏来承载"人如玩偶"这一原型意象,在影片中都呈现了被无形的命运所操纵的或者曾经美丽,或者曾经残酷的人生。

四、"爱与死"的原型

文艺作品虽然具有现实性,但它往往又是人的原始冲动的产物,在它的深层结构中蕴含了人的原始欲望。而蕴含了原型意象的文艺作品常常摄人心魄,独具魅力。这也是一些文艺作品风靡一时的根源所在。

弗洛伊德的"死亡本能"学说指出,人的原始欲望有两种:一为性欲,一为攻击性。文学在它所表现的现实生活和它所表达的思想感情后面,常常会以原型意象呼唤着原始欲望并使其释放出来。文学的两大永恒主题——爱与死,就是性欲与攻击性这两大原始欲望的具体体现。所以,蕴含这两大主题的文艺作品往往都会有很强的心灵震撼力和吸引力。

包含爱与死主题的文艺作品可以说蔚为大观,下面就选取两个比较广为人知的影视作品——北野武导演的电影《花火》和在中国流

① 转引自《〈玩偶〉——四季轮回,宿命掌心》,http://gb.cri.cn 2005年4月

行一时的电视连续剧《永不瞑目》——来作具体分析。

在第 54 届威尼斯国际电影节上,《花火》荣获金狮奖,片名原文为《HANA-BI》,HANA 是日语的花,BI 是火。这部影片用美丽夺目的鲜花和熊熊燃烧的烈火来象征爱与死的主题。故事讲述了这样一个故事:西是个出色的刑警,但命运坎坷,几年前儿子不幸死去,妻子又得了绝症,为了给妻子治病,他借了高利贷。在追捕凶犯时,西的两个同事一死一残,这使他非常内疚。面对内心的自责和不断被追债的重压,西决定把一切都做个了结。他离开警察局,策划抢银行。得手之后,他还清欠高利贷的债,拿出一部分钱救助死去同事的遗孀和另一位已伤残的同事,最后带着妻子远走,踏上了没有归途的旅行。在波涛汹涌的海边,追捕西的警察找到了他们,西和妻子一起开枪自尽。

影片中有很多色彩明艳的画面,如妻子在最后一次旅行中的旅馆里照相留念时,背后墙壁上挂着的画是大幅的樱花,生机勃勃、绚烂夺目;夫妻两人在野外依偎在一起放烟花,在瞬间绽放的花火中,璀璨只是一瞬。大自然的美丽也是影片极力渲染的。春天盛开的樱花,西和妻子游览北国时的皑皑冰雪,以及最后自尽的白色的沙滩、蔚蓝色的大海等。这些美景是生命中的花火,像爱一样点亮了生命,但终究会归于沉寂。

在《花火》里,爱与死是同生的,虽然面临的是将近的死亡,但夫妻之间的绵绵爱意却点点滴滴,温馨感人:一颗让来让去谁也不舍得吃的草莓,一种夫妻间猜扑克牌的小把戏,一段烧焦的"意大利式烤鱼",一副拼图,一张被驶过的汽车破坏的合影。西的同事崛部说:"阿西的妻子活不成了,可她要比我幸福……"。是啊,崛部虽然活着,可他的妻子和女儿却因为他的残疾远离了他,而西的妻子虽然面对着死亡,却在生命的尽头沐浴了无尽的爱意。

电视连续剧《永不瞑目》借鉴了通俗文艺的流行因素,但它没有直接描写色情与暴力,而是很巧妙地以色情和暴力为背景,以审美的方式表现了人的原始欲望——爱与死的欲望。《永不瞑目》曾在观众中引起很大反响,其原因即是如此。

《永不瞑目》的爱情主题契合了中国传统"隔水伊人"的爱情模式。中国文人一梦千年，美人幻梦从《诗经》、《离骚》、《高唐赋》、《洛神赋》、《四愁诗》、《闲情赋》、明清的才子佳人小说一直延续到当代。"所谓伊人，在水一方"，伊人是具体可感的，又是有距离的，主人公溯洄从之，溯游从之，一次又一次地追寻，伊人却忽远忽近，宛在水中央、宛在水中坻、宛在水中沚，可望而又不可及，缥缈虚幻又具体可感，仿佛可以达到，其实又达不到。主人公只能在苦涩而又甜蜜、希望而又失望中徘徊。《永不瞑目》中肖童对欧庆春的爱情就是这种具有中国传统意蕴的爱情模式。从欧庆春第一次对爱情的选择可以看出，她所爱的胡新民是个其貌不扬，但"充满智慧，又不显山露水的人"，他"稳重老到"，可见欧庆春喜欢的人是成熟、稳重、能干这一类型的，而肖童距离这个要求很远。首先是年龄上的差距，虽然这并不是根本原因，现代社会女比男大几岁也并非是什么新鲜事，但年龄可以说明一个人的成熟程度，肖童年轻稚嫩，爱冲动，打游戏机、打架，干的净是"小孩子"的勾当。把终身托付给这样一个人是不牢靠的，这不仅仅是欧庆春自己的感觉，也是她的父亲和同事的共同感觉。所以肖童和欧庆春的爱情从一开始就存在难以跨越的鸿沟。但两个人也并非毫无缘分，肖童的年轻、热情和执著也时时打动着欧庆春，使她从肖童身上感受到了前所未有的活力和兴奋。所以对肖童的爱情攻势，欧庆春常常并不明确地回避，这种若即若离的感情使肖童在希望和失望之间煎熬，也使他为争取一线希望走上了新的心路历程。为了帮欧庆春做一些事情，他接近"自己不爱的人"，和贩毒者纠缠，以致染上毒瘾被学校开除，但他却无怨无悔，只希望求得自己梦寐以求的爱情。

在肖童眼里，欧庆春还不仅仅是一个他爱恋的异性，在某种程度上她还是理想的化身。欧庆春是个"美丽、矫健、成熟的女子"，她穿上警服帅气逼人，简直就是正义、光明和崇高的象征。他对她"与其说是对异性的暗恋，不如说是对偶像的崇拜"，"崇拜总是因为幻想而存在的，当对异性的迷恋已使他沉醉于疯狂的幻想时，他对她的爱已超越了性的欲念，而升华为一种灵肉分离的崇拜了"。

隔水伊人模式，无论是对爱情还是对理想的追求，都成为中国文学中永恒不朽的原型。

《永不瞑目》中的死亡主题可以说发挥到极致。作品开头本来是幸福而甜蜜的，女警察欧庆春就要结婚了，她的未婚夫胡新民是一个沉稳、成熟、能干的刑警，他们的新房已经布置好了，充满了温馨，去杭州旅行结婚的火车票也买好了，就揣在未婚夫的衣兜里。生活本应该幸福地流淌下去，但是，这一切在他们新婚前一天的晚上戛然而止。胡新民被贩毒分子残忍地杀害了，留给他未及结发的妻子除了两张永远无法启程的车票外，就是巨大的悲哀了。这种悲哀像山一样压在欧庆春身上，观众也不得不发出一声沉重的叹息。

殊途同归，作品在结尾又安排了一场更加撼人心灵的死亡，不同的是，这次是男主人公肖童自己的选择。当他一次又一次远离自己所追求、所向往的高尚、光明的爱情，一次又一次地陷入无法战胜的毒瘾和欧阳兰兰性的诱惑时，他对自己彻底的失望了，他只能选择与欧阳兰兰同归于尽的方式来洗除自己的耻辱，完成自己对完美人格的塑造。肖童本来可以不死的，像许多凡人众生一样，有缺点、有遗憾地活着。但他宁可以死来换取自己的再生。就这样，一个曾经有朝气、有活力、有理想、有追求的年轻人死去了，他的死是为了完结他的理想、他的追求，这是许多人做不到的，这也是作品对死的主题的升华。

《永不瞑目》的死亡主题与西方神话原型批评理论中的"替罪羊"原型也有着不谋而合之处。神话原型批评理论另一个重要来源是英国著名的人类学家詹姆斯·弗雷泽的《金枝》，这部巨著着力追溯神话与礼仪的基本模式，认为这些模式反复重现于殊别迥异的民族文化中。在《金枝》中弗雷泽在对"替罪羊"这一习俗进行分析的过程中也找出了文学中"替罪羊"这一原型，它的实际内涵是将罪恶负载在一个人或神的身上，通过对他的毁灭而达到带走一切罪恶的目的，迎来的自然是众生的获救和安泰。

"替罪羊"式的文学原型在古希腊戏剧《俄狄浦斯》、莎士比亚戏剧《哈姆雷特》中都得以体现。俄狄浦斯无法逃出自己的宿命（一个

杀父娶母的预言),在国家被谣言蛊惑,阴霾笼罩城邦,一连串的悲剧发生之后,只得刺瞎自己的双眼实行自我放逐来赎罪,最后客死荒野;哈姆雷特在复仇的过程中,被自己的弱点所困,时刻处在内心的矛盾和彷徨之中,在行动中优柔寡断,最后也是以与仇人同归于尽的方式来完成自己的英雄救赎之举。

在肖童身上,这种悲剧英雄的原型意蕴又一次得以呈现。肖童本算不上是个英雄,他只是一个普通的大学生。他从没认为自己的所作所为是为了惩恶扬善。他只是怀着对欧庆春的爱,为了她做这件事的。"我坚持下来,全都是为了你",这是肖童一再对欧庆春的表白。但是,肖童的所作所为又不能不表明,他就是一个不折不扣的英雄。在与毒贩周旋的过程中,肖童反复背诵在学校演讲会上未完成的演讲来激励自己:"上下五千年,英雄万万千,壮士常怀报国心!黄沙百战穿金甲,不破楼兰终不还!就是每个龙的子孙永恒的精神!"由此显现他的品格和追求。只不过,肖童没能克服自己的弱点,反而在深渊里越陷越深。当他最后见到庆春的时候,"他知道自己已经没资格爱了",最后,他毅然走向了欧阳兰兰的枪口,以死亡来完成精神的洗礼,来完成自己人格的完美和升华。可以说,肖童像俄狄浦斯和哈姆雷特一样,经历了曲折而艰辛的心路历程,是一个悲剧式的英雄。

五、"水"的原型

《洗澡》是被称作"第六代"导演的张扬的代表作。通过城里一个老式澡堂"清水堂"的改造拆迁,反映了文化变迁中人们的种种心态,也对新旧文化冲突的当代都市生活伦理进行了探讨。而这些主题是通过影片中水的原型意象来表现的。

影片一开始就是对比强烈的两个段落,一个是高速发展的城市生活中的快餐式洗澡,全部由机器来完成,高速度、高效率,当然这只是对未来公共洗澡方式的臆想;另一个是老式澡堂中其乐融融的景象,有泡澡的、搓背的、喝茶的、听京剧的、斗蛐蛐的、聊天的,一派悠闲和安逸的景象,显示了新旧两种生活方式的矛盾与对立。

在老式澡堂的一片脉脉温情与安逸享受中,澡堂主人老刘的大儿子大明风尘仆仆地从深圳回来了。深圳在中国人心目中一向是一个经济高速发展的现代化的符号象征,老刘和大明在影片中则分别成为旧、新两种生活观念、生活方式的代表。旧的生活方式以老刘的死和澡堂的拆迁为终结。但是,在大明对旧式生活进行不断改造的努力过程中,他也产生了相当多的困惑和疑虑,这其实也是当今这个时代发展的困惑。

"水"在影片中无疑是温柔敦厚的传统文化的原型意象指代。在老刘澡堂中挂着这样一个牌匾"上善若水"。"上善若水"一句出自老子的《道德经》:"上善若水,水利万物而不争,处众人之恶,故几近于道。居善地,心善渊,与善仁,言善信。"这里的水代表着东方仁慈、和睦、宽厚的人伦道德。正如"清水堂"门口的对联所写的"敦厚宜崇礼,善馀总致祥"一样,老刘的澡堂也是本着与世无争、与人为善的经营原则,得到了街坊邻居的赞誉。

影片还描写了两段颇为"民俗"的关于"水"的故事,来强化作为传统文化代表的"水"的重要性。一个故事讲的是长年严重缺水的黄土高原上,水是极其珍贵的,只有新婚时才能洗一次澡。父亲用一碗一碗米换来一碗一碗的水,聚积成一小桶,为即将出嫁的女儿洗干净了身体;另一个则表现了西藏传说中水是神圣的,到圣湖洗澡,水不仅能洗干净人的身体,还能治百病,并洗尽人的灵魂。

传说中水是万能的,现实社会中,水也帮助沉浮于现代文明中的人们解脱了精神上的危机。影片描述了现代社会的各色人等,有一心想发财的年轻人,有和妻子闹矛盾、因心理问题导致夫妻性生活危机的男人,还有淋浴时才敢放声高唱西方美声歌曲《我的太阳》的小伙子。最后他们都在"水"的帮助下克服了困难,恢复了正常,找到了自信。

传统的生活方式是世世代代经过集体的选择流传下来的,有它有利、方便、合理的一面,是顺应生活而产生、发展的,并积淀在生活中,人们与之日久生情,积习成俗。但是,在时代的变迁中,这些不适应现代化进程的生活方式,必然要经过变迁和发展,或者被新兴的事

物所代替。在新旧文化的传承与交替中,会有许多情感的牵绊和思想的冲突,这也是时代变革的必然性和复杂性的体现。在影片中导演借助水的原型意象无疑很好地完成了对历史变迁中新旧文化变革的思考与探讨。

第四节　民俗文艺形式的融合与借鉴

从民俗文艺中汲取营养的影视作品,往往在群体文化模式中,倾注了创作个体的情感精神。原有的民俗大众的传播方式,也为个体作品的影响度所代替,但它们仍是以民俗文艺为基点,其中含有大量民俗文艺的元素。传统的民俗文艺在专业的创作中置换变形,两者以相互对应的形式,统一成新的影视作品,使民俗文艺在专业影视创作中达到了升华和重建。

一、戏曲

从民俗文艺形式上的应用来看,中国以《定军山》为代表的首批国产片就是戏曲纪录片,也就是以电影胶片对戏曲演出进行完整的记录,还谈不上是真正的电影作品,但这种让发源于民间的戏曲音乐形式参与电影叙事的艺术手法却延续了下来,以后的戏曲影片把人工布置的舞台还原成生活的真实场景,用人物对白加戏曲表演的形式叙述故事情节,成为中国影视上的一个创作传统。

1931年中国第一部有声片《歌女红牡丹》描述了戏曲艺人的悲欢生涯,还穿插了四个演唱片段。1948年第一

《天仙配》在国内掀起一股黄梅戏热潮

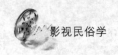

部彩色片《生死恨》也是根据同名京剧改编并由京剧戏曲大师梅兰芳主演。

以后的中国戏曲影片以歌唱表情达意,承继了深厚的民族特点,成为中国歌唱片的主要形式。旧上海著名电影明星周璇主演的系列歌唱影片发展了戏曲电影。她主演的"时装歌唱片"《马路天使》,"古装歌唱片"《西厢记》和以蒲松龄《聊斋志异·阿绣》为蓝本改编的《莫负青春》等风靡一时。这些影片在电影叙事与唱段之间形成了独特的联系,这里的"歌唱",基本相当于戏剧中的唱段,承担着影片的叙事、抒情功能。

随后,1955年的《天仙配》在国内掀起一股黄梅戏热潮。评剧《花为媒》、《杨三姐告状》,越剧《红楼梦》、《王老虎抢亲》、《五女拜寿》等都是较为优秀的戏曲影片。越剧《梁山伯与祝英台》作为建国后的第一部彩色戏曲艺术片在国际上屡获大奖,戏曲电视剧的佳作也在银屏上不断涌现,如沪剧连续剧《璇子》,黄梅戏电视剧《西厢记》、《桃花扇》、《家》等。

1987年的香港电影《胭脂扣》一举囊括了包括第八届香港电影金像奖最佳导演、第24届台湾金马奖最佳女主角以及法国南特国际电影节金球奖、意大利都灵国际电影节评审团特别大奖等等在内的二十几个大小奖项。影片一开始,便是女主角妓女如花反串了男装,为一桌子吃花酒的老少爷们唱曲:"……小生缪姓莲仙字,为忆多情妓女麦氏秋娟。见渠声色性情人赞羡,更兼才貌的确两相全。今日天各一方难见面,是以孤舟沉寂晚景凉天。你睇斜阳照住个对双飞燕,独倚篷窗思悄然……"这段曲词,出自广东南音的著名曲目《客途秋恨》,是被称为粤剧五大流派之一的白驹荣的绝唱。

南音是广东粤剧常用的曲牌,它是在木鱼、龙舟的基础上吸收了苏州弹词(吴声)等曲种的曲调发展而成的。为了与广东以外的吴声区分,便以"南音"(南方的曲调)命名。南音的曲词又有雅曲、俗曲、谐曲之分。而《客途秋恨》是广东南音雅曲的代表作品,曲调哀怨。这出戏讲的也是多情书生和当红名妓苦恋的故事,只不过,纵然是开头千般缱绻,万种柔情,到末了,他一样离开了她,有如影片《胭脂扣》

故事的写照。

2000 年在香港、台湾和大陆三地热播的电视剧集《小宝与康熙》中韦小宝有一段著名的台词:"凉风有信,秋月无边,亏我思娇情绪,好比度日如年,虽则我不是玉树临风,潇洒倜傥,但我有广阔胸襟,加强劲臂弯……"这一段几乎成为了当时香港青少年群体中最时髦、最流行的口头俚语。而这句"凉风有信,秋月无边"正是《客途秋恨》里开头的两句,戏曲唱词在新潮时尚的偶像剧集中惊鸿一瞥的表现,不知对行将式微的民间艺术来说是可喜还是不幸?

2001 年获得戛纳电影节多项大奖的《花样年华》中,片中所有戏曲片段皆来自名家的历史录音,京剧著名老生谭鑫培的代表作《四郎探母》及《桑园寄子》唱腔细腻,粤剧《西厢记》之《红楼会张生》、越剧《情探》和评弹《妆台报喜》均是描写两情相悦,却又欲迎还拒、旁敲侧击的男女情事,它们都很好地衬托了影片中情节的舒缓、人物的暧昧情愫和故事氤氲的氛围,为观众留下了无限回味的空间,令观众不知不觉沉醉于花样年华时的陈香旧影。

二、民间文艺

20 世纪 80 年代以来,民俗文艺作为一种艺术表现形式被广泛融入影像语言,用以拓展影片的表述空间,增强展示人物内心世界的表现力。《黄土地》中苍凉悠远的信天游,既是民族悲怆激越历史的见证,又是未来希望之所在;《黑骏马》中贯穿始终的古老歌谣"钢嘎哈啦"深沉古朴,带着几分宿命的哀伤的旋律,把时间从遥远的过去,延续到今天,又延伸到未来的明天;导演张艺谋从农村到城市的转型之作《有话好好说》运用了传统曲艺北京琴书的形式,不仅勾勒出老北京的地域特色,也通过说唱表现事件的发展态势和人物复杂的心理活动;具有鲜明东北地方色彩的影片《男妇女主任》、电视连续剧《刘老根儿》中的"二人转"传达出黑土地上人们的爽直和幽默性格,具有浓郁的乡土气息;2002 年出品的贺岁大片《天下无双》不仅有男女主角和众角色大唱黄梅戏的场景,而且大量采用了黄梅戏《夫妻双双把家还》的改编曲作为背景音乐。贯穿全剧的黄梅调恰到好处地

表现了平民与皇帝和公主的爱情,故事主客体、画面、背景音乐都相得益彰,使整个作品充满了喜庆而诙谐的气氛。

一些以民间艺人生活为题材的影片中所展现的民间艺术形式都为拓展和深化影片主题起到了重要作用。陈凯歌早期的影片《边走边唱》描述了一个盲人流浪艺人为了追求光明,信奉师傅所说的遗言:"只要亲手弹断一千根弦,就可以拿到藏在琴中的祖传秘方,治好眼睛"。但当他真的弹断一千根琴弦后,却发现所谓的祖传秘方只是一张白纸。追求一生的目标就这样破灭了,老琴师却把这个谎言又传给了他的盲徒弟。生活不能没有希望,即便是虚假的希望,只有满怀憧憬,人们才能顽强地度过每一天,或许还能像老琴师一样发挥超凡的能力。在影片中,盲艺人用歌声和琴声顽强地与命运抗争,虽然故事以悲剧收场,但生命又何尝不是一根颤动的琴弦,无论多么脆弱,也要为了心中的希望,无休无止地演奏下去。

《日出日落》是一部融合了陕北黄土高原独特风情和中国传统说书艺术的电影,讲述了世事沧桑巨变之际,陕北一个说书班子里3个说书艺人辛酸的生活经历和感情纠葛。影片大量运用了高亢的陕北民歌和陕北说书曲调,朴素悠扬,动人心弦,衬以广袤荒凉的陕北大地景象,给观众以强烈的视听冲击。

三、音乐

戏曲影片在中国影视史上繁盛一时,也带动了利用其他民俗文艺形式的影视创作倾向,较为著名的是电影《刘三姐》,片中大量的民间山歌,不仅以其清新刚健的旋律增强了影片的艺术感染力,还增强了多层次、多侧面展示人物性格特征和推动情节矛盾发展的原动力。此外,《五朵金花》、《阿诗玛》、《芦笙恋歌》、《小二黑结婚》等一系列影片,无不展示了民间音乐在专业艺术创作中优美隽永的生命力。

电影《红高粱》的音乐颇具民间特色,片中的所有音乐素材全部来自中国北方农村,尤其是中原地区的唢呐音乐被改编、移植和应用得十分成功。全部音乐演奏没有使用任何西洋乐器,只用了几件简单的中国民族吹打乐器——唢呐、笙和鼓。土生土长的乐曲如同那

漫卷的西北风、深厚的黄土和粗犷豪放的西北汉子,昂扬着狂野的基调。高粱地里的激情过后,男主人公粗哑雄浑的嗓子里"吼"出来的民间曲调《妹妹你大胆地往前走》:"哎——妹妹你大胆地往前走哇往前走,莫回头,通天的大路,九千九百,九千九百九哇哎——妹妹你大胆地往前走哇往前走,莫回头从此后你,搭起那红绣楼哇抛撒着红绣球哇,正打中我的头哇与你喝一壶哇,红红的高粱酒哎……"这是突破礼教、追求自由的呐喊;迎亲路上的《颠轿曲》,听来粗野、欢快,充满着生命的活力;酿新酒敬酒神时唱的《酒神曲》注重表现男人们不怕天、不怕地、不怕死的撼人气概;"打鬼子"一场运用了民间娶亲时的一段音乐,这种错位式的电影音乐运用更具表现力,为主题赋予了更深广的内涵。

　　另外,时而热烈、高亢,时而悲壮、呜咽的唢呐,也强化了影片的主题。唢呐是我国传统的民间乐器,有其独特的叙事表意功能和地域文化特色。唢呐的声音在《红高粱》中共出现过三次,"我奶奶"出嫁时的唢呐声令人感觉到喜庆氛围下带有一种悲怆,"我奶奶"、"我爷爷"野合时唢呐声更多表现的是一种激越、振奋之情,充分体现了生命力的张扬。"我奶奶"倒下后的唢呐声体现出一种悲壮,在这种悲壮的氛围里,唢呐也完成了"悲怆——激越——悲壮"的电影音乐叙事模式,强烈地赞颂了自由自在的生命。

　　电影配乐的推波助澜,使得具有民俗风格的歌曲与音乐在影片中插上了银色的翅膀,风靡了全球。

　　苏格兰悠远凄凉的风笛声,曾随着《勇敢的心》和《泰坦尼克号》的全球热映成为观众耳熟能详的音乐。风笛这个苏格兰的民间乐器来自乡野,豪爽而粗陋,和电影中的雅致华丽相去甚远。但在大众媒体的改造和传播下,人们记住了它的悠远、凄凉、辽阔以及它的萦绕不去。

　　风笛最早可能源于亚洲,1世纪由罗马传入欧洲,在欧洲各国甚为流行。苏格兰音乐原是属于战争的音乐,风笛手吹出的乐音,用于行军、用于战争,用以召集高地人投入战斗,用以对阵亡的战士表示哀悼。它也是属于和平的音乐,用来跳斯特拉斯佩舞,用来与小提

琴、手风琴和谐地演奏舞曲,用来庆祝,也用来求爱。也许是它特别浓郁的原野气息,也许是它荡气回肠的独有音韵,总会让人不期然产生一种回归自然、反璞归真的感觉。

《泰坦尼克》中,伴随着高亢柔情的歌声响起的风笛,悠远而空阔,荡气回肠,牵动着人们的心绪。民乐是一种元素,只有被合理运用才能在商业文化的氛围中流行起来。影片中音乐和电影画面的配合天衣无缝,风笛扩大了电影的意境,就像水滴晕开的涟漪缓缓轻轻地沁入观众的内心。当那悠扬的声音响起的时候,配合男女主人公生离死别的场面,具有浓烈民族韵味的苏格兰风笛是那样的悠扬婉转而又凄美动人,谁又能不被深深地感动呢?

《勇敢的心》中贯穿始终的有着民族风味的旋律与情节配合十分紧密,真正起到了画龙点睛的作用。在这部歌颂苏格兰民族英雄华莱士的电影中,风笛演绎出一段段动人心魄的章节。影片中每次风笛声响起,就是一次华莱士的感情回归,唤起他对妻子、对家乡的深深的爱。华莱士的父亲因为抗击英国统治者牺牲了,在葬礼上,小女孩摘了一朵野花送给小华莱士,这是他懵懂的初恋。风笛声响起,象征着他们的爱情,也蕴涵着人们对自由的渴望;乡间婚礼的舞会场面中的音乐,是整部影片中最欢快的音乐。在风笛吹奏的洋溢着民族风情的舞曲中,人们暂时忘却了苦难,尽情欢乐。无论生活的环境多么艰苦,人们从未停止过对欢乐与自由的追求;影片最后当刽子手的利刃缓缓下落,华莱士那紧握着手帕的手松开时,手帕随风飘向远方,风笛声再次响起,哀怨动人,为这个民族英雄志哀。

民间音乐总是带着民族传统、地方特色,配合着电影的情节、人物的情绪、观众的感受萦绕在人们耳边,沁人心脾、动人心魄,好似那若隐若现的音韵总在耳边缭绕,挥之不去。

第三章　影视艺术的民族文化意识呈现

　　民俗作为传统文化的一个组成部分，是在各个民族特有的自然环境、经济方式、社会结构、政治制度、历史传承、文化背景、生活方式、心态感受等因素的制约下孕育、发生并传承的，因而不同民族的传统民俗既有人类民俗的共性，又有自己的独特个性。文艺作品反映民俗化的社会生活，会直接和民族化、地域化的根基相联系，在影视艺术的表现中形成了不同的，独具意味的风格气韵，代表着各个国家的民族色彩和地域风情。

　　一个国家的民族和地域特色是由风俗习惯为主的民俗来维系的。影视艺术以生活为蓝本，生活又与习俗密不可分。另一方面，民俗作为一种民族和地区共有的文化意识，是一种共同的心理模式与框架，反映了这个群体、民族、国家的独特的性格特征。

　　每个民族都有自己特殊的语言、习俗、文化传统和审美心理，这些必然要反映到文艺创作中来，就形成了文艺的民族风格。"愈是民族的也愈是世界的"，有鲜明民族和地域文化特色的影片往往容易得到人们的青睐，人们观赏影片的一个重要心理也就是能感受丰富多彩的异域文化，了解世界各个民族的不同风情，这也是许多民俗电影在国际上备受瞩目的原因。

第一节　影视艺术的传统文化根基

　　风俗习惯是构成一个国家民族特色的主要因素之一，因为它涉及到民间大众的衣食住行、生老病死等日常生活的方方面面。具有独特风姿的民俗，经过艺术的加工提炼，运用到作品中，这些形形色

色的风俗画面很能反映出民族生活的特点。所以作品民族性的形成,一般离不开对民俗形象的忠实描写和艺术加工。要再现一个地区、民族的生活,表现民族大众的世态人情,不可能离开渗透于生活和人物活动等方面的风情民俗。艺术评论家别林斯基就认为民族性是真正成熟的艺术品必备的条件,是"一个民族或一个国家的风俗习惯和特色的忠实描写","一切这些习俗,构成一个民族的面貌,没有了他们,这民族就好比一个没有脸的人物"①。

民族风格主要体现在文艺作品所反映出来的民族文化心理上,各个民族的不同,不仅在于生活条件不同,而且还在于精神形态的不同。诸如风俗习惯、信仰禁忌等民俗构成的基层文化形态,它奠定了一个民族共同文化、共同心理素质的基础,显现了一个民族的独特思维方式,价值观念。民族文化心理表现最集中的就是人物的性格和作品所传达出的思想观念。民俗在一个人的生活经历和性格气质的形成中,常常以共同的心理素质和思考原型,潜移默化地发生作用,反映出民族气质、民族心理。即使在相似的背景之下,各民族人物行为方式也是不同的。如同样是挣脱禁锢、追求爱情,《罗密欧与朱丽叶》中朱丽叶的大胆、率真与《西厢记》里崔莺莺的欲迎还拒、再三试探就截然不同地反映了东西方女性两种不同的性格特点。

审美意识中也可以反映出文化心理的差异。任何民族的文艺,都是该民族审美经验、审美判断、审美理想等精神形态的具体体现。民俗作为一定社会群体共同酿就的精神趋向,直接规范了文艺的审美经验、审美判断、审美理想的内涵,并直接显示了文艺审美的民俗特征。如中国古典诗歌所讲究的意境就对中国电影的发展产生了一定影响,"寓情于景、以景结情","化风物为情思",中国电影中有许多影片都是以有丰富意蕴的民俗景物来反衬出深沉的主观情感,表达浓郁的民族气息和审美情趣。影片《城南旧事》散发的"不思量,自难忘"的淡淡乡愁,《一江春水向东流》中的"一轮明月,两种情怀"的人

① [俄]别林斯基:《别林斯基全集》第 1 卷,上海:上海译文出版社 1980 年版,第 239 页

物境遇,都是中华民族独特审美意识的反映。

此外,民间文艺各种体裁富有生命力的表现手法,又为影视艺术表现形式提供了丰富的养分。"电视传播的全球大众文化最终造成的是文化产品的趋于同一,多样化、本土化的发展受到遏制,享乐主义和消费主义的观念甚嚣尘上,后果是人们精神文化生活的贫乏和类型化,创造力和想象力的减弱,思考能力的退化。"①所以,要研究和总结本土艺术和文化经验,吸取其他民族的艺术及文化经验,向文化传统寻求滋养,建立有民族特色的影视文化主体,才是影视艺术发展的方向。

纵观世界影视艺术的发展,可以说许多国家的作品都具有鲜明的民族特点,无论在衣食住行等风俗习惯的物质层面,还是在人物性格、生活理念以及审美意识等精神层面。下面就以几个具有典型性和代表性的国家为例来加以分析。

第二节 韩国影视与民族文化

近几年,韩国影视迅速占领亚洲市场,并渗透到西方国家,成为全球瞩目的一种现象。韩国电影在国际电影节上频频折桂,在本土、亚洲甚至全世界引发观影热潮。全世界乃至好莱坞都热中于深掘韩国电影这一神奇的文化现象。美国《新闻周刊》曾登过一篇名为《东方好莱坞:为什么韩国电影能够打败好莱坞最火爆的大片?》的文章来分析和解释韩国电影为什么能在短短的时间内从一个默默无闻的小卒变得可与好莱坞匹敌。韩国民众强烈的民族自尊感、政府及财团的鼎力支持,使韩国电影得以迅猛发展,成为一个值得参考和思索的文化现象。

韩国电影能够受到国际的青睐,主要是因为韩国电影中所蕴含的韩国文化底蕴和浓浓的东方神韵。每个国家都有它的历史和民风

① 汪文斌、胡正荣:《世界电视前沿》,北京:华艺出版社,第15页

影视民俗学

习俗,电影就是反映这些内容最形象的方式。韩国电影的崛起也得力于政府和民间对本土文化的自觉保护。一批高瞻远瞩并极富忧患意识的韩国影人将自己视为文化保护衣钵的继承人。正如在戛纳电影节上获得了评委会大奖的《老男孩》的导演朴赞郁所说:"我不能让我的女儿长大之后只知道美国,看只有字母的影片,没有自己的影片。"在韩国,电影已然成为一种民族精神的象征。而最能体现民族文化的非被称为电影"教父"的林权泽的影片莫属。

一、电影"教父"林权泽

林权泽从上个世纪70年代开始就拍摄了大量优秀的电影,如《证言》、《桑之叶》、《族谱》、《接种》、《白痴阿达》、《曼陀罗》、《将军的儿子》、《悲歌一曲》等,他对韩国民族传统进行了执著的探索和开掘,在他的近百部作品中,民俗始终是一个解不开的情结。林权泽的影片有着厚重文化底蕴与深沉的民族情感,观看他的影片,如同在欣赏韩国的风土民情,尽善尽美的画面,古朝鲜的历史与风情,充满东方神韵的诗意风格,使韩国电影逐步走向世界。2000年的《春香传》在戛纳电影节上引起世人对韩国电影的关注。2002年,林权泽以一部《醉画仙》在戛纳电影节上获得最佳导演奖,让韩国电影进一步得到世界的认可,也奠定了他当之无愧的韩国电影"教父"地位。

(一)《悲歌一曲》

林权泽凭着对韩国传统文化的热爱之情,制作了大量反映韩国文化的电影,启迪观众对于历史和现今生活进行反思。1993年获得了国际大奖的《悲歌一曲》表现了民间艺术"潘索里"艺人在传承传统文化的过程中坚持不懈的努力和由此所遭受的苦痛和悲哀。"潘索里"是朝鲜民族特有的一种民俗文艺形式,演出时一般是由两个人组成,一个歌手,一个鼓手。故事讲述了因为时代的变迁,"潘索里"的观众越来越少,受到冷落,甚至连艺人的谋生也成了大问题。作为民间艺人的父亲因为怕女儿好高骛远,放弃做"潘索里"的表演者和继承者,就下毒令她双目失明。盲女默默地接受了父亲的安排,虽然靠卖唱为生难以维计,但对逃离学艺已家成业就的弟弟,她只淡淡地说

第三章 影视艺术的民族文化意识呈现

了一句:"我知道是父亲做的那件事。"影片的最后是盲女拉着收养的小女孩,踉跄地走在白雪覆盖的山道上。"潘索里"终究还是后继有人,能够永远地传唱下去。

《悲歌一曲》展示了在变迁中被人们逐渐遗忘的传统文化的乡愁。其实,如何保存民间艺术,如何保有传统文化是全世界各个国家都面临的现实问题。

(二)《种女》

电影《种女》表现了朝鲜的古老风俗。在旧时代,名门贵族中暗暗遵循着一条不成文的风俗,如果家族男丁不旺,或子嗣膝下无儿,就会选择贫苦人家的女儿作为"种女"来传宗接代。故事讲述了年轻的女孩玉龙力图同"种女"的命运抗争,但却仍然被断送爱情、亲情乃至生命的故事。片中展现了大量传统社会有关婚姻、生育的风俗习惯。如关于医治不育术、生儿育女之面相、采补说、受孕说、灵肉分离说、刀舞、祭神等等,充满神秘、玄幻的色彩。

影片将主题"死去的人比活着的人受到优待"在开头的字幕中显示了出来,深沉地控诉了为了家族的传宗接代,而牺牲女性的幸福这一戕害人性的,将女性视为生育工具的陈腐习俗,揭示了历史上由于"男尊女卑"思想,韩国女性所遭受的痛苦。正如林权泽导演所说:"我想表现的是以现世为中心的巫俗和儒教传统与以来世为中心的思想之间的冲突。这部电影的动机是死人支配活人时代的故事。"

(三)《春香传》

在朝鲜,《春香传》的文本已流传久远,代表了古朝鲜民间文学的最高成就,它以民间传说为基础,经过许多说唱艺人的不断丰富、加工整理,成为朝鲜最有名的、流传最广、千古传唱的一部说唱脚本体小说。《春香传》的故事类似于中国古典戏曲《玉堂春》,故事主题为歌颂爱情的忠贞不渝,寄托了对有情人终成眷属的美好愿望。

《春香传》数度被改编为电影、电视剧、歌剧、动画片等多种形式,广为流传。林权泽导演的电影《春香传》是韩国电影史上第一部入选戛纳电影节影展竞赛单元的影片。该片讲述官宦之子李梦龙与歌妓之女春香私订终身,就在两情缱绻之时,李梦龙不得不奉父命参加科

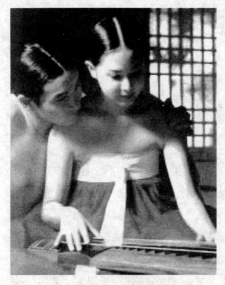

来自民间叙事的《春香传》
表达了东方的爱情观

举,两人挥泪分离。一别之后,李梦龙音讯全无。春香独守爱情誓言,望穿秋水,日日思念。当地新上任的道令残暴好色,看中了春香的美貌,欲强为妾。春香宁遭酷刑,也坚决不从。道令恼羞成怒,将她关进大牢,并准备问斩。而此时,李梦龙已高中状元,并被委任为钦差大臣视察民情。他查明道令所犯的累累罪行,在其生日宴会上一举惩治大批贪官污吏,并解救了春香。在欢庆的歌舞声中,历经磨难的二人终于结成连理,结尾以大团圆告终。

影片《春香传》充分表现了古朝鲜的民族风情,画面美伦美奂,古色古香。衣袂飘然、色彩艳丽的传统服装与载歌载舞的民族歌舞场面、适时推入的"演歌"演唱,渲染出极具特色的东方古典意境。

《春香传》采用了民俗文艺"演歌"贯穿全剧。"演歌"又作清唱,类似于中国的说书。为了追求传统艺术的灵魂,影片的"演歌"全部根据第五代演歌传人赵尚现的原版改编而成,情绪饱满的唱腔承载了电影叙事的完整,并伴随着情节的发展和观众的情绪,或缠绵,或哀怨,或凄婉,或激昂,或喜庆,充分地渲染了春香的矢志不渝、坚贞不屈、苦尽甘来的情感历程,令观众唏嘘不已。

《春香传》表达的生死相守、矢志不渝的东方爱情观、极具特色的演歌形式与丰富多彩的民俗风情,张扬了民族传统,为韩国电影赢得了国际地位。在戛纳电影节的公映式上,"全场2250名观众起立鼓掌,而且长达6分钟"。《春香传》向世界提供一个了解韩国传统文化的窗口。

第三章 影视艺术的民族文化意识呈现

(四)《祝祭》

电影《祝祭》描写的是在一个临海的小渔村,一个老妇人去世了。就像一颗小石子投入了水面,原本非常安静的小渔村兴起了一圈圈波澜,汇拢来的女眷们毫无忌惮地放声痛哭。哭声中,不仅表达着对亲人的哀思,平常日子中的磕磕碰碰、亲族之间的恩怨、感情纠葛都被表现出来。在庭院和厨房里,还有许多人在忙忙碌碌,着手准备丧事用餐。不久,吊唁的宾客和村民纷至沓来。送葬的时刻到了,人们抬着棺木,排着队列,唱着挽歌,向墓地进发。下葬结束后,小小的渔村又恢复了往日的平静,生活又静静地流淌下去。一部关于葬礼的电影应该是悲哀的,但在片名中,"祝"本来代表了欢乐,而"祭"则代表了严肃和不幸。两个意义截然不同的字组合在一起,这其实来源于"祝祭"在韩国文化中与众不同的含义。汉阳大学赵兴胤先生在《民族文化与祝祭文化》一书中对这个词语进行了解释:"我们将为喜庆事或祭祀活动而举办的大规模活动,称之为祝祭。用韩语固有的词来说,就是大巫术、大宴席或群体游戏"。① "祝祭"是一种大规模的活动,除了表层婚丧嫁娶等含义外,还有通过一些娱乐活动来娱神祈福的深层含义。所以,人们在丧事里不仅仅表现悲哀的感情,还要有大吃大喝、游艺唱戏等娱乐活动,宣泄一向被压抑的情感。风俗习惯就这样不知不觉地融合到生活里,反映在影像中。

二、韩国电视连续剧的家庭伦理

(一) 琐碎的日常生活

韩国电视剧表现的一般都是日常的家庭生活,围绕传统大家庭中父子、夫妻、婆媳、妯娌、姐妹、兄弟等关系,表达亲情、友情和爱情等种种人际感情。情节发展琐碎、缓慢,每个家庭成员都要上班、赚钱、吃饭、娱乐、睡觉、吵架、拌嘴、恋爱、结婚、妥协、仇视、和解……这些家长里短、婆婆妈妈、儿女情长的故事,反映了普通人平凡生活中

① 引自 http://www.blogcn.com/user21/kidrock987/blog/20385179.html

的酸甜苦辣,表现手法朴素平实,让观众在抽丝剥茧、细细如织的人情、人性、人伦的认知中,进行伦理道德的判断和对社会现实的思考,情感细腻动人,余味悠长。

韩剧普遍以平民化视角来叙述故事,场景的生活化、叙事的日常化,拉近了与观众的距离。如《爱情是什么》、《澡堂老板家的男人们》、《爱在哈佛》、《冬季恋歌》、《星梦奇缘》、《浪漫满屋》、《情定大酒店》等电视剧,都是通过普通的生活、普通的场景来表现剧情,家庭的客厅、起居室、厨房往往就是剧情发生的主要场所,这些生活场景存在于每个人的生活中,和每个人息息相关,让人感觉到亲切和自然。如《爱情是什么》描写两个无论经济上,还是观念上差异悬殊的家庭之间联姻的故事,《澡堂老板家的男人们》是写一个大家庭中祖孙三代由于新旧观念不同所引发的关于生活、婚事等生动有趣的冲突和矛盾;《看了又看》主要描写了平民家庭两姐妹与富有家庭两兄弟之间的恋爱婚姻故事等。

韩剧通常没有波澜起伏的情节,没有尖锐对立的矛盾冲突,也没有善恶的强烈对比,在慢条斯理的平实叙述中,着力刻画充满情趣和小小意外的生活细节,这些通常也是观众们曾身临其境或耳闻目睹过的。絮叨的老人、不听话的儿子、刁钻的婆婆、怕老婆的丈夫或怕丈夫的妻子、身份、地位差异巨大的恋人、嫁入寒门的富家小姐,发生在他们生活中的纠葛极富生活情趣。韩剧《人鱼小姐》中朱旺妈用滑稽的手机铃声捉弄正在一本正经开会的老公;朱旺爸爸喝醉了,被生气的妻子扔在浴缸里,却还在呼呼大睡等。还有儿媳雅丽英与因为不满婚事而处处刁难的婆婆矛盾不断,婆婆白天闹绝食、晚上忍不住跑出来找吃的,儿媳就留了一碗香喷喷的粥,弄得婆婆吃也不是,不吃又饿得睡不着;《看了又看》中,姐妹俩嫁给了兄弟俩,成了一对妯娌。新的身份产生了新的矛盾,在这个祖孙三代同堂的家庭中,由各种各样的亲情关系衍生出的生活冲突、矛盾与感情,成了观众饶有兴趣的关注点。

相亲作为生活中日渐回归的传统也是韩剧经常表现的情节。在《结婚》中,相亲揭开了故事的序幕。相亲有了一些"父母之命"的味

道,意味着外貌、身份、社会地位的匹配,成了一条进入婚姻最安全的捷径。相亲后,卿卿我我的恋爱故事、鸡毛蒜皮的婚姻家庭琐事一步步上演,就像生活在一步步延续。

在爱情和亲情之外,还有朋友、同事之情,情感的内涵与力量,使得韩剧有了很强的感染力。

(二)传统道德的弘扬

以家庭生活为主线的韩剧在平凡的生活故事中,渗透儒教中"孝悌仁爱"、"乐善好施"、"己所不欲,勿施于人"、"老吾老以及人之老,幼吾幼以及人之幼"等道德伦理规范,既表现了普通韩国家庭的真实生活,也表现了传统的儒家文化、观念与时代变迁中新生活观念的冲撞,这不仅使韩剧的故事内容充满了强烈的民族色彩,而且也触及到传统文化遭遇现代社会的处境问题。

在现代商业化的社会中,对金钱、物质享受的追求使传统道德观念日益弱化,人与人之间融洽和谐的关系逐渐被功利化的观念所代替,很多人都有着心灵的孤独感和道德困惑,韩剧所弘扬的真、善、美,所倡导的传统伦理道德消解了观众的焦虑和困惑,给他们提供了慰藉和宣泄的渠道。尤其在中国,在社会转型和商品大潮的冲击下,人们普遍感到迷惘和困惑,生活中的儒家教范已微乎其微,对正濒临消失的传统文化、传统价值观、传统生活方式,人们怀着隐约的、怀旧的想念和向往,而这些却能在韩剧中找到,所以使中国观众倍感亲切。

韩剧细水长流地陈述着东方的伦理道德。剧中点点滴滴的细节中,都有着对家庭、婚姻、人际关系的洞察。"韩国影视剧中演绎的这种在生活中无法实现的感情故事,让人如痴如醉,人们在欣赏剧情的同时,也跟随剧中人物去体验生命情感中的至善至美。"[①]观众感觉韩国影视所呈现出的几代同堂的家庭氛围充满了温情,人与人之间充满了和谐礼让。无论是长幼之间、领导和下级之间、朋友之间、师生之间、服务员和顾客之间,都严格遵守传统礼节,而且举手投足中

① 周保欣:《韩剧热播的文化反思》,载 2005 年 8 月 26 日《光明日报》

表现得自然真切。

家庭是东方文化传统的核心纽带,传统社会以大家族生活为主,家庭中最基本的规范是上下尊卑有序、夫妻有别,所以要尊重长辈,并奉行男主外,女主内的家庭分工。三代甚至四代同堂的状况,在韩剧中多有出现。在家庭中,晚辈对长辈需要尊重和服从,如《百万朵玫瑰》中幸福乐园准备举办以家庭为主题的游艺活动,主要要求的就是孝顺;《看了又看》等剧作中,奶奶在家庭中养尊处优,有着无上的权威;男主外女主内的传统分工,依旧是韩国社会的家庭生活的常态。《百万朵玫瑰》中,虽然两个儿媳婚后保留了原有的工作,但回到家中,她们必须承担起全部家务。当丈夫想为妻子分担时,奶奶就要予以干预和指责。《结婚》探讨了在当代韩国年轻人的婚姻生活中互相宽容的夫妻相处之道,引起了人们更多的思考。

韩剧还通过剧中人物之口,娓娓道出生活的哲理,给人以启迪。比如电视剧《看了又看》中奶奶批评儿媳时说的,"让别人流泪,自己眼中将流血","得饶人处且饶人"等。银珠对婆婆说的,"别留住要走的人,也别拒绝要来的人"等,无不透出朴素的人生道理,给人深深的启发;《大长今》里这样的闪光点也比比皆是:"菜肴没有秘方,时间、诚意和汗水就是秘方。""如果一个人恃才而骄,才气对他已经是毒药了"等。

《大长今》中长今对厨艺与医道的钻研都有积极、健康的人生哲理蕴涵其中。如长今精心制作了点心送给闵政浩,并告诉他:"希望品尝佳肴的人脸上,常常挂着微笑,希望将自己的心意,通过菜肴传递给对方。"不仅剧中人感受到了这种情意,观众也为之深深感动。《大长今》中讲求的是以仁心仁德来对待别人,以诚心诚意来对待事业,以坚忍执著来面对挫折。剧中干净纯真的爱情、贴心温暖的亲情友情令人感动。《大长今》之所以产生广泛的影响力,就在于它适时地回归了传统伦理道德。

(三)现代进取精神

除了弘扬人际关系的和谐融洽之外,很多韩剧还宣扬了积极向上的进取精神,很符合现代人对事业的追求态度,从而使观众与剧情

第三章　影视艺术的民族文化意识呈现

产生共鸣。《大长今》被称为"青春励志"剧,长今从一个孤儿艰难入宫,到成长为厨艺非凡的御膳厨房最高尚宫,医术高超的正三品御医,每一步都走得异常艰辛曲折。她靠的是聪明才智和勤奋好学,也靠的是善良纯真的品格和坚忍不拔的毅力。她得到的每一分成就都以付出比别人多十倍的努力为代价。她也会犯错,但难能可贵的是,在一次次的失败中长今都能坚强地爬起来,收获经验并不断前行。很多观众反映:"这样的人物,平凡得就像身边的人一样,感觉很真实。"①

长今的个人奋斗历程也充分体现了东方人历来推崇的人生理念和价值观念,随着剧情的发展,长今逐渐成为了"真善美"的化身。《大长今》包含着一种勤劳、智慧和坚忍的民族品格,长今身上所传递的乐观追求、永不放弃的性格特点,又十分符合当今社会经济发展时期现代人的人格标准。

《加油!金顺》则是另一部身处底层遭遇坎坷的人的奋斗故事。金顺是一位从小失去双亲,在艰苦的环境中由奶奶抚养长大的孩子。这个平常人家的女孩,没有条件进入大学接受良好的教育,并且还由于年少无知,未婚先孕。经过许多波折终于与相爱的男友结婚,丈夫又遭车祸死去。金顺的人生可以说是命运多舛、多灾多难。但是,她面对苦难不抱怨,也不屈服,每到了要崩溃的时候,就握紧了拳头鼓励自己"加油!加油!"同命运不断地抗争,最终取得了成功。

以《大长今》、《女人天下》、《人鱼小姐》、《加油!金顺》等为代表的韩式"励志"剧,多以身处底层的女性历尽艰难、不断进取为主要情节,表现女性的自信与坚韧品格,这与韩国当今社会在经济发展之后女性地位获得较大提升、女性开始追求自立、自强的社会风气有关。另一方面,这些有着现代人格的女性又无一不表现出儒家文化所造就的传统气质,人物性格融合了现代进取精神同传统文化中的仁、义、礼、智、信等价值取向,在拼搏过程中张扬的个性最后都归属于深富责任感、宽容心的传统价值系统之源。

① 引自《解读长今》,http://blog.sina.com.cn/s/blog_4a5e6140010005eq.html

(四)纯美的爱情

爱情是亘古流传的永恒主题。韩剧中所表现的爱情,没有现代影视剧中常见的欲望泛滥,而是清澈纯净、动人心扉的美好情感。《大长今》中闵政浩对长今的爱情,建立在对女主人公的尊重理解的基础上,并给予了她无私无悔的帮助和支持。长今和闵政浩之间只有几次牵手和一两次劫后余生的拥抱,除了眼神传达的爱慕之情,两个人之间的爱情更多地表现为心心相印、不离不弃、患难与共、生死相守。临结尾的一节,两个人决定远离宫廷的是是非非,在雪地里互相依偎着前行,两个人之间的一段对话感人至深:

长　今:因为我,你必须舍弃一切,这样没有关系吗?因为我,也许你会被贬为贱民,这样也没有关系吗?你握笔的手以后要挖泥土,这样是不是也没关系?也许我们要吃草根来过日子,这样是不是也没关系?

闵政浩:没关系,统统都没关系!

长　今:都是因为我,也没关系么?

闵政浩:就是因为你,才没有关系!

《加油!金顺》中男主人公对金顺的接受和爱恋不顾及世俗观念,不掺杂质;《黄玫瑰》表现了在爱情中遭受挫折的善良女性未婚先孕,但也同样能找到真爱;《看了又看》写了三对年轻人的爱情,这些爱情戏里没有互相排斥的三角恋、婚外情,剧中连接吻的镜头也很少。但这些清澈纯净的爱情却显得格外动人。比如,银珠为了让未来的婆婆接受自己,一次次上门看望长辈,却每每遭到冷落和羞辱,甚至被拒之门外在大雨中淋得透湿。基丰为了博得金珠妈妈的好感,一改爱睡懒觉的习惯,每天天不亮就陪丈母娘去山上打泉水、锻炼身体……对爱情的坚贞和执著深深打动了观众。

这些片子中,相比年轻人轰轰烈烈、曲折缠绵的爱情,老一辈人相濡以沫、互相扶持关爱的爱情更为感人。奶奶时常想起已故的老头子,有了不顺心的事情总想着和老头子唠上几句;校长夫妇一辈子

相敬如宾,恩恩爱爱;金珠银珠的父母,虽说不时吵吵闹闹,但在柴米油盐的平凡日子里,日久天长积累下来爱情更加醇厚。爱情不仅是一时的惊心动魄,更多的是平淡生活中的天长地久。

(五)民族风情

韩国电影、电视剧之所以赢得了国际声誉,相当程度上是因为韩国影视立足本土,坚守东方文化传统与美学标准,并适时地与现代时尚结合。传统元素唤起了观众群体对传统的追忆,现代元素则紧跟时代潮流,符合现实的社会特征,所以赢得市场的青睐。

在许多作品中,观众不仅为故事情节所吸引,更可以观赏到韩国丰富多彩的风土民情,了解具有韩国特色的古老的文化、饮食以及生活习俗。韩国的婚丧嫁娶的习俗、鲜艳的民族服饰、丰富的饮食习惯、家具的摆放、房屋建筑的样式、载歌载舞的欢庆场面等,让观众在观剧过程中始终充满了新鲜感,在唏嘘感叹人生况味之余,不经意地接受了韩国文化的浸润。如《人鱼小姐》中雅丽英和朱旺结婚的场面堪称韩式和西式婚礼融合的经典,新娘的那一套鲜红亮丽的古典新娘装烘托出浓厚的民族味道,而后新娘又马上换上一套雪白婚纱,美丽的蕾丝衬出娇艳的容颜;《大长今》将为普通百姓所陌生的宫廷饮食文化细腻精致地表现出来,从中可以了解韩国古代的宫廷生活与饮食习惯,更可以看到汉文化对于古代朝鲜的影响。

第三节 日本影视与民族文化

一、民俗意象的影像升华

获得1983年戛纳电影节最佳影片金棕榈奖的日本影片《楢山节考》讲述了一个"弃老"的故事。故事发生在日本信州一个贫困的小山村里,由于生存环境恶劣,为了保障青壮年的存活和种族的延续,村中沿袭下来一种抛弃老人的传统:所有活到70岁的老人,都要被家人丢弃到楢山上任其自生自灭。69岁的阿玲婆在即将上山之际为自己的子孙安排好了一切生活上的事情,由长子辰平在一个雪天

背上了楢山。天上飘下大片大片的雪花儿,阿玲婆在楢山的大雪中平静地等待着死亡……

"弃老"故事在中国少数民族的许多地区也流传广泛。如民间故事"斗鼠记"就讲了这样一个故事:古时有个国王立个规矩,凡是到了60岁的老人都是无用之人,要送到山上让他们自生自灭。这一习俗代代相传,无人违抗。有一年,国外送来一只像黄牛那么大的"犀鼠",要同这个国家斗鼠,如果斗败,就得俯首称臣。国王放出凶猛的老虎,也被打败,全国上下人心惶惶,一筹莫展。有一个叫杨三的农民,不忍心让老父饿死,每天都偷偷地给父亲送饭。他向父亲说了此事,老人告诉他找10只10斤以上的猫,关在一个笼子里,不给食吃,让他们互相吞噬,剩下最后那只就可以斗败犀鼠。杨三便把此计报告国王,果然斗败了犀鼠。国王奖赏了杨三,并追问原委,杨三说出了真相,国王由此认识到"老人是个宝",下令废除弃老的习俗。

民间故事研究专家刘守华曾指出,中国和印度、日本等国在习俗方面,都经历过"弃老"到"敬老"的变革过程。废除"弃老"习俗,既是人类社会从野蛮向文明迈进的一步,也是生产力发展,社会集团拥有了养老人之能力的表现,尤其是进入农耕社会后,老人的智慧、老人的经验对农业发展起着至关重要作用,如怎样施肥、播种,怎样判断天气的好坏,什么样的土地适合什么样的庄稼等等。于是,在民间产生了"家有老,是个宝"的说法。①

由于岛国贫瘠狭窄的空间,日本民族在生存境遇中,培养起了一种弱者被淘汰和物竞天择是残酷的宿命的生存认识。日本文学艺术传统里,生命的凋谢不一定要等到垂垂老矣,生命正如盛开的樱花一样盛极而衰,最美的时候是凋落的一瞬间。所以,宿命的升华是日本民族审美的一贯主题之一。导演今村昌平的《楢山节考》借"弃老"的习俗来承载对宿命犀利和丰富的思考。

《楢山节考》的导演今村昌平说:"我在《楢山节考》中想表现出

① 参见《湖北武当"寄死窑"证明我国曾有"弃老"习俗》,http://www.guxiang.com/lishi/others/dongtai/200106/200106290020.htm

第三章 影视艺术的民族文化意识呈现

老年人是如何退出历史舞台的。这样更能突出生命的含义与重量感,更能体现生命的重要性与对人类发展的价值……一百多年前的日本农村,农民们大多总是持一种平静的态度来对待死亡。对于一种传统的风俗习惯,农民们认为不去改变它才是一种对美的保存,而改变这种传统习俗则是不美的。"①《楢山节考》中,老人的死亡是为了后代的生存,在这里死已不仅仅是一个生命的终结,而是另一种生的开始。影片中还运用了各种表现

《楢山节考》借由古老习俗
引发对生命的思考

动物生活的镜头,如蛇、鸟、蝴蝶、螳螂和猫头鹰等,来表现大自然生生不息的生命的终结和延续。

关于生与死的思考在 1997 年表现婚外恋题材的电影《失乐园》中得到了进一步拓展。两个相恋的人最后采取了自杀的极端方式来升华他们的爱,这是以死来完成的相互的承诺,要永远地"和你在一起"。许多人对他们的行为并不理解,因为从剧情来看,他们并没有理由一定要自杀,或许只能通过对日本民族的性格分析才能解读这样的行为。男女主人公在爱欲的高潮中死去,这也正是"樱花精神"的体现,在生命最绚烂奢靡、恣意张扬的时候终结自己的生命。

著名导演黑泽明也在电影中大量表现日本民间风俗和传说。如他晚年的影片《梦》中描绘了一幅幅美丽的日本民俗画面:狐狸娶亲的场面、空灵的日本民间音乐、美丽的桃花源、桃树精的舞蹈,还有雪女的形象等。

① 引自《楢山节考》,http://culture.163.com/06/0228/13/2B26RB5100280024.html

2002年出品的《六月之蛇》也是根据日本民间故事原型来编织情节的。在传统文化中,蛇和女性总是有着某些神秘的联系。影片虽然并没有蛇的镜头,但却以蛇作为女性性欲的象征物。每年的6月是日本的雨季,此时天气总是潮湿而又闷热,这个湿热、憋闷的季节往往会诱发女性的情欲,蠢蠢欲动的性欲从肉体的内部向外游弋的时候,这种感觉和蛇的气息很相像。影片描绘了平静的家庭生活中女性的性压抑与渴望,以及由此引发的情欲故事。这是对女性本身的关注,也是对人本性的探讨。

二、黑泽明的武士电影

有人曾这样说:"他之前,西方世界想到日本时,是富士山、艺伎和樱花。他之后,西方世界想到日本时,是索尼、本田和黑泽明。"日本著名电影导演黑泽明在他50余年的电影生涯中导演了30多部电影,共获得了30多个著名的奖项,是他把日本电影推向世界,令世人瞩目,黑泽明影响了亚洲几代电影人,甚至被许多西方著名导演奉若神明,俨然成了日本电影的化身。

黑泽明晚年曾写过一本自传来回首一生,自传的名字《蛤蟆的油》来源于日本民间传说:在深山里,有一种特别的蛤蟆,它和同类相比不仅外表更丑陋,而且还多长了几条腿。人们抓到它后,将其放在镜前或玻璃箱内,蛤蟆一看到自己丑陋不堪的真面目,不禁吓出一身油。这种油,也是民间用来治疗烧烫割伤的珍贵药材。黑泽明在书中回忆了自己的成长,走上导演之路的经历和人生的种种,他自喻是只蹲在镜前的蛤蟆,审视自己从前的种种不堪。

从黑泽明自传的书名和内涵就可以看出他对日本民族文化的关注,黑泽明拍摄最多的就是武士电影,他的武士电影始终深深植根于民族传统文化土壤之中,得到了世界广泛的关注和尊重。

武士是日本一个特殊的文化产物。从古至今,日本政治、经济等社会的方方面面都与武士阶层以及武士精神有着密不可分的联系。早在日本的平安时代,庄园制度确立,地方豪族势力的壮大使皇权日益衰弱。这个时期,统治阶级内部斗争异常激烈,地方人民不断起

义,整个社会动荡不安。地方豪族为了保卫庄园,扩大实力,就把自己的家族子弟和仆从武装起来,组成一种以血缘关系和主从关系相结合的军事集团,称为武士。武士对首领绝对效忠,跟随首领出征。首领则保护武士的土地所有权,或赐予武士土地和其他恩赏。

武士道精神是武士阶级创立之时,统治者从日本的神道、佛教以及中国的孔孟之道中总结出的武士精神准则,以义、勇、仁、礼、诚等作为其核心。

黑泽明的电影处处体现着强烈的日本民族精神,特别是武士道精神。他一直在不遗余力地塑造着一个又一个武士,从《姿三四郎》开始,到《罗生门》《七武士》,直到他晚年的《影武者》等。黑泽明所塑造的武士形象在一定程度上涵盖了人性的各个方面,有从幼稚走向成熟的姿三四郎,有因为野心的膨胀而自取灭亡的鹫津武时(《蜘蛛巢城》),有同心协力战胜强敌的"七武士",也有精忠报国反遭杀戮的"影武者"等。黑泽明在他的电影中融入了他的世界观、人生观以及他对武士道精神的看法。

黑泽明的《七武士》是武士电影的代表作,其中塑造了七个个性鲜明、各具特色的武士形象,他们的言行举止中透露着武士的刚毅、自信等种种优秀的品格。从他们身上可以看到武士精神义、勇、仁、礼、诚的各个侧面。

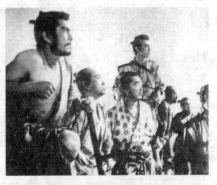

个性各异的七个武士代表了武士精神的各个侧面

《七武士》中的武士领袖勘兵卫可以说是武士精神中"义"的化身。他不仅武艺高超,机智过人,而且为人正直、谦虚、豁达。影片的开头,勘兵卫装扮成僧侣杀死了一个盗贼,救出了被盗贼绑架的孩子。他接受了农民的请求,努力地寻找其他武士共同抵抗强盗,他知道这项任务的艰巨和报酬的低廉,但是为了报答农民的一饭之恩,就毅然担起重任。黑泽明理想中的完美的武士精神在他身上展露

无遗。

"勇"不仅要求武士具备高强的武艺,还要具备敢作敢为、坚忍不拔的精神。菊千代则是武士中"勇"的化身,他其实并不具备成为武士的资格,操行和武艺方面更是远在人后。可是他的敢作敢为,奋勇当先。平日将大刀如锄头般扛在肩上、乐观豁达的他,总能在关键时候鼓舞士气,舍生取义,农民出身的他反而更像个真正的武士。

"仁"要求武士有宽容、富于同情心的美德。"礼"不仅仅是礼仪风度,更是对他人的情感和关怀的外在表现。"诚"要求武士保持诚实,同时要摆脱来自各个方面的诱惑,它要求武士要对得起自己的良心,要克己,拒绝诱惑。黑泽明还塑造了七郎次、久藏、平八等有情有义的武士形象。七郎次重友情,讲情谊;久藏精通剑道却深谙低调处世的礼让之道;平八宽容乐观,随遇而安。这些武士每个人都有自己的鲜明的个性,又恰如其分地融合为一个武士群体。黑泽明对七个武士的性格都作了精心的构思,体现出他对武士及武士道精神的肯定和独特理解。

在《七武士》中,七位主人公虽然历经艰险获得了胜利,但对于武士们个人来说却是毫无所得,四个武士甚至付出了牺牲生命的惨重代价。正是这样,才更显示了武士的高尚精神。不管结果如何,重要的是实现目标和履行承诺的过程。武士正是在这样的过程中实践了他们的人生信条。

如果说《七武士》是黑泽明对武士道精神的正面阐述的话,那《蜘蛛巢城》就是他从另一个层面对武士道精神的诠释。《蜘蛛巢城》改编自莎士比亚的戏剧《麦克白》,虽然黑泽明借用了莎士比亚原著的故事情节,但已赋予了它新的内涵。

武士道精神要求武士要忠诚为先。《蜘蛛巢城》开头是一片雾蒙蒙的大地,远处传来了凄凉的民谣声:"看呐,这片土地,从前是个坚固的城堡,里面住着一位骄傲的武士,却死在野心之下,他的灵魂仍在游走。从古至今,自负的骄傲,却领着野心走上灭亡之路。"民谣预言了野心膨胀的背叛者最终的悲惨结局。

《蜘蛛巢城》的主人公鹫津武时,是一个勇猛的武士,他在危难之

时打退了敌军,挽救了主公。但是就在去蜘蛛巢城的路上他遇到了一个女巫,女巫告诉他,他将会成为蜘蛛巢城的新主公。于是鹫津武时的野心开始膨胀,终于弑主篡位。登位后的鹫津武时逐渐成了一个易怒、多疑的小人。为了保住自己的地位,他甚至杀害了自己最好的朋友。最终鹫津武时由于他的贪婪和野心死于非命。

黑泽明的一系列武士电影,不仅体现了武士道精神,更多的是表现了黑泽明自身对武士道精神的认识和理解。这是一种理念,一种对人生的思考,对历史的反思。他虽然在描写武士,但却将他对社会、对人生的理解都包含了进去。

黑泽明的代表作《罗生门》从另一个角度对在日本传统社会一直是至高无上的武士阶层进行了反讽。影片讲述了这样一个故事:一个武士和妻子远行,途中被一个强盗骗进树林。武士被绑在树上,妻子遭到强盗污辱。强盗逃走之后,妻子给武士松了绑,并严厉责骂他:身为武士,连妻子都保护不了。在这里,黑泽明对武士进行了辛辣的讽刺。影片还通过展现不同人物对同一事件的不同表述和所做出的不同结论,表达了一种怀疑主义的人生态度。

黑泽明的影片中,有着永远抹不掉的日本民族的鲜明特点,武士道文化在他的作品里得到很好的诠释和张扬。

三、小津安二郎的菊花风情

美国著名人类学家本尼·迪克特的《菊花与刀》以深刻、透彻地研究和揭示了日本人的国民性而闻名。在这本书中,本尼·迪克特通过对日常生活细节的描述和分析,分别用菊花和刀两种事物来比喻日本人性格中互相矛盾的两个方面,揭示了酷爱栽植菊花和佩刀的传统日本人,一方面文静而崇尚美感祥和,另一方面身临战争状态时又似刀剑般的凶猛,她对日本人的文化特征作了这样的概括:"好战而祥和,黩武而好美,傲慢而尚礼,呆板而善变,驯服而倔强,忠贞而叛逆,勇敢而懦弱,保守而喜新,这一切相互矛盾的气质都在最高程度上表现出来。"

如果说黑泽明的电影代表了日本人勇武刚毅的"刀"的方面,那

么同样名垂影史的导演小津安二郎的作品则充分体现出日本人日常生活的"菊花"风情。小津安二郎的作品题材非常平常,代表作有《麦秋》、《晚春》、《小早川家之秋》、《秋刀鱼之味》、《东京物语》等,这些作品关注的大多是战后日本普通家庭的生活,对家庭成员之间的关系进行了细致而准确的刻画。

1949年的《晚春》讲述了年迈的父亲和早已过了婚龄的女儿生活在一起,女儿不想结婚,只想照顾孤苦的父亲,和他相依为命。父亲觉得自己耽误了女儿的青春,以要续弦为借口使女儿终于离家嫁人。女儿结婚后,家里只留下了并没有打算续弦的父亲。

1953年的《东京物语》被公认为是小津的代表作,讲述一对住在乡下的年迈的夫妇到东京看望各自成家的儿女。在大城市中,孩子们生活得忙碌而辛苦,老人的到来使他们狭小的家庭空间中产生了小小的矛盾和冲突,老夫妻只好黯然回乡。在回家的路上老婆婆由于旅途操劳,一病不起,最终病逝。儿女们匆匆回来奔丧,又全都匆匆地离去,只留下孤独的老父面对窗外寂寞的夏天无奈地摇动着蒲扇。

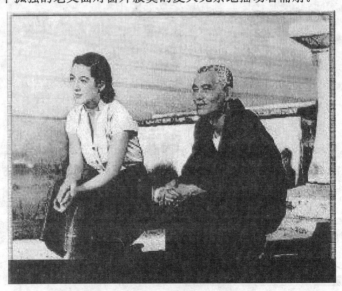

《东京物语》中,人物采取同一方向和同一姿态,
以表达对和谐的人际关系的追求

《东京物语》表现的是一个大家庭的分崩离析,也表达了人生最终归于孤寂的恒久的命题,透露着淡淡的惆怅之情。

小津的电影把日本式含蓄内敛的美发挥到极致,他的所有作品一直只使用一种摄影角度,大约3英尺的固定的低机位,竭力避免采用移动摄影或镜头摇摄,这就使他的镜头朴拙而有真实感。由于日本人的衣食住基本上都是在榻榻米上进行,所以小津的电影镜头一直保持与角色盘坐在榻榻米上的视线水平的角度来拍摄,镜头也很少移动,甚至几乎固定不变。小津电影的研究者唐纳·瑞奇说:"这是一种静观的眼界,一种倾听和注视的态度,这和一个人在观赏能乐、茶道或花道的时候所采取的姿态是相同的。"①而在小津电影中,当同一个画面里有两个以上的人物时,大多他们会向着同一个方向,甚至采用同一个姿态,尤其是坐在榻榻米上的人物,甚至连他们身体前倾的角度都几乎完全相同。小津厌恶相互对立的人与人之间的关系,在镜头中让人们彼此融洽和谐地相处,情感自然而然地流露出来。另一位小津电影的研究者管舒宁先生也说:"(小津用)固定的摄影机、优雅的女子、淡淡的忧愁与俯拾皆是的幽默把日本民族的生活、情感中最美好的、值得抒情的一面凝固在胶片上。"②

小津的影像追求简约自然,这与他静观生活的态度是相契合的,小津的作品中没有强烈的煽情、激烈的矛盾冲突,也没有价值观的判断,只有淡淡而平静的叙述,因为生活本来就是这个样子的,如一条宽厚的河流,默默地流淌。

第四节　中国影视与民族文化

在中国影视发展史上,许多优秀的影视作品都表现出了对传统

① 引自侯孝贤:《重看小津安二郎》,http://www.csonline.com.cn/changsha/cb-pl/t20040114_99902.htm

② 引自《关于小津安二郎》,http://www.filmsea.com.cn/focus/article/200403150044.htm

伦理的皈依、对古典文化的承袭,对民族审美特色的把握。散文化叙述方式、散点透视手法、诗化风格的追求以及"意境"美的开拓,是许多优秀民族电影所呈现出的美学风格。

一、中国电影与武侠文化

武侠片作为我国源远流长的侠客文化的影像发展,曾经涌现出了许多杰作,武侠片包含的侠义精神、家国抱负等都是中华民族在漫长历史时期积淀下来的一种价值规范。

关于武侠的叙事在中国已经有了几千年的发展历史。最早的关于侠的表述应该是在《韩非子·五蠹》中:"儒以文乱法,侠以武犯禁,而人主兼礼之,此所以乱也。夫离法者罪,而诸先生以文学取。犯禁者诛,而群侠以私剑养。"韩非子从严明律法的角度阐明了侠的武力对统治者的威胁性。到了西汉,司马迁在《史记》中专辟《游侠列传》,不仅记述了汉以来的侠客轶事,而且对侠的精神给予了描述:"今游侠,其行虽不轨于正义,然其言必信,其行必果,已诺必诚,不爱其躯,赴士之厄困。"司马迁所概括的侠义精神对后世影响十分深远,成为了后人衡量侠客的基本规范标准。此后,在历代的稗史、笔记小说、诗词、传奇、话本等文学作品中侠客故事得到了多样化的表现,并形成源远流长的文学传统。唐传奇,宋、元、明话本小说记载了一些侠士行侠仗义、报仇雪恨的故事,表现了侠客惩恶扬善、济危扶困、仗义惩恶和报恩复仇的主题,侠客在以救难、除奸、复仇、报恩为主体的叙事模式中成为了百姓心中公理与道德的化身。

明清时期出现了很多长篇武侠小说,丰富多彩地描绘了一个快意恩仇的江湖世界。以《水浒传》、《儿女英雄传》、《隋唐遗文》、《绿牡丹全传》为代表的侠义英雄小说大都揭露朝廷腐败、恶人当道、为富不仁的社会现实,发展并强化了官逼民反、反奸恶、主公道的侠义精神特质。这时的作品当中也开始加入儿女情长的爱情元素,有情有义、武功高强的女侠为过于阳刚的武侠世界增添了许多柔情。而在以《施公案》、《三侠五义》等为代表的侠义公案小说中,一群江湖豪侠辅佐一位朝廷要员铲除奸臣成为主要叙事模式,侠客不再独来独往,

而是以从属地位成为清官忠臣的臂膀,除暴安良的侠义行为也被归为忠君报国的忠义之举。

在中国电影发展史上,上个世纪20至30年代是中国武侠片创作的第一个黄金时代。1928年由明星公司拍摄的电影《火烧红莲寺》红极一时,连续拍摄了18集,开创了神怪武侠片的风潮。《火烧红莲寺》延续了前代武侠文化的基本叙事模式,自此,正邪势不两立的斗争成为后来武侠片普遍的情节模式。在正义战胜邪恶的过程中,侠客必须在武功上战胜对手,因此,侠客上山拜师学艺,历经寒暑,苦练十载也成为一个必须的叙事环节,武功的修炼过程往往也是非常具有观赏性的一个情节。之后,武侠片得到了长足的发展,成为中国电影的一个重要类型。

武侠电影主要在港台地区获得了发展。上个世纪七八十年代以来出现了很多优秀的作品,如张彻的《独臂刀》,胡金铨的《大醉侠》、《龙门客栈》,李小龙的《唐山大兄》、《精武门》、《猛龙过江》,使得中国武侠电影跃上了一个新的高峰。70年代中期,成龙主演的《蛇形刁手》、《醉拳》等把武侠元素与喜剧元素相结合,形成了独树一帜的功夫喜剧片。80年代初《少林寺》的出现,使得大陆武侠片也开始受到国人瞩目。

谈及武侠电影就不能不提到李小龙。李小龙留下的完整作品只有四部,但每部都是精品,声望一直延续至今。他是第一位闯入好莱坞的华人明星。随着《唐山大兄》、《猛龙过江》、《精武门》、《龙争虎斗》等影片的成功,好莱坞最终认识到了中国功夫的真正价值,中国功夫片也由此走向了世界。

胡金铨导演的《龙门客栈》是武侠电影史上的经典之作。《龙门客栈》表现了"替天行道,除暴安良"的主题,侠客辅佐忠臣,诛杀奸逆。武打动作优美有力,打斗动作如翻滚、刺劈、放暗器、搏斗等与京剧武戏中的动作极为相似。《龙门客栈》还运用了诸多民间叙事的母题:如女扮男装。女扮男装是中国民间故事一个重要的叙事母题,如民间传说中的祝英台、花木兰,戏曲中的女驸马等,在双重的性别指向下展开的缠绵悱恻的情爱故事,往往格外吸引受众。此外,张

《新龙门客栈》中林青霞女扮男装的造型

飞、李逵式的莽汉,吴用、徐茂公式的军师也是一个侠客集团的必要组合。

90年代是武侠电影的辉煌时期,香港导演徐克的诸多作品都成为经典,如《笑傲江湖》、《东方不败》、《新龙门客栈》、《白发魔女传》、《倩女幽魂》等。影片《东方不败》延续了金庸原著的基本情节,但却蕴涵了导演自己独特的思想意识,东方不败在小说里是一个具有同性恋倾向的变态狂,在电影中却被塑造成一个美好而痴情的人物,人人景仰的大侠令狐冲和东方不败之间甚至产生了一段难以言说的、曲折、凄美的爱情。此外,本片武术动作设计得浪漫、飘逸,如对独孤九剑、葵花宝典的无形胜有形的演绎,华山剑阵中高低起伏、忽左忽右的攻守招式,真令人叹为观止,再加上镜头的流畅剪辑和荡气回肠的配乐,使影片成为一代武侠电影的典范。

2001年,华裔导演李安的《卧虎藏龙》最终获取了四项奥斯卡大奖。这是武侠片在世界上所获得的最高荣誉。《卧虎藏龙》中飘逸优美的武打动作、令人眼花缭乱的武当太极功夫,表现出"中华文化底蕴与中国功夫美",为西方观众所惊叹,让中外观众共同感受中华武侠文化的博大精深。

二、民族审美意识的艺术呈现

影视作品不仅仅是科技工业的产物,也是民族审美意识的体现。中华民族在几千年的历史发展中,不断锤炼自己的审美认识,逐渐确立了独特的审美方式和审美价值取向,具有了约定俗成的美学传统。早在20世纪上半叶,中国电影在发轫期就继承了传统美学要素,初步形成了自己的民族风格。并在以后的发展中形成民族化的电影美学风格。

第三章　影视艺术的民族文化意识呈现

古典诗学的意境论是中国美学的独特创造。意,通常指思想、意念、感情;境,指物象、环境。"言有尽而意无穷"、"以简代繁"、"以虚写实"等,都是意境创造的艺术手法。中国电影也将意境表现手段纳入其审美视野。从上个世纪30年代到现在,许多影片用精练、传神的艺术语言,表现深刻的内容与感情。无论是《一江春水向东流》、《小城之春》、《早春二月》,还是《巴山夜雨》、《城南旧事》等,无不深深地浸染着中国古典诗词的审美内蕴和艺术品性,营造了强烈的诗的意境,观众不但为故事中的人物命运所牵动,更沉浸在深深的审美愉悦中。

在电影发展的早期,以郑正秋、蔡楚生为代表的一批导演创作的电影作品,诸如《姊妹花》、《一江春水向东流》等继承了中国古典美学中的叙事传统,突出故事的传奇性和曲折性,情节起伏跌宕,并有戏剧式的突变性,在结构上则倾向于采用按时间延伸的线性结构。如《一江春水向东流》的叙事从古典章回小说中得其精髓,几条线索在张忠良身上得以纠结,勾勒出抗战前后上海各阶层各色人等的众生相。在蒙太奇运用上,影片又从古诗词中吸收营养,赋、比、兴手法俯拾皆是。月亮这个在传统文化中代表思念、团圆的意象在影片中起到起承转合的连接和对比作用,月亮下张忠良和妻子素芬依依惜别,许下誓言。可是同样的月圆之夜,伴着"月儿弯弯照九州,几家欢乐几家愁"的歌谣,张忠良为了荣华富贵却投入了另一个女人的怀抱。而圆月下的另一扇窗前,素芬则在苦苦地思恋丈夫,背叛和忠贞在明月下昭然若揭。

影片《神女》中,导演吴永刚在房间墙壁上醒目地挂了两件旗袍,一件华丽的,一件朴素的,画龙点睛而又言简意赅地交代出女主人公既是一个风尘女子,又是一个普通的孩子母亲,以此勾勒出人物的性格和身份。

中国电影在追求虚实相生方面也体现了传统的审美意识。香港电影《花样年华》力图表现那一段氤氲岁月中的一段暧昧感情,所以把情节简化到最少,并把人物减少到了最低限度,甚至在剧中至关重要的男女主人公的配偶也只有几个背影,突出表现了男女主人公的

关系;《大红灯笼高高挂》中的老爷在镜头中只有几个模糊阴暗的背影,但他是剧里几个妻妾争风吃醋的缘由,也是推动剧情发展的原动力。他的威严无时无刻不压迫在剧中每个人物的头上,令人产生窒息的感觉;《千里走单骑》中作为影片里的主要角色——儿子健一并没有在镜头里出现,他只是通过声音出场两次。一次是高田来东京探望的时候,病房高挂的帘子里传出他拒绝的声音。另一次是影片快要结束时,他给父亲留下的信里表达了深深的忏悔之情。健一是片中的主要人物,高田千里迢迢的拍摄都是为了儿子。在云南,健一的影子也处处可见。很多人都知道这个迷恋傩戏的日本人,也正因为对他患病的同情,大家给了高田很多的热情帮助。健一在影片中形象的缺失,其实正是暗含了影片的主题,人与人之间缺乏沟通和理解。这些虚、实手法相互补充、相互制约的运用,产生了更深刻的内涵。

《花样年华》是一部情节相当简单的影片,描绘男女主人公苏丽珍和周慕云日常的行为,进门出门、上楼下楼、在公司上班、到面摊吃饭、交谈、散步等,都是十分平淡的动作和生活,导演王家卫运用了中国传统美学的构成因素,来营构人生多重的意象和可能。

中国古典诗文的主要句法就是对偶,它广泛应用于诗词歌赋、戏曲、文章之中。对偶几乎成为中国传统文学中最重要的一种形式要素。《花样年华》大量运用了类似对偶句法的表现形式。如开场苏丽珍租房之后下楼,周慕云则上楼前来租房;搬家时,苏丽珍的家具搬进了周慕云家中,而周慕云的家具被搬进了苏丽珍家中;周慕云打电话告诉妻子要晚点回家,苏丽珍也打电话告诉丈夫要晚些回家;周慕云在苏丽珍的门口与苏

《花样年华》中人生擦肩而过的意象

的丈夫交谈,觉察到妻子的疑点,苏丽珍在周慕云的门口与周交谈,发现了丈夫的私情;第一次二人乘车回家,周慕云握苏丽珍的手,苏丽珍抽回,第二次乘车,周慕云握苏丽珍的手,苏丽珍默许;在公司里,镜头从一边摇到另一边,苏丽珍和周慕云隔着墙,都在忙碌,他们此时的关系还是形同路人;而在歌曲声中,镜头从墙这边摇到那边,周慕云与苏丽珍隔墙背靠着背,表明他们的关系已经逐步走向亲密。

 导演通过这些巧妙的镜头表现来交代男女主人公有着类似的居住环境、个性特征、心理感受和婚姻境遇,在不断的相遇和来往中,他们逐渐从同病相怜到坠入情网。对偶手法的运用,揭示了他们情投意合的必然性,同时也保证了整部影片的抒情写意风格。

 影片还通过对偶艺术手法营造了人生擦肩而过的意象,苏丽珍与周慕云在二人各自的房门前、楼梯上多次擦肩而过。其中有三次还运用了慢镜头并配有音乐。"擦肩而过"这个意象就这样得到了强调,一次次的对偶,一重重的意象,形成了两人关系的隐喻,他们最终还是擦肩而过,各奔东西,徒留下一段朦胧的回忆,正如人生中许多人经历的一样。

 意境的创造,离不开地域文化特色的展现,更体现了中国人通过田园风光与自然景观来抒发内心情感的美学传统。《小城之春》在江南封闭孤寂的氛围中,传达了被伦理压抑的情感;《那山·那人·那狗》中湘西山青水绿的秀丽景色,映衬出山里人朴素的信念;《天上的恋人》中由山歌、竹筒水烟袋、蓑衣木屐、朴实单纯的山民以及牛背上的吉祥图案、峭壁上的图画组成了一个桃源世界;《我的父亲母亲》中的广袤的大地、山村、雪原、白桦林、穿红袄的村姑,一切都充满诗情画意。这些富于意境美的影片,避开戏剧性的故事,简化情节,淡化高潮,以散文式的叙事策略,营造出了中国电影独特的艺术风格。"象外之象"与"景外之景"中有着"言外之意",在艺术地呈现中国人的生存状态的同时,也注入了深深的人生感叹。

三、东方伦理的道德诉求

 重视伦理秩序和道德教化作用,是中国文化的一大传统。在影

视作品中传递人文主义关怀,既有着悠久的历史渊源,又与时代背景密不可分。道德伦理片在中国是一种主要的电影类型,是传统儒家文化的精神载体。在电影发展的早期,以《姊妹花》、《万家灯火》、《一江春水向东流》、《小城之春》等为代表的影片,往往围绕家庭的悲欢离合展开故事,通过情绪的渲染达到特别中国式的伦理说教,使影片发挥了温柔敦厚的教化功能。

20世纪80年代的中国电影也延续了这种传统,著名导演谢晋拍摄的影片《天云山传奇》、《牧马人》、《高山下的花环》、《芙蓉镇》等弘扬了民族传统的美德,塑造了一系列颇具"东方女性美"的女性形象。如冯晴岚、李秀芝、梁大娘、韩云秀、胡玉音等。她们善良而坚忍,柔顺而勤劳,富有牺牲精神,把全部身心都奉献给家庭和社会,在带有一定悲剧色彩的命运中,表现出了美好的品性。"充分表现革命的人情、人性、人道主义,表现内在的人格美,表现人的灵魂,表现人生的哲理"[1]是谢晋电影的精髓,他以一个艺术家严肃的社会责任感和民族忧患意识进行着"政治和伦理情节剧式"的创作。

20世纪90年代轰动全国的电视连续剧《渴望》更是充分表现了传统的伦理价值观念。《渴望》播出的90年代初是中国经济体制改革全面深化,社会转型加速的年代,在商品大潮的席卷中,在对外开放观念的冲击下,人的命运以及价值取向、人生理念都在转型中动荡、变化,社会关系和群体秩序也都处在不断的变化和调整中,传统的人生观、价值观受到了前所未有的挑战。人们既怀念逝去的简单淳朴的生活,又不能摆脱物质利益的诱惑,面临对物质的追求、人际关系的冷漠、家庭的变迁、两性关系的重新定位等问题,精神普遍处于迷惘的状态之中。《渴望》就在这种茫然的时代背景下悄然而出,它真实地记录了当下的社会现实,人们所处的困境以及人性的尊卑善恶与是非高下,毫不隐讳地以传统的伦理精神、家庭温情和人伦关系为依托,宣扬人性美和仁爱精神。它契合了观众对传统道德观念

[1] 张立群:《论新时期中国电影的民族化演进过程——以第三、四、五代导演为例》,载《青岛科技大学学报:社会科学版》2004年第20卷第3期

沦丧的失落和怀旧之情。《渴望》表现了60到80年代那个政治动荡的时代中普通中国人的生活状况。剧中塑造和热情歌颂了一个融中华传统美德于一身的女性形象,刘慧芳作为普通的青年女工,温柔、勤劳、贤惠、善良、宽容,忘我、处处为别人着想,逆来顺受,默默承担着生活所带给她的一切不幸。《渴望》的热播,使刘慧芳成为一代人大加尊崇的道德偶像和完美的女性人格楷模。

随着时代的发展,在全球化和本土化的碰撞中,导演李安作为走到好莱坞前沿的华裔导演,一直致力于对东方传统文化的探讨。他早期的家庭三部曲中,《推手》、《喜宴》以中国人在异域的漂泊经历和家庭冲突为主线,体现了儒家道德伦理在中西文化冲突和交流中的困境。《饮食男女》则表现了家庭中的种种感情困扰,父女情、姐妹情、亲情、爱情、友情,这形形色色的细微感情体现了中国的伦理精神。

李安的《卧虎藏龙》把东方人的细腻和含蓄融入西方式的影像表达中。《卧虎藏龙》里既包含了东方文化的神韵,又有着许多西方人认同或熟悉的观念,诸如对父权的反叛、对爱的自由的追求以及个性解放等。李慕白与俞秀莲作为长辈似乎代表着东方的伦理和侠义精神,玉娇龙则是具有叛逆意识的年轻的一代,她对爱情的追求和仗剑行走江湖的向往,使她的身上有着西方女性主义的色彩。

艺术典型的民族性格是有迹可循的,民俗是民族共同文化、共同心理素质的集中体现。注重传统民俗在人物性格上的烙印,将使人物塑造更为丰满深沉,更具民族特色。《卧虎藏龙》表现了大侠李慕白和俞秀莲在追回丢失的"青冥剑"过程中所表现出的侠义精神。他们的行为中饱含中国武术文化中的侠义精神和深厚的做人的哲理。《卧虎藏龙》让世人认识到,为侠并不仅仅取决于功夫的好坏和输赢,最重要的是人物自身的修行和境界,这是中国式的佛道哲学。在最精彩的李慕白在竹林中持剑追赶偷剑的玉娇龙一场戏中,李慕白几次得手而又未下杀手。在韧性十足、随风摇摆的竹梢对峙一场戏中,李慕白作为一个长者对晚辈的爱惜之情这样微妙细腻的情绪被融合在一张一弛的武打动作中。在后面的叙事

中,李慕白对玉娇龙一再指点的,也并非是"武艺"而是"武德",即对个人人性的修炼。

《卧虎藏龙》将中国人的理智、克制、情感的含蓄以及"用理智来引导、满足、节制情欲"的观念加以充分表达。李慕白与俞秀莲生死与共、终生相爱却不能携手,在理智与情感的煎熬中始终固守礼的规范,影片展示了这种东方社会伦理规范与人性的矛盾碰撞,体现了现代主体对传统的注视与反思。

第五节 美国电影的文化移植与嫁接

美国好莱坞电影在全世界的霸主地位是毋庸置疑的,不仅在美国本土,在世界各地一次又一次掀起好莱坞电影的热潮。美国的历史较短,又是一个多移民国家,无论从电影的制作团体,包括导演、演员等,还是从电影的表现题材来看,都呈现出国际化的倾向。但是,无论融合的是哪个国家,哪个地方的因素,在好莱坞电影中,往往表现得最为强烈的还是核心的美国精神,带有美国文化的鲜明烙印,所以美国人曾骄傲地宣称:"我们也许无法出口汽车,但我们正在出口电影形式的文化。"①

虽然美国也有自己本土化的电影类型,如西部片表现了美国在开拓西部疆土的时代,文明和蛮荒、白人和印第安人、警察和罪犯的矛盾和斗争,凸现了美国的个人英雄主义的奋斗精神;歌舞片则脱胎于百老汇的歌舞表演,对美国电影影响深远,在欣赏美国动画片时,往往能看到载歌载舞的欢快场面。但是,美国社会种族和文化的多元性,决定了好莱坞电影一直以国际化的视野广泛吸取多元文化资源,对异国文化的移植和嫁接在电影中表现都很明显,并逐渐成为电影产业的一种运作规则,这也是美国电影能够在许多国家取得成功,获得高额票房收入的主要原因。

① 转引自蓝爱国:《好莱坞主义》,桂林:广西师范大学出版社2003年版,第118页

第三章　影视艺术的民族文化意识呈现

一、多元文化的拼贴
(一) 中国

1986年第一部被允许进入紫禁城拍摄的电影《末代皇帝》获得多项奥斯卡大奖,在西方掀起了"东方热"。这部由意大利导演贝托鲁奇执导、在故宫拍摄的影片是美国电影拼贴中国文化的最早文本之一,《末代皇帝》有许多东方的元素,巍峨的宫殿、大殿中西藏喇嘛僧诵经的仪式、皇宫里的骆驼群、飘扬的黄色幔布、满面阴森的慈禧、猥琐的太监、匍匐的文武百官等。虽然场景和故事都是中国的,但导演却用《末代皇帝》来揭示一个全人类的共通的境遇。影片结尾,溥仪从宝座上取下童年时玩过的蝈蝈笼,被囚于笼中的蝈蝈,又何尝不是溥仪命运的象征。伫立在巨大的阴影中的紫禁城其实就是一个蝈蝈笼,是一个心灵的牢笼。贝托鲁奇在回答法国《首映》杂志记者采访时说:"要是我对溥仪没有同情,我就不会拍这部电影了。我甚至喜欢那些可憎的人,我需要爱摄像机前所有的人物。即使他们是恶劣的,我也设法使他们具有某种悲剧性,从而产生一点高贵感。……这些人物虽然是可憎的,但他们也是世界的一部分。我并不谅解他们,可他们也是命运之神的玩物,他们所体现的是一种人类共通的好斗性。所以,任何人不过是历史的牺牲品。"贝托鲁奇带着他对溥仪的同情,展现了一个为皇帝之名所累,为历史年轮所碾压的生命个体的人生轨迹。溥仪身上的人性的扭曲、挣扎,几乎是一个时代的一个民族的心路历程。在兴废破立的轮回中,生命个体犹如一片浮萍,只能听从命运的摆布,纵是皇帝,亦未幸免。

取材自中国民间故事的美国动画片《花木兰》把这个古老的传说改编得生气盎然,影片还加入了许多中国民俗的元素,如片头的水墨画、红色龙的标志和长城的烽火狼烟,将观众一下子带到了古老的中国;相亲的一场,扮成淑女的木兰,要熟读古代妇女的"三从四德",背诵"妇德、妇言、妇容、妇功";木兰家里的祖先牌位,显示了中国人的家族观念和祖先信仰,祖先神是中国民间信仰的重要组成部分;木兰抵抗外来侵略者、维护家族荣誉的人生目的,充分体现了中国传统的

"忠"、"孝"精神；就连跟随在花木兰身边的一个小动物——一条红色的小龙，也与过去迪斯尼动画片里的各种小动物完全不同，这条小龙也是地道中国式的。可见，在如何传达中国味道上迪斯尼下足了功夫。但是，虽然木兰长着非常中国化的细长眼睛，直顺的黑色头发，但却充满了美国式的叛逆精神，是地地道道的美国性格。这个好莱坞版的花木兰不但大谈恋爱、与皇帝拥抱、和父亲亲吻，就连她的老祖母都具有了美式的幽默，在得知木兰遇到如意郎君时高呼"下次可要招我去当兵"。同时，故事的主题也发生了改变，中国传统的木兰从军故事突出的是一个"孝"字，但是动画片里的木兰已经成为了"女性价值的追求者"；在木兰的性别被曝光后，她承认自己这样做并不是仅仅为了父亲，而为了"实现自我"，片中插曲《什么时候我才能展现那个真正的自我？》清楚地表明了一点。动画片《花木兰》虽然保留了中国民间传奇的基本故事情节，但又被赋予了崭新的美国式文化含义。

可以说，中国文化融入到美国电影中的元素，最多的还是中国功夫。从李小龙开始，中国功夫成为一种来自神秘东方的符号，为西方人所瞩目。除了闯荡好莱坞的华裔武打影星如李连杰、成龙、甄子丹等人拍摄的影片以外，这个中国符号在《刀锋战士》、《霹雳娇娃》、《骇客帝国》等美国电影中都被加以展示，延续了观众的影像期待，甚至动画片《怪物史莱克》中都出现了中国功夫的典型招式。

更多到好莱坞发展的中国演员和导演致力于把东方文化贯注到西方影像中去，香港导演吴宇森执导的《终极标靶》、《断剑》、《变脸》等影片一改好莱坞动作片以肌肉、力量见长的僵硬、直板，而是以富有音乐性的动作节奏、行云流水般的功夫招式、流畅连贯的打斗场面，使游走于死亡边缘的争斗、枪战场面别有意境，所以吴宇森被赋予了"暴力美学"大师的头衔。

(二) 埃及

被称为世界七大奇迹的金字塔自从被考古学家发现，揭开了神秘面纱的一角以后，西方就出现了所谓的埃及学与空前的埃及热。好莱坞也对古埃及题材表现了浓厚的兴趣，除了前文提及的

木乃伊题材以外,最著名的莫过于关于埃及艳后克丽奥佩特拉的故事。

在银幕上克丽奥佩特拉的故事有十几个版本,较为出名的是1934年赛萨尔·德梅尔拍的第一部《克丽奥佩特拉》,1945年加布里尔·帕斯卡又执导了根据萧伯纳的名剧《恺撒与克丽奥佩特拉》改编的同名电影。1963年好莱坞出品的史诗巨片《埃及艳后》描写克丽奥佩特拉使罗马帝国的恺撒大帝拜倒在她的石榴裙下,帮助她登上了埃及王位。恺撒遇刺后,她又迷倒了继任执掌大权的安东尼。可是安东尼的作为激起了罗马市民的强烈不满,埃及军队在与罗马军队交战过程中一败涂地,克丽奥佩特拉见大势已去,就以毒蛇自杀,两段旷世奇恋均以悲剧告终。

作为好莱坞历史上耗资最大的影片,《埃及艳后》虽然为了复原古埃及的历史与文明下了巨大的工夫,影片充满了古埃及的种种符号,包括建筑、服饰、饮食、仪式等。但可以说,这些只是美国人对埃及神秘文明的主观想象。影片中,欧洲人始终处于强势地位,以主人翁和战胜者的姿态出现在埃及的背景当中。

与《圣经》有关的故事也是好莱坞常见的题材。1923年,著名导演赛萨尔·德梅尔拍了第一部《十诫》,1956年,他又重拍了《十诫》,两部都是改编自《圣经》故事,讲述先知摩西从出生到被皇室领养,又被逐出做奴隶,最后带领犹太人穿越红海出埃及的故事。1998年的动画巨制《埃及王子》则同样是以《圣经·旧约》中"出埃及记"的故事为创作蓝本,赞颂了摩西对上帝的忠诚和他对和平、自由的向往与追求。影片画面设计带有埃及古神殿上的壁画和雕塑的风格,无论是法老的宫殿还是埃及古尼罗河流域的广袤国土,都充满原始粗犷、朴实和神秘的色彩。

古埃及文明的符号还出现在美国许多电影的场景中。1997年科幻娱乐大片《第五元素》把汇集五大元素拯救地球的地点选在了埃及的金字塔;2004年曾荣登美国年度票房冠军的《异形大战铁血战士》把美国电影中两大科幻恐怖怪物熔为一炉,并把双方交战的场景也设置在南极的一个巨大金字塔之中。披上神秘色彩的金字塔似乎

什么都可能发生,情节虽然极其荒谬也觉得有理可循。可见,埃及文明给人们提供了巨大的想象空间。

(三) 日本

作为东亚古国,日本文化对西方人有种特别的吸引力。日本在电影方面也取得了非凡成就,所以好莱坞对日本神秘的文化和电影都给予了充分的关注。

影片《最后的武士》无论从内容、场面以及主题来看均是对以黑泽明为代表的日本武士电影系列的致意。《最后的武士》以一个西方人的视角,表现了一个民族同传统割裂的阵痛与彷徨。影片讲述了这样一个故事:日本明治维新时期,政府为了接受西方先进的军事技术和理念,决定彻底铲除历史遗留下来的武士阶层。最后的武士们,作为一个被颠覆的阶层,用自己杀身成仁的义举,捍卫了荣誉、忠诚、仁义等武士道精神。

影片《杀死比尔》的导演塔伦蒂诺善于灵活地运用各种流行元素进行组接和拼贴。《杀死比尔》的上半部就充分展现了日本武士精湛的刀法和武士杀身成仁的精神。此外,除了空手道、柔道、忍术、剑道等日本元素,片中还有飘逸玄妙的中国功夫,女主角在片中所穿的黄色运动衣据说就是李小龙当年在《死亡游戏》中的一身经典装束。影片把美国黑帮片、香港功夫片、日本武士片甚至是卡通片的元素杂烩于一炉,塔伦蒂诺说:"它不会发生在真实世界里,它只会发生在我自己的空间里,它是我创作的一个传奇。"

翻拍其他国家取得成功的电影,或者直接拍摄他国流传甚广的经典故事,也是好莱坞用以吸引观众的惯用手法。美国翻拍过很多日本电影,如脱胎于黑泽明《七武士》、《用心棒》的西部片《七侠荡寇志》、《野大镖客》等。近几年来,好莱坞又掀起一股拷贝东方电影的热潮,许多轰动一时的影片,如日本影片《午夜凶铃》、《咒怨》,香港片《无间道》系列等都有了美国版,韩国影片《我的野蛮女友》、《我的老婆是大佬》、《老男孩》等也在翻拍计划之中。在美国版的改编过程中,原作的东方文化底蕴被巧妙地偷梁换柱,改编版本成了地地道道的符合美国人口味的大众快餐。

第三章 影视艺术的民族文化意识呈现

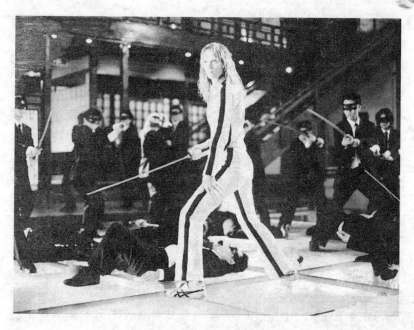

《杀死比尔》吸收了日本武士刀法和
中国功夫等多种东方文化因素

1998年,中田秀夫执导的恐怖片《午夜凶铃》成为日本历史上票房收入最高的恐怖电影。该片充分借助了东方"无形胜有形"的美学范式,通过制造悬疑气氛,依赖故事内在的结构和角色牵制来制造恐怖气氛,将恐怖片的悬念与惊悚推上了一个台阶。梦工厂随即买下该片翻拍权,于2002年10月推出美国版《午夜凶铃》。两个版本在剧情方面差别不大,都是讲述一个女记者看到一盘神秘的录像带,此前看过此录像带的人都在七天内离奇死去,记者在朋友的帮助下最终破解了秘密。但在恐怖环节和场景的设置、人物性格、关系的挖掘等方面,两个版本各具民族特点。

在西方恐怖片中,刺激往往来自直接的视觉冲突,表现的都是血腥场面和怪物形象如僵尸、木乃伊、吸血鬼等。而在东方恐怖片中,恐惧感往往来自观众的想象,并长久挥散不去,郁结在观众心里。在日本版《午夜凶铃》中,观众几乎看不到对恐怖事物的具体表现,没有

血腥的场面,也没有凶残的恶魔,但观众会沉浸在慢慢渗透出来的诡异气氛中。

而在美国版《午夜凶铃》中,考虑东西方观众观赏心理的差异,删去了日本版里引发贞子用心念杀人的特异功能要素,而加入了莎玛拉在医院被催眠的纯西方的视像;日本版里,贞子只有从电视机里爬出的最后时刻露面,此前一直保持着神秘感。美国版却让她出现在医院里并与医生有一段对话,这些对话直白地表达了她的怨恨和报复的欲望。这些改动都与美国人的性格直率、讲究理性和逻辑有关,而日本人则更追求含蓄、内敛和神秘。

除了恐怖片的翻拍,2004年好莱坞的米拉麦克斯公司也翻拍了日本著名的爱情片《谈谈情,跳跳舞》,开了好莱坞翻拍亚洲文艺片的先例。

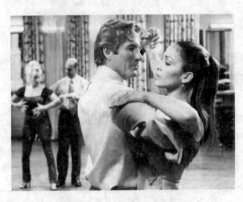

美国版《谈谈情,跳跳舞》剧照

从这部电影的美国翻拍版与日本原版之间的差别中可以看出东西方文化的差异与观众不同的接受心理。2004年的美国版《谈谈情,跳跳舞》与1996年的原版相比,不仅舞蹈风格截然不同:美国影片的舞蹈激情四射,而日本版则呈现了东方式的优雅舒缓,而且在情节设置上也有几处较大的变动。两个版本中,女主角的出身颇令人玩味:日本版里,女教师出身贵族化的舞蹈世家,父亲是一个非常典型的上流社会的家长形象,严格维护家族荣誉。在美国版里,女教师则出身平民家庭。女主角家庭出身的改变,反映了两个国家不同的价值观。在日本版里,父亲的教诲反映日本现代社会依然恪守古老的传统,强调孝道和对家族荣誉的维护。而美国则提倡通过个人奋斗去实现美好理想。女主角从一个平民家庭的孩子成长为舞蹈家,显然正是这样一种人生理念的体现。

基于日、美两国女性所处的社会地位不同,影片里的夫妻关系也

第三章　影视艺术的民族文化意识呈现

发生较大变动。日本版里，妻子是温和谦卑的家庭主妇，因发现丈夫行为异常求助于私家侦探，后来得知丈夫是因为学跳舞，就很快谅解并支持他。在美国版里，妻子的行为显出"女权主义"色彩。她是个自强自立的职业女性，在雇侦探调查丈夫的过程中，因为"再发展下去就要侵犯我丈夫的隐私了"，又主动放弃了调查，这是典型的西方意识。

日本版《谈谈情，跳跳舞》中，男主角在地铁里第一次望见窗口的女主角时，她的气质是非常优雅宁静的。而在美国版中，两人的相遇却未见波澜，是相当平常的。西方人的"美"并不适宜静态呈现，人物的魅力是在激昂的舞蹈场面中展现出来的。可见，东西方对女性的审美观是存在很大差异的。

好莱坞影片的多元文化拼贴是对他者文化的改写和重新解读。好莱坞电影以成熟的产业模式，吸纳其他国家的文化元素，再注入美国价值观念，非常有策略地向全球发行，这也是好莱坞影片在全球取得成功的因素之一。

第四章 影视艺术的地域特色展现

民俗作为文化现象,是具有普遍模式的文化生活,是社会普遍传承的风尚和喜好,又是一种历时性的文化创造与文化积淀。而一个地域往往有其独特的民情风俗,反映着该地域人们独特的生活方式、观念和心理特征,著名民俗学家乌丙安说过:"任何一个民族文化的形成,都是在许多区域文化传统的交流过程中,经过普遍化的共同才完成的。逐渐形成了民族文化传统,在向更广泛的区域传播时,再经过地缘化的过程,与地方土俗文化模式边竞争边融合,再经过地方文化的吸收,发展了形态不一的多样化区域文化。这种多元化的多向的传播与融合,构成了独具特色的区域文化的小传统,具体体现着大传统的某些本质和层面。"[①]所以,在我国的文化传统中,区域文化和民族文化的普同性和差异性都很明显。影视艺术的民族性在上一章中已有具体分析,这一章主要以中国影视为例,论述影视艺术的地域性特点。

第一节 影视作品的城市印象和记忆

民俗学对城市民俗的研究由来已久。英国利兹大学的唐纳德·麦克尔维曾经在本国布拉德福德的纺织工业区开展实地考察,并写出关于英国城市工业区民俗的研究文章《一个工业区的口头传承和信仰面面观》等,在文章中他还特别提到1851—1862年英国记者梅修陆续出版的长篇报告《伦敦的劳动阶级和伦敦贫民》是对维多利亚

① 乌丙安:《民俗文化新论》,沈阳:辽宁大学出版社2001年版,第22页

第四章 影视艺术的地域特色展现

早期伦敦民俗独一无二的记录。梅修笔下记录了形形色色的伦敦街头民众的生活，包括街头小贩、捡破烂的、收垃圾的、扫烟囱的、街头艺人、码头工人、船夫、车夫、妓女、小偷和乞丐等。

随着民俗学学术视野的日益开阔，城市民俗越来越引起关注，美国著名民俗学家多尔逊在1971年发表了《城市有民俗之民吗？》来讨论这一学术趋向，充斥城市生活中的"满足不同兴趣的杂志、周末刊物、戏剧、电视、收音机、动画片、贺卡、录音带（流行音乐、民间音乐、古典音乐、摇滚音乐），书刊和磁带包装上的插图、招贴、电影、小说、地区节日和风俗……谁能相信'大众传播媒介'、'机器'、'现代的'、'中心的'等城市文化的一切特征与民俗无缘呢？"由此，多尔逊对民俗的传统定义进行了修正："民俗研究一开始确实与古俗和'原始的'乡下人联系在一起，但另一方面，有人从完全不同的角度描叙民俗研究，使民俗呈现为当代性的，使它们面对'此地'和'现在'，面对城市中心，面对工业革命，面对时代问题和思潮。根据这种观念，民俗存在于活动发生的地方，而根本不是死水里的一堆沉沙……出生在城市的后代也并不必然失去作为民间群体的属性，因为他们的生活、他们的行为、服饰、烹调、语汇和世界观也可能由传统力量来塑造"。①

民俗广泛地体现在代表城市文明的诸多事物之中，而一部电影往往能折射出一座城市真实的生活细节。从上世纪90年代中期以来，众多影视人开始将镜头从20世纪80年代对于乡土民俗的关注转而投向中国变革时期五色杂陈、异彩纷呈的都市，城市民俗开始成为中国电影的一个聚焦点。一座城市，带着它独特的历史文化传统和自然地理风貌，在现实发展中演绎着一部部感人的故事，成功的影片往往能抓住最能体现城市特点的风物和人情，汇聚成影像的记忆。

① 转引自高丙中：《民俗文化与民俗生活》，北京：中国社会科学出版社，第20—22页

一、北京

北京作为历史古都,也是现代中国的首都,其文化特征一直与政治统治有关。历代帝王将相留下了大量宫殿王府、殿台楼阁,长城、故宫、天坛、十三陵、长安街、天安门等不仅是文明古国的历史见证,也已经成了北京的地方标志。而帝王脚下老百姓生活的四合院、大杂院、小胡同、铺户、茶馆、戏园、书场等也反映了皇城根下老百姓的生活形态,它们都与历代、历朝的政治更迭、时世变迁紧密相连。

各种以北京为背景的故事从不同的角度上演,造就了丰富的北京影像。这些影像不仅呈现出北京的身影和丰富多彩的市井生活,还挖掘出"民族、历史、文化传统的积淀在北京人精神、气质、性格上所形成的内在特征",表现出"北京人的魂"。①

描写北京人及以北京为社会生活背景的影视作品很多,有表现近代历史题材的作品如电视剧《四世同堂》、《那五》、《二马》、《京华烟云》、《骆驼祥子》,电影《城南旧事》、《茶馆》、《我的一辈子》、《霸王别姬》等;也有描绘当代北京人生活风貌,关注现实的作品,如电视剧《皇城根儿》,冯小刚的"京味"电影,宁瀛的北京三部曲《民警故事》、《找乐》、《夏日暖洋洋》等。

作为一部优秀的写实主义影片,建国后出品的《我的一辈子》改编自著名"京味"作家老舍的同名小说,影片以老北京一名普通的巡警从清末到解放前夕的大半辈子的生活经历为主线,中间穿插了若干重大历史事件,纵横相间的叙事手法清晰地展现了北京的变迁和普通民众在历史发展、时事变化中的生活现状。影片充满了浓郁的老北京地方特色,给人以生活的质感和真实感。在影片的开始,配合大段老北京景物描写的空镜头,一个饱含苍凉忧患的声音介绍了北京的历史文化古迹。镜头摇过极尽奢华的故宫宫殿、颐和园、万寿山、天坛、石舫、铜亭、长廊等,随后切到北京城里的里弄小巷,这里是

① 刘颖南、许自强编:《京味小说八家》后记,北京:文化艺术出版社 1989 年版,第 508 页

破旧低矮的房屋、稀疏荒凉的街道和为生计忙碌的百姓。辉煌浩大的古迹与萧条冷落的街市形成了鲜明的反差。

《我的一辈子》不仅以普通人的视角来书写历史,还着力刻画了普通人平凡日子中苦中有乐的生活情趣,真实地还原了生活本身。影片中有很多细节表现了市井生活,如四合院里融洽的邻里关系,使人感到了生活的温暖。早起各家各户都忙于一天的生计,扫地的大妞妈、生炉子的赵大婶、准备出去当差的赵大爷、擦黄包车的孙元、抱着孩子的孙大婶、从学徒铺子里溜回来的小锁,他们互相打着招呼,京腔京味的语言令人倍感亲切;当差后的"我"在达志桥胡同站岗,街头拉车的、走路的、做小买卖的,叫卖声此起彼伏,市井百态有如一幅风俗画;尤其精彩的是给女儿定亲一场戏,亲家两个置于镜头的后景中,坐在炕桌的两边商议结婚的事宜,一双小儿女则置于前景中,分立两边,互相偷窥,眉来眼去,羞涩忸怩而又心中窃喜,使人感到情趣盎然、幽默生动。

根据著名作家邓友梅小说改编的电视连续剧《那五》塑造了一个"办好事没能耐,做坏事本事也不到家"的清朝没落贵族纨绔子弟那五的形象。那五这样的人物形象似乎只能生活在北京才更具代表性,而且更传神。作为晚清的八旗子弟,四体不勤、五谷不分的那五早年过着衣来伸手、饭来张口的日子。"200多年积下的历史尘垢,使一般旗人既忘了自遣,也忘了自励。他们创造了一种独具风格的生活方式:有钱的真讲究,没钱的穷讲究,生命就这么沉浮在有讲究的一汪死水里。"老舍在自传体小说《正红旗下》中的这一段文字,堪称对旗人生活的真实写照。随着清朝灭亡,那五从贵族沦为平民。虽然那五不失聪明,也有文化,但八旗子弟的痼疾在他身上表现得依旧很明显,没什么谋生的本领,有着极强的寄生性,矫情、懒散,还自视甚高,时不时还来点贵族子弟的遗风,唱唱京剧,听大鼓书,来顿"肉沫烧饼",但时代注定了他只能是一个落伍者,散发着陈腐的气息,最后,那五混了半辈子,却一事无成,在他身上发生着一个个既滑稽、荒唐、可笑又可悲、可怜的故事。《那五》通过展现一个人的悲剧性命运对一种腐朽、没落、无望的历史文化进行了批判。

《那五》同样展示了旧北京生活的风俗画卷,独具特色的语言散发着浓郁的京味,古董店、戏班、茶房、书场、街头小摊等充分反映了一个社会的物质文化层面。人物则从贵族、富豪、纨绔子弟到普通市民,三教九流,一应俱全。

风行一时的电视连续剧《大宅门》表现了北京老字号的医药世家半个多世纪的兴衰史,这也是伴随中国近代历史发展的一段传奇故事。《大宅门》以地道的京腔京味,展示了北京作为都城的独特的风俗和举世闻名的中医药文化。既有老北京地方特色的胡同、井窝子、门洞、垂花门、四合院、门墩等普通百姓市井生活的场景,更多的则是白家这个大家族的生活场景。

《大宅门》以中药世家的传奇故事反映北京半个多世纪的沧桑变幻

剧中用了很多篇幅来展示四合院里白家这个大家族的婚丧嫁娶等仪式,这些仪式往往讲求排场,有许多繁文缛节。如当家人白文氏的葬礼上,白家老老小小都要戴孝,甚至连宅中的猫狗也是如此。祭棚、挽联、白幡、纸钱等,场面宏大,人数众多,甚至轰动京城。此外,剧中还充分表现了大宅门中家庭成员的娱乐活动,由此带出了老北京的风俗,如三爷遛街逛市,喝酒取乐;白景琦逛书摊,进妓院;白敬业下赌场,赶学潮等。当然,最常见的娱乐活动还是北京人最喜欢的看京戏、唱京戏。大宅门在逢年过节或喜庆的日子都要请戏班来唱戏,剧中人大多都会哼唱几句,甚至还做做票友,玩玩票。京剧的曲调也始终贯穿于全剧,每当故事发展到关键时刻,剧中总是配以京剧的锣鼓声作为画外音衬托气氛。

《大宅门》的北京地域特色不仅仅体现在外在的场景器物等物质

第四章 影视艺术的地域特色展现

层面,更体现于剧中人物鲜明典型的性格中。在皇城根儿下,北京的三教九流、各色人等都可能有来头,所以北京人历来喜欢称"爷",无论是年纪轻轻的还是上不了台面的,每个人皆可称爷,如现在暴发户被称为款爷,二道贩子则是倒爷,蹬平板三轮车的是板爷,耍嘴皮子的是侃爷,光膀子上大街的是膀爷。"北京大爷"的主要性格特点就如《大宅门》中的男主人公白景琦一样大开大阖,活得洒脱自在,横、倔、霸道、蛮不讲理,同时又死要面子,给足了面子什么都好说,就像俗语说的是"顺毛驴"。白景琦豪放洒脱,仗义疏财,在他眼里,"钱是王八蛋",他可以把身上仅有的银子送给落难之人,救济朋友。也可以为情不顾一切,在济南纵情恣意于花街柳巷,甚至在路上抢下坐车去提督府的名妓杨九红,因此得罪了提督大人,被下到大牢里也毫不在乎。白景琦的一生,时世动荡,大宅门历经日本侵略、国民党掠夺等浩劫,但他遇事不乱,拿得起放得下,几次行走在生死边缘都大义凛然,显现了"真爷们"的本性。

京剧是北京最鲜明的文化象征符号,也代表了北京的精气神里最有艺术气质的一面。电影《霸王别姬》叙事跨越半个多世纪的时光,描述的是老北京一段缠绵悱恻的梨园故事,两个京剧艺人爱恨交织的人生,欲说还休的情感,都融会在岁月流转,世事更迭的历史发展中。京剧《霸王别姬》作为一个传统剧目在电影中反复出现,不仅呈现出作为国剧的华美绚丽,也给人以无尽的历史沧桑感。无论是北洋政府的戏楼、日本人统治下的戏楼、国民党统治下的戏楼,还是新中国的戏楼,只有观众的衣着和周围的标语和军旗、国旗标示着政权的更迭,韵味悠长的《霸王别姬》仿佛永远翩跹于高挂的"盛代元音"的牌匾之下。在这里,作为首都的北京伴随着世事的变迁成了一个巨大的舞台,而时代、事件、人物,则成了其间轮演的剧目与来去匆匆的过客。

跨越了一个历史阶段,在当代社会中,王朔的小说又使北京呈现出别样的风貌。王朔作品强烈的地域色彩主要表现在他真正把握了北京话的本质,复活了大批鲜活的市井语言,用调侃的方式来躲避中国知识分子推崇的崇高,从而消解了正统文学严肃、正经的刻板面

目。他作品中的"我是流氓我怕谁"、"过把瘾就死"、"千万别把我当人"、"一点正经没有"等语句,已成为一代青年挂在嘴边的流行语。在他作品的影响下,新一代的"京味电影"以夸张的喜剧形式塑造了一批新时代的"京油子",这些人物可以说是北京的历史文化传统和时代结合的产物。

北京话也是一种方言。它多卷舌音,儿化音,还有只属于北京话的语汇和字眼儿。北京人以能"侃"著称,操着纯正北京话的北京"侃爷"别有一番喜剧的色彩。外地人常把北京人称作"京油子",意为油腔滑调。"京油子"延续了北京人独特的幽默感,京味文学的代表是老舍的笑中含泪的作品,相声大师侯宝林的幽默则汇聚了市井平民的诙谐和机趣,而王朔的调侃则是向曾一度在中国人心目中奉若神名的政治权威告别,也是对当今社会许多新生事物的讽刺和揶揄。

王朔编剧的第一部国产电视系列轻喜剧《编辑部的故事》以幽默、调侃、讽刺的风格,游戏、戏谑的心态,打开了社会的另一扇门,使人们能以更轻松的姿态面对急剧变化和纷繁复杂的社会。从剧中男主人公李冬宝的一段话可以充分领略到"京味"语言调侃和幽默的味道:"你说咱长这么大容易吗?打在胎里,就随时有可能流产,当妈的一口烟就可能畸形。长慢了心脏缺损,长快了就六指儿。好容易扛过十个月生出来了,一不留神,还得让产钳把脑子压扁。都躲过去了,小儿麻痹、百日咳、猩红热、大脑炎还在前面等着。哭起来呛奶,走起来摔跤;摸水水烫,碰火火燎;是个东西撞上,咱就是个半死。钙多了不长个,钙少了罗圈腿。总算混到会吃饭能出门了,天上下雹子,地下跑汽车;大街小巷是个暗处就多个坏人。你说赶谁都是个九死一生。这都是明枪,还有暗箭呢。势利眼、冷脸子、闲言碎语、指桑骂槐;好了遭人嫉妒,差了让人瞧不起;忠厚的人家说你傻,精明的人家说你奸;冷淡了大伙儿说你傲,热情了群众说你浪;走在前头挨闷棍,走在后头全没份;这也叫活着,纯粹是练他妈一辈子轻功……"

作为一个现代化的国际化大都市,北京有着鳞次栉比的高楼大厦,但就在这些广厦的背后,四合院、大杂院、胡同等作为传统的遗迹还在传递着这个有着悠久历史的都城古老的气息。一些表现北京普

通老百姓生活的影视作品,都把镜头聚焦在这里,反映传统与现代更迭中人们的生活和心态。

《十七岁的单车》表现生活在北京大杂院里的少年们青涩的青春记忆,来自农村的贵和成长在城市的健因为一辆自行车而发生了一系列的争夺和纠葛。少年们在曲曲折折的胡同里的寻找和追逐,带出了地道的北京风物,这里既有西式的大厦、明亮的商场、超市、摩天大楼,又有杂乱的四合院、老房顶、曲折幽深的胡同、骑自行车的人潮、晨雾中的鸽哨、胡同口三三两两聚集在一起下象棋、靠墙根晒太阳、打太极的老爷子们、推车卖烤红薯的妇女、晒衣服的阿婆、提着菜篮漫步的家庭主妇以及一群群无所顾忌、骑着自行车在狭窄的街道上呼啸而过的少年。

悲愤的男孩子们从开始相互间的极端仇视到最后达成了和解,在这个逐渐成长的过程中,他们体验到了生命的压力、理想的困惑、现实的茫然、青春的懵懂,初恋的心悸和寂寥无奈的岁月。贵的家在大杂院一间狭窄、逼仄的屋子里,面对那斑驳的墙壁,他的生活、爱情、理想都如同阴暗的房屋一样沉重。健则经常爬上自家平房的屋顶,在砖瓦间一圈一圈地徘徊,背后故宫的角楼在一抹夕阳中苍凉而孤傲地伫立着,近处林林总总的小四合院用他们杂乱、黝黯的屋顶与远处的高楼无声地对峙。一群鸽子带着明亮的哨音由远及近划过静谧的天空,渐渐远去,一切又重归平静,正如健压抑但又波澜起伏的内心。

北京的印象和记忆,在许多影像中都能找寻到踪迹,《找乐》中的老人与京剧,《洗澡》中的北京旧式澡堂,《有话好好说》中狭窄的四合院和小市场,《阳光灿烂的日子》中的叛逆少年与自行车往来穿梭的小胡同,宁瀛导演的"北京三部曲"中北京历史文化积淀下来的地方风物伴随着或繁华或舒缓或沉重的岁月,留在胶片里,留在回忆中。

二、上海

在上世纪上半叶电影发展的早期,作为中国近现代史上经济最为发达、商业贸易最为频繁的城市,上海在镜头中呈现出来的是繁花

似锦、光怪陆离的都市景观,中西文化的融合、传统与现代的碰撞、乡村与城市的对立、小市民的趣味与品位是以上海为主题的影视作品中较常见的表现内容。

电影的产生、发展与上海是相生相伴、难解难分的,电影是这个城市最深入骨髓的记忆。作为中国电影默片时代杰出的女明星,阮玲玉的人生充满了曲折的传奇色彩,她的形象同中国早期电影的发展是交相辉映的。电影《阮玲玉》再现了她所塑造的鲜活的银幕角色,也表现了她悲剧性的人生经历,她的悲伤和决断是对那个时代最有力的控诉。

导演彭小莲拍摄的"上海三部曲"之一的《上海伦巴》描绘了郑君里经典名作《乌鸦与麻雀》的拍摄经历,这部影片当年曾成就了著名表演艺术家赵丹和黄宗英纯真的爱情。影片表现了旧上海的市象百态,街头"黄牛"到处收购黄金到黑市去交易,百乐门歌舞厅莺歌燕舞,报童在大声叫卖。而在喧嚣的都市街头,昆仑影业公司招聘演员的广告吸引了喜爱电影的婉玉,她不甘心做一个恪守妇道的豪门怨妇,而是要大胆地追求自己的理想,在电影片场,她遇到了常常沉浸在角色的情境中不能自拔的演员阿川,共同的爱好与追求使他们最后走到了一起。

旧上海,在影像中成为不朽的记忆。在新的影像中追寻上海往昔的浮华和旖旎多姿的风情,成为一些影人不懈的追求。香港导演关锦鹏的系列影片《红玫瑰与白玫瑰》、《阮玲玉》、《长恨歌》等,都在刻意营造上海阴柔华美的氤氲气氛。繁华是海上曾经的旧梦,但在辗转的岁月变迁中,落幕的繁华后面却是无尽的寂寞与凄凉,正如张爱玲所说:"生命是一袭华丽的长袍,爬满了虱子。"在关锦鹏的影片中,大多表现是活色生香的女子与世浮沉的人生,她们有着窈窕的身姿、华美的旗袍、精致的烫发、粉雕玉琢的面庞,在金丝笼一样的华屋和灯红酒绿的舞厅中迎来送往,在光与影的交错中摇曳生姿。但是,喧嚣热闹过后转身留下的却是凌乱的碎步和模糊不清的背影,十里洋场上那些曾经的风花雪月、纸醉金迷,最后都曲终人散。

关锦鹏一直在他的影片中追求一种怀旧的感觉:"一开始没有

刻意这样去做,但拍完了《胭脂扣》之后,我发现我完全喜欢上了这样的感觉——'奢靡'。那个年代的旧上海,你可以说有些纸醉金迷或者颓废,但这种美学上的取向,还有当时的那种生活的质感,迷人至极。"①根据海派著名女作家王安忆长篇小说《长恨歌》改编的同名电影同样细腻婉约,充满了海派韵味。影片展开了上海上世纪40年代的风情画卷。"叮当、叮当"的有轨电车在轨道蜿蜒而行,街头闪烁的霓虹灯、百乐门舞厅、永乐电影院、曲曲折折的弄堂、地道的上海石库门民居、搪瓷盒、老式无线电、留声机、老式咖啡盒、程先生公寓的老式升降电梯、蒋家外面的篱笆等,都极富那个年代的上海味道。同时,《长恨歌》的台词还吸取了上海话中的代表口语,如"姆妈"、"吃勿消"、"心荡到什么地方去了"、"越说越不入调了"、"搭架"、"最欢喜轧闹猛"、"骗骗野人头"、"亨梆头"、"白相人"等惯用语的使用,不仅在一定程度上反映出上海人的性格特点,也烘托出浓郁的上海地域氛围。

《长恨歌》以细腻婉约的笔触记录了海上曾经奢靡的旧梦

① 引自《一曲"长恨歌",一座"牡丹亭"》,http://bt.acnow.net/Ent/2006/4/21/626318.shtml

影视民俗学

老上海的味道在电影《海上花》、电视剧《一江春水向东流》、《半生缘》等中也无一例外地得到了渲染。《海上花》描绘的是清末上海租界高级妓院内妓女和嫖客们的畸形生活,把关于上海的奢靡和浮华弥漫到极致,上海人的精明和手腕,也在这里铺陈展演;《半生缘》以20世纪三四十年代的上海为背景,讲述了一对恋人经过半个世纪沧桑凄美的爱情悲剧;改编自经典老电影的电视剧《一江春水向东流》讲述了旧上海的传奇故事,剧中有唯美古典的江南古镇、蜿蜒曲折的小桥流水、湿润的青色石板小巷,与之对应的是旧上海的莺歌艳舞、十里洋场的纸醉金迷、上层商界的尔虞我诈和社会底层民众劳苦悲惨的生活。

拨开旧时的迷雾,上海随着时代的发展也呈现出多姿多彩的一面。改革开放以来,再现上海社会在现代化进程中所发生的变迁的影视作品有很多,如电视剧《婆婆、媳妇与小姑》、《涉外保姆》、《田教授家的二十八个保姆》,彭小莲"上海三部曲"的另两部电影《假装没感觉》、《美丽上海》等。这些作品同样表现了海派文化的精致、细腻和婉约。《婆婆、媳妇与小姑》描写了出身于历来在上海人观念中称为"下只角"的媳妇如何和"上只角"的婆婆与小姑从勾心斗角到融洽相处的故事,通过家长里短、婆婆妈妈的家庭琐事,表现了上海普通家庭的生活形态;在繁荣现代的国际化大都市上海,悄悄兴起了新的行当——涉外家政服务。《涉外保姆》中三个不同背景的上海女性去长住上海的老外家当保姆。由于东西方截然不同的生活方式、价值观念,保姆和雇主之间产生了有趣的冲突,于是就有了亦喜亦悲,亦庄亦谐的故事。

此外,《苏州河》、《大城小事》和《花眼》等电影作品描绘了另类的有如拼贴画一样的上海风貌,苏州河、外滩、东方明珠、闪烁的霓虹灯、五颜六色的招贴广告、打扮时尚的女孩、行色匆匆的人流、鸣叫汽车的喧嚣、高耸的立交……在模糊不清的时间背景和迷离的城市空间中演绎出一段段人间的悲欢离合。

上海的石库门、月份牌、滑稽戏,以及张爱玲、阮玲玉、周璇等,还有形形色色的在这个城市中曾经存在或者仍旧存在着的物和人已经

成为了上海的地域性标志,当它们伴随着怀旧的气息在穿越时空的影像中重现时,那曾经的繁华和梦想似乎又在浮华的光影中呼之欲出。

三、香港

香港以大陆为母体,但又是一个被收养的孩子,血脉中的中国文化和成长中的殖民文化交织碰撞,文化形态呈现出庞杂交融的特性,精神上则表现出无根和漂浮的困惑感。由于与广州比邻而居,并同属粤语语系,所以香港粤文化地域色彩也较为浓厚;作为世界上经济最发达的自由贸易港口之一,商业的繁华与迅猛发展,又使香港吸收了许多西方的外来文化,更加开放、自由,这些特点在香港电影中无一例外地得到了发挥。

(一)陈年旧影

在表现旧香港的韵味方面,有两部著名的片子不得不提,《胭脂扣》和《花样年华》。1987年的香港电影《胭脂扣》讲述了上个世纪30年代妓女如花与陈十二少之间缠绵悱恻的爱情,由于陈家是个大家族,不能接受如花,两个人便决定携手共赴黄泉,但十二少却被救活了。若干年后,如花的鬼魂来阳间寻找爱人,目睹了人世种种沧桑变换。

在影片中,旧时的香港相比起现在繁华的城市更有一种味道,30年代的香港空气中仿佛漂浮着一股人情味、世俗味、艺术味、散发着胭脂气、一丝暧昧、一点欲说还休的氤氲,所以,十二少是风流倜傥的十二少,如花是如花似玉的如花。而真正让人感受到这种昨日黄花之美的还是电影中的种种民俗因素,比如人物的造型、服装、场景等。《胭脂扣》借民俗还原了当时的香港,如在造型服装方面,电影开头是如花女扮男装为宾客唱一段粤曲,她头戴黑色丝绒小帽、身穿黑色镶深红色边的褂子,手执纸扇,既含情脉脉,又风流倜傥。正是这身打扮,吸引了刚刚踏入酒楼的十二少的目光,为两个人的感情发展作了铺垫。

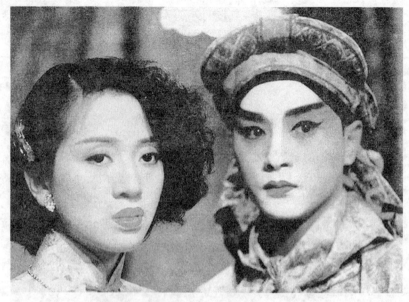

《胭脂扣》借粤曲还原旧时香港的世俗味道

如花和十二少的爱情是在戏曲中延续的,粤曲在30年代正处于兴盛时候,看戏听戏是必不可少的消遣,如花聊起自己曾经看过的那些大戏:《背解红罗》、《金叶菊》、《夜吊秋喜》、《陈世美》……粤曲在片中的出现不只是为了渲染生活情趣,同时也为情节发展埋下了伏笔。正如戏班的班主所说:"戏就是将人生的拖拖拉拉的痛苦直接地演出了。戏完了,还是要继续人生的拖拖拉拉。"

在场景设置方面,影片着重描绘了如花身处的妓院风貌以及一些约定俗成的风俗习惯。有十二少送花灯、十二少送花床等,这些都是嫖客吸引妓女注意的手段。当从阴间来的如花向在阳间遇到的袁永定和他的女友如数家珍般地描绘当时的盛景以及当时妓院中的种种吃酒的规矩时,袁的女友早已经没有耐心,打断了如花的谈话。这个打断,是痴人如花与逃避责任的十二少之断,是旧时代与当今时代之断,也是昔日香港与今日香港之断。那充满世俗味、人情味、艺术味的香港,那展现了丰富民俗传统的香港,就这样被永远地阻断了。所以,如花再美,也只是昨天的记忆。

王家卫的《花样年华》表现的是香港生活,但却有着浓厚的上海风情,上个世纪50年代大批上海人移居香港,给香港文化带来了不少的上海情调。片中周慕云与苏丽珍互生情愫后经常坐在卡座里吃饭和交谈的金雀餐厅,就是一家有着老上海特色装修风格的餐厅。此外,还有昏暗街灯下的飘雨的小巷、西装笔挺的男主人公和他办公室中袅袅升起的烟雾、女主人公变化多样的旗袍,还有她手中热气腾腾的小馄饨、老上海明星周璇款款唱出的《花样的年华》以及房东太太一口标准的上海话:"不要紧,大家上海人嘛!"

旗袍一向是上海淑媛的象征,据说《花样年华》中女主角在片中所穿的旗袍多达26套之多,艳丽的色彩和花样配以优雅的身姿,给人以惊艳之美。60年代的香港,旗袍已经比较罕见,女士们大多穿着西式衣裙,而片中的女主人公却穿着传统款式的旗袍,这其实暗示着女主人公虽然如绚丽多姿的旗袍一样处于花样的年华,但却被现实生活的孤独、寂寞、无聊所吞没,旗袍在这里起到了反衬的艺术效果。

和《花样年华》一样,王家卫的其他电影也大多发生在五六十年代的香港,有着浓重的老上海怀旧气息。旧上海的海报、旧式摇筒电话、老式电梯、精致的旗袍、烫过的卷发、还有灯光昏暗的街道、考究的西餐厅和精致的西餐,这些无一例外地构成了王家卫电影的主要风格的元素,在《阿飞正传》、《2046》等片中也处处可见。

(二)草根香港

在大众化、娱乐化、世俗化的香港影坛,陈果是硕果仅存的艺术片导演,他把视角对准底层民众,深刻探讨社会问题与人性。1997年以极低的成本赢得巨大的声誉并获香港电影金像奖的《香港制造》聚焦问题少年的成长,影片讲述了一个名叫中秋的市井街头随处可见的问题少年的青春故事。本来少不经事的少年却因为成人世界的不负责任、委琐、阴暗,而不得不过早面对生命的绝望。《香港制造》整部片子都笼罩在死亡的黑色气氛之中。影片折射的社会现象,引人深思和反省。

陈果另外的几部作品如《去年烟花特别多》、《细路祥》、《榴莲飘

飘》等都反映了香港平民的生活。《榴莲飘飘》讲述从东北牡丹江来的阿燕到香港掘金,在旺角操起皮肉生意,穿梭在公寓陋室、大酒店与茶餐厅之间,期望在最短时间赚最多的钱。在《榴莲飘飘》里陈果大量地使用中、近景和特写,场景多半是肮脏简陋的小巷。油麻地、尖沙咀、旺角带的三角区域是平民聚集区,这些地区街道狭窄,地势错综复杂,人口密集,商铺和广告牌参差林立,陈果将镜头聚焦于这些地带,表现香港本土底层大众生活的真实形态。

动画片《麦兜故事》曾经创造了港产动画片的票房奇迹。故事里无论人物还是场景都是地道的香港本土特色。出生在单亲家庭的麦兜资质平平,生活拮据,是香港草根阶层的代表,他的人生经历很平常,上幼儿园、上学、工作,一个个希望,又一个个失望……麦兜在经历中体验人生中许许多多小小的单纯的快乐和许许多多的无奈。

《麦兜故事》抚触了香港草根阶层
真实的生活状态和感受

《麦兜故事》用轻松、自嘲、调侃的风格来表现香港平民的生活,影片还原了香港城市的街景和各地的景色,影片开头,镜头便以俯视的角度,由弹丸之地的天空往下推移,林立的高楼中夹杂着未完工的建筑,高耸的立交桥、穿行的车流,这是繁华的香港。在繁华的背后,镜头从高楼晃为矮楼,矮楼叠化为贴满"房屋租屋修下水道专治疑难杂症"小广告的街道,拥挤的街道再往上旋转,公寓楼的窗子、简陋的客厅、坐在客厅里孤独地看粤语残片的单亲妈妈以及儿童床上半明半寐的麦兜,这就是普通市民麦兜的家。

影片展现了香港市民的生活,旺角、大旺咀街道边林立的大幅广告牌、拥挤的人群、店铺林立的旧街区、遍布的小广告、在市政改造大兴土木中摇摇欲坠的公寓楼、麦兜的乐园——春田花花幼稚园、单调乏味的茶餐厅,麦兜幻想中蓝天白云、椰林树影、水清沙细的马尔代

夫——其实就是香港海洋公园。片中还出现了"抢包山"习俗、张保仔洞的宝藏传说、李丽珊获得奥运金牌、香港申办亚运会等香港那几年著名的事件。所有这些像一幅幅风俗画一般扑面而来,反映了香港典型的文化特征。

《麦兜故事》临近结尾时感慨长大成人后的艰辛,麦兜变成了负资产。这可谓切中了香港平民和中产阶级的心声。在1998年金融危机时期,大公司裁员,小公司倒闭,资产缩水,负资产成为香港经济社会中一个最常用的词语。所以说,《麦兜故事》让香港观众找到了喜悦和辛酸的双重认同感。

(三) 江湖黑帮

香港电影的繁荣发展,黑帮片是不可或缺的因素。黑帮是中国民间社会的一种秘密组织,以歃血结盟的形式聚众结拜,依靠忠义信条、兄弟情义来维系成员之间的关系。香港的黑帮片之所以异常丰富发达,与其社会现实是分不开的,它见证了一定历史阶段香港社会的变迁与发展。

香港黑社会由来已久,帮派林立。电影中常常提到的帮派"叁合会"、"洪门"、"新义安"、"和安乐"、"和胜和"等都确实存在。如电影《古惑仔》中的红星与东星就是在暗指香港黑社会两大帮派——新义安与联英社。20世纪上半叶五卅惨案后,省港大罢工使香港经济萧条,治安混乱,黑社会趁机大肆发展;30年代,由于英国在香港殖民地所设的警署结构混乱,鱼龙混杂,导致了警察和黑帮互相勾结,使黑社会迅速壮大;解放战争后,有着国民党色彩的"14K"又进入了香港,与传统帮会相并存,由于后台强硬,其发展之势更变得异常凶猛。这些黑社会都有各自的管辖地盘。如"和安乐"占据的是旺角地区,"和胜义"占据的是佐敦道北油麻地地区,"新义安"作为较大的门派占据的是香港比较繁华的铜锣湾、湾仔部分及西环部分。当然,这些地盘也几易其主,经常被争来夺去,成为帮派火拼厮杀的对象。

黑社会作为民间地下的组织,通过许多帮内的习俗来维持和管理帮派内部的运作。如结拜、入会的仪式、用来联络的暗语手势、还有诸多帮规、禁忌等。为了保证帮规帮俗能够得到遵守,帮派领袖常

常采取很严厉的"家法"对越轨者进行处罚。秘密的暗语符号是黑帮组织开展活动的基础,各个帮派往往自成体系,但也有许多通用的说法,如"扛把子"是指头领,"披"是衣衫,"横角"是裤子,"青"是刀,"狗"是枪,"摆横"是吸鸦片,"啤灰"是吸白粉,"羊牯"是非帮内人物,"花腰"是警察,"开片"是打架,"跑路"是逃亡等。黑社会从事的活动在许多影片中都有反映,如影片《黑雪》中描写黑社会贩毒,包括原料输入、制造、批发、零售等程序;黑社会还开赌馆,所以关于赌场、赌术的影片在香港也很多,如《赌神》《赌圣》《赌侠》等;黑社会多涉足娱乐色情业,如酒吧、洗浴场、女子美容院等大多都由黑社会控制,电影就有直接表现妓女生涯的《应召女郎》。此外,黑社会还从事贩卖军火、假钞、出老千行骗、横行校园、威胁学生等勾当。另外,一些电影中出现的人物在现实中也是确有其人,如丧彪、靓昆、化骨龙、驹哥等,这些都是黑社会中比较有名的人物。

正因为有了这样的社会背景,所以反映20世纪中期黑社会猖獗活动的香港影片不胜枚举。如表现六七十年代黑帮老大人生经历的传记体影片《雷洛传》、《跛豪》等。

《雷洛传》故事是以半个多世纪前香港警坛总探长吕乐为人物原型创作的。影片记录了黑帮和警方勾结的黑暗时代,这个时期的警方与黑帮沆瀣一气,拿着黑帮的黑钱,是冠冕堂皇的黑帮保护伞;《跛豪》则记录了一位香港家喻户晓的黑帮传奇人物。影片表现跛豪偷渡来港到扬名立万的传奇经历,把个人的发家史和时代的社会状态紧紧连在一起。最后,当香港成立廉政公署,开始廉政行动、整顿吏治,跛豪被警方拘捕,走向末路,也标志了一个警匪勾结的黑暗时代的终结;《O记叁合会档案》也是以同时期社会为背景的,同样再现了当时治安混乱、警匪勾结、警察贪污严重的社会现实。

《O记叁合会档案》中的两位男主人公原来是一对自小在九龙城寨长大的兄弟,后来一个做了黑帮老大,一个进了警界。九龙城寨是香港有历史记忆的特殊地域,由于这里是港英政府与中方政府管辖的分界线,所以在一定的历史时期成了无政府状态的自由地区,是藏污纳垢、鱼龙混杂,非法越境者和罪犯的聚集地。大烟馆、妓院、赌

场、非法医馆林立,并完全由黑社会所管制控制,到了1993年才彻底被政府接管。电影《功夫》也再现了这一特定地域人们所生活的猪笼城寨全景,这里居住着一群穷困潦倒,从事各种各样职业的人,他们只能赁屋为生,居住空间拥挤不堪,环境狭小逼仄,所有的人都要受一头发卷,经常穿着睡衣,叼着烟卷的"包租婆"的盘剥,甚至不时要受到断水的威胁,这就是地道的草根阶层的市井生活。

以《古惑仔》为代表的黑帮电影是香港电影的重要类型,也在某种程度上反映了香港的社会现实

香港黑帮片早期被奉为经典的是 20 世纪 80 年代吴宇森执导的《英雄本色》,在这部电影里,吴宇森将颇具个人风格的暴力打斗场面和飘逸的枪战场面融合到了一起,使江湖恩怨、杀戮和血腥场面变得唯美与浪漫,成就了吴氏的"暴力美学",在精神上该片则延续了传统中国文学中一再弘扬的弟兄情义。此后的《喋血双雄》、《江湖龙虎斗》、《义胆群英》等都延承了《英雄本色》弘扬江湖义气的主题;90 年代的《古惑仔》系列改编自同名的香港畅销漫画,是香港黑帮片延续最长的一个系列。描写了一群在街头游游荡荡、目无法纪、好勇斗狠,惹是生非的年轻人的经历,他们身上刻着另类的文身,穿着奇装异服,带着奇形怪状的饰品,浑身充满市井气,满嘴的粗话,杀人,拉皮条,嫖娼,但彼此之间也讲义气,互相忠诚。《古惑仔》对街头小混混和黑帮各色人等加以描绘,构筑了一个阴暗的黑帮世界。

到了上世纪 90 年代末,黑帮片逐步摆脱了笑傲江湖的英雄主义,也厌倦了江湖小混混的乱砍乱杀,开始走上人性化的探索之路。杜琪峰导演的《枪火》、《暗战》、《一个字头的诞生》等,都偏重于小人

物跟命运抗争的题材,着力刻画黑帮人物的内心状态和情感,这使他影片中的角色常常亦正亦邪,人性复杂多义。杜琪峰影片中常见的警匪对峙,更像是猫捉老鼠的斗智游戏,过程是无所谓胜负的两败俱伤,结局是唯命运决定一切。尔东升拍摄的另类警匪片《旺角黑夜》以宿命和悲观的手法展示了残酷的现实,其间更涉及三教九流:黑道大哥、无赖流氓、吸毒线民、社会义工、乌鼠中介、高级警司等。电影宛如一幅"旺角风情画",以港片中罕见的真实感,拍摄出小人物在黑暗现实中的挣扎。

《无间道》系列是表现双重卧底的电影,警察和黑帮互派卧底,而卧底者无疑就像处于无间的地狱,人物在多重身份、善恶的边缘与情感的矛盾间挣扎。影片不再展现剑拔弩张、拔刀相向的暴力场面,而是以冷峻、阴沉、紧张、悬疑的氛围凸显黑帮与警察的斗智斗勇。对暴力、权力、政治、欲望的刻画还是相当真实的。

2004年出品的《江湖》是表现黑帮家族兴衰史的史诗之作,导演杜琪峰说这是向"三合会"致敬的影片。杜琪峰将黑社会生活还原到最本真的真实,展现了关于黑社会的传统和记忆。

黑帮片呈现的是黑道、白道力量的互相制约和瓦解,黑帮之间、黑帮与警察之间、警察与警察之间互相形成了一种极其复杂的社会格局。黑帮确实存在于香港的历史和现实中,这种痕迹还将存留在记忆中,存留在影像中,黑帮影片是香港社会现实的缩影。

第二节 影视作品中的地域民俗

地域民俗包含了某一特定地域的民间传承文化和民间生活方式,对乡土地域文化的谙熟、领会和把握使影视艺术作品往往呈现出鲜明、生动的地域特色。

一、东北

东北地域文化因为以赵本山为代表的诸多活跃在银屏上的小品

第四章 影视艺术的地域特色展现

演员而逐步走向全国,地道的东北口音、带着黑土地气息的俚俗谐语得到观众的普遍喜爱。除了土得掉渣的农民装束、诙谐的土语、紧跟时代脚步的有趣情节之外,被赵本山推向全国的还有火辣、热闹的民间艺术"二人转"。

具有三百多年历史的"二人转"在东北民间有着广泛影响,老百姓素有"宁舍一顿饭,不舍二人传"之说。"二人转"浓缩了东北人粗犷、豪放和诙谐的个性特征,通俗幽默、欢快俏皮、集说唱舞念耍为一身,不仅是东北老百姓的最爱,如今也红遍大江南北,成了东北民俗文化和地域文化的显著标志。赵本山还推出了电视连续剧《刘老根》、《马大帅》系列、电影《男妇女主任》等,片中的"二人转"与东北的民情风俗一起,渲染了浓郁的地域色彩。

被称为"农民艺术家"的赵本山的影视作品立足现实,关注底层农民在当今社会的现实境遇。《马大帅》视角对准了进城的民工,描写了农民马大帅到城市遭遇到的种种辛酸又有趣的经历。马大帅为了找逃婚的女儿而来到城里,他在长途车上被扒手偷了钱包,又丢了城里亲戚的地址,身无分文的马大帅只好流浪街头。为了谋生,先是拉二胡卖艺,又阴差阳错地卷入假钞案。之后又靠陪人聊天解闷、陪拳击手打拳等营生来维持生活,当他陪着官瘾十足的离休局长聊天时,当他在追悼会上替别人当孝子贤孙号啕大哭时,当他为拳击手陪练屡屡挨打时,观众从这个生活在社会最底层的小人物身上感受到了生活的辛酸和不易。

二、西北

西北有着厚重的黄土高原和滚滚的黄河、高亢的秦腔、悠远的信天游。

身处黄河流域的内陆地区,较为封闭的地理环境使山西更为完整地保留了传统的儒家文化。明清时代的晋商称雄商海上百年,成为古代中国最具实力的商帮,在中国经济史上占有极为重要的地位。"君子爱财,取之有道",可以说,明清晋商之所以发达与其传统的儒商精神、经营活动中的诚信理念、敬业开拓精神以及符合现代理念的

管理手段是分不开的。

近年来,随着商品经济的不断发展,晋商的兴衰也成为电视剧争相表现的题材,《昌晋源票号》《驼道》《龙票》《白银谷》等都在观众中产生了不小的影响。而最为广受好评的非《乔家大院》莫属。

《乔家大院》以清末山西祁县著名商户乔家第三代传人乔致庸为主角,讲述了主人公闯荡天下,开辟商路,追寻"汇通天下"的历程,弘扬了晋商诚信为本的商业精神和文化内涵。以乔致庸为代表的晋商把中国传统文化中的"信义"观融会在商业活动中,使历来被轻视的商人不再仅仅是"重利轻义"的代名词,而是具有了一种高贵的品格。

《乔家大院》把晋商的经营之道形象直观地表现出来,如乔家制定的号规,既规范了商号的连锁管理,也约束了商号从经理到伙计甚至是东家的行为举止。东家和掌柜的要互敬互爱,伙计则必须戒五毒:戒懒、戒骄、戒贪等;商号不得任人唯亲,私自拆借银子给店号造成损失的,违反店规喝花酒、捧戏子的,都要受到惩罚,轻则问罪,重则开除出号;乔致庸的孙子乔映霞主持家族产业以后,也立下了严格的家规:一不准吸鸦片,二不准纳妾,三不准赌博,四不准冶游,五不准酗酒等。这些详细的规定对维持家业兴旺起了相当大的作用。

《乔家大院》是晋商的历史缩影

《乔家大院》不仅仅是一个家族的兴衰史,也是晋商的历史缩影。剧中晋商票号的财东、掌柜以及其他从业人员的道德规范、经商理念、敬业精神等都体现了"诚信为本"、"以义制利"的晋商精神。他们恪守"藏富"、"藏势"行规,善于发现商机,奉行要想做人上人,必须吃苦中苦的准则。

《乔家大院》具有浓厚的地域色彩,表现了山西独特的民情风俗和厚重的历史文化。剧中不时穿插二胡和二股弦演奏的晋剧音乐旋

律,体现了浓厚的山西风情。乔家建筑精巧、错落有致的深宅大院显示着晋中富商的气派。乔家大院由6幢大院19个小院共313间房屋组成,从高空俯视院落布局,很似一个象征大吉大利的双"喜"字。院内又划分为若干小院,四合院、穿心院、偏心院、角道院、套院等,院与院相衔,屋与屋相接,鳞次栉比的悬山顶、歇山顶、硬山顶、凸的、无脊的、有脊的、上翘的、垂弧的……错落有致。其他如门窗、栏杆、阶石等,都以人物典故、花卉鸟兽、琴棋书画为题材,精雕细刻、匠心独具。家具摆设、窗户剪纸、中堂条幅,以及衣服鞋帽、梳妆服饰等,都具有大户人家风范。在大院内上演的婚丧嫁娶、节日庆祝仪式更是晋中民俗的集中体现。剧中还有那些在祁县城里、包头所出现的,具有时代特点和地域色彩的乔家大大小小的商号、票号、钱庄、当铺、粮店、油坊,以及驼队、轿车等等,都成为晋商写在历史文化上的印记和符号。

影片《大红灯笼高高挂》的故事也是发生在山西的深宅大院中,但在这里,层层叠叠的院落却是压抑、阴霾的象征,高耸庄严的屋顶下藏着的却是女人变态的心计和压抑的欲望,大红灯笼则成了畸形的感情寄托。封建社会中女性的悲剧在这森严、封闭、阴冷的空间里上演。妻妾成群的老爷在影片中只有几次模糊阴暗的背影,但他的威压正如那三丈高的院墙、幽深的大院一样令人窒息。几个女人争风吃醋,结局却都是一样的悲惨凄凉:大太太如枯木一样在寂寥中了此残生;二太太机关算尽,左右逢源,却一样被冷落;三太太恃宠骄横,与人偷情,被家法处死;四太太女主角颂莲在这样的环境中被逼疯。影片的结尾,新娶的五太太又进门了,悲剧还在继续下去,这就是旧时中国女性的命运。

与城市中的大家族相对应的是西北广袤的农村大地,祖祖辈辈脸朝黄土背朝天的农民在贫瘠的黄土地上耕种着他们对生活的希望。《黄土地》中展现了沉厚广博、沟壑纵横的黄土地上的景观:一泻千里、时而奔腾、时而沉稳的黄河、灰暗的窑洞、穿着红棉袄的新娘、穿着黑裤和羊白肚手巾的农民、高亢悠扬的信天游、壮观的求雨仪式、恣意舒展张扬的腰鼓,这里是原始蒙昧的,这里也孕育了中华

民族自强不息、与命运顽强抗争的精神。

西北的沟沟壑壑、起伏的山峦林地在《我的父亲母亲》中呈现出如诗如画的明媚,这是对逝去的美好感情的追忆;《菊豆》中色彩浓烈的染坊和随风飘摆的色布隐喻的是被扭曲的情欲在压制下顽强地反抗;在《红高粱》中尘土飞扬的黄土地,是一个充满活力激情和原始野性的世界。

三、江南

江南以秀美、娟丽、精致、细腻而闻名,飘洒连绵的细雨、潺潺的小桥流水、小河边拂水的细柳和黛瓦白墙的民居、润泽的青石板路、古老的石拱桥、夹河的小街水巷,勾勒出水乡的如诗如画意境。

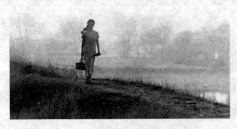

《小城之春》构建了江南哀怨感伤的唯美意境

江南是婉约的,也是凄美的,透着淡淡的惆怅,《小城之春》中的江南透着哀怨感伤的唯美意境,影片的故事发生在一个孤寂萧瑟的江南小城中,一个孤独的少妇,整天面对的是病弱的丈夫,两个人之间几乎没有什么沟通,在残破颓败的家里形同陌路,她只有在杂草蔓生的蜿蜒小道和孤寂冷清的城墙边闲逛,心灵才能得到些许安慰和平静。

一个外来的男子为她孤寂的生活带来了一丝光明和希望,但"发乎情止乎礼义"的传统伦理让互生爱意的两个人在欲望前止步,这就是传统的人伦之美,含蓄蕴藉,规范着人性。废园、断壁、死寂的村落、破败的城墙,闪烁着颓靡之美,辅以徐缓的节奏、低沉的情调、欲说还休的情感,这样的故事只有发生在江南。

电视连续剧《橘子红了》以婉约唯美的风格与江南水乡的气质浑然一体。剧中一边是繁华的十里洋场——上海,一边是乡下的橘园

和小镇。橘子是江南的特产,走进橘园,橘树的枝头上挤满了橘子,衬以碧绿碧绿的叶,叶子上滚动着晶莹的露珠,在阳光下叶间的缝隙中闪烁着有如碎金一样晃眼的光芒。小镇是典型的江南古镇,秀美、静幽,青苔斑驳的小巷、青石阶沿、花岗石板路。幽深的容家大院一进接一进,层层深入,老式木门、高高的门坎儿、红木方凳,古旧的气息扑面而来。全剧室内色彩以橘红色调为主,柔和温暖,像一幅油画,而室外景色多用素冷色调,清新明快,有如水墨画卷。

电影《风月》同样是从江南水乡的深宅大院到衣香鬓影、灯红酒绿的大上海。江南庞府的沉重门扉缓缓开启,配着门外阴霾的天空下一望无际的荷塘,阴森深幽的祠堂,随风摇曳的油纸灯笼,猥琐的眼睛,朽木般的老人,在雕刻的精细考究的江南庭院中,暗藏着的是一个个扭曲枯萎的灵魂;而十里洋场的上海,舞曲里暧昧交错的舞步,浓浓的男欢女爱映着杯中红酒恍惚的倒影,这一切配合着剧情的发展,都掩不住腐坏霉败的味道,伫立在江南阴风细雨中的大家族一步步走向糜烂和衰落。

江南多雨,而且常是绵绵不绝的细雨,淡淡的惆怅在雨中无穷无尽地延伸,所以发生在江南的故事怎少不了雨的相伴。《橘子红了》中雨伴随着波澜起伏的故事情节或人物命运的发展,淅淅沥沥的细雨、瓢泼大雨都寄托着无限的情思,剪不断理还乱的爱情故事在雨中缠绵不尽。获得第58届戛纳电影节评委会奖的电影《青红》讲述了在上个世纪80年代初期一个出身于上海知青家庭的女孩青红的青春故事,这个从上海漂泊到内地的家庭为了重回上海,葬送了青红的懵懂而心悸的初恋。整个故事都是在潮湿、灰暗的环境中发展的,不仅衬托出那个特殊的年代特有的时代氛围,而且还衬托出青红那夭折的爱情,潮湿、阴暗、泥泞的小路,透出隐隐的感伤情调。

四、台湾的乡土电影

(一) 民俗信仰

"民俗信仰又称民间信仰,是在长期的历史发展过程中,在民众

中自发形成的一套神灵崇拜观念、行为习惯和相应的仪式制度。"①

以民俗信仰故事来指代现代
父子关系的《青少年哪吒》

台湾地处沿海,海洋渔业生产及其海事活动自古以来就十分频繁。旧时由于航海技术的落后,出海的渔民常常因海难而丧生,所以人们希望有神灵庇佑安全,以致当地宗教信仰异常兴盛,并成为民俗的一大特色。流行于中国东南沿海地区包括台湾地区、也传播到东南亚各国的妈祖信仰,距今已经有一千多年的传承历史。

另外,由于历史的原因,内地民众渡海迁移、日本的占领、西方文化的渗透,使台湾的宗教信仰呈现出多元化的芜杂景象。台湾的寺庙多,信徒多,台湾人不仅推崇传统信仰,还接受外来宗教思想,但香火最旺的还是本土的妈祖信仰。

台湾电影对民俗信仰的表现关注的并不是其宗教信仰的原初内涵,而是运用其神圣的、神秘的、虚幻与真实交错的、原始的图腾象征意象来指代人生社会,关乎人性情感,使电影的影像内涵得以无尽的延伸。

导演蔡明亮在《青少年哪吒》中借助中国古典神话中的英雄,也是道教的神祇哪吒的故事和信仰来描绘他所关注的台北的青少年,哪吒又隐喻了主人公小康反叛的个性,电影因此得名。小康他们像哪吒一样年轻、充满活力,也和哪吒一样桀骜不驯,反抗父权,反抗权威。但中国传统的父子关系,正如《红楼梦》中的贾政和贾宝玉一样,是难以平等沟通的。《青少年哪吒》表现了以小康为代表的青少年,他们逃不出传统神话的宿命,故事中哪吒无论怎样翻江倒海、上天入

① 钟敬文主编:《民俗学概论》,上海:上海文艺出版社 1998 年版,第 187 页

地,最后为报父母之恩只得举剑自刎。而现代家庭中,父权如同威压的高山,儿子只能在父权的阴影里苦闷彷徨。

《青少年哪吒》中的母亲是一个典型的中下层妇女形象,整日忙于家务,勤俭度日,在父子冲突间无奈叹息,同时又严重地迷信,甚至无视现代的医学,选择以占卜的形式来治病。剧中还有算命的说小康是哪吒转世、小康假借三太子附身的情节,都反映了台湾大众的神灵信仰。

同样是青少年成长的题材,导演张作骥的《忠仔》以流传在台湾地区的习俗"八家将"为载体来刻画青少年间的忠义信条。"八家将"是庙会中驱魔辟邪的宗教仪式,主要内容是艺人表演刀、锯、斧、锤等器具自残,或肉身过火等奇功绝活。每逢佛祖神明诞辰或中元节,各个庙会上都可以看到"八家将"的表演。

游手好闲的高中毕业生阿忠为了谋生被母亲送入"八家将"学艺,学艺的过程成为他肩负起人生责任的成人化仪式。"一套民间俗文化的脉络不但被生动地以纪录方式捕捉下来,更是有机地变成剧情里丰厚背景和表现元素。"①《忠仔》把仪式化的宗教奇观融合入影片,通过一个底层少年的成长经历,以粗粝的写实风格,表现了台湾草根阶层对生活的祈愿和态度。

民俗信仰在台湾的电影中比比皆是,《只要为你活一天》开场的击鼓戏、跳假面舞占卜以及庙宇祭祀的场景;《我的美丽与哀愁》中莉莉母亲是虔诚信徒,每日定时焚香祈祷,女儿终日精神恍惚,母亲焦急地带其卜卦算命,导演以纪录的方式拍下巫觋占卜的过程。影片还表现了主人公饱尝失恋痛苦,唯有求助神明赐予平静。结尾呈现众人齐聚法会诵经膜拜的场景。这些影片展现了台湾因其特殊的地理位置和文化传统而保有的丰富的民俗文化传统,这些传统与生活相融合,成为指导民众意识和行为的有机部分。

(二)乡土生活

从 20 世纪 60 年代起,台湾的经济开始起飞,电影业也随之走入

① 引自郑立明:《神明的脸谱和人家的角色——跟〈忠仔〉一起寻找电影》,《影响》杂志第 81 期,第 100 页

快速发展期,此时出现了一批以写实为主的"乡土电影",以著名导演李行、白景瑞、侯孝贤等的作品为代表。他们的作品立足台湾本土,与台湾沧桑多变的历史文化背景相契合,代表作如李行的《街头巷尾》、《蚵女》、《养鸭人家》,白景瑞执导的《家在台北》、《再见,阿郎》,侯孝贤的《悲情城市》等。这些影片客观真实地反映了台湾的社会现实,表现了生活在下层社会人们的生活和心态,洋溢着浓郁的乡土气息。

《养鸭人家》表现了台湾的乡土人情

著名导演李行曾经以《汪洋中的一条船》《小城故事》《平安台北》三部作品连续获得1978、1979、1980年的台湾电影金马奖最佳影片奖。李行对台湾乡土风情有着独特的发现,他的《蚵女》和《养鸭人家》朴实自然地表现了社会底层小人物的平淡而又悲喜交加的人生,洋溢着一派农家的乡土诗意和社会底层人伦亲情的温馨。《蚵女》以台湾的一个小渔村为背景,描写了养蚵(牡蛎)少女阿兰以辛勤的劳作来奉养老父和弟弟,并以她的勤劳和善良获得真正爱情的故事。影片中有很多劳动的场景,如众多养蚵人在海边采蚵、编织渔网,伴着暮色几百名采蚵女愉快地唱着歌从海边归来,手推车满载着蚵等;《养鸭人家》没有繁复的情节和众多的角色,叙述了以饲鸭为生的质朴善良的林再田动人的情感故事以及其养女林小月的坎坷身世。导演以朴实的手法,探讨了人与人之间的感情和社会伦理关系等问题。李行的镜头对台湾小城镇景色和乡野风光进行了真实细腻的描写:闷热的雷雨天、摇摇摆摆嘎嘎叫的鸭群、乡间的曲折泥泞的小路、农场、鸭寮、田野、公路、陌巷还有当地的歌仔戏,有着浓郁的台湾地方色彩。

李行的《贞节牌坊》和《小城故事》表现了手工艺人的情感生活。《贞节牌坊》描绘了婆婆早年丧夫,含辛茹苦地抚养独生子石头。同

村的石匠钟情于婆婆,但他屈服于旧道德,只能在刻牌坊的劳作中把对婆婆的爱恋深藏于心中。婆婆苦熬30年,只得到了一座贞节牌坊。石头结婚后很快又撒手西归,媳妇是否还要为一座贞节牌坊守一辈子寡,旧习俗该怎样被打破?这是一出乡土观念束缚人性的悲剧;《小城故事》则描写了老雕刻匠赖金水因受连累而坐牢,在狱中他结识了青年人陈文雄,因为欣赏陈文雄忠厚老实的品质,决定教他木雕手艺。出狱后,陈文雄到镇里跟赖师傅继续学艺,并与赖师傅的女儿阿秀日久生情。

侯孝贤被誉为真正的台湾导演,他的作品从1983年《风柜来的人》之后就形成几乎固定的美学风格,常常选用非职业演员,采用实景外景,以写实性手法将普通人的真实生活作近似自然的呈现。为了追求真实感,侯孝贤把静止长镜头的艺术表现更是推到了极致。

在侯孝贤的电影一贯地使用台湾本土演员,运用当地方言,展现台湾的本土文化,他所拍摄的16部影片,反映的都是社会底层小人物的悲惨命运,展示各个历史时期的台湾社会现实,把他的电影串起来,就是一部台湾社会的变迁史。代表作《悲情城市》为台湾人所长期郁结在心中的禁忌与恐惧,作了最伤痛的回忆。

此外,台湾的地域特色在许多影片中都有体现。如李翰祥导演的《冬暖》极力追求生动真实的纪实风格,这个小人物的爱情故事,饱含浓郁而真实的中国人情味道。白景瑞导演的《再见阿郎》再现了台湾20世纪60年代的民风,张美君导演的《嫁妆一牛车》也显现了乡村平民生活的世俗图景,把小人物的辛酸、坎坷与对生活的希望都细腻入微地刻画出来。

五、方言影视作品

语言民俗是民俗事项的一大门类,它是民众用来表达思想并承载民间文化的口头习用语,是广大民众世代相传的集体智慧和经验的结晶,传达和反映着民众的思想、感情、习俗。语言一方面具有全民性,一方面也具有社会分化性,不同的群体之间处于相对隔绝状态,拥有不同的文化,也就有彼此相异的习惯用语和表达方式,从而

形成不同的地区方言。民间语言不仅本身是一种民俗现象,它还记载和传承着其他民俗现象。如"肥水不流外人田"、"好狗不咬鸡,好汉不打妻"等脍炙人口的谚语,来源于传统的农耕生活。可以说,是民俗生活造就了民俗语言。①

在电影、电视发展的早期,为了适应本地观众的欣赏口味,华语影视都有很多方言片,如粤语片、台语片、厦语片、潮语片、沪语片等,各地的戏曲片也包含在内。此后随着经济的发展,人员流动的加大,各个地域相对比较封闭的状态被打破,为了追求更广泛的观众群,方言片逐渐式微,国语片成为主流。但方言片并没有被完全取代,往往还有许多本地观众乐于在家乡话的氛围中体会家长里短的生活百味。如上海本地银屏上目前还保留一些沪语节目,有自己本地的沪语笑星和明星。沪语情景剧《老娘舅》、《红茶坊》、《开心公寓》等都非常受上海本地观众的欢迎。在长沙和四川的电视台和电台,也有一些节目完全使用当地方言。四川方言剧《王保长新传》、广东地区播出的粤语长剧《外来媳妇本地郎》等都在当地掀起收视热潮。

粤语片、台语片在香港和台湾电影发展的早期都占据了当地大部分市场,随着两地经济的发展和国际化的要求,国语片才逐渐取代了方言片的地位。粤语片在香港主要流行于20世纪五六十年代,70年代逐渐减少。

香港的粤语片有很多优秀的作品,如《危楼春晓》、《家家户户》、《火窟幽兰》、《可怜天下父母心》、《人海孤鸿》、《豪门夜宴》等,曾创下了一代辉煌。20世纪70年代楚原导演的《新七十二家房客》和许冠文的《半斤八两》等不仅在当年掀起热潮,对香港后来的喜剧电影也有着深远的影响。许多国语电影仍旧引用粤语片的一些元素,如《精装难兄难弟》、《九二黑玫瑰对黑玫瑰》等,其实是对以往经典粤语片的致敬,也代表了香港人的一份回忆。

1973年香港票房冠军是粤语喜剧片《七十二家房客》,故事发生在类似九龙城寨的旧式大杂院中,这里住着72家房客,他们都是小

① 见钟敬文主编《民俗学概论》,上海:上海文艺出版社1998年版,第298—307页

市民,靠赁屋为生。包租婆八姑,咨啬刁泼,其卷着发卷,叼着烟卷的形象在 2005 年的电影《功夫》中得以重现。八姑限定房客每天只能用两桶水,做洗熨的上海婆不得不率先抗议,得到其他众房客的支持,是是非非在狭窄的空间陆续上演。

粤语片也引领了武侠片的发展,其中最经典的莫过于《黄飞鸿》了。《黄飞鸿》系列在香港持续了半个多世纪,对许多香港人来说记忆犹新,但究其源头,是从胡鹏等导演的粤语片《黄飞鸿》系列开始的。据说由胡鹏一人所导的黄飞鸿电影便有 58 部之多,这绝对是个电影界的奇迹。黄飞鸿在历史上确有其人,他父亲黄麒英是广东十大拳师之一,黄飞鸿曾开馆授徒,香港至今仍有他的再传弟子。但真正使其扬名海内外,由一个武师一跃成为全世界华人的精神偶像和民族英雄,不能不说是电影的神奇魅力。类似的武林人物还有霍元甲、苏乞儿、方世玉等,他们都是粤语文化圈的杰出人物,也是充满传奇色彩的具有浓郁地域性的民间侠士形象。

近几年,随着艺术表现手段的不断创新,也有些作品为了还原生活的真实感,追求自然状态的质感,把方言创作引入到作品中,毕竟老百姓日常对话并不都是字正腔圆、标准的普通话。这些方言一方面是鲜活生动的百姓口头语言,反映着风土民情,另一方面也不是纯粹的方言,它虽然以地方口音为主,但也比较接近普通话,让各个地方的观众都听得懂。如以山西方言为主的贾樟柯导演的《站台》、《小武》,以东北话为主的电视连续剧《刘老根》、《马大帅》、《圣水湖畔》、《东北一家人》,以天津话为

《武林外传》仿佛成了各地方言的大杂烩

主的电影《没事偷着乐》、电视剧《杨光的幸福生活》等。

张艺谋的《秋菊打官司》和《一个都不能少》是纪实性较强的影片,方言的使用更为影片增添了乡土气息和地域色彩。同样,在电影中使用方言,也是中国新生代导演的普遍偏好,贾樟柯在他的成名三部曲《小武》《站台》《任逍遥》中都使用了山西汾阳的方言,章明在《巫山云雨》中使用了湖北话,王超在《安阳婴儿》中使用了河南开封话,姜文在《鬼子来了》中说了唐山话,《孔雀》中使用了河南话,《横竖横》使用了上海话,《血战到底》《红颜》中使用了四川话等。此外,《美丽的大脚》《小裁缝》《天狗》《新街口》《茉莉花开》等影片中都使用了方言。

方言较早时期大多出现在相声等曲艺作品里,天津话、唐山话、四川话、广东话等方言因其幽默有趣而经常被用来博得观众一笑。之后,随着春节晚会上的东北小品的火爆,东北话一时也流传到了全国,网络歌曲《东北人都是活雷锋》中的一句"翠花,上酸菜"更是推波助澜,方言伴随着流行文化的发展得到了广泛传播。

2006年随着电影《疯狂的石头》的火爆以及电视连续剧《武林外传》的迅速窜红,方言影视又一次引起人们的关注。《疯狂的石头》中的人物来自五湖四海,方言口音也五花八门,其中以重庆方言为主,兼有成都话、河北保定方言、青岛话、四川普通话等。《武林外传》更是成了方言的大杂烩,每个故事中的主要人物几乎都说一种方言,如佟湘玉的陕西话、白展堂和李大嘴的东北话、燕小六的天津话、郭芙蓉的福建话、祝无双的浙江话、赛貂蝉的河南话、邢捕头的山东话等。在这里,方言不但没有受到地域性的局限,反而扩大了影响,迅速走向全国。流行影视里的方言也同样成了流行语。如《疯狂的石头》"顶你个肺"、"中不中"等词汇,《武林外传》中的"饿滴神啊"(我的神啊)、"我看好你呦"迅速成为年轻人的口头禅。

方言影视的兴起一方面是草根文化、民间文化兴起的表征,方言影视作品普遍关注社会底层草根阶层的生存状态,展示中下层平民的日常生活全景,着眼于身边普通小人物的喜怒哀乐,让观众倍感亲切。另一方面方言影视的兴起也是民间文化对一统天下的官方文化

的反诘。云南大学社会学家马居里认为"这至少是对大多数中国电视语言的生硬、死板的叛逆!"①改革开放之后的中国社会一直处于转型发展期,在一元化的价值观念被打破,开始呈现多元化的状态,民众拥有了更多的选择权和话语权。"方言开始对抗普通话的权威,并从中寻找一种颠覆的快感,这也是传统文化展现出区域特色的开始。"云南艺术学院教师严程莹认为,在中国这样一个幅员辽阔的多民族国家,多元文化并存是正常现象。方言影视作品是一种内涵丰富的文化资源,它既折射出地域文化不满现状、提升自我文化地位的诉求,也体现出地域文化的"中心化"意识。② 云南艺术学院戏文教研室主任熊美也认为,网络时代让语言的权力分散了,方言的崛起其实是多元文化表达自己的重要方式,它让诞生方言影视剧的区域充满自豪,语言因此变成区域文化奋力突围的一把利剑,它在强调并捍卫自身的尊严。③

第三个方面,社会的现状也给方言影视作品提供了发展的空间。华夏心理网心理专家荀炎认为,方言电影之所以会有市场,还有一个原因是国内人口的流动性很强,这就保证了有一定的观众群。④ 影评人杨爱华也认为,一般方言电影以四川、东北、河南、陕西等地的方言为主,四川人口最多,流动人口也最多,河南、东北三省流动人口也很多,所以,这些地方的语言得到广泛的普及。⑤

最重要的一方面是,方言影视作品充分体现了地方的风情、地方语言的特色,它们普遍抓住了地方语言的精髓,在艺术表现方式上使作品更传神,更具有个性化色彩。影评人王超说,这不仅是一种表达

① 引自《悄然崛起 异彩纷呈 方言剧:能否越飞越高?》,http://news.xinhuanet.com/newmedia/2006-05/19/content_4569565.htm

② 同上文

③ 同上文

④ 《〈疯狂的石头〉掀起方言电影热 四川话最受欢迎》,引自 http://news.sohu.com/20061113/n246356070.shtml

⑤ 同上文

手段上的进步,也是一种电影观念的进步,区域文化从而显得异彩纷呈。① 在加拿大蒙特利尔电影节捧回大奖的云南方言电影《好大一对羊》制片罗拉说,如果电影不启用本土演员,不让他们操持纯正的云南昭通方言,这部片子的艺术冲击力绝对会大打折扣——从艺术的角度看,方言代表了民间最纯正鲜活的生活形态,它不会扭曲,更不容易遗漏本真的生活信息,反而由于语言的力量让电影本身充满可信度。②

相比较而言,普通话虽然在文化传播上具有无可置疑的规范功用,但在艺术上普通话却没有方言生动传神,也没有方言那样容易唤起观众的亲切感和强烈的反响和共鸣。家乡方言如枝蔓丛生的植物,更能触动观众内心深处的神经,也更能更精确地传递出作品想表达的含义。普通话肯定无法表达四川人对"棒棒军"的悲悯和调侃,也无法诠释"闷兮兮"、"要得"、"雄起"、"巴适"、"安逸"等词的内在含义,更无法传达"忽悠"、"那疙瘩儿"的东北神韵。《武林外传》中老板娘一句陕西话"饿滴神啊"把吃惊、无奈、喜悦等复杂心情表达得无比贴切。独具特色的地方语言,生于民众生活的土壤,带着浓郁的生活气息,机智、幽默、通俗、生动、活泼,如潺潺流水一般,生生不息地流淌在漫长的历史发展岁月中,滋润着民间大众的生活。

① 引自《〈疯狂的石头〉掀起方言电影热 四川话最受欢迎》,http://news.sohu.com/20061113/n246356070.shtml
② 引自《悄然崛起 异彩纷呈 方言剧:能否越飞越高?》,http://news.xinhuanet.com/newmedia/2006-05/19/content_4569565.htm

第五章　魔幻电影的神话思维创作

"神话是一个古老的故事体裁,主要产生于原始社会和阶级社会初期,它是当时人们在原始思维基础上不自觉地把自然和社会生活加以形象化而形成的一种幻想神奇的故事。"① 神话是整个原始文化的重要组成部分,它的内容广泛,涉及宗教、哲学、社会制度、习俗、历史等各个方面。

在文艺理论中,神话往往又泛指以超现实的幻想和象征方式创作出来的具有魔幻色彩的作品。神话思维创作主要指这一种创作倾向,它应该说也是西方原始主义的一个副产品,即在创作中往往借助传统文化中的神话、传说、宗教、仪式、信仰等反映原始生存状态和心态的诸多元素,来构筑情节、反映主题。

第一节　神话思维的心理结构

神话传说是人类童年时期对神秘莫测的大自然进行感知、探索时创作出来的。原始人通过类比的思维方式,将人类自身具有的知觉、意志、感情等特性加之于一切自然物,并在这种原始认识的基础上,把自然万物人格化,创造出具有超凡想象力空间的神话故事,这个空间是人、鬼、神并存的世界。神话思维就来源于这些离奇而荒诞的神话传说,它是以"万物有灵"的原始观念为核心,以具有远古神秘气息的原始信仰和意识为阐发对象的一种艺术创作思维模式,在这种思维模式的关照下,有生命的和无生命的、外物和自我、客观存

① 钟敬文主编:《民俗学概论》,上海:上海文艺出版社 1998 年版,第 241 页

在和想象幻觉完全混淆不分,艺术创作以超现实的幻想和隐晦象征方式为主要特征。

从思维的形式来说,人类童年时期的思维方式,是一种以主观自我的感觉为中心来关照万物,以超现实的想象为表现特征的情感活动。其实,追根溯源,这种思维方式在原始时期是普遍存在的,它是与人类在进化的漫长岁月中融入生存磨炼的经验而逐渐形成的科学思维或逻辑思维截然不同、互相对峙的另一种思维——非逻辑、非理性的原始思维,也有人称它为神话思维或野性思维。因为这种思维模式在原始神话传说中得以自由的舒展和表达,它未经过后世文明和理智的驯化和教化,具有某种"野性"。在人类跨入文明社会之前的蒙昧时代,原始人面对日月星辰、风雨雷电等光怪陆离、神秘莫测的世间万物,尚不能抽象出科学的认识,缺乏精神和物质理性的两分法和清晰的界限,无意识地"心物不分",所以,在认识世界的过程中,只能把内在主观世界的知觉、情感与外在客观世界的形象、属性混为一体,主客观不分,把幻想当真实来感受,把自然万物拟人化,视万物如同个体生命一样,皆有灵性,也即"万物有灵"观念。英国人类学家爱德华·泰勒说过:"野蛮人的世界观就是给一切现象凭空加上无所不在的人格化的神灵的任性作用。……古代的野蛮人让这些幻想来塞满自己的住宅,周围的环境,广大的地面和天空。"①在这种思维意识关照下,原始人创造了在现代人眼中极其荒谬的具象世界,其中传递出具有浓厚神秘性的原始信仰和原始意识。

原始思维是民间信仰的重要组成部分,后世的信仰观念也都是滥觞于原始信仰的"万物有灵"观念,并在此基础上不断沉积发展的。遵循原始思维,在漫长的历史时期,人们不自觉地创作出很多优美隽永的神话、传说、民间故事等。由此,为电影艺术提供了丰富的创作源泉。

① 转引自陈勤建:《文艺民俗学》,上海:上海文艺出版社1991年版,第160页

第五章 魔幻电影的神话思维创作

第二节 神话思维在影视艺术创作中的折射

魔幻电影是以神话思维来进行创作的一种电影类型。进入21世纪以来,魔幻电影获得了长足的发展。2002年日本动画大师宫崎骏的《千与千寻》在日本本土热映,打破了由《泰坦尼克号》创造的票房纪录,又获得了柏林电影节金熊奖。由畅销小说改编的电影《哈利·波特》和《魔戒》系列又先后在全球热映,风靡一时。奥斯卡甚至把殊荣颁给了魔幻电影——《魔戒——王者归来》,此后,《加勒比海盗》、《纳尼亚传奇》等魔幻电影也都成为人们关注的热点。

《指环王》构建了一个巫师、人类、精灵、矮人、怪兽共存的中土世界

"……就这样,我们失去了一些不该忘记的东西,历史变成了传说,传说变成了神话……"电影《指环王(1)》开篇曾有这样一段话。著名哲学家维柯在他的《新科学》中,将人类文明分为三个时代:神的时代、英雄时代、人的时代。人类发展的早期是一个神话和英雄传说辈出的年代。

电影《指环王》中,原著作者托尔金就利用神话思维构建了一个

宏大的"第二世界"。他认为:"第一世界是神创造的世界,即我们日常生活的那个世界。而人不满足第一世界的束缚,他们利用神给予的一种称之为'准创造'的权利,用'幻想'去创造一个想象的世界,这就是所谓的'第二世界'。"①第二世界被作者虚构成一个似幻似真的"中土世界",这里既有人类的王国,也生存着哈比族人、精灵、巫师、矮人、半兽人以及其他古灵精怪、邪魔怪兽,"中土世界"的田园、赤裸的岩石地貌、幽暗神秘的森林、地下空旷的岩穴是他们生活的家园。作者赋予了各个种族自成体系的历史、习俗、语言、歌谣,以及特定的律令规则和价值观念体系。

同《指环王》一样,影片《哈利·波特》系列也是魔幻电影的佼佼者,虽然它把故事直接设置在现代社会,但是,当霍格沃茨魔法学校的守门人海格打开阻隔魔法世界与现实世界之墙,带领哈利·波特走入斜角巷的时候,当哈利·波特穿过九又四分之三站台,穿起巫师的黑披风,拿起魔杖的时候,当悬崖上的霍格沃茨魔法学校巍然耸立的时候,影片展示了一个与"麻瓜"(影片中不会巫术的人)的生活世界截然相对的光怪陆离、匪夷所思的巫术世界。巫师们都具有超自然的能力,即可以十分现代地驾驶摩托和汽车在天上飞行,也可以像古典巫师那样骑着扫帚飞天;可以变身为其他物种,能与动物交谈;会使用咒语,让客观世界随主观意识而动,具有了某种灵异的魔力和神性。片中还有许许多多只能存在于梦幻和想象中的事物:活动的图画、自由转动的楼梯、会说话的院帽、会飞的本子、能判断勇士的杯子、会隐身的斗篷、巨大的山怪、作为信使的猫头鹰、飞舞的精灵、看守古灵阁银行的妖精、惊险刺激的魁地奇比赛……变形、夸张、离奇、荒诞、时空错位、非逻辑、非理性,这一切感受以影像的方式得到了精彩的表达,带给了观众层出不穷的新奇和惊喜。

《加勒比海盗》之所以被称为"新海盗"电影,是因为它有别于以往的海盗电影,掺杂了许多现代元素,并充满神秘的魔幻色彩。影片

① 转引自彭懿:《西方现代幻想文学论》,上海:上海少年儿童出版社1997年版,第328页

表现了一艘横行海上的"黑珍珠号"海盗船,四处杀人放火,船上的海盗被施了魔法,他们因为受到诅咒而在月光下会变成活生生的骷髅。于是,时隐时现的月光使海盗们一会变成人,一会变成鬼。随着月光的投射,半人半鬼的交替更是诡异恐怖。而战胜魔鬼海盗的唯一法宝,是一个神秘的"魔幻金牌",只有找到它才能消灭海盗。《加勒比海盗》既有传统的爱情、友情、正义与邪恶较量的主题,又有现代电影所具有的视觉冲击力,是一部惊险刺激的影片。

影片《纳尼亚传奇》根据著名作家 C. S. 刘易斯所著的传奇历险故事改编而成。故事发生在第二次世界大战期间,四个从伦敦到郊区古怪教授家里避难的孩子,从魔幻的衣橱踏入了神秘的纳尼亚国度。原本祥和宁静的纳尼亚国度居住着许多神话里才会出现的生物:会说话

《纳尼亚传奇》中,以神话思维构建的魔幻世界充满了神奇的事物

的野兽、巨人、矮人、人羊、人马还有人身牛头怪、狮身鹫首怪等。但是这个国度却被邪恶的白女王下了毒咒,成为永远冰天雪地的世界。四个人类的孩子在纳尼亚万兽之王阿斯兰的带领下与白女王展开了一场大战,形态各异的飞禽走兽冲锋陷阵,交战场面气势恢弘,最终,孩子们破除了冰封咒语,解救了纳尼亚王国,恢复了四季如春的世界。

与托尔金的中土世界不同,路易斯所创造的魔幻世界是一个与现实世界并存的神奇之地,它与现实世界有着某种神秘的联系通道,人间的孩子用他们的童心可以找到这个通道,并走入魔幻的世界。路易斯将基督教中众多的元素融入了他所创造的这个奇异世界中,并以童话、寓言的方式向人们讲述天上的神是如何莅临,并创造了与现实世界平行的另一个神秘世界的。

近几年魔幻电影大行其道,涌现出《大鱼》、《金刚》、《查理与巧克力工厂》、《僵尸新娘》等多部影片。电影《大鱼》、《查理和巧克力工厂》改编自儿童读物,充满着童话的色彩。《大鱼》描绘了丑陋而善良的巨人、世外桃源般的小镇、光怪陆离的马戏团、窗外裸游的美人鱼等,体现出丰富而有趣的想象力。

在过去一百多年的电影发展史中,由于技术的粗糙与资金的限制,许多幻想成分无法转变成影像的表达,所以魔幻电影一直波澜不兴,直到上世纪90年代后,随着特效技术的日趋成熟,《哈利·波特》、《指环王》等享誉世界的巨著都先后登上了大银幕,它们无论在票房还是在艺术领域都取得了巨大的成功。沉寂多年的魔幻作品开始在影坛刮起了一阵空前绝后的风暴,成为令观众所瞩目的一种重要影片类型。

第三节 魔幻电影取材的民间化

魔幻电影是"以魔幻、志怪、神话故事为原型改编的,它们有着很强的善恶冲突。"[1]无论是《指环王》高扬的英雄主义情结,还是《哈利·波特》"正义必然战胜邪恶"的古老主题,都根植于深厚的传统民间文化的土壤。《指环王》的创作借鉴了斯勘的纳维亚半岛流传的民间除妖神话,而作者更多的灵感则是源自古芬兰神话史诗《卡勒瓦拉》。《卡勒瓦拉》的主要情节是,为了争夺宝物,象征光明和善良的卡勒瓦拉三英雄与象征黑暗和邪恶的女妖娄希进行了殊死的斗争。故事描绘了狡猾的魔鬼、带有神秘力量的三宝,人和动物的互相变化等令人匪夷所思的奇异情节。对比《卡勒瓦拉》和托尔金的魔幻世界,可以看到大致相同的人物性格和英雄旅程。《指环王》中作者还自创了精灵语言、矮人语言以及大段的诗歌、民谣,这都与作者悉心研究芬兰诗歌和民族史诗有关。

[1] 章慧霞:《魔幻重现——哈利与指环王》,见《电影》杂志2002年第6期第30页

第五章 魔幻电影的神话思维创作

在全球掀起魔幻热潮的《哈利·波特》影片中所有的幻想元素，从炼金术士到巫师，从独角兽、马人到蛇怪、凤凰福克斯，从咒语、魔法道具到精灵、鬼怪等，都是来源于欧洲几千年来深厚的魔幻文化土壤，比如霍格沃茨魔法学校的校监费尔奇的名字源于希腊神话中全身有100只眼睛的守护神阿耳戈斯；看守魔法石的大狗路威也是希腊神话中一头著名的怪兽——冥府守门狗刻耳柏洛斯。又如，蛇怪能用眼睛杀人的说法古已有之，在莎士比亚的戏剧《理查三世》中就有类似的情节描写。《哈利·波特》中是凤凰救了哈利，这也是附会传说的描写，因为据说鸟类对蛇怪是致命的，所以中世纪的旅行者为防身都随身携带公鸡；在霍格沃茨魔法学校中游荡着很多幽灵，他们经常出现在接待新生的庆典和大型的室内集会中，有一个"差点没头的尼克"还把自己的断颈展示给学生看。在英国，古老而又幽

《哈利·波特》中的幻想因素都来自民间积淀的魔幻文化

深的古堡据说是幽灵出没的地方，他们的前世是人，由于死因悲惨，不得超生，所以要留在生者的世界中。在三楼女厕所哭泣的桃金娘也是无法离开自己死亡之地的幽灵，又称作"地缚灵"；家养小精灵多比就是传说中得到奖赏之前拼命工作的小精灵，他们穿着破旧，勤劳地帮主人做事，如果主人看小精灵可怜，送给他们衣物，他们就会立刻消失，再也不会回来，这些情节在影片中得到了充分的表现。作者罗琳热衷于宗教、神话、民间传奇等想象世界，对欧洲古老的精怪故事与巫术历史烂熟于心，这也是《哈利·波特》独特的魅力所在。

《查理和巧克力工厂》虽然改编自儿童读物，但同众多民间故事的情节一样，一个并不起眼的小男孩却成为了最幸运的人。影片一开始登场的就是这个男孩："查理是一个普通的男孩，他不比别的孩子勤快，或是更聪明，他的家庭既不富裕，也不有名，甚至所赚的钱仅

仅够温饱,但是查理是整个世界上最幸运的孩子,而他只是还没有发现这个事实。"这个简单直接的开场其实是很多童话、民间故事的老套式。经过一番考验,这个在各种欲望膨胀的现代社会还保持着纯真、善良品质和单纯的好奇心的真心热爱巧克力的孩子,获得了一笔意外的财富——一个奇妙的巧克力工厂。

魔幻电影成为票房的宠儿,意味着大众从心理上对这种娱乐方式的认可。神话故事和民间传说经过几代人的口耳相传,往往具有深厚的民族心理积淀,因而很容易引起观众的共鸣。奥地利著名心理学家荣格曾经把神话传说中的原始意象称为原型,它作为一个民族、一个国家的集体无意识可以世代流传。这些与时代久远的魔幻文化渊源深厚的原型意象,很容易唤起观众承继自传统心理情感的、埋藏在心底深层的情愫,从而引起强烈的共鸣,受到普遍的喜爱。所以,魔幻电影往往利用神话传说去感染已经远离幻想的现实中的人们,给予人们一个温暖的心灵家园。以《指环王(3)》获得奥斯卡最佳导演奖的彼得·杰克逊曾说:"这真令人难以置信,电影学院的评委能够走进霍比特人和精灵族的世界,支持我们的梦想,并在今年将荣誉给予了魔幻影片。"《指环王》和《哈利·波特》在艺术和票房上都获得了巨大的成功,这足以说明,在 21 世纪的今天,人们对人类童年时期创造的虚幻而神奇的想象世界仍然不离不弃,趋之若鹜。

在利用传统民间资源的同时,无论是《指环王》、《哈利·波特》还是《纳尼亚传奇》等都对古老的民间资源进行了现代方式的整合、改造和利用,有着很强的创新精神,使传统艺术形式焕发出古而弥新的艺术魅力。《哈利·波特》虽取材于古老的魔法故事,却有意识地把故事移植到当代,并掺杂了许多现代社会的流行因素。霍格沃茨魔法学校完全就像一个西方的寄宿学校,从同学关系到师生关系无不真实可信;在影片中巫术是贯穿始终的,但这里的巫术与传统巫术还有所区别,这些巫术显示了与时俱进的升级换代。巫师们的传统坐骑是飞天扫帚,而在影片中不仅是扫帚,小轿车、汽车都可以飞上天,在哈利危难之际帮助他屡次脱险的是一辆能上天入地的超级跑车。即使是扫帚,也有着技术含量,如马尔福的"光轮 2002",再到哈利的

第五章 魔幻电影的神话思维创作

"火箭弩",技术越来越先进,飞天扫帚也随着技术的更新而进行速度的升级;罗恩使用的全景望远镜在观看球类比赛时,可以随意调试速度,按照需要加快或放慢球员比赛的速度进行欣赏,如果球员有犯规动作,镜头上还会出现字幕显示,这使人不由得会想到现代的数码摄像机;哈利随身携带的地图,可以像现在安装在汽车上的卫星定位系统一样显示出霍格沃茨魔法学校中任何人所在的位置。其他如会移动的簸箕其实就是一个吸尘器,吐真剂则类似现代的测谎仪等。可见,巫术也要随着时代的变迁而发展,神奇的巫术嫁接上技术的翅膀,将变得更加高深莫测。

纵观人类的历史,充满神灵信仰崇拜,诡异奇幻故事层出不穷。托尔金和罗琳从这些广为流传、经久不衰的神话和民间传说中撷取故事的形象、人物和主题,以神话思维的方式创作了一个个全新的魔幻世界,随着电影制作技术的发展,许多只能存在于梦幻和想象中的元素都能在银幕上得到自由的舒展和表达,也为魔幻题材影片的发展提供了强有力的技术支持。《指环王》和《哈利·波特》就是借助于现代电影制作手段,从原著笔下的故事衍化成艺术性、思想性、娱乐性结合得十分完美的影像世界。

第四节 魔幻题材凸现的"镜像现实"主题

20世纪曾被称为是"神话复兴"的世纪,无论从文艺创作和文艺批评的角度,神话都受到了空前的重视,魔幻书籍、电影都畅销一时。那么,为什么人们在这个物质文明极度发达的时代,又对神话开始趋之若鹜了呢?

德国学者卡西尔说:"神话的真正基质不是思维的基质而是情感的基质。这种情感的统一性是原始思维最强烈最深刻的推动力之一……原始神话的存在是沟通人与自然最为本真的方式。而这种沟通从远古至今从未停息过,只是人类的生存方式发生着变化,人们对于自然的认识也在不断改变。如果这种改变不能说是认识的深入,

影视民俗学

《大鱼》中光怪陆离的马戏团

或许我们只能说是所谓'超越'后的情感回归。"①神话中蕴涵的情感并不仅仅是人类遥远的回忆,而是从远古一直流淌到今天的情感潜流,是人类共通的本性。

在历史的变迁中,随着理性思维的发展和人们对世界认识的不断深入,人们渐渐失落了曾经拥有的超自然的幻想、超越自我的能力和企盼奇迹的心愿,但这种梦想一直埋藏在每个人心底,魔幻题材的作品触动了沉睡已久的记忆,促动了感性思维的苏醒和萌发,使人内心深处最真实的渴望得以释放,给予人们一个远离约束和羁绊的心灵家园。

影片《大鱼》塑造了两个既相对立又互相沟通的世界,"真实"的世界和"幻想"的世界。儿子威尔代表着大部分失去幻想的人们,而在父亲爱德华眼里,世界就如同一个童话,许多在现实生活中不可能存在的、不合理的、不合逻辑的事物都在这个世界里展现着无限的可能。爱德华讲述了自己数段的历险经历:他在年轻的时候收到过一条大鱼的礼物,在旅途中结识了一位老巫婆,在巫婆的玻璃眼珠中看到过死亡的秘密,遇见在水中游来游去的美人鱼,在山中碰到一个外表凶悍却内心善良的巨人,他还欣赏过酒店里连体姐妹花歌手的表演,看到过汽车在水底行驶,在一个如世外桃源般的"幽灵镇"小住,还在一个光怪陆离的马戏团工作等。这些梦幻般的场景和现实交融在一起,亦真亦幻,无法分离。

影片透过老父孩童般的眼睛,展现的是天马行空的想象和五彩斑斓的世界,人生绝不应该仅仅为清晰冷静、理性分析的态度所支配,也应该为梦想与童心保留下一片自由挥洒的天地。对于影片中

① [德]卡西尔:《人论》,上海:上海译文出版社2003年版,第104页

第五章 魔幻电影的神话思维创作

的儿子来说,儿时曾经令他如痴如醉的那些故事在长大后就不再动听了,他像所有世人一样开始怀疑父亲故事的可信度和真实性,这也体现出当代人对童话思维的不可理喻。但在力图了解父亲的内心后,儿子逐渐懂得,爱德华的一生也许和普通人没什么两样,只不过对待生活中的每一件事、每一个人,他都把它视为一个充满奇幻的愉悦经历,并以童话般率真积极的心情去面对。因此,他的一生充满了童话,充满了浪漫,充满了魔幻的经历,他永远生活在童话般快乐的心境中,他所拥有的与众不同的想象力与充满童心的乐观是幸福生活的法宝。所以,影片实际在告诉人们,生活是怎样的并不重要,重要的是对待生活的态度和对浪漫、快乐人生的不懈追求。

《大鱼》的故事中,前后呼应、贯穿始终的是一条在河中生活了不知多少年的大鱼,任何人也无法捉住它。这条鱼自由自在、无拘无束,在童话世界里自由游弋。也许只有保有一颗童心,拥有幻想的能力才能接近它、感受它,这或许也是对现代人的一种劝慰。

托尔金在他的一篇论文中曾指出:虽然大多数主流作家和评论家将奇幻文学贬为儿童读物,认为不值得严肃的成人一读,但事实上,成人比孩子更需要奇幻之物来抚慰心灵。这也是许多成人想要离开这个繁忙、嘈杂与烦恼不断的真实世界的原因。奇幻文学很重要的一个功能就是为读者提供一个"心灵的避风港"。《大鱼》中的儿子最终接受了父亲的传奇故事,并转述给下一代,他像父亲一样建立了新的生活观念,相信了童话,正如现代人越来越多地喜爱魔幻题材的作品一样,走入童话和神话的世界一样。

神话给艺术带来了超凡脱俗的想象空间,但反映现实生活是文艺永恒的主题。电影艺术运用魔幻现实主义创作手法将"现实和看似幻想的神奇融为一体,现实与非现实的界限被打破,现实的元素被神奇地组合在一起。在电影独特的真实性前提下,在现实中可能存在的神奇事物被如实地表现出来,这种银幕现实和物质现实的落差更加强了现实的神奇色彩"。[①] 所以,尽管魔幻影片的情节发展、人

[①] 傅琦:《电影剧作中的魔幻现实主义》,见刘一兵、张民主编:《虚构的自由:电影剧作本体论》第4章,北京:中国电影出版社2002年版,第176页

物塑造都具有很浓烈的超现实的神话色彩,但如果细细体会,就会在现实生活中发现它们的原型。也就是说,它们并不是完全凭空创造出来的,而是对现实的一种夸张化的隐喻式再现。

原始的神话思维在人类科学、理性、文明的发展进程中曾被认为是愚昧、野蛮和落后的。随着时代的发展,人类进入后工业化社会以来,物质生活得到了极大的满足,但拜金主义的盛行、对财富的追求、对权势的争夺、欲望的无止境,使人的身心逐渐成为被异化的工具,金属、机械的冷漠也代替了农耕社会的温情。与物质丰富相对应的却是精神上的荒芜:焦虑、冷漠、疲惫、没有寄托、没有信仰,人类自我危机感逐步加深,困惑成了生存的注解,心灵寻觅不到家园。这时候,越来越多的人意识到,过去被文明的理性所压抑和蔑视的"原始"和"野蛮"的东西,才是更加符合自然生命生存状态的东西。原始人能直接从自然中领悟到神秘和神圣,这种意识、知觉转化为神话思维能促使现代人摆脱极端物质主义的痴迷,因为这种灵性的世界观不是从使用价值上去观照事物,而是在物我合一的神秘中体验自我与客观世界的关系。所以,魔幻艺术作品在创作中往往借助传统文化中的神话、传说、宗教、仪式、信仰等反映原始生存状态和心态的诸多元素,来反衬现代人的生存境遇。

罗琳在《哈利·波特》中就用神话思维的创作模式描绘了颇具讽刺性的现代"麻瓜式"的生活图景:哈利·波特的姨妈一家人市侩俗气,对收养的外甥毫无亲情可言。哈利·波特是在阴暗的楼梯下和白眼呵斥中度过其童年的。肥胖粗俗的姨夫生活的最大目的就是推销公司的钻机。作者选择"钻机"作为哈利姨父生活的寄托似乎别有用意。"钻机"这一现代工业社会中不可或缺的技术工具,象征着工业发展过程中人类对自然的压榨和掠夺。除了追求市场利润和平庸的世俗享乐以外,沉溺于物质主义的当今芸芸众生就像哈利姨妈一家人一样,在隆隆的钻机声中,逐渐丧失了对自然的敬畏与神秘感,成为大千世界中与自然完全隔绝的日益痴呆、异化的城市动物。影片中哈利与姨夫一家人在爬行动物馆参观的情节颇为意味深长,哈利的表哥对着关在玻璃房中的大蛇态度居高临下、粗暴蛮横,结果遭

到了报应,跌入蛇居住的水池,被关进了玻璃房中。在这里,人和动物的地位在巫术的观照下进行了置换。所以,人类应该回到巫术、魔法也就是神话思维的感知传统,像哈利一样关注自然万物的感受,那才是植根于千百万年的人类生存实践的精神传统。

人与自然的亲密关系,也表现在人和动植物的亲缘关系上。在原始时期,人类认为某些动植物与自己的祖先有着神秘的血缘关系而把它们奉为图腾,加以崇拜。卡西尔也曾说:"对神话和宗教的感情来说,自然成了巨大的社会——生命的社会。人在这个社会中没有被赋予突出的地位。人是这个社会的一部分,但他在任何方面都不比其他任何成员更高级。生命在其最低级的形式和最高级的形式中都具有同样的宗教尊严。人与动物,动物与植物全部处于同一个层次上。"①

人与动物能互相变身转化,这是许多民族神话中的普遍情节。《哈利·波特》中霍格沃茨魔法学校就专门有变身术这门课,教授变身术的麦格教授自己就变成一只猫。当哈利上三年级时,又陆续有能变成马、狗、鹿和老鼠的老师出现。另一方面《哈利·波特》还塑造了形形色色的与人一样会说话、有智慧、有感情的生灵,如被冒犯后怒气冲冲的打人柳、发出哀号的人形植物曼德拉草、在危难之际挺身而出帮助哈利战胜蛇怪的凤凰、对占星术颇有造诣、思想深邃的马人、看守魔法石的三个脑袋的狗、黑森林中的独角兽、巨型蜘蛛等。

《指环王》也有着类似探讨人与自然关系的主题,邪恶巫师萨鲁曼肆意焚烧树木,使用巨型的机器制造了无数的半兽人,充当黑暗魔君索伦的大军,他自以为是地认为是自然的主宰者,"大自然将被工业之火吞噬,森林将被夷为平地"。树木在巨斧和火焰下呻吟哀叹,作为森林的守护者树人悲痛地呼喊:"很久以前萨鲁曼会来我的森林漫步,但现在他满脑子都是钢铁还有铁轮,他对大自然不再感兴趣。"这几乎同人类文明发展的历史不谋而合,"他们拿着火和斧头闯进来,又咬又啃,又砍又烧,他们是毁灭者,掠夺者,诅咒他们……"这

① [德]卡西尔:《人论》,上海:上海译文出版社 2003 年版

个情景离我们其实并不陌生,今天在地球的任一角落都在上演这一幕。最终萨鲁曼和他的机器怪兽大军在树人的抗争下崩溃瓦解,这是否也象征着人类如果再不停止侵蚀自然的脚步,必将遭受天谴。

影片中人类与精灵的结盟,似乎也暗示着人类和大自然千丝万缕的联系。精灵是自然的化身,他们隐身森林泽谷,不染尘埃,仙风道骨。无论是水泽精灵女王、林谷精灵之王、山林精灵的代表莱格拉斯,都是护戒征途上忠实的成员,也是与人类并肩战斗的伙伴。爱得国精灵在洛汗王国危难之际施以援手,使本来拥有永恒生命的精灵战死无数。精灵公主亚雯更是和人类君王阿拉贡有一段旷世奇恋,他们在梦与幻境中相拥缠绵,互诉着不尽的依恋。也许,正如他们永远流传的爱情一样,人与自然的亲密关系也应该是亘古不变的。

神话思维创作的真正目的是为了找到一种更为准确和深刻的语言方式,来揭示人在与自然,与社会交往过程中所认知到的真理、事物的本质和客观规律性。并把所要传达的内涵和意象通过神话这个放大镜夸张、变形和凸现,使之更具艺术审美性和思想深刻性。

《指环王》在展现中土世界波澜壮阔的传奇史诗中褒扬了正义与友谊、生存与勇气,并揭露了贪婪与邪恶等人性中永恒的弱点。其中,关于友谊描写的篇章尤为动人,没有弗罗多和山姆的友谊,魔戒不能最终被投入末日山脉,伟大的使命就不可能完成。"我不能没有山姆"成就了弗罗多坚定的信心。山姆也没有辜负自己的神圣责任:"虽然我不能替你完成使命,但我能背负你。"另外,没有人类和矮人、精灵族等其他种族的结盟,人类王国早就被强大的半兽人毁灭。影片还宣扬了英雄主义的精神和气概必然战胜邪恶和丑陋。片中着力渲染了很多战士的英雄气概,如洛汗国公主伊欧纹虽身为王女,本来可以像其他女人一样避开战场,但她却身先士卒力斩巨龙:"我不怕死,也不怕痛,就怕被困在牢中直到死也没人知道我的英勇";精灵公主亚雯本来可以"过另一种生活,远离战争、伤痛和绝望",但她毅然决定留在阿拉贡身边,甚至放弃拥有永恒生命的精灵身份;矮小的弗罗多却肩负起拯救整个中土世界的重任,用坚毅的信心战胜魔戒的

第五章 魔幻电影的神话思维创作

诱惑,一次一次地面对凶险的境地;地位卑微的山姆虽然一再受到误解,却仍然忠贞不渝地护送主人;作为灰袍巫师的甘道夫,无畏地挑战凶恶巨大的火龙,与之厮杀到底。阿拉贡在护戒路上斩妖除魔,怀着坚定的必胜信念进入"死亡之径"寻找幽灵部队;铺天盖地的强大兽类并没有吓退骁勇的骑士,为了人类的荣誉与骄傲,虽然胜利的希望渺茫,他们仍然义无反顾。在这场力量悬殊的战争中,正义联盟没有一个人背叛,没有一个人贪生怕死,没有一个人为了利益出卖灵魂,所有的人都为了一个崇高的理想,为了中土的和平而战斗。这种种人物形象的塑造,支撑起人类崇高的信念和不尽希望的天空,也为现代人的灵魂作一次精神的洗礼。

《指环王》结尾阿拉贡在白城举行加冕礼时,所有族类都在四个矮小的哈比人面前俯身致敬,这一个场面也强化了影片中最鲜明的主题:英雄不仅仅是在战场上搏杀的勇士,虽然没有健壮的体魄,但平凡渺小的人物一样也能做出伟大的业绩。一位英国读者曾评论《指环王》说:"它的价值就在于创造的虚构世界并非现实世界的影子,而是人类心灵的镜子……在一个物质极大丰富,而精神却徘徊不定的后现代社会里,人们往往有一种女娲补天的冲动,但传统文学、现代文学都不能满足这种冲动,于是孩童般的托尔金出现了,中土也就应运而生了。"①利用神话思维创作出的影视作品满足了人们超越平凡俗世,超越现实生活的梦想。

《指环王》还糅合了针对人性弱点的犀利探讨。咕噜这个角色的性格塑造,就在一定程度上反映了人性的负面。咕噜受魔戒的诱惑,难以摆脱占有"宝贝"的贪欲,甚至害死了最好的朋友,逐渐变成了一个面目丑陋,有着两面人格的怪物。虽然善的一面也曾在他的内心深处作过挣扎,但最终还是恶的一面占据了他的身心。咕噜是一个"为欲望所累"的形象,代表了人类的贪欲。正因为人类难以克服自身的弱点,所以在魔戒的诱惑下,九个人类国王堕入黑暗,成了不死不活的戒灵;阿拉贡的祖先伊斯德没能及时毁灭邪恶,造成世界的危

① [英]托尔金:《魔戒(第一部):魔戒再现》译序,南京:译林出版社2002年版,第5页

机;欲退隐江湖的巴金斯仍面目狰狞地不愿放弃魔戒;刚铎王子也欲把它占为己有。所以,故事中精灵女王说道:"邪恶力量聚集,魔戒意志力就会加强,它越来越想回到人类手中,因为人类很容易受到它的诱惑,人类占有魔戒,世界就会沦落,索伦即将奴役世界上所有的生物,甚至带来中土世界的灭亡。"但是她的预言并没有一语成谶,弱点虽然会伴随人类,但人类还拥有不尽的勇气,强大的信念,所以才能最终摆脱诱惑,成为自身的主宰,世界的君王。

影片《加勒比海盗》也通过魔幻的情节来展现无休止的欲望对人类的折磨。对月光下那群被施了咒语的海盗来说最为恐惧的不是死亡,因为他们不会死,而是为无穷无尽的欲望所累,成了真正的行尸走肉。他们的欲望永远不能满足,拥有了还要不停地索要。对于沉浮于世俗社会的人类来说又何尝不是如此,对名和利无休止的追求,使人成了欲望的奴隶,正像这些被施了咒语的海盗一样,只能得到一时的快感,快感之后仍旧是无尽的空虚。

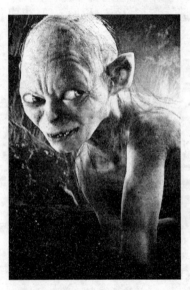

面目丑陋,有着两面人格的怪物咕噜代表着人性的堕落

在《哈利·波特》中,人开始向自然界寻求那份属于自身的精神力量。真正的巫术是人生的课堂,它能帮助人认清自我、完善自我。三位小主人公哈利、赫敏和荣恩在魔法学校的教诲中成长,他们不仅学习使用魔法巫术,还学习如何做人的道理,学会了如何珍惜友谊,善待朋友,体会到巫术的最高境界就是爱和正义。婴儿时代的哈利在遭到具有强大威力的伏地魔袭击的时候,正是母亲爱的咒语使他奇迹般地生存了下来。在同伏地魔对决的时候,也是母爱给了他力量和勇气。在第二集中,也是对同学和朋友的爱支撑着哈利战胜蛇怪。影片还着力描绘了少年学会分辨真善美和假丑恶的成长过程,第一

集里的奎若教授貌似软弱善良,实质是最凶恶的伏地魔的化身,而石内卜教授外表阴险,其实却是一个终于职守的好老师。第二集也出现类似的主题,新黑魔法防御课的老师罗克哈特其实是个徒有其表的家伙,又一次需要面对的黑暗势力也有着迷惑人的力量,如何在迷雾中分辨是非,像哈利·波特一样,每个人在成长中都要学习,这些都是最闪光的人性自我完善的体现。

　　获得第52届柏林国际电影节金熊大奖的《千与千寻》也是运用神话思维创作的代表之作。日本是一个信奉多神的国家,在日本的传统宗教——神道教中,世间万物皆有神灵,电影就以这些传说和民间信仰为出发点,塑造了一个奇异的神仙世界,而这个神界其实是对现实世界的反讽。臭气熏天的腐烂神,其实是一条饱受污染的河流,千寻从河神身上清理出来的污秽其实就是工业化社会对自然的践踏结果。而白龙更具象征意义,他其实是一条被填掉的河流,无家可归造就了他亦正亦邪的多重性格,千寻对他的关爱实际上体现了人类与大自然那种千丝万缕的亲密联系。影片似乎也在告诉人类,在物欲横流的现代社会,人会因为贪欲和懒惰而丧失自我,连名字也被没收。人与人之间心灵会越来越遥远,越来越孤独,就像无面人一样,成为黑夜的幽灵。只有互相关爱、勤恳、善良、有勇气、坚忍不拔的人,才能最终走出黑暗。《千与千寻》传达出作者对人类自身的反省和寻找希望的努力。宫崎骏曾说:"(《千与千寻》)是一个没有武器和超能力打斗的冒险故事,它描述的不是正义和邪恶的斗争,而是在善恶交错的社会里如何生存,学习人类的友爱,发挥人本身的智慧。最终千寻回到人类社会,并非因为她彻底打败了恶势力,而是由于她挖掘出了自身蕴涵的生命力的缘故。现在的日本社会越来越愚昧,好恶难辨,用动画世界里的人物来讲述生活的理由和力量,这就是我制作电影时所考虑的。被封闭着,被保护着,彼此愈来愈疏远,日本人从孩童时代就开始变得麻木,他们过分沉迷于自我的世界,几乎患上了'自我肥大症',千寻被设计成瘦弱无力的体形和面无表情的冷漠就象征着这一点。语言是力量的载体。在千寻迷失的那个幻境,能够说话和沟通是回到现实社会的重要条件。现代日本,

话语已经不为人所信任,我希望通过电影来表达这样的思想:每个人都应该用话语来表达真实的自己,抛弃那些空洞虚伪的语言垃圾。"①

宫崎骏的作品,大多含有深远的寓意,包含着对现实的批判意识。宫崎骏曾说:"我希望能够再次借助具有一定深度的作品,拯救人类堕落的灵魂。"②所以,宫崎骏的每部作品,都有着对社会人生种种命题的深刻探讨。

早在上个世纪70年代,日本著名植物学家中尾佐助提出的"照叶林文化论"对宫崎峻的思想产生了极大的影响。照叶林即温带常绿阔叶林,"照叶林文化论"提出照叶林作为生命之源,孕育了日本的文化。在日本进入以改造和加工自然为主的农耕时代之前,人与自然互相依存、和谐共处曾经是最主要的文化形态。宫崎峻从中尾佐助的自然历史观开始,展开了对人类与自然关系的思考。在宫崎峻的系列作品中,森林作为自然的象

千寻的异域经历是人类战胜自身弱点迷途知返的过程

征,成为动画中最核心的意象。动画片《未来少年柯南》中,在未来高科技的时代,仍然生长着生命力强劲的大树,整个城堡中到处都是蔓生的植物,犹如原始森林一样。森林孕育了人类的永生;《风之谷》中,因为人类的污染,散发有毒气体的"腐海"在侵蚀着人类生活的大地,但在"腐海"下也孕育了清新、茂盛的森林,来净化污浊的空气和水源;《天空之城》里悬浮在空中的古城掩映在茂密的绿林中,是人类回归美好家园的希望;《龙猫》中,移居乡下的新邻居,就是出没于古

① 转引自《〈千与千寻〉之千娇百媚》,http://www.southcn.com/cartoon/mingjiada/200112180948.htm

② 引自《动漫大师——宫崎骏》,http://www.zhuaxia.com/item/64472293

第五章 魔幻电影的神话思维创作

老森林的魔怪龙猫,这里的森林不是幽深恐怖,而是处处鸟语花香,有着参天的大树、盘错的树根、繁茂的野草和可爱的精灵。

1994年的《平成狸合战》表现了类似的主题:东京地下开始了社区新建工程,在此长住的狸猫们就要被赶出住处。为了保护自己的家园,狸猫们决定利用古老的幻术来吓唬人类,人和动物的斗争开始上演。其实,在现实社会的舞台上,人类与自然之间的争斗一直在延续,难道人类发展与保护自然之间就一定是矛盾对立的吗?难道就没有一种和谐共存的方式吗?《平成狸合战》中有一段台词使人无法忘怀:"随着开发的进行,狐狸与狸猫都会渐渐地消失,不能让这种情况停止吗?如果狐狸与狸猫都消失了,那么兔子与黄鼬又会怎么样呢?也会渐渐消失吧?"是的,如果无休止地破坏自然,那么许多可爱的动物就会从人类的视线中永远地消失,这又何尝不是人类的悲哀呢?

宫崎骏透过他的作品执著地追求一个理想的世界,这是一个和谐的世界,人类与人类间的和谐、人类与动物间的和谐、人类与自然间的和谐。而决定这一切的核心,必然是人类本身。可是,现在的人类却在不停地打破这种和谐平衡,相互争斗,拼命向自然索取,缺乏与自然沟通的灵性,这是宫崎骏的作品一直关注和力图警醒的,这也是他的作品在全世界产生巨大影响的原因之一。

著名文艺理论家弗莱说过:"作为想象的创造性的思维方式,神话并不随着社会或技术的进展而得到改善,当然也不会因此而消亡。正如非洲雕刻可以成为毕加索高度精致的作品的强烈影响因素一样,澳大利亚土著的神话也同我们文化中的神话一样深刻并富有启示意义。"①可见,神话思维创作的真正目的是为了找到一种更为准确和深刻的语言方式,来揭示人在与自然、与社会交往过程中所认知到的真理、事物的本质和规律性。并把所要表达的思想通过神话这个放大镜夸张、变形和凸现,使之更具审美性和深刻性。《凯尔特神话世界》的作者雅·布莱克利安也曾说,作为现代神话的科学所带来

① [加拿大]弗莱:《圣经文学与神话》,见《神话—原型批评》,西安:陕西师范大学出版社1987年版,第396页

的只是使人们沦为国家经济的奴隶以及引起环境的破坏和战争。对于在黑暗隧道中茫茫不见出口的现代人来说,也许,正是这些创作出远古神话的人们的丰富想象力中,蕴涵着许多可以解决问题的新的可能性。① 虽然魔幻作品描绘的奇异世界看似与现代社会无关,但是,其内在结构和元素却和现代社会的诸多方面暗合。或许因为这个原因,魔幻作品在现代社会再次流行。

① [日]七会静:《哈利·波特魔法揭秘》,裴军译,广州:新世纪出版社2002年版,第3页

第六章 喜剧影视的民间狂欢精神

喜剧是一种以逗人发笑为主要特征的艺术作品,尽管手法各异,但讽刺与幽默却是其中两个主要元素。讽刺是以夸张、变形、以至怪诞的手法对社会上的人和事物进行批判。幽默则以较委婉和理性的手法进行揶揄、讥讽甚至自嘲来博人一笑。

对喜剧的基本精神,前苏联著名文艺理论家米哈伊尔·巴赫金曾提出了著名的"狂欢化"的理论,指出了喜剧与民间文化历史悠远的内在联系。巴赫金深入到对西方文化影响深远的狂欢节和中世纪的民间诙谐文化之中进行了考察。狂欢节起源于欧洲的中世纪,与复活节有密切关系。复活节前有一个为期 40 天的大斋期。斋期里,人们被禁止娱乐,禁食肉食,反省、忏悔以纪念遭难的耶稣,在此期间生活肃穆沉闷,于是在斋期开始的前三天里,人们会专门举行宴会、舞会、游行,纵情狂欢,此即为狂欢节。巴赫金提出了狂欢节"两种生活"的观点。他说:中世纪的人似乎过着两种生活,一种是官方世界统治的、常规的、十分严肃而紧蹙眉头的生活,服从于严格的等级秩序的生活,充满了恐惧、教条、崇敬、虔诚的生活。在这个世界中,统治阶级拥有无限的话语权力,而作为被统治阶级的平民大众则处于被话语统治的地位,感受到的是来自官方的羁绊和重压;另一种是狂欢世界自由自在的生活,在"狂欢节"期间(包括其他狂欢性质的节日),整个世界,无论是广场、街道,还是官方、教会,都呈现出狂欢态。这时各种等级身份的人们,打破了平常的等级界限,不顾官方一切限制和宗教禁忌,化装游行,进行滑稽表演,吃喝玩乐,尽情狂欢。这个世界充满了笑,充满了对一切神圣物的亵渎和歪曲,充满了不敬和猥亵,充满了同一切人一切事的随意不拘的交往。狂欢节是人民大众

以诙谐因素组成的第二种生活。①

"狂欢"是一种独特的笑文化,是狂态的欢乐。"狂"就是"无所畏惧",是狂欢的核心本质。无论在东方还是西方的历史上,官方文化一直在统治、压抑着民间文化,民间文化也始终在抗争、解构着官方文化的一统天下。在居于统治地位的官方力量过于强大时,平民大众就以狂欢的方式嘲弄和颠覆官方世界的等级、秩序,消解其统治的严肃性和神圣性,以期建立一个平等自由的民众世界,在虚拟的情境中征服对方,获得满足。这种反抗在西方大多表现为全民的狂欢,在狂欢的面具下平等而亲昵地交往,对话与游戏,实现人人平等,人人自由,人人快乐。在东方则更多是通过民间笑话和颇具讽刺、滑稽意味的民间故事等方式来实现。笑是大众文化的主要特征,它不只是纯粹的嬉闹,更是反抗的一种方式。

巴赫金通过对狂欢节等节庆活动的经典分析,升华了"笑"的内涵,找到了文艺发展与"狂欢"和"笑"文化的内在联系。他在喜剧与幽默、讽刺,严肃文化和世俗文化的关系等方面为影视喜剧艺术研究开拓了更为广阔的理论空间。

第一节 中国戏说历史剧的民间改写

一、"不是历史"与"民间故事"

香港影视较早就有戏说历史的传统,20世纪90年代初《戏说乾隆》、《戏说慈禧》等电视剧在大陆的走红,也引发了大陆电视剧戏说历史的风潮。随着陆续登上荧屏的《宰相刘罗锅》、《康熙微服私访记》以及《铁齿铜牙纪晓岚》等的广受欢迎,评论界关于历史剧和历史戏说剧的利弊之争不绝于耳。诸如《雍正王朝》、《康熙王朝》、《汉武大帝》、《走向共和》等历史正剧以详尽的史实、严谨的考据著称。在

① 参见[苏联]米哈伊尔·巴赫金:《陀思妥耶夫斯基诗学问题》,北京:三联书店1988年版,第184页

第六章 喜剧影视的民间狂欢精神

这些鸿篇巨制之中,皇帝正襟危坐,臣子噤若寒蝉,权利争斗勾心斗角,政治对立剑拔弩张,而戏说历史剧则以轻松的笔调、戏谑的语言、荒诞的情节,把帝王将相从高高的神坛拉了下来,还他们以普通人的本性,他们也有七情六欲,也有凡人苦恼,历史在戏说的情境下被涂抹上或诙谐,或滑稽,或闹剧的色彩。

历史戏说剧描写了一段段纯属虚构的历史,但在这些戏说的历史中往往又具有一些真实的元素在里面,或者某个人物在历史上确有其人,或者某个事件在历史上确有其事。这种疑真非假的特征使许多专家学者对戏说剧中随意篡改历史的情节大为恼火,甚至给它扣上了误导青少年的帽子。但是,殊不知戏说历史并不是当代人的专利,自古以来对历史的诠释就有两种倾向:正史和野史,官方和民间一直作为互相补充和发展的两股潮流向人们展示着历史的面貌。

《戏说乾隆》引发了大陆历史戏说剧之热潮

西晋陈寿写《三国志》以治学严谨著称,所以《三国志》被世人看作最接近历史真实的记载。此后,民间在传播三国时期的这段历史时,多在此基础上把一个个故事生发开来,语言越来越生动,情节也越来越离奇。宋代是我国市井文化最为发达的时代,东京汴梁遍布的"勾栏"、"瓦肆",每天都上演着各种讲史、说书等民间曲艺。据《东京梦华录》记载,北宋时期就有著名的民间艺人霍四究专说三国故事。在宋元话本小说《三国志平话》中,穿插进了很多正史以外民间流传的故事,构成了《三国演义》的许多基本情节,并形成了对历史人物的基本评价,如张飞的粗猛英勇、关羽的义薄云天、曹操的老奸巨猾等。到了影响最为广泛的历史名著《三国演义》中,罗贯中由一段

简约的历史记载,在前世流传的三国故事的基础上,挥洒出一段金戈铁马、气势恢弘的乱世传奇。演义,其实就是民间大众对历史的演绎,它具有"平民化"、"大众化"的特点。

同样,《水浒传》也是如此,元末明初的施耐庵吸取了许多宋元话本和民间传说的情节。水浒故事从南宋以来就广为流传,《大宋宣和遗事》中记载了杨志卖刀、押解生辰纲,晁盖劫生辰纲,宋江私放晁盖、杀阎婆惜等故事,都被演化成《水浒传》中的情节。

在大陆较早出现并广受欢迎的历史戏说剧《宰相刘罗锅》中,每集的片头都会打出这样几个字:"不是历史"、"民间故事"。这似乎在告诉观众,不要拿片中的情节和人物去考据,这只是按民间大众的口味喜好,参考民间传说所编出来的历史虚构故事。

戏说历史的故事如果从民间文艺研究的专业角度来细分,应该划分为民间传说一类。因为传说从定义上来讲,是以特定的历史事件,特定的历史人物或特定的地方事物为依据,它与历史有着某种程度的联系,并不是完全虚构的。虽然传说在民间口耳相传的叙述中不断得到加工、润色,离历史史实早已谬之千里了,但往往还是有一些历史依据,并在一定程度上反映了历史生活与时代面貌。如孟姜女哭长城的传说,就与秦始皇修长城的历史事件有关。孟姜女的传说反映了当时因修长城民怨积重,统治阶级凶残暴虐的社会现实,表达了历代百姓对帝王暴政的批判,对流离失所的痛苦生活的控诉。

当代的历史戏说剧秉承了源远流长的民间文化传统,立足于"不见经传"的民间传说、市井野谈以及茶余饭后的故事掌故,是民间传说与电视这种现代电子传媒结合的产物。

二、娱乐与宣泄功能

历史戏说剧是20世纪90年代以来在大陆兴起的,这个时期随着商品经济的发展和市场经济的推动,大众文化逐渐占据了文化发展的主流。和有着很强大众基础的民间传说一样,历史戏说剧作为一种符合传统审美习惯,反映广大群众普遍心理愿望的大众文本,有着强烈的娱乐和宣泄功能,所以得到广泛的欢迎。

第六章　喜剧影视的民间狂欢精神

历史戏说剧讲述的完全是老百姓感兴趣的事,是按照老百姓的价值观和道德观来处理故事和塑造人物的,正如某部电视连续剧中主题歌所唱的"一朝出了五门口,百姓的事儿牵着走",故事中的人物或事件背景有着历史的影子,但其本质不仅是反映了今人对历史的追溯与感怀,更多的是怀古思今、以古鉴今,反映人们对当代社会的认识与思索。《宰相刘罗锅》、《康熙微服私访记》、《铁齿铜牙纪晓岚》等剧中情节是现今一些社会现象的影射,其中对清官和贤明政治的呼唤,正呼应了当代社会"反腐倡廉"等愿望。在惩恶扬善的故事结局中,观众的愿望与幻想得以实现和满足。

按照巴赫金的观点,历史戏说剧是一种大众文化文本,是狂欢化的叙事,它具有传统民间诙谐文化的底色。"人们过着狂欢式的生活。而狂欢式的生活,是脱离了常规的生活,在某种程度上是'翻了个的生活',是'反面的生活'。"①遵循着狂欢化逻辑,平民大众在现实中难以实现的愿望,在戏剧中"翻了个",民众的愿望和想象得以在艺术幻觉中得到替代性满足。在观赏过程中,观众获得狂欢化的平等感受和快感。渗透戏说剧中的,是狂欢化、游戏化的娱乐功能。通过戏说剧,民间大众领略的是一段娱乐的历史。

"狂欢节上主要的仪式,是笑谑地给狂欢国王加冕和随后脱冕。这一仪式以各种不同的形式,出现在狂欢式的所有庆典中。"②戏说剧中的皇帝成了身份多变的狂欢人物,而他私访的"民间"也成为狂欢广场。皇帝本人的命运经常发生戏剧性的变化,或变身为侠客、多情公子,或沦为罪犯,或身陷囹圄。在这种加冕和脱冕的过程中,由于皇帝的特殊身份常常是观众知道而剧中人不知道,在谜底揭开的过程中,观众体验到了说不出的快感与惊喜。《戏说乾隆》可以说是言情片和武打片的结合,乾隆为一民间女子争风吃醋,大打出手,并除暴安良,消灭贪官。在这里,皇帝变成了武功高强的"侠客",还不

① 参见[苏联]米哈伊尔·巴赫金著:《陀思妥耶夫斯基诗学问题》,北京:三联书店 1988年版,第176—178页
② 同上书

乏风流艳遇。在种种闹剧式的狂欢场景中,这位侠客展尽风采,倾倒美女,折服众豪杰,成了一位狂欢人物。

《宰相刘罗锅》、《康熙微服私访记》、《铁齿铜牙纪晓岚》等剧中的君臣关系颠覆了正统的君臣关系模式,皇帝不再是高高在上、神圣不可侵犯,反而俯身成为平民,甚至往往成为被戏弄的对象。大臣也不再对皇帝言听计从,而是大胆犯上,仗义执言。《宰相刘罗锅》中的刘罗锅不卑不亢、有棱有角、足智多谋,无论在情场和官场,无论是面对皇帝还是朝中的宠臣和坤,都屡屡获胜。剧中的一个情节是,皇上一直钟情于刘夫人,但她在贵为天子的皇帝与貌不惊人的刘罗锅之间,婚前选择的是后者,婚后面对皇帝多次的诱惑,也仍然忠于自己的丈夫,堂堂的"一国之君"居然也遇到凡夫俗子失恋的烦恼。这些类似的情节颠覆了皇权一统天下的传统价值系统。《宰相刘罗锅》的编剧对此曾作了生动的比喻:"乾隆是猫,刘墉是鼠,此鼠非同寻常,他能戏猫,而猫不能离鼠。但到最后,君还是君,臣还是臣,猫还是猫,鼠还是鼠。"[1]乾隆、康熙等帝王在戏说剧中成为经常被脱冕的狂欢国王,刘墉、纪晓岚、喜来乐则是被加冕的民间意愿的化身。

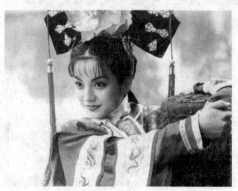

小燕子成了颠覆权威的狂欢人物

曾轰动一时的电视连续剧《还珠格格》也是典型的野史型戏说剧,该剧塑造了一个来自民间的"狂欢人物"——小燕子,在她的身上,完全没有了社会的束缚与规矩,她顽劣不羁、心直口快、无法无天,还有一身江湖武艺本领,在皇帝面前嬉皮笑脸,口无遮拦,敢说谎,敢上房,还经常化妆成太监逃出宫外,把等级森严、冷酷阴暗的皇宫当作了一个"娱乐场所",小燕子身上凝聚了老百姓

[1] 引自郝建:《影视类型学》,北京:北京大学出版社2002年版,第385页

第六章 喜剧影视的民间狂欢精神

对超越权力、等级秩序的自由生活的向往,是完全符合观众心理的娱乐文本。

在我国古典戏曲中,元杂剧兴起以后,"科诨"成了调节戏剧气氛、摆脱沉闷场面、增强机趣活泼、吸引和调动观众的一种有效艺术手段。戏说剧与古典戏曲一样,充满了随便而亲昵的接触和插科打诨的场面,这是民间诙谐文化在电视戏说剧中的具体展现。

戏说剧中秉承了民间故事善恶、忠奸、清官、贪官等二元矛盾对立的情节元素,但人物之间的"敌我斗争",并非像在悲剧、正剧中那样剑拔弩张、你死我活,而是充满了插科打诨、幽默、诙谐,正义往往是靠智慧、机智来战胜邪恶。《铁齿铜牙纪晓岚》中机智幽默的纪晓岚与溜须拍马、狐假虎威的和坤你来我往、明争暗斗、饶有趣味,纪晓岚凭三寸不烂之舌,两排伶牙俐齿,屡屡让大贪官和坤狼狈不堪、出尽洋相。剧中有这样一个场景:众大官在等

清官与贪官的斗争有着强烈的社会讽喻意味

候皇帝的时候,三五成群站着闲聊。官拜尚书的和坤乘机戏弄侍郎纪晓岚,剧中有这样一段对话:

 和坤:啊,纪侍郎,纪大人,请过来,有事请教……是狼(侍郎)是狗?

 众人:是呀,是狼(侍郎)是狗!侍郎是狗!

 纪晓岚:哎呀,是狼是狗?和尚书,堂堂一品大学士,连狼、狗都分不清?我教您个招吧!看尾巴,下拖,是狼;上竖(尚书),是狗。尚书是狗!

和珅：上竖是狗？好你个纪晓岚！尚书能是狗吗？

纪晓岚：侍郎既然是狗，尚书就不必谦虚了吧！

刘御史：巧言舌辩！狼吃肉，狗吃粪，它吃肉，是狼（侍郎）是狗毫无疑问！

纪晓岚：这位大人眼生得很，请问尊姓大名，官居何职啊？

刘御史：不敢！敝姓刘，名构，乃结构之构，新任江南道御史。

纪晓岚：久仰！御史大人适才所言不当。

刘御史：怎么不当？

纪晓岚：狼性固然吃肉，狗也不是不吃，它是遇肉吃肉，遇屎（御史）吃屎，御史吃屎！

刘御史：啊哟！吃粪就够难听了，干吗还要吃屎！臭死了！臭死了！

纪晓岚：臭死了？吃不着屎，还要追屁，溜沟（刘构）子！

刘御史：斯文扫地，斯文扫地哟！

纪晓岚巧妙地回击了和珅的挑衅，还把趁机溜须拍马的官吏也痛骂了一番，不可谓不痛快。

戏说剧除了娱乐功能外，对社会现象、社会问题的揭示和批判，也充分迎合了民众希望社会公正、国泰民安的社会理想。戏说剧常常托古说今、借古讽今，利用历史事件来针砭时弊，警醒世人，使观众在欣赏过程中不自觉地联想到社会现实中的种种现象。如在《铁齿铜牙纪晓岚》剧中，和珅与纪晓岚有这样一段对话：

和珅：历代的清官有多少？

纪晓岚：如凤毛麟角。

和珅：那贪官呢？

纪晓岚：如黄河之沙。

和珅：是呀，这贪官比牢房还多，你关得过来吗？我是贪官，正因为我是大清朝最大的贪官，所以我要巴结皇上，才能保得自己高枕无忧。

第六章 喜剧影视的民间狂欢精神

和坤最后这段话形象地勾勒出官场上一些古今同道的贪官的嘴脸,契合了百姓对反腐倡廉、政治清明的呼唤。

"古今多少事,都付笑谈中",作为"民间文本",戏说剧关注的是历史人物"正史"之外的情感生活、日常情趣等,有着鲜活的大众化、世俗化的特点。同时,戏说剧也是民间亚文化对主流官方文化的一种反抗,它的本质就是以"狂欢"来虚拟地颠覆权威,帮助老百姓化解现实的郁闷,在感性的层面上获得自身欲望的释放。

第二节 "王朔文化"影响下喜剧的民间内涵

提到大陆 20 世纪 90 年代以来的影视喜剧作品的发展,就不能不提到由王朔所形成的一股文化潮流的影响。作为一个广为人知的作家,王朔的很多作品都被改编成影视作品,他还参与了多部作品的编剧,其中喜剧占了很大一部分。从电视连续剧《编辑部的故事》、米家山导演的电影《顽主》,到冯小刚的贺岁片《甲方乙方》、《大腕》等,还有很多著名的电视情景喜剧,如《我爱我家》、《闲人马大姐》等,有的喜剧作品虽然没有王朔本人的参与,但也很明显地受到了"王朔文化"的直接影响。

巴赫金在谈到来自民间诙谐文化的喜剧精神时,提到它的狂欢性,其中包括对权威的"颠覆"和"戏仿"。王朔的作品在 20 世纪 80 年代末横空出世,以他强烈的颠覆性和戏仿性成为了一个时代鲜明的代言符号。改革开放使社会发生了翻天覆地的变化,曾经被奉若神明,广泛宣传的政治意识形态和相关的价值体系都面临前所未有的危机。来自各个方面的变迁、冲击、矛盾、喧嚣和人们内心的阵痛、渴望、分裂等错综复杂地交织在一起。对以往的政治事件、价值观念的调侃与反叛,是当时文化观念多元化的一种表现,也契合了社会心理。作为当时中国文坛的一个另类,王朔的"痞子文学"塑造了一大群在中国社会转型期中社会边缘青年形象,他们玩世不恭,蔑视一切权威,对社会主流文化嗤之以鼻,离经叛道,愤世嫉俗。王朔以犀利、

独特的视角,深入到社会现象和问题的本质,运用痞子黑色幽默的语言,尽情地嘲弄社会、嘲弄人生,宣泄一种非传统、非理性、非道德的反叛情绪,尖酸刻薄地对各种社会现象和人物进行了调侃。

以王朔编剧的电视连续剧《编辑部的故事》为标志,从上世纪90年代开始,社会上游戏、调侃之风盛行一时。王朔的最大特点是用颠覆、反置、亵渎的形式来解构权威、玩世不恭和自我调侃。《编辑部的故事》对中国一直以来在社会上占主流的政治权威和意识形态进行了解构。剧中的牛大姐代表的是正统的政治思想意识,虽然人们在新的语境下已不再在意这种权威,但她还是一贯以启蒙和教育的姿态来对各种时事和人物评头论足,不时还要教训一下编辑部中的落后青年。从她身上暴露出来的不合时宜、一本正经、自相矛盾往往带来可笑和滑稽的效果。《编辑部的故事》还对社会上形形色色的各色人等进行了善意的嘲讽和揶揄,如热心助人又并不积极上进的李冬宝、忙于功利的于得利、谨小慎微、胆小又守财的老刘,反映了当时在社会转型时期人们复杂的心态和时代的变迁。

在《编辑部的故事》影响下,类似牛大姐的人物形象在中国电视喜剧中成为比较常见的银屏形象,如《我爱我家》中的退休老干部傅明,过去参加革命的光荣历史成了他经常挂在口头上炫耀的资本。但他那些一度在中国人心目中很是神圣的豪言壮语,此时却成了不合时宜、落后于时代的陈腐论调,必然带来可笑的效果。退休后傅明接触的主要对象——居委会大妈也是满口主旋律的政治词汇;《闲人马大姐》中的马大姐也有许多对一向严肃的政治词汇进行翻新、变异,使其日常化、家常话的语言运用,剧中还运用了许多来自民间的段子,由此产生了强烈的喜剧效果。

电影《顽主》改编自王朔的小说,影片以纪实与荒诞相结合的手法,描绘了都市中灰色的青年群体,勾勒出一幅极具生活质感的现代都市漫画。《顽主》描写几个无聊的年轻人凑在一起,开办了一家专门替人解决琐碎或者难以启齿问题的"三T"公司,由此展示了改革开放以来呈现出的杂乱纷繁的社会景象和人们的各种心态,影片还对各种病态的人格、行为和种种不尽人意的现象极尽嘲讽、调侃之能事。

第六章 喜剧影视的民间狂欢精神

《顽主》中玩世不恭的都市边缘青年群体

王朔的痞子文化之所以具有颠覆性,并不在于它完全否定社会,而是把基于意识形态和政治权威的社会运行定律推到极至,把它加以夸张变形和重构,使其呈现出极其荒诞和可笑的一面。冯小刚的电影如《大腕》和《手机》等,亦继承了这种痞子文化的表达方式,对中国的社会现象和社会问题进行了荒谬性的呈现。

冯小刚电影擅长把最流行的事物或现象信手拈来,并以他熟谙的方式镶嵌在电影里,或反置,或张冠李戴,或运用超现实的、荒诞的奇观化场面来加以呈现,并用最通俗甚至有些低级无聊的笑料来挖苦、调侃、讽刺这个物质社会。这些手法在《甲方乙方》、《没完没了》、《大腕》、《手机》等片中都得到淋漓尽致的体现。

冯小刚电影喜剧性地表现了中国民众的社会心理和文化转型期人们的生活形态,从表现形态和话语方式来讲,它是王朔文化的发展、扩张和变形。冯小刚吸取了王朔对主流政治话语、权威语言的颠覆和戏仿游戏,贴近王朔认识中国社会的独特角度以及调侃的言语方式。冯小刚在自传中曾描绘了他第一次读到王朔小说时情景,并发出由衷的赞叹:"这些日常的生活,和日常生活使用的语言,经王朔一番看似漫不经心的描述,竟变得如此生动,令人着迷。这种与时俱进的视野和观察生活的角度,对我日后的导演生涯产生了深远的

205

影响,成为指导我拍摄贺岁片的纲领性文献。"①

王朔所引导的文化潮流以调侃的语言和触动禁忌的态度来消解、嘲弄以政治意识为主的文化形态和价值观念,以一种轻松的姿态向中国人曾经经历的一段创痛的时代告别,这也是一种符合喜剧精神的超越。

第三节　周星驰"后现代"喜剧电影的狂欢与无序

香港著名演员周星驰拍了几十部喜剧电影,他的作品一向被认为是后现代主义的代表作。后现代主义在反对稳定等级、封闭结构,反对权威,解构生活,解构经典文本,追求自由的、开放的、活跃的喜剧精神方面,都与巴赫金的理论有着不谋而合之处。

后现代主义的主要内核包括模仿、拼贴、戏仿、解构、滑稽、闹剧等。对于这些后现代的艺术表现手法,有许多理论都对此加以论证,巴赫金曾说:"戏仿就是荒诞和狂欢化。"福勒认为后现代主义的戏仿是"最具意图性和分析性的文学手法之一。这种手法通过具有破坏性的模仿,着力突出其模仿性对象的弱点、矫饰和自我意识的缺乏。所谓'模仿对象',可以是一部作品,也可以是某作家的共同风格"②。戏仿对曾经流行一时或被奉为经典的文本,充分运用调侃、嘲讽、游戏的手法加以模仿,使观众在观赏中不自觉地联想到原作,从而在对比中体验夸张和戏谑所带来的喜剧效果。

从解构主义的角度来说,后现代主义有对经典文本的解构,也有对权威及对生活的解构:"后现代作品中对传统文类(如神话、童话、侦探小说、言情小说、科幻小说等)或文本(各种经典作品,如莎士比亚戏剧)的借用既可能是对现代生活的解构,也可能是对这些文类和

① 冯小刚:《我把青春献给你》,武汉:长江文艺出版社2003年版,第44页
② 转引自王先霈、王又平主编:《文学批评术语词典》,上海:上海文艺出版社1999年版,第212页

文本本身的解构。"①充分体现了对传统的改造和对经典的颠覆。

马丁说:"滑稽模仿本质上是一种文体现象——对一位作者或体裁的种种形式特点的夸张性模仿,其标志是文字上、结构上、或者主题上的不符。滑稽模仿夸大种种特征以使之显而易见;它把不同的文体并置在一起,使用一种体裁的技巧去表现通常与另一种体裁相连的内容。"②

《中国大百科全书·戏剧卷》对"闹剧"的解释是:"以插科打诨取胜、充满粗俗的戏谑、人物漫画化、忽视情节合理性、只追求外在戏剧效果的戏剧作品。"

周星驰的电影以戏仿、闹剧和解构等后现代主义形长见长,其中体现出来的及时行乐、自由不羁、破坏秩序、颠覆正统等游戏精神和戏谑狂欢姿态,深深影响了 90 年代后期的年轻一代,并风靡到社会各阶层。

一、狂欢、荒诞的"第二种生活"

周星驰的电影有一种"狂欢"的色彩,呈现出一个与现实世界迥然不同的第二世界,是他按照笑的原则构建起来的第二世界。他的喜剧,几乎每一部都是一个"狂欢的舞台",上演着各种荒诞、搞笑的闹剧。在观看时,观众无须用现实世界的逻辑来分析剧情,尽可以摆脱现实生活的沉重负担,甚至可以完全忘记现实生活,在第二世界里轻松愉快地尽情欢笑。

《逃学威龙》中,本应是教书育人的学校,却像个集中营,可怕的老师和学生有着黑帮流氓的作派,还有诸多严厉残酷的校规;现实世界的理想警察应该是英勇、机智、为民除害的形象,而《咖喱辣椒》中,咖喱和辣椒这对警察不再百战百胜,不再英勇威猛,而是懦弱胆小,又遭女人遗弃,与普通人无异;《审死官》中,清代著名讼师宋士杰不

① 引自《网络"恶搞"是非谈》,http://www.gotoread.com/vo/4484/page467617.html
② 王先霈、王又平主编:《文学批评术语词典》,上海:上海文艺出版社 1999 年版,第 213 页

再是微言大义,为民请愿的正义化身,而是胆小懦弱、心细刁钻、抵不住利的诱惑,又十分惧内的可笑形象;在《赌圣》《赌侠》等影片中,本该具有黑社会大佬和反派英雄气质的赌王,却被周星驰演绎成拙手笨脚、洋相百出的滑稽小丑。

 这些影片也把与正统文化对立的俗文化夸张到极致,丑要丑到彻底,丑女出场往往是络腮胡加大黑痣,追猛男边跑边挖鼻屎。美女出场则要么周围云雾缭绕、要么花团锦簇。笑要笑到癫狂,烦要烦得入骨,吃东西要吃得一片狼藉,整人要整到一无所有、家破人亡……台词也尽是插科打诨,甚至有时到了粗俗的地步,例如《审死官》中,公堂之上八府巡按与朝廷重臣李公公对骂,全失为官威仪,一句"阴阳人,烂屁股"让人大感快意。还有"我左青龙,右白虎,老牛在腰间,龙头在胸口,人挡杀人,佛挡杀佛!";"屎,你是一摊屎。命比蚁便宜。我开奔驰,你挖鼻屎。吃饭!?吃屎吧你!";"善有善因,恶有恶报,天理循环,天公地道,我曾误抓龙鸡,今日皇上抓我,实在抓得有教育意义,我对皇上的景仰之心,有如滔滔江水绵绵不绝,又有如黄河泛滥,一发不可收拾"等。

《大话西游》对唐僧师徒的形象都进行了彻底的颠覆

 戏仿也是周式喜剧常用的手法,他经常会从一些流传甚广的民间文艺形式或者经典作品中取材。《大话西游》取材于中国古代四大名著之一的《西游记》,但跳出了人们熟悉的西天取经故事,而是以孙

第六章 喜剧影视的民间狂欢精神

悟空为主角,上演了师徒四人聚首前的经历。原著中色戒不沾、上天入地的英雄孙悟空,在影片中前世变身为山贼首领,还成就了一段爱情神话;《唐伯虎点秋香》以民间流传甚广的明代才子唐伯虎与丫环秋香的爱情故事为主线,素有"江南四大才子"美誉的唐伯虎在周星驰的扮演下一举改变了传统风流才子的形象,成了一个狡黠刁钻、自轻自贱,为了佳人不顾一切的武林高手。

周式喜剧也有对经典影片的戏仿,《国产凌凌柒》、《大内密探凌凌发》是对好莱坞007系列电影的戏仿,其用计招式、武器装备、叙事模式,都与原作异曲同工;《百变星君》和《回魂夜》与好莱坞喜剧明星金·凯瑞影片的风格雷同。周星驰电影中还有一类是对一些影片经典场景的戏仿,如《功夫》中包租婆这个形象与金·凯瑞的《变相怪杰》中房东皮曼太太的造型很相似:睡衣、头发上的烫发卷、拖鞋。而阿星最后一场八面威风的武打场面,其白衣黑裤的造型,直接效仿李小龙《龙争虎斗》中的经典造型;《赌圣》则戏谑地模仿了李小龙的经典打斗动作和他最具特点的叫声。片中还模仿了影星周润发在《赌神》中为人熟悉的标志性动作,而当片中的女主角阿萍化妆成自由女神在《血染的风采》歌声中出现时,影片的戏仿达到了高潮;《鹿鼎记2神龙教》对《黄土地》中"陕北腰鼓"一场戏的戏仿更是让人印象深刻,身着清代官服的演员腰间绑上陕北腰鼓,跳着陕北汉子的舞蹈,展现了典型的后现代主义精神。

在影片中,周星驰还不忘对社会上流行的和人们熟知的事物进行戏谑性模仿,颇有社会讽喻的意味。《唐伯虎点秋香》中,唐伯虎和华府的女主人在互相对骂中,忽然开始推销产品,做起了广告;《武状元苏乞儿》中苏乞儿的比武一场也是戏仿的典型:片中的苏乞儿连续进行类似于现代体育中举重、跳马等项目的比赛,苏乞儿的动作、呼喊、向观众挥手致意的手势都和现代体育比赛中运动员的表现别无二致;《济公》结尾的那场加冕仪式明显是对现代社会各种选美活动进行模仿和嘲弄;《大内密探零零发》中,"零零发"的妻子爱美,喜欢珠宝,喜欢抢购打折减价的新衣服,隔壁村大减价,她立即去抢购,这样的女性无疑在现代消费社会中比比皆是。"零零发"在佛印口含

209

火药发射炮弹时,适时加上了一句:"请小朋友们不要模仿",显然,这是对某些娱乐节目的戏仿。

对权威和社会正统价值规范的解构也是周星驰影片的惯用手法,很多古装电影中皇帝往往不具备任何英明果断、统领全局的王者气概,反而往往是一个愚蠢笨拙的形象。而皇上身边的臣子,大多也是一些不学无术、混吃混喝的小人;关于《大话西游》,有研究者这样写道,"(《大话西游》)对中国古典名著《西游记》进行游戏式的改造,它用它的无聊、琐碎、无知无畏冲击着传统文化苦心孤诣所创造的大道/正义/真理等等乌托邦词汇整体,将庄重的佛学、道、圣人的化身唐僧等都一起推下圣坛";《九品芝麻官》中,包龙星在公堂上巧舌如簧的功夫竟然是在与妓院老鸨的对骂中操练出来的;《国产凌凌柒》中的凌凌柒,用小丑式的油滑揭开了国家、政府、军队道貌岸然、冠冕堂皇的遮羞布,如在临枪决的生死关口,他仅用一张一百元的钞票,就收买了行刑的十多个警察,并与之成为要好的哥们;《鹿鼎记》中韦小宝抄鳌拜的家时一边嘴上骂着鳌拜搜刮了如此多的民脂民膏,不得好死,为官一定要清廉云云,一边却让部下虚报账目,私吞赃银。这何尝又不是当代社会贪官面目的真实写照?

影片还运用许多黄色笑话来对"男女授受不亲"、"发乎情止乎礼"等规范两性关系的道德伦理进行调侃。用好色、淫秽的游戏把一切神圣崇高的东西转换为道貌岸然的笑柄,如许多影片中出现的男扮女装、色情对话等。在《国产凌凌柒》中医生为凌凌柒挖取腿部子弹疗伤时,他的麻醉方式竟然是看黄色录像;在《九品芝麻官》中,有这样一场戏:包龙星来到名妓房内,没想到客人接踵而至,他只能躲在床下,结果床下又接连钻进来两个人,一个是捕头,一个是书生。

包龙星问书生:贵姓?

书生:爱新觉罗。

房内又来了一个老头子对名妓动手动脚。三人轮流痛骂:禽兽!禽兽!禽兽!

接下来,包龙星窜出,以自己三寸不烂之舌骂走糟老头儿,回身举起书生的明黄色内裤,俯身叩头:皇上!皇上发现自己下身赤裸,

惊愕不已。

在这段戏中,九五之尊的一国之君斯文扫地,颜面全无,彻底脱冕,成为一个跳梁小丑。

周星驰用他出其不意的构思和油滑戏谑的语言,让观众在爆笑中体验了君权、父权、夫权被无情解构的快感。

二、"加冕"和"脱冕"的国王

在周星驰影片中的喜剧世界里,常常有着人物命运的大起大落,小人物一步登天或大人物瞬间失去一切,小人物和大人物之间的落差和错位,使观众跟随片中人物在"加冕"和"脱冕"的落差中体验命运的起起伏伏。

周星驰的很多影片演绎的都是小人物的命运,但他对小人物的刻画并没有停留在还其原色的表层上,而是"小人得志",小人物往往频得幸运光顾,在影片结尾时或娇妻在抱,或梦想成真,或成为英雄等。《国产凌凌柒》中,卖猪肉的男主角被人拉来做替死鬼,阴差阳错地以特工 007 的身份被委以重任,他可笑的懦弱与愚笨,与詹姆斯·邦德的神勇形象大相径庭,但最终的结果却是这位操杀猪刀的老兄成了"民族英雄";《鹿鼎记》中的韦小宝从小在妓院长大,是一个顽劣的浪荡子和小混混,凭着他胡说八道的本领、世俗化的机敏和误打误撞的运气,最后居然成了皇帝身边的红人,不但能左右朝廷政局,还情场得意,美人在怀,左拥右抱;《喜剧之王》中表现的也是一个跑龙套的小演员最终成为众人瞩目的男主角、大明星的故事。《功夫》被称作"草根阶层小人物力争上游"的故事。混迹街头的阿星撒要嘴皮,但身无长物,一事无成。随着剧情的发展,这个处处被人欺负、痛扁的小混混,却无意间得到神功真传,成为武林至尊。

而另一些影片则是表现本来风光无限的"大人物"经历人生挫折,从巅峰跌到谷底,再重新奋斗的故事。在《整蛊专家》里,周星驰所饰演的古晶一开始春风得意,被他"整蛊"过的人疯的疯、傻的傻,他似乎能把所有人的命运玩弄于股掌之上。无奈心中那一点善良不由自主地生长出来,被敌家找到了破绽。周星驰骤然间失去了高高

在上、俯视众生的位置,他也同样被玩得惨不忍睹,流落街头;《七品芝麻官》中,同样由于一点爱怜和同情心的滋生,周星驰扮演的县令遭人迫害,从豪夺巧取的一方之霸变为身陷囹圄的阶下囚,荣华富贵立刻烟消云散。在底层,酷刑、背叛、白眼、饥饿、寒冷、伤痛……几乎尝尽了命运的所有流离与悲苦;在《食神》中史蒂夫周是人们公认的"食神",但很快被亲信们背叛、暗算,不得不流落街头;《武状元苏乞儿》中的苏察哈尔灿本是一个养尊处优的大少爷,后来还考上了武状元,但被人陷害,沦为了乞丐,受尽欺辱,最后机缘巧合地当了丐帮的帮主。这些人物命运的急剧改变,无疑拉近了"大"与"小"、高贵与卑微、高尚与渺小、勇猛与懦弱之间的距离,满足了许多普通人在现实生活中无法实现的梦想和心理需要。

三、后现代和无厘头

周星驰最擅长和最出名的还是他的"无厘头"伎俩。"无厘头",原是广东佛山等地的一句俗话,意思是一个人做事、说话都令人难以理解,莫名其妙。在《大话西游之大圣娶亲》中,周星驰求妖精春十三娘剖开他的胸膛,好让他看一下自己心灵的真正归属时,春十三娘骂了一句:无厘头!英文字幕此时用了 Nonsense 这个词,Nonsense 在英文中指的是"无意义的事、胡说八道、莫名其妙、荒谬"的意思。周星驰电影常常不按常理出牌,以极其夸张、荒谬的手法来赢取笑声。

"无厘头"是无意义的、反逻辑的,对常规的颠倒构成了周星驰电影特有的逻辑,从而构成了一种脱轨后的狂欢。它使感情能够通过变形的方式得以凸现并更容易表达,从而产生的反讽性也更加强烈而直接。以反讽和嬉皮的方式对权威和秩序加以消解,让人在神圣与庸俗、崇高与圆滑的碰撞中重新思考诸多原本在心目中毋庸置疑的意义和固守的价值,这对新时期的年轻人无疑有着无限的诱惑。

"无厘头"无疑也是"消解深度、解构一切"的"后现代"主义的主要印记,在周星驰的电影中处处可寻得踪迹,许多影片虽然是古装片,但剧本中一切人物关系都被"后现代"地置换了,剧中人的言谈举

第六章 喜剧影视的民间狂欢精神

止可以抛开历史,完全信马由缰,古今皆混为一谈。如《大内密探零零发》中,一个不会一点武功只会搞些小小发明的皇宫侍卫屡次都能化险为夷,他把硕大的帽翅取下,以双手快速转动,居然可以像直升机那样飞起;《回魂夜》中,为躲开恶鬼的追杀,他叫同伴把当天的赛马报折成一顶顶形状各异的帽子戴上,然后从十几层楼的高度上跳下,那些帽子像有了能量一样,熠熠闪光,带动他们飞离险境;《唐伯虎点秋香》中唐伯虎和华夫人用电视广告的语言介绍毒药。周星驰电影中还有许多经典性的场景为"无厘头"作了最好的注解:在《百变星君》中主人公因为不敢看教授解剖尸体而用纸片画一双大睁的眼睛贴在眼皮上;《功夫》中火云邪神把阿星打得无还手之力时,阿星的手在地上摸索到一个小木棒,艰难地举起来,在对手的脑袋上无力地敲了两下;《喜剧之王》中周星驰把别人的脚踩得像面粉皮;《回魂夜》中周星驰被自己的炸药炸得满脸乌黑、头发蓬乱;《功夫》中包租公被包租婆一巴掌打得从楼上掉下来时,趴在地面上,头上还应声扣上一盆花。还有包租婆在追赶阿星时,两个人徒步开跑却好像在开着摩托,阿星臂上受伤插入的尖刀又仿佛两个反光镜等。此外,还有在水中潜行,可以拿出梳子梳头;一边滚下楼一边刷牙穿衣服;在沙滩上练劈叉,起身才知道,那裂开的是一双假腿等场景。

在大众文化和娱乐文化占据主流的后现代社会,无厘头影片的主要追求就是博取观众的笑声,而这就要首先破除禁锢欢乐笑声的规范性和严肃性。周星驰以嘲弄权威、讽刺经典和解构传统的精神,让一切高雅、严肃、庄严的事物在酣畅淋漓的笑闹中落入尘埃。在艺术风格上,无厘头影片打破传统喜剧的创作规范,兼收杂取,拼贴戏仿,花样翻新,不求完整统一,但求在强烈的反差与不和谐中挖掘出反逻辑的喜剧韵味。这样的戏仿拼贴,是艺术的借鉴与更生,是后工业时代社会生活图景的折射,是后现代主义文化精神的象征性表述。

第四节 伍迪·艾伦的风俗喜剧

关于喜剧的分类,因标准的不同而说法各异。英国戏剧家尼柯

尔以"滑稽可笑成分的种类是如此的互不相同,并各有明显的特征"为依据将喜剧分为闹剧、情绪喜剧(即讽刺喜剧)、浪漫喜剧(即幽默喜剧)、阴谋喜剧、风俗喜剧等五大类型。① 风俗喜剧一般被认为是表现出人类最基本的生活需求在时代的发展中的移风易俗的转变,呈现出朴实、轻松、明快的演出风格,其喜剧效果往往不是使人大笑、爆笑,而是轻轻地笑、温和地笑。风俗喜剧对现实生活的关注呈现出了"世态风俗化"的特征,体现出了一种对于现实生活世态、风俗以及人情、人性的关怀。

风俗喜剧源于希腊作家米南德的喜剧类型,莫里哀、哥尔斯密、王尔德、萧伯纳的作品是这类喜剧的代表。萧伯纳将社会问题引入剧坛,使戏剧走向现实。他的风俗喜剧揭露了当时上层社会的寄生性和虚伪的道德。萧伯纳作品的正面主人公往往是有一些有一技之长的知识分子,他们对资产阶级社会的庸俗表示不满,但他们对现实的反抗总是软弱无力的。萧伯纳的戏剧常常运用流行的俏皮的对话、尖刻的讽刺,出人意料的结局来达到批评和揭露的目的。例如在《支配命运的人》里有这样一段话:"英国人什么好事坏事都做,但是永远不会做错事。英国人无论做什么事都有原则:按爱国原则进行战争,按商业原则进行掠夺,按帝国主义原则进行奴役。"

喜剧天才奥斯卡·王尔德的风俗喜剧对上层社会进行揶揄讽刺,妙语连珠,充满似非而是的怪论、机智诙谐的俏皮话。

从电影发展的角度来说,意大利著名导演费里尼的《罗马》建立了"风俗喜剧"的电影传统,在同一个空间上演时代的人间百态,城市是不朽的风俗舞台。《罗马》没有故事,只是一些回忆片断的拼接,影片记录了儿时、青年、成年的费里尼来到罗马的情景,第一个片段是在教会学校学习的儿童时代的费里尼在牧师带领下来到罗马,看到的是喧嚣热闹的市民生活,这是对罗马的最初印象;第二个片段是19岁的费里尼来到罗马,罗马向他展示了风情万种的姿态。青年费

① [英]阿·尼柯尔:《西欧戏剧理论》,徐士瑚译,北京:中国戏剧出版社 1985 年版,第 277 页

里尼在厨房、卧室、走廊、阁楼里看到稀奇古怪各行各业的房客,晚上的露天饭馆就像个露天舞台,形形色色的人们纷纷登场:伊斯兰艺人、侏儒乞丐、唱歌的流浪音乐家、调皮的孩子和追求姑娘的小伙子;第三个片段是1971年费里尼带着剧组来拍摄罗马,看到的是一出荒诞的喜剧景象:路上到处是各种货车和小轿车,里面是贵族、修女和示威游行者,路边是妓女、异装癖和嬉皮士。最后,不同时代的事物一起涌入了费里尼所创造的同一时空里,车辆造成了严重的交通拥挤:几头牛被撞死在路上,消防员呼喊着抢救被撞倒的双层大巴,所有的车辆挤在圆形斗兽场周围,车鸣四起……

在不同的时代,同样的罗马展示不同的风俗姿态,城市在发展中不断变迁。费里尼用这些场面展现了城市的发展与不断扩张所造成的带有荒诞性的滑稽、好笑又令人愕然的景象。费里尼用自己不同时期的眼睛来诠释罗马,镜头展示的是费里尼内心主观世界和客观存在的罗马之间交流、碰撞后的内心景象。

在好莱坞,伍迪·艾伦拍摄了成为美国城市喜剧经典之作的《安妮·霍尔》《曼哈顿》和《汉娜姐妹》等,成为风俗喜剧的又一个实践者。

1977年的《安妮·霍尔》曾获得包括奥斯卡最佳影片、最佳导演等多项奖项,伍迪·艾伦集编剧、导演与主演于一身,影片叙述喜剧演员阿尔维·辛格和年轻女歌唱家安妮·霍尔在纽约的一段爱情故事,揭示出现代美国都市居民的生活与思想面貌。美国报刊评论该片"以炉火纯青的技巧把现代都市的荒诞、焦虑和希望巧妙地结合为一体"。片中表现了琐碎的生活、个人的回忆与偶发的感受。男主角机智的幽默、生动的对白概括了伍迪·艾伦对爱情、艺术和生命的看法。

《汉娜姐妹》是上世纪80年代的作品,讲述了三个平行的故事,影片以喜剧形式表现了家庭生活和家庭伦理,描述了汉娜姐妹复杂多变的家庭史、爱情史、心理史。此外,《仲夏夜的性喜剧》、《百老汇的丹尼·罗斯》和《开罗的紫玫瑰》等几部电影,整体风格都是在现实主义笔法中,夹杂着温和的喜剧风格。

伍迪·艾伦的影片对知识分子的敏感多思进行了自我解嘲和讽刺

在伍迪·艾伦的影片中,充斥的永远都是个体的孤独和对社会的冷嘲热讽。伍迪·艾伦在影片中扮演的主人公常常是鼻子上架着一副眼镜,表明这是一个知识分子。他能言善辩,机敏伶俐,但精神上则敏感多疑,患有"臆想症",长篇累牍的自言自语、自我审视是其主要的行为特征,而这些人物活动的主要场景都是美国现代化的大都市纽约。影片用纪实性的镜头语言、温缓的爵士音乐和长篇累牍的对白勾勒出一种城市生活图景的怪诞感和游离感,揭示出现代社会中的人类所要面对的种种矛盾和困惑。另外,伍迪·艾伦总是不遗余力地对现实生活中的丑恶现象进行嘲讽和挖苦,但这种批判和鞭策并不停留于表面的揭露,而是深入到高度发达的现代都市中个体的内心生活和人物关系之中,通过猥亵不堪、自以为是、孤独傲慢的个体形象构建了城市荒谬怪诞的空间,从而产生喜剧效果。

伍迪·艾伦的影片源于西方后现代主义文化思潮的影响。在后现代主义的语境中,高速发展的科技、急速爆炸的信息、纷繁复杂的社会现象、高度组织化对个体的束缚,使每个人在社会生活中逐渐失去归属感,失去自我,无力和无助感日益加深,失望、厌倦、迷茫、孤独成为心灵的主要症候。影片在叙事上以人物内心活动为主要结构,关注的就是后工业化的现代社会中社会上最敏感、忧郁的知识分子群体的精神焦虑。

伍迪·艾伦影片的叙事主体是知识分子,喜剧效果首先表现在对知识分子符号化的颠覆,影片中的一句台词的内涵明显只有知识

第六章　喜剧影视的民间狂欢精神

分子才能体会:"我对存在主义感到怀疑,因为我并不随时感到恶心。"这是对存在主义哲学家萨特的作品《恶心》的调侃;在《门萨的娼妓》里,亨特大学书店成了一个学术妓院,伍迪·艾伦扮演的教授和女学生聊麦尔维尔的《白鲸》要100块,聊象征主义得另加钱,进行比较性讨论,把麦尔维尔和霍桑进行比较,100块也可以搞定;《拿了钱就跑》则是对咬文嚼字的知识分子的讽刺,维吉尔抢劫银行,递给银行职员一张纸条,结果双方就纸条上的用词是否恰当展开争论,最后所有的银行工作人员,甚至警察都参与争议,抢劫的犯罪行为成了一场闹剧。

　　伍迪·艾伦影片的喜剧效果还表现在对社会制度与文化的调侃和冷嘲热讽。《安妮·霍尔》中艾尔维和教师在教室里的争论以及《无线电时代》中犹太教师和父母轮流教训小约翰的情节,明显体现出伍迪·艾伦对学校教育的嘲讽;《名人百态》揭露了名人种种上不了台面的龌龊丑态。伍迪·艾伦把灯红酒绿、纸醉金迷的花花世界用黑白片形式表现出来,片头和片尾都在广阔的背景中出现了大大的"HELP"字样,无疑是将这个圈子中人物的彷徨无助直白地显露出来;《时间手杖》描写了一对夫妇试图挖地道抢隔壁的银行,先开了间曲奇饼干店作掩护。银行没抢成,反倒是饼干生意越做越大,成了亿万富翁。日思夜想发家暴富的两个人却开始为钱所累,一个不习惯生活的改变,另一个拼命想要挤进上流社会。没有钱时想有钱,有钱的日子还过不惯,人生真的这么捉弄人吗?

　　在《香蕉》、《开罗的紫玫瑰》等影片中,伍迪·艾伦讽刺了现代社会电影、电视、杂志等大众传媒对社会各个角落无孔不入的渗透。在媒体无处不在的时代,大多数人不愿面对和思考自己的生活经验,更多地是受传媒的左右。媒体不仅改变了人的主体意识,影响到人的思维,也改变了人与人之间的沟通方式和认知方式。伍迪·艾伦影片的男女主角,沉湎于网络、影视之中,靠媒体制造的幻梦来逃避现实生活。如艾尔维和安妮无法面对面地沟通,只能求助于心理医生。艾尔维迫切希望找个人倾诉自己的苦恼,却发现无人能够理解他的心情,他只能茫然地在街上行走,但当人们认出他是喜剧演员时却纷纷拥上来找他签名,在热闹喧哗的场景背后,其实是无尽的落寞与凄

凉;《开罗的紫玫瑰》是针对电影工业制造人生梦幻进行的辛辣嘲讽。影片中真实世界和电影世界形成巨大的反差,现实生活的平庸黯淡和电影中夸张、粉饰了的生活形成对比,从而引发人们对电影工业的质疑。另外,在《安妮·霍尔》中,伍迪·艾伦还跳出情节,面对观众指责银幕上旁若无人、夸夸其谈的传播学教授;在《香蕉》、《所有你想知道又不敢问的关于性的一切》中,伍迪·艾伦以荒诞的手法模拟和表现了电视传媒的哗众取宠;《人人都说我爱你》载歌载舞地探讨了爱情与婚姻的多种状态,伍迪在每个故事结束之后加上一段貌似热情的歌舞,把看着故事唏嘘不已的观众从电影世界中拉出来嘲弄一番,这同样是对电影造梦的反诘。

宗教是西方社会的精神支柱,随着社会科技和物质的进步,宗教已无法解决现代社会的种种危机和困惑,伍迪·艾伦影片中也有对宗教的疑问、反诘和嘲笑。如影片《拿了钱就跑》中,小偷维吉尔公然诉说做贼的乐趣,与宗教戒律背道而驰;《香蕉》中主人公梦见两队抬着十字架的教徒为了一个停车位大打出手;《爱与死》中劝说丈夫信仰上帝的妻子却背叛丈夫与情人私通等。

伍迪·艾伦的喜剧手法还包括对好莱坞经典电影的戏仿,他常常套用好莱坞电影的常见的叙事模式、表现技巧和相关元素的处理,以形成戏谑反讽的喜剧效果。如在影片《出了什么事,老虎百合?》中,他套用好莱坞间谍类型片的模式,运用了这些影片常用的元素:人物包括间谍、英雄、美女、坏人等。场景包括赌场,豪华饭店等,情节包括色情、追逐、打斗,最后一分钟营救等;《拿了钱就跑》、《睡眠者》中,他又以警匪片、科幻片为模仿戏谑的对象,嘲笑与讽刺了工业化、类型化的影片生产。伍迪·艾伦还经常模仿一些经典电影的片段,如《再来一次,萨姆》结尾的机场送别一段与《卡萨布兰卡》如出一辙;在《爱与死》中模仿《战舰波将金号》、《战争与和平》等片中的镜头。

伍迪·艾伦的作品无疑是现代社会的都市寓言,他在影片中充分表达了自己的思想、意念、对人生、社会、文化、艺术等的思考和领悟,让人们在领会自身的可笑境况的同时反思现代文明发展与人类生存构成的悖论。

第七章　动画片的民俗学解析

　　动画是一种独特的影视艺术，较之一般的影视作品，有着更广阔的思维空间和更多样的表现手法，往往可以不受题材、时空、技术和其他各类因素的限制，让创作者的艺术思维任意驰骋，其内涵也更为丰富。而民间故事、神话、传说等民间文艺所表现的内容往往是超现实的，正因为这种特性，动画片从诞生之日起，就与民俗文艺结下了不解之缘，在动画片的发展过程中，两者的结合也日益完善：一方面是动画片的民间取材，另一方面是汲取民间意象来重新建构故事，以满足表现现实的需要。

　　民俗文艺从内容和形式都滋养了动画片的发展。中国的《铁扇公主》、《大闹天宫》、《哪吒闹海》、《天书奇谭》、《葫芦兄弟》、《女娲补天》、《鹿铃》、《宝莲灯》等优秀动画作品无不取材于流传久远的民间故事或改编自神话传说，这些动画片还采用了折纸、木偶戏、皮影戏、剪纸等民间艺术手法，创造出具有中国民族特色的动画艺术表现形式。美国动画片中这种现象也比较普遍，动画史上第一部长篇动画片《白雪公主》以及后来陆续问世的《木偶奇遇记》、《仙履奇缘》、《睡美人》、《小美人鱼》、《美女与野兽》、《阿拉丁》、《风中奇缘》、《大力士》、《埃及王子》等影片题材都来源于民间，迪斯尼甚至重新演绎了中国的《花木兰》、阿拉伯地区的《阿拉丁》等。近些年来日本动画片的崛起更是依托于传统的民间艺术和民俗资源，宫崎峻的《千与千寻》、《幽灵公主》等在国际上频频获奖，以鲜明的民族风格获得了世界人民的青睐。

　　本章通过对中、日、美三国动画片的比较分析，考查不同国家和民族的文艺审美意识和民族性格特点。

第一节　童真与幻想——动画片的基本艺术精神

走马灯、皮影戏、木偶剧等民间艺术曾经记录了那个久远时代人类的稚趣与幻梦,在斗转星移、光影交错中,20世纪上半叶动画艺术的出现,又一次以超凡脱俗的想象力和天马行空的表现力在民间大众的审美空间中,张扬了人类的原始本性——童真与幻想。

从对动画片近百年发展历程的研究中不难看出,无论是较原始的神话传说,还是在人类文明发展史中不息不懈、辗转流传的童话故事、民间故事等,都是动画片题材取之不尽的源泉。这些民间资源是在人类童年时期原始思维的基础上,经过几千年的岁月流传下来的,童真与幻想是沉淀其中的人类最基本的艺术精神。童真代表着"孩子气"、"游戏"、"稚趣"、"快乐"、"单纯"、"真挚"、"简单",幻想则代表着超现实的想象力。美国动画帝国迪斯尼公司的缔造者华特·迪斯尼曾经说过:"我不是主要为孩子们制作电影。而是为了我们所有人的童真(不管他是6岁还是60岁)制作电影,这就叫童真。最糟糕的不是我们没有天真,而是它们可能被深深地掩埋了。在我的工作中,我努力去实现和表现这种真,让它显示出生活的趣味和欢乐,显示笑声的健康,显示人性尽管有时很荒谬可笑,但仍要竭力追求。"[①]日本动画大师宫崎骏也说:"动画是一个如此纯粹、素朴、又可以让我们贯穿想象力来表现的艺术……它的力量不会输给诗、小说或戏剧等其他艺术形式。"[②]可见,童真和幻想是动画艺术的精髓。

从思维的形式来说,儿童的心理结构起源于人类童年时期的原始本性,是一种以主观自我的感觉为中心来关照万物、以超现实的想

① 《世界动漫艺术圣殿》,十一郎编写,北京:希望电子出版社2002年9月,第325页

② 《与梦飞翔宫崎骏——动漫、梦想还有往日的纯真》,云峰编著,北京:文化艺术出版社2002年版,第1页

第七章 动画片的民俗学解析

象为表现特征的情感活动。例如幼童有许多看似"幼稚"的思维和行动,在他们眼里,天地万物都是和自己一样,有生命、有感情、有语言、有思想、有感觉的,所以在童话的世界里凶残的大灰狼总是欺负弱小的小白兔,老虎大王能统帅百兽,熊妈妈也会搂着熊宝宝讲故事,仙女拿着点石成金的魔杖,女巫可以骑着扫帚飞行,太阳娃娃是蓝天妈妈的孩子,叶子掉了树会伤心,风儿会跳舞,白云能流泪……就连家中的桌子、椅子、床等都是有生命的,在很多个家庭中都会发生这样一个颇有趣味的情节:小孩跌跌撞撞地被桌子磕了头,他会哭着向妈妈告状,只有妈妈教训了桌子,用手拍打桌子几下,警告它下回不要欺负宝宝了,小孩才会停止哭泣。

其实,追根溯源,这种幼童般的思维方式在原始时期是普遍存在的,它是非逻辑、非理性的原始思维,也即神话思维或野性思维。原始思维在魔幻电影一章中已详细阐述,这里就不再赘述。

无论是取材民间的原型故事,还是原创的作品,动画片都生动地传递了这种童真与幻想的思维方式,华特·迪斯尼说过:"每个孩子都与生俱来地被赐予生动的想象力。但是就像肌肉长久不用会变得松弛那样,孩子聪明的想象力如果不经常锻炼,就会随着岁月的流淌变得黯然失色。"[①]所以,美国出品的动画片大多以丰富的想象力、独特的幽默和趣味性唤起了每个观众的童心,这也是美国动画历经七十多年长盛不衰的原因所在。

日本动画大师宫崎骏则善于利用原有的神话元素来创造一个新的虚幻世界,他创作的动画片《千与千寻》几乎成为了日本民俗神灵形象的大展示,片中出现的萝卜神(在电梯里掩护千寻的胖子)是日本的关东、东北、中部民间信奉的农神,泡在池子里的可爱的小鸡,是日本传说中被吃掉的鸡仔化成的鸡仔神,而那个在千寻面前戴了有翅子宫帽的面具神像在日本春日大社祭中经常出现,巨大的神仙洗浴之地,也是日本传统澡堂文化的展示。

少女的成长故事也是宫崎骏作品中常见的主题,除了千寻以外,

① 《世界动漫艺术圣殿》,十一郎编写,北京希望电子出版社 2002 年版,第 324 页

《魔女宅急送》里的小魔女琪琪,善良而又单纯,利用自己的魔法,努力帮助每一个身边的人,虽然幼稚,但也让人为其童真的心灵而深深感动。《龙猫》中的憨厚朴拙的精灵龙猫,就像儿时的一个玩伴,而铺陈于明晰的绿色和简单的线条中的乡下生活的画面,就像童年时期的淡淡回忆,温暖而又纯净。

中国动画片在上个世纪五六十年代曾经创造了一个黄金时代,留下了许多脍炙人口的佳作。《三个和尚》线条简单明快,充满了灵动性,并蕴涵着睿智的哲理;《好猫咪咪》中的歌谣至今想起仍不禁令人莞尔:"老鼠怕猫,那是谣传。一只小猫,有啥可怕。壮起鼠胆,把猫打翻。千古偏见,一定推翻";《猪八戒吃西瓜》中猪八戒好吃懒做又憨态可掬。《大闹天宫》中孙悟空和二郎神斗法妙趣横生;《黑猫警长》中英勇无谓的黑猫警长、诡计多端的老鼠"一只耳"、跑掉裤子的河马、舞姿优美的螳螂都形象生动鲜明。近几年中国动画片也有许多佳作问世,《宝莲灯》中沉香历尽苦难救母的故事感人至深。电视系列动画片《天上掉下个猪八戒》重新演绎了猪八戒从天蓬元帅到凡间误投猪胎的趣味故事。《大耳朵图图》讲述了小朋友图图和他的父母一家三口的生活琐事,其中图图是个小捣蛋儿,脑瓜里充满了各种各样新奇有趣的念头。妈妈马小丽和爸爸胡英俊也被塑造得喜剧色彩十足。

从艺术创作的领域来说,童真与幻想也是动画片不可或缺的元素。中国明朝时期曾有过一股重视"童心"作用的文学思潮,著名文艺家李贽是其中杰出的代表。什么是童心呢?即天真无瑕的儿童之心,李贽说:"夫童心者,绝假纯真,最初一念之本心也。"童心即真心、赤子之心,是人与生俱来的天性,童心的作用在于:"苟童心常存,则道理不行,闻见不立,无时不文,无人不文,无一样创制体格文字而非文者。诗何必古选,文何必先秦,降而为六朝,而为近体,又变而为传奇,变而为院本,为杂剧,为《西厢曲》,为《水浒传》,为今之举子业,大贤言圣人之道皆古今至文,不可得而时势先后论也。吾故因是而有感于童心者之自文也,更说甚么《六经》,更说甚么《语》、《孟》乎!"可见,早在几百年前文艺理论家李贽就认识到,只要保持一颗童

心,人们就可以创作出震古烁今的文艺佳作。著名文学家高尔基也说:"想象在本质上也是对于世界的思维,但它主要是用形象来思维,是'艺术'的思维。"①

每个人都有自己的童年,无论这个人生活在哪个时代,哪个社会,对成年人来说,童年生活往往是一生中最美好的时光。"我们为什么要长大?我知道很多成年人对生活有着孩子般的看法,这是那些逍遥

充满童真与幻想的动画片《小美人鱼》

自在的人,每次在迪斯尼乐园都可以看到这样的人。"②所以稚童般的原始思维作为人类心底的沉淀和积存,不仅是难以磨灭的,而且也不会因为思维的开化或教化而消失,它作为人类认识世界的固有天性,亘古不绝,延续至今。普列汉诺夫说:"万物有灵论的各种概念的产生都是由于人的天性。"③列维·斯特劳斯也说:"它既不被看作野蛮人的思维,也不被看作原始人或远古人的思维,而是被看作未驯化状态的思维,以有别于为了产生一种效益而被教化或被驯化的思维,后者出现于地球的某些地方和历史中的某些时刻。"④在他们看来,经过驯化的理性的科学的思维是阶段性的,存在于历史中的一段或全世界的某个地方,而未经驯化的思维也即原始思维、神话思维则在人类的发展史中是普遍存在和永久流传的。

随着时代的进步,动画片的成熟与发展,也离不开电影技术的支持,但从对动画艺术史的研究与阐释中可以清晰地看出,对以神话思维创作的民间资源的利用、开发与创新一直是动画片所探讨和追求

① [苏联]高尔基:《论文学》,北京:人民文学出版社1981年版,第160页
② 《世界动漫艺术圣殿》,十一郎编写,北京:希望电子出版社2002年版,第324页
③ 陈勤建:《文艺民俗学》,上海:上海文艺出版社1991年版,第160页
④ [法]列维·斯特劳斯:《野性的思维》,北京:商务印书馆1987年版,第249页

的。早期以《白雪公主》为代表,很多动画片内容都是民间原型故事的复述和再现,到了根据安徒生童话《海的女儿》(安徒生创作的童话大部分也是以神话传说和民间故事为基本素材的)改编的《小美人鱼》中,原著悲剧性的结尾被改为一个幸福美满的结局。直至较新出品的《怪物史莱克》,更是将民间资源的利用和创新发挥到了极致。在片中汇集了很多在世界广泛流传,人们耳熟能详的民间故事的主角。如白雪公主和七个小矮人、小木偶匹诺曹、盖房子的三只小猪、眼神不好的小老鼠、姜饼人、穿靴子的猫、美人鱼、灰姑娘、睡美人等。还有来源于欧洲魔幻文化的魔镜和骑着扫帚飞天的巫婆等。故事对这些童话人物进行了幽默的调侃,如美人鱼一改痴情优美的形象,反而成了诱惑史莱克的艳丽女郎,被公主拖着扔回到海里。美国民间传奇英雄——绿林大盗罗宾汉反而成了公主东方式功夫的手下败将。影片也颠覆了传统童话的经典形象,公主不再温柔美丽,英雄也不再是骑着白马的王子;跟随世界动画片发展的脚步,中国动画片也在创新中发展,如中央电视台推出的52集大型动画系列片《哪吒传奇》中,导演和编剧为了增添故事的趣味性和可看性,给哪吒创造了一个懒惰、馋嘴、笨拙的好朋友小猪熊,它的可笑行为为该片增色不少。剧中还塑造了民间哪吒故事中从未有过的美少女小龙女形象,他们之间真挚的友谊对哪吒的成长影响巨大。系列片《天上掉下个猪八戒》也增添了不少原创性的八戒故事。如八戒投胎一集,趣味横生地描绘了天蓬元帅因在天庭调戏嫦娥被罚下界,在天神的驱赶和追逐中八戒仓皇逃窜,时值民间的猪夫妻俩正柔情蜜意地憧憬宝宝降生的未来生活,他不得已只有躲到猪妈妈的肚子里,并随后降生人间,成为了一头小猪。

作为一种思维方式或艺术创作元素,一方面童真与幻想作为人性的本质具有永恒性,另一方面它也是现代人摆脱现实忧患疏导情感的需要。有人说:"孩子气不仅源于儿童的天性,也源于一种对抗工业秩序的成人梦想。"① 动画片越来越走向成人化正说明了这一

① 蓝爱国:《好莱坞主义》,桂林:广西师范大学出版社 2003 年版,第 143 页

点。《狮子王》是以莎士比亚名著《哈姆雷特》为蓝本创作出来的,其中包含着深刻的哲理:阴谋、篡位、杀戮、残酷、放逐和复仇是超越儿童心理承受力的成人社会游戏,而《玩具总动员》中玩具牛仔邦迪在从得宠到被另一个玩具取代的失落境遇中,如何调整自己的心态和价值观,则是每个人在社会中都会遇到的问题。《虫虫特工队》、《蚁哥正传》所表达的正是在纷繁的世界中,如何成就英雄壮举,抱得美人归的成人梦想。动画片是对生活哲理深入浅出的解读,也是现代人在生活压力加大、工作节奏加快的情况下放松身心的方式之一。

如果说美国动画片还能在表现现实的基础上留有许多轻松和愉快的气氛的话,以宫崎骏作品为代表的日本动画片则表现出带有孩子气的悲天悯人的人文情怀,用神话世界的故事来影射和反观现实社会是其惯用的手法。日本经济在高速发展后虚幻的泡沫在顷刻间破灭和瓦解,社会一度陷入了经济不振和方向迷失的泥潭。《风之谷的娜乌希卡》、《幽灵公主》等一批叙事宏大,表现人类社会生死存亡主题的动画片也就应运而生。《风之谷》讲述的是产业文明毁灭后,散发有毒气体的"腐海"侵蚀着人类的栖息之地,影片对人类的未来有着深深的忧虑;《幽灵公主》的故事发生在日本14至16世纪的室町时代,这是日本的炼铁术开始发达的时代,而炼铁业的兴盛是建立在对原始森林的砍伐和破坏基础上的。一方面钢铁的生产促进了铁制工具的制造;另一方面工具的发达同时又促生了建筑业、木工业飞跃性的变革,大型城郭的建造消耗了大量的原木材料,人类失去了传统的对自然的敬畏与神圣感,开始了对大自然疯狂的掠夺。影片以一个被狼群养大的野性少女——幽灵公主为主角,她的凶残和美丽代表了大自然对人类无情的报复和反击。《幽灵公主》展现了宫崎骏关于人类与自然共存的命题的思考;《龙猫》中主人公居住在森林的边缘,这里是古老的魔怪龙猫出没的地方,那里的森林神秘而又温馨。宫崎骏说:"澄清的小河、森林、田地,住在其中的人、鸟、兽、昆虫,夏天的闷热、大雨、突然挂起的劲风、恐怖的黑夜……这些东西全都显出日本的美态。我觉得保护这些可以让生物蓬勃地生长的自然环境很重要。"《平成狸合战》以神异动物狸猫为主角。在日本人心目

中,狸猫是一种神秘的动物,它们会使用一种类似障眼法的幻术,身体可以变成任意形状,或者把树叶变成钱一类的物品来欺骗人类。在本片中,狸猫们由于人类的工程建设而失去了家园,它们想复兴古代传下来的魔法,利用幻术吓唬人类借此使工程搁置。它们招来了长老狸,决定实施"妖怪不作战"计划,向人类发起了挑战。影片以黑色幽默的方式同样对人与自然如何和谐相处的命题进行了思考。

社会越进步,人们越需要精神和心灵的关怀。工业文明带来了物质的极大丰富,但现代人遭遇更多的却是精神上的困境。如果说艺术是人们宣泄压抑情绪、寄托情感的载体,动画艺术则是人类心灵永恒的家园。无论是人类回归原始,还是成人回归童年,人们追求的不过是找到最真纯、最质朴的人性,重拾童真和幻想,获得一份心灵的慰藉,找到一份轻松和悠闲,就像久别的游子回了一次故乡,其中的快乐与感动,在重新拾取的点点滴滴的童年记忆里……

第二节　中日美动画片的民族特性分析

纵观世界各国的动画发展史,无论从取材上、内容上还是艺术表现手法上看,动画艺术的民族特征较其他影视艺术形式更为明显。

民俗化题材在世界各国动画片中均有体现,中国的《宝莲灯》脱胎于我国古老的民间传说"沉香救母"的故事,《阿凡提的故事》来自于新疆地区的民间故事;日本的《猫的报恩》、《桃太郎的故事》都来自于日本的民间传说故事;美国的《花木兰》来自于中国民间故事"花木兰替父从军",《阿拉丁》系列取材于阿拉伯故事《一千零一夜》,《埃及王子》则是以《圣经》中"出埃及记"的故事为创作蓝本改编而来的,《冰河世纪》有着《圣经》"挪亚方舟"故事的原型等。

民俗资源也是动画表现的内容。各国都有其民间信仰,有些动画并不直接取材于民间故事和神话传说,但是他们利用了民间信仰中神灵的原型意象,在此基础上加工改编。例如,宫崎骏的《千与千寻》、《龙猫》、《魔女宅急便》等就利用了民间信仰中的一些资源,重新构建了反映现实的故事。

第七章　动画片的民俗学解析

一个民族的风俗发展到一定阶段,就必然积淀该民族观念文化,这是民俗的精神内核,包括民族特有的情感模式、思维方式、价值观念和理想追求。这些都是民族最有生命力的持久因素。民俗的内核驱动和决定着实物文化和行为文化的外显形式,并以此为载体加以展示。中国人感情内敛而含蓄;美国人感情外露而奔放。在中国动画片《宝莲灯》中亲情、友情、爱情就表现得平实、含蓄而有意境,在美国动画片《人猿泰山》中的情感元素就表现得十分开放而直接。

动画艺术经历了由传统手绘到现今高速发展的计算机制作,但都离不开色彩、人物造型、音乐、背景、环境等构成元素,这些元素也不可避免地与民俗文艺有着千丝万缕的联系。民俗文艺是该民族审美经验、审美判断、审美理想等精神形态的具体体现,体现了集体审美取向,因而更容易使观众接受。中国人喜好红色,庆祝年节的民间年画、对联等就以红色代表喜庆;而日本人喜好白、青色,在他们的片中黑、赤是恶的象征。这在动画片中表现得比较突出,中国动画观念《大闹天宫》就以红黄色为主基调,而日本动画片《机器猫》则是以蓝色为主基调。

一、中国

当动画随着西方的舶来品初到中国,万氏兄弟就根据皮影戏、走马灯和活动西洋镜的原理,开始了对中国动画片的探索和开创。1926年万氏兄弟创作了第一部动画片《大闹画室》,40年代初诞生了中国第一部动画长片《铁扇公主》。随着《骄傲的将军》、《小蝌蚪找妈妈》、《猪八戒吃西瓜》、《神笔马良》、《牧笛》、《大闹天宫》等一系列影片的问世,中国动画在五六十年代达到一个高峰,被称为动画的"黄金年代",以后的《哪吒闹海》、《三个和尚》等影片,更把中国动画推到了一个新的高度。中国动画的创作逐步形成自己鲜明独特的艺术风格和样式,出现了大批具有鲜明民族特色的动画精品,并在国际动画界获得了"中国学派"的美誉。随着时代的发展,虽然中国动画片在新时期遭遇了日本、美国动画片的强烈冲击,正在寻求新的突破与发展,但立足民族特色仍是其发展之根本。

民间智慧的化身阿凡提

纵观中国动画片的发展历程,扎根于拥有五千年文明史的中华民族文化的土壤之中,具有独特而鲜明的民族特色是其主要审美特征。内容上,中国动画片大多取材于中国古代神话、传说、寓言故事和传统的民俗资源。如《天书奇谭》、《人参娃娃》、《葫芦兄弟》、《女娲补天》、《渔童》、《老鼠嫁女》等均取材于流传已久的民间故事和神话传说;《铁扇公主》、《金猴降妖》、《大闹天宫》等脱胎于我国四大古典名著之一的《西游记》;《哪吒闹海》则是神怪小说《封神演义》中一段脍炙人口的神话传说;《宝莲灯》取材于民间故事"沉香救母";《鹬蚌相争》、《螳螂捕蝉》、《东郭先生》等则是对我国古老的寓言故事的演绎。

香港著名导演徐克1997年出品的动画片《小倩》改编自《聊斋志异》中《聂小倩》一篇,这个故事曾多次改编为电影,在华人观众心目中留下了凄美、绝艳的小倩形象和令人唏嘘不已的人鬼相恋故事。动画片延续了故事的主要脉络,为了配合动画风格,把人物造型年轻化,主角宁采臣和小倩都是十几岁孩子的模样,另外还加了许多有趣的人物,如鬼世界里的许多小鬼,各个造型不同,有的还颇具个性并有自己的名字:楼梯鬼、碗鬼、黑心鬼、小气鬼等。塑造了一个光怪陆离、热闹非凡的鬼世界。

民俗可以作为一种资源,以很多种形式被运用到动画片的创作中去。动画片《阿凡提的故事》取材于新疆地区的民间故事。阿凡提的故事主要是在信仰伊斯兰教的中近东国家和我国新疆维吾尔族地区流传,这使得阿凡提的故事具有浓郁的伊斯兰文化的特征,动画片反映出受伊斯兰文化影响下的民众的生活。如他们信仰安拉(真主),还有人物的服装造型、居所建筑、语言音乐、席地而坐的风俗等。特别是倒骑毛驴的阿凡提,更是成为我国动画片中不可磨灭的艺术形象之一。在维吾尔族人民的民间观念中,"以背对人"是不值得正

第七章 动画片的民俗学解析

眼看、不值得理睬的意思,是一种不尊重他人的行为。因为阿凡提故事中多是阿凡提与国王、官吏、财主等统治阶级斗智的情节,所以其背朝前、脸朝后的倒骑毛驴的姿势,反映了下层民众的反抗意识,有着深厚的民俗根源。

《麦兜故事》中"抢包山"作为一个民间竞技项目曾经在香港地区广为流行,后来因为安全事故被取消,现在人们只能在博物馆里观赏这个项目的模型和照片。"抢包山"作为一个引发情节的因素,被运用到电影中。纯真而有梦想的麦兜为了证明"香港运动员不是腊鸭"兼满足妈妈的愿望,决定向滑浪风帆冠军李丽珊的师傅黎根学艺,谁知,黎根并没有传授其滑浪风帆技艺,而是教他据称是自己的真正绝活——"抢包山",因而麦兜和麦太又有了一个新阶段的希望,但学习这个已不存在的项目无疑使麦兜和麦太面临的又是人生一个阶段的失望。

"王子与贫儿"作为一个欧洲童话故事,其结构被套用在《麦兜故事》续集《麦兜菠萝油王子》之中,以两种有香港民俗特色的茶点——菠萝油和蛋挞为标志的两只小猪阴差阳错地交换了身份,因此有了菠萝油王子之后的流落民间的故事。除了《王子与贫儿》中的倒霉王子外,片中还引用了《小王子》、《快乐王子》、《亚瑟王》等欧洲民间故事的情节,如亚瑟王拔出石中剑等。和这些王子作对比,菠萝油王子更显其失去自己的国家,流落于香港街头的失意。

圣诞节吃火鸡在曾经是殖民地的香港已经成为半中半洋的习俗。然而这习俗,却全然不适合麦兜和麦太这样的单亲家庭。在别人的大家庭里可以在圣诞大宴上大块朵颐掉的火鸡,在麦兜的家里需要第一顿烤,第二顿煮粥,接下来把剩余的火鸡冷冻在冰箱再一点一点地消耗。于是麦兜恍然醒悟,原来"火鸡最好吃的时候是在吃不到与吃第一口之间"。把这样的节庆饮食民俗引用到电影中,使电影的含义进一步加深了。希望和失望不仅仅在小朋友麦兜心中上演,也同样是整个香港的状态。殖民地的历史造就了香港"中西文化的融合",也带来了香港人心态上的尴尬。如今的香港,西方节日也放假,中国传统节日也庆祝,接受的似乎是两个国家的民俗。而大多数香港人的心态就

正如麦兜,对很多不属于自己的东西羡慕着,为其追逐着,到手却发现自己高不成低不就,永远在拥有和不能拥有之间徘徊。

中国动画片在创作手法上,借鉴了民间木偶戏、皮影戏、水墨画、剪纸、折纸等民间艺术的多种表现手法,追求富有中国气质的色彩、线条等表现方式,使其符合中国人的审美习惯。曾引起国际动画界瞩目的水墨动画片诞生于1960年,它将中国传统的水墨画技法和风格运用到动画片中,创造了一种独特的动画形式。中国的水墨画,相传已有一千多年的历史,早在五代时期就出现了水墨人物画,到了明清时期更是呈现出抒情写意的繁盛局面。在此基础上发展起来的水墨动画片,继承了其艺术传统,善于用写意和"神似"的手法,使影片意蕴深邃、耐人寻味。由于要表现水和墨的渲染效果,使活动的对象没有边缘线,水墨动画片突破了动画片通常使用的"单线平涂"的制作手法。《小蝌蚪找妈妈》是我国第一部水墨动画片。它充分发挥了水墨画的特点,将齐白石绘画风格的蝌蚪、青蛙、虾、鱼、蟹、鸡等搬上了动画银幕,将独特的艺术风格和鲜明的民族特色赋予这些小动物身上,体现了中国传统的美学思想和民族风格,画面上只有极少的形象,留出大片的空白,以有限的空白传递无限的画意,使画面诗意盎然。

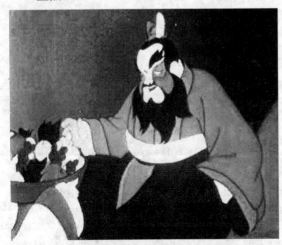

吸取民族京剧艺术元素的《骄傲的将军》

中国动画片在绘画形式上也间接运用我国传统绘画元素,如《大闹天宫》、《哪吒闹海》等片吸收了敦煌和永乐宫壁画、民间年画、版画等绘画技巧,采用简练的线条,配以民间绘画常用的青、绿、红、白、黑等色彩。《哪吒传奇》是中国中央电视台推出的一部鸿篇力作,在情节设

计上,充分考虑了中国的文化传统,比如,哪吒出世的那一段,他身上搭着一块绣着祥云的红布,在小河上翻来滚去,接着河里就冒出一只类似于麒麟的动物来,和他一起嬉戏,然后鸟飞鱼跃,共庆祥瑞。这段情节的处理非常传统,红布、麒麟、鸟飞鱼跃都是中国传统文化中吉祥喜庆的象征。《哪吒传奇》这些中国民俗元素结合到画面中,具有鲜明的中国民族特色。

另一方面,中国动画片从传统戏曲、民间音乐等多种艺术形式汲取丰富的营养。如《骄傲的将军》在故事结构、造型、道白、音乐等方面的京剧化处理,成为该片的最大特色。将军的整个造型,特别是他的脸部特征,就是采用了京剧中的大花脸造型;在表演上,人物动作也借鉴了戏曲中的程式化表现,使将军具有古代人物的形态和风貌。又如,《大闹天宫》《哪吒闹海》中的打斗场景,多运用京剧中的打击乐器为背景音乐。而其中的打斗场面更是吸收了我国传统的杂技技法和戏曲程式,这些都是动画片对民间戏曲艺术的借鉴和运用。

民间音乐在我国动画片中也有很强的生命力。音乐不仅能突出影片主题,丰富人物形象,推进情节发展,而且能渲染气氛,增强动画的感染力。《牧笛》的音乐就是以我国南方民间音乐曲调为蓝本创作的,笛声构成了贯穿全片的主旋律。委婉动听的江南民间曲调,时而嘹亮清脆,时而婉转悠远。笛声丰富了影片内容,使创造出诗一般深邃的艺术境界。

中国动画片在结构上,大多采用古典文学惯用的线形结构,线索单一清晰、情节简单;人物造型、服饰、色彩、背景都具有民族审美的特点。在这些故事中,贯穿着中国人的思维方式、伦理道德观念。

二、日本

日本动画片的初期发展可追溯至上世纪 20 年代,当时西方的动画制作技术开始传到日本,动画制作处于萌芽阶段。1958 年,日本影史上第一部长篇彩色电影动画《白蛇传》上映,这部取材于中国古老的民间传说的动画片,也具有鲜明的民俗特色。1963 年漫画大师手冢治虫创作的漫画作品《铁臂阿童木》被改编成动画版本,成为广

受欢迎的动画片。70年代,日本动画得到进一步的发展,本土独创的科幻动画大兴其道,当时著名的作品包括《鲁邦三世》和《铁甲万能侠》等。80年代、90年代后,一批动画大师如宫崎骏和押井守、大友克洋等使日本动画形成了自己鲜明的民族特色。

日本动画片独特而鲜明的民族审美特征在内容和形式上体现得都很明显。形式上民俗化的表现是一种自然而然的流露。漫天飞舞的樱花、女儿节的木偶娃娃、男孩节的鲤鱼旗,《灌篮高手》里拉拉队员扎的头巾,《聪明的一休》里经常在一休动脑筋时出现的祈晴娃娃,《平成狸合战》里两队狸猫会战时鼓舞士气用的扇子等等,无不体现着日本的民俗文化,民俗之美又强化了日本动画的民族风格。

内容上,日本动画的选材十分广泛,从神话、科幻故事到现实生活,均有涉及,除了演绎原有的民间故事以外,还能充分利用民俗资源进行创造发挥,以反映现实。

日本动画片也有很多内容来源于民间故事,动物的报恩就是其中比较突出的一类,如《浦岛太郎》、《白蛇冢》和《鹤的报恩》等;动画片《桃太郎的故事》也是来自于日本的民间传说。一对老夫妇无意中捡到了从河上漂流而来的桃子,桃太郎就是从这个桃子中蹦出来的,他从小聪明,因为吃了日本最好的小米而变得力大无穷。他在成长的过程中,自愿讨伐鬼怪来保卫村民,由此而展开了一连串的冒险故事。故事中,桃太郎经常有一同制服鬼怪的同伴出现,除了彰显英雄的伟大之外,还可以提醒大家团结合作的重要性,这是日本民族根深蒂固的集体意识和合作精神的体现;风靡一时的日本动画片《圣斗士星矢》,虽然不是直接描写希腊神话,但其中的雅典娜、黄道十二宫、星座传说等推动故事发展的元素,都是从希腊神话中演变而来;日本的许多动画片创作也借鉴他国的故事人物原型,如《七龙珠》中的孙悟空、牛魔王等,虽然名字源自中国古典名著《西游记》,但完全是重新创作的龙珠传奇,与西天取经的故事风马牛不相及,但艺术水准不俗,故事也颇有深度。

日本著名动画大师宫崎峻参与制作的一系列动画片中,有些取材于民间故事,如2002年的《猫的报恩》就取材于日本"动物报恩"的

民间故事。放学回家的途中,主人公小春意外地救下了一只差点被卡车轧到的猫,这只猫居然幻化成人形,彬彬有礼地向她致谢。这俨然是一部以民间故事为蓝本发挥创作的动画片。有些影片则集中体现了日本的民俗风貌,如《千与千寻》中日本的"洗浴"文化,《平成狸合战》中关于狸猫的民间信仰和对祭祀仪式的展示。

在宫崎骏的影片画面中,总是有意无意地在树林中、道路旁、草丛中出现一些日本人所熟悉的古朴的小神像。因为日本虽然是一个现代化程度很高的国家,但又是一个普遍信奉神明的国度。因此宫崎骏创作的动画片中,有很多取材于日本民间信仰的作品,如《魔女宅急便》、《龙猫》等。传统意义上的魔女是欧洲中世纪开始流传的一群具有特殊超能力、神秘的女性,她们的特长就是骑着扫帚飞行。宫崎骏在《魔女宅急便》中,讲述了一个身穿黑色衣裙、带着伙伴黑猫、骑着扫帚飞行的小魔女,在人类的现实社会中学习独立生活、克服困难的故事,这其实也是每个儿童在成长中面临的共同处境。

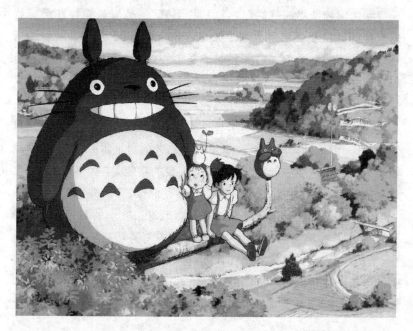

《龙猫》中,只有纯真无邪的孩子才能与精灵为伴

影视民俗学

在《龙猫》中,宫崎峻运用了家乡的一个传说"每个小孩子都会有神灵守护"来编织故事。宫崎峻刻画了乡下神奇的小精灵,据说它们就像邻居一样,居住在人类的身边,整日嬉戏、玩耍,只有纯真无邪的小孩子才能看得见,如果静下心来倾听,在风声中能够听到它们奔跑的声音。宫崎峻根据这个传说,创作了动画片《龙猫》,讲述了一个充满田园风光的温馨的故事:五月和妹妹阿明跟随爸爸一起搬入了乡下。乡下天空是那么好,没有车水马龙的喧嚣声,没有水泥墙,在大自然的怀抱里,两个孩子体验到从未感受过的欣喜。在庭院里看见了搬家的小龙猫,看到了神秘的树,还有树洞里那一窝大大小小的龙猫,还有那呼啸狂奔的猫 BUS。这一切仿佛只是小孩子心底纯真的梦,亦真亦幻,倒映出对童年的美好的回忆。

《千与千寻》讲述的是:小姑娘千寻随父母开车来到乡下,为了抄近路他们进入了一条隧道,误闯神的领地。父母大吃大喝遭到神的惩罚变成了猪。千寻在白龙的帮助下留在了神界,好心而勤劳的千寻帮助河神洗尽一身烂泥,帮助叫"倒霉"的愁眉苦脸神在汤婆婆的孪生妹妹钱婆婆那里找到了归宿,同时也教育了残暴而贪婪的汤婆婆。她还使救命恩人白龙找回了真实的自己。千寻在神的世界里以真诚、勇敢和善良赢得了尊敬,救回了父母。宫崎骏以诡谲的想象尽情展示了一个人类世界以外的神奇世界。

《千与千寻》还充分展示了日本的风吕文化。"风吕"原意乃是风炉,现在一般解释为"澡堂"。日本具有悠久的温泉沐浴历史,洗澡除了作为整理个人卫生的场所,另一个重要的功能是"社交",所谓"无遮无掩的交往"就是指在公共澡堂中没有地位、等级差别的,平等的人与人之间的交往。而现今沐浴在日本既有宗教上的意义:清净身体以表现出对神的感谢;也有卫生保健方面的功能:清洁、活血化瘀、治伤疗病,使肉体器官机能恢复,健康得以维持,这是日本社会特有的生活文化价值观。① 《千与千寻》再现的就是这样一个充满日本风情的"风吕"——聚集八方神仙鬼怪的"油屋"。"风吕"在日本文化

① 参见《日本公共浴室万种风情》,http://bbs.cqzg.cn/archiver/?tid-75753.html

中还被称为"钱汤",动画片中管理澡堂的汤婆婆和她的孪生姐妹钱婆婆,名称即来源于此。宫崎骏把故事发生的主要地点设定在"钱汤"符合日本人的心理,同时,澡堂里三教九流,各色人等俱全,也为形形色色的人物在这里粉墨登场创造环境。

动画片《平成狸合战》是一部充满了日本民俗事项的动画片,日式的房屋建筑、随风飘扬的鲤鱼旗、人们祭拜的神社,无不体现着日本纯正的民风民貌。日本人向来对灵异的事物特别有兴趣。狸猫,在日本民俗中,被看成是神秘的动物,和狐狸一样,能够修炼而化身为人形。宫崎骏在指导制作这部动画片时,曾探访多摩丘陵的狸猫保护运动,调查了狸猫的生态,参考了狸猫的传说,及有关狸猫信仰的祭祀仪式等。

宫崎骏的动画片大多以十几岁的孩子为主人公,在日本人的民俗观念中,孩子的心灵是最接近神灵的,日本自古以来就有"六岁以前神之子"的说法,通灵者就成为神与人关系的调节者和沟通者。在宫崎骏这里,通灵者则倾听着大自然的声音,他们或者兼备人类的理性和自然的灵性,或者有最纯澈的眼睛,可以看到旁人所看不见的神奇事物,再或者就是保有以往时代的记忆,传递过去的消息。孩子保持着与大自然的天然沟通与亲密接触,保持着对自然的敬畏与好奇之心,他们更懂得珍惜自然界的一切。

三、美国

美国动画片从早期的《米老鼠和唐老鸭》、《猫和老鼠》等开始,就以其工业化、产业化的制作方式确立了在世界动画领域毋庸置疑的领先地位。近年来,随着现代高科技手段和电脑数字化制作技术的不断发展,美国动画片更是呈现出以技术领先、画面立体感强、效果逼真、色彩鲜艳、清晰度高、视觉效果极佳的特点。

美国动画片以剧情片为主,强化作品的娱乐性,情节轻松幽默,场面载歌载舞,人物性格鲜明,音乐优美动听。美国人与生俱来自信、乐观的民族气质表现在动画创作上则多以大团圆结局,悲剧性的影片很少。在人物造型设计上比较规范,大多不大变形,与生活中的

原形差别不大。在动画片发展早期，动物形象大都作大幅度的夸张：大头、大眼、大手、大脚，但随着3D制作技术的参与，则在人物和动物形象与场景制作上更加追求逼真性，常常是小到牙齿、毛发都惟妙惟肖、栩栩如生。

美国动画片的经典形象：米老鼠与唐老鸭

从取材上来说，由于美国文化的历史短，交融性强，所以美国动画片广泛借鉴他国的传统题材，如《白雪公主》改编自格林童话，《小美人鱼》改编自安徒生童话《海的女儿》，《阿拉丁》取材于阿拉伯神话故事集《天方夜谭》，《狮子王》故事改编自莎士比亚的戏剧《哈姆雷特》，《埃及王子》改编自《圣经》中摩西的故事，《花木兰》来源于中国古老的传说等。在对外来故事进行取材改编时，美国动画片往往也将他国的民俗色彩带入了动画片之中。改编自中国民间故事的《花木兰》充分运用了代表中国的一些传统符号，如以水墨画的片头晕染出红色龙的标志和长城烽火台的狼烟，迅速将观众带进了古老的中

华大地。从形式上讲,《花木兰》的人物形象、服饰、场景都非常的中国化,甚至木兰的忠实伙伴也被设计成一条小龙。动画片《海格力斯》讲述了古希腊神话最高统治者宙斯的儿子海格力斯的成长故事。小海格力斯因为意外从神变为人,这个拥有超常力量的男孩,面对身份的转换,经过各种磨炼,最终从一个莽撞的孩子成长为一个真正的英雄。故事改编自希腊神话,所以在绘画风格上借鉴了希腊的瓶画艺术。片中大量运用瓶画穿插剧情和转换场次,场景装饰风格浓郁,艺术化、视觉化地再现了希腊神话。

美国动画片虽然常常改编他国的题材,但是这些作品都鲜明地反映了美国人的精神气质,即幽默感、孩子气、游戏化。康马杰在论美国人的性格特征时说:"富于想象和热情既是美国人情感的特点,也是他们幽默的特点。……如同他们的乐观精神和不拘礼仪随时随地可见一样,他们的幽默感与这两种习性紧密结合可以在最令人意想不到的地方表现出来,而几乎无论什么事情都开一点玩笑。他们特别爱以他们爱戴的民族英雄为对象表现他们的幽默感……这种幽默基本上是粗犷的,它反映人们对于权威和先例的态度。它以庄重严肃的态度赞美荒谬可笑、奇异怪诞的事物……这种幽默机敏、生动、爽朗而气宇豪迈,多半粗俗但很少流于粗鄙下流。它是宽宏大度而与人为善的,只有对虚荣心和装腔作势才加以嘲讽。这种幽默也讲求含而不露,但不像英国人那样故弄玄虚,而是以反衬的方法强调其魅力。"①

美国动画片以轻松幽默、生动有趣见长,无论是早期的《米老鼠和唐老鸭》、《猫和老鼠》,还是后来的《小鸡快跑》、《南方公园》,无论是取材于经典童话的《爱丽丝漫游仙境》、《罗宾汉》,还是后现代文本《怪物史瑞克》,都能博得观众的轻松一笑。而像《狮子王》、《花木兰》一类相对严肃的动画片,最终结局也往往是皆大欢喜。从动画形象来说,个性化的造型,再加上角色独特的性格,常常给观众留下深刻的印象。坏脾气的唐老鸭,呆头呆脑的布鲁托狗、土里土气的大笨狗

① [美]康马杰:《美国精神》,北京:光明日报出版社1988年版,第23页

 影视民俗学

高飞都让人过目难忘。这些动画角色不仅造型和性格透露着幽默气息,而且在各种动画角色的搭配上也常常具有喜剧色彩。许多动画片中经常出现胖瘦、高矮反差极大的一对角色。《埃及王子》中的两个巫师,一胖一瘦,一高一矮,逗人发笑。而许多美国动画片中还会安排一位插科打诨、笑料百出的主要配角,它常常与主角形影不离,是最好的朋友和帮手,《花木兰》中的木须龙,《怪物史莱克》中的唠叨驴子,《海底总动员》中健忘症的多利,《冰河世纪》中的树獭希德,《泰山》中泰山的好朋友猩猩托托,《丛林大反攻》中骨瘦如柴的野生长耳鹿爱劳等,这些第一配角往往都是搞怪的高手,在它们的越帮越忙、喋喋不休之中,影片释放出欢快的气氛。

后现代的幽默文本《怪物史莱克》

另外,载歌载舞的高潮环节也往往产生强烈的幽默效果。诸如《狮子王》、《冰河世纪》、《马达加斯加》等影片中都有精彩的音乐和舞蹈场面。《狮子王》中小狮子辛巴和娜娜甩掉唠叨多事的鸟管家沙祖在百兽群中徜徉歌唱,充分展现了少年不知愁滋味的欢快和对未来的憧憬。而阴谋篡位的刀疤与土狼的群魔乱舞,则预示了黑暗即将降临。相比较之下,《冰河世纪》的歌舞场面则更多地带给观众的是开怀大笑,树獭希德被奉为火神王和老鹰们得意忘形要吃掉被困动物的歌舞场面,舞蹈整齐漂亮,歌词搞笑,整个场景十分壮观而又令人捧腹。

被誉为后现代文本的《怪物史莱克》"极尽嘲讽调侃之能事",集各种幽默元素于一体。影片拿一些人们耳熟能详的事物当噱头,进行了彻底的颠覆和改造,英雄不再是骑着白马的王子,公主也不再貌若天仙、温柔如水。片中借用了经典童话中的许多形象:白雪公主、

第七章 动画片的民俗学解析

七个小矮人、灰姑娘、女巫、皮诺曹、狼外婆、三只小猪、有翅膀的小仙女等,并将它们丢进了"搅拌器",进行了一次彻底的混合与颠倒。狼外婆一向是孩子们噩梦中的主角,在《怪物史莱克》中却温顺有礼,在柔和的夜灯下阅读休闲杂志;善良可爱的小红帽在片中负责送炸鸡外卖,当她敲开怪物史莱克夫妇度蜜月的小屋的门时,一下子吓晕了,手中的炸鸡也飞了出去;皮诺曹则被本来善良可亲的爸爸出卖,被丢进了"童话人物难民营"。影片还对许多流行一时的影片场景进行了戏仿,如片中猫咪杀手的形象戏仿了佐罗,只不过猫咪用剑划出的是个三角形符号,而不是佐罗的"Z";公主和史莱克度蜜月时拿《乱世忠魂》里的海滩和《指环王》里的戒指开玩笑;在不高兴俱乐部中,长着黑痣的胖老板娘让人不由得想起与之酷肖的美国老牌天后级歌星麦当娜;影片《铁钩船长》中的铁钩船长在俱乐部中弹起了忧伤的钢琴曲;《指环王》中的树人也在此聚会,他们掰腕子较劲,结果掰断了手臂(树杈)等。

美国作为一个后起的国家,没有悠久的历史,也没有绝对权威的文化传统,因而追求自由、反对束缚、质疑传统,富有反抗精神是美国人的主要性格特征。"美国人认为要他遵守某种规定就是对他的侮辱和挑战。他们的学校几乎无所谓纪律……父母极少管教孩子……美国军队纪律松弛早已成为丑闻,只是由于他们打起仗来还不错,能打胜仗,所以才得到人们的谅解。"[①]这种美国性格体现在动画片中就是以夸张和充满想象力的幽默游戏态度来嘲弄权威、反对常规,米老鼠、唐老鸭,猫和老鼠等许多动画形象上都可以鲜明地体现这一点。《猫和老鼠》中,互为天敌的猫和老鼠完全倒置了身份,一只叫汤姆的猫被一只名叫杰瑞的老鼠玩弄于股掌之中,成了被愚弄和欺负的对象。杰瑞则机智勇敢,成了屡战屡败的汤姆的克星。这对欢喜冤家在银幕上追逐打斗了几十年,成了美国家喻户晓的动画明星,也反映了美国人反对常规、不按常理出牌的思维方式;《海底总动员》中的鲨鱼布鲁斯,虽然外表庞大凶恶,却是一个只吃饼干的素

① [美]康马杰:《美国精神》,北京:光明日报出版社1988年版,第23页

食主义者,还发展了两个鲨鱼会员,打出"鱼类是朋友,不是食物"的口号;《怪物公司》中的绿毛怪物,不仅心地善良,举止温顺,还担负起拯救孩童的使命,贴心地护送小女孩回到人类世界,并与小女孩建立了深厚的感情;《小鸡快跑》中本是任人鱼肉的小鸡,变身为追求自由、有思想、有智慧、有胆识的可爱形象,而人类则成了自以为是、丑陋凶恶的反面角色。对角色内涵的重新设定、对思维定势的颠覆,反常规、反传统的人物与故事,种种奇思异想是美国动画片经久不衰的魅力所在。

美国动画片叙事简单直接,人物性格善恶鲜明,在表达惩恶扬善的传统主题时,也充分表达了童心、勇敢、忠诚、友爱等经久不衰的主题。如《狮子王》中,小狮子辛巴在热心的好朋友的帮助下,历经了生、死、爱、责任等种种考验,最后终于登上了森林之王的宝座,也在周而复始、生生不息的大自然中领会出生命的真谛。影片告诉人们,生活并非一帆风顺,但一个人身处逆境要勇于承担责任,凭着勇敢、坚强、不断斗争的精神来赢取生命的春天。《海底总动员》除令人叹为观止地表现了海底美妙的世界之外,更重要的是表现了父子亲情和突出了如何培养教育孩子的普遍社会命题,片中还弘扬了勇敢、团结、友爱、善良的品质,明快的色彩、俏皮的语言唤醒观众心中潜藏已久的童心;2005年出品的《超人特工队》也表达了最伟大的超能力莫过于家庭团结一心的力量这一主题。制作公司皮克斯的副总裁约翰·拉塞特也道出影片的真谛:"我喜欢影片的创意,即使一家子都是超人,他们也要努力去实现所有家庭都想努力实现的事:让彼此幸福。"

动画片最大的受众群是儿童和青少年,他们在动画的世界里看到了真、善、美,这些都是人性中最美好的东西,是每个人心底永恒的珍藏。

后　　记

　　这本书的完成应该感谢我的三位师长。

　　一位是我读硕士时的导师，著名民俗学家乌丙安教授。当年我从辽宁大学中文系本科毕业时，是乌先生引导我与民俗结缘，为我开启了一扇民俗学的大门，使我得以进入这个斑斓奇异的世界里进行探索。

　　另一位是我在华东师范大学攻读博士学位时的导师，著名民俗学家、文艺理论家陈勤建教授。陈老师是民俗学研究领域的拓荒者，是他率先从民俗学的视角来研究文艺作品，完成了文艺民俗学的学科建设。我有关影视民俗学的研究大多立足于文艺民俗学的理论基础之上，是陈老师给我提供了一块向上攀登的基石。

　　第三位是和我在上海交通大学媒体与设计学院影视系共事的著名影视评论家李亦中教授。在进入上海交大影视系之前，虽然影视艺术是我平生所爱，但对于专业的研究，我却并没有太多的理论储备和研究经验，是李老师"润物细无声"的帮助，使我在点点滴滴的学术探讨中，学到了很多影视评论的方法和进行研究的视角，并能最终完成此书，经李老师推荐在学术出版重镇北京大学出版社出版。

　　同时，感谢北京大学出版社不吝接受我的学术成果，也感谢闵艳芸编辑的辛苦付出。

　　曾有人把自己的作品比作自己的孩子，虽然她可能不够漂亮，也可能不够聪明，但无论是好是坏都是自己生的，在自己眼中都是最美的、最亲的、最爱的，当我捧起这本书稿时就是这种感觉。也许她不够完美，还有不少缺点，但她在两年多的时光中与我为伴，让我体会到创造的快乐和孕育的艰辛。多少个冥思苦想的日子，多少个灯下独坐的不眠之夜，化作一个个鱼贯而出的活泼的字符，伴随着电脑键

盘的敲击在显示屏上舞蹈。

　　此刻,我就像一个曾经挥汗如雨的农妇,站在秋天金色的田埂上,无比幸福。

<p align="right">廖海波
2007年6月1日于上海</p>

参考文献

书目:

1. 钟敬文主编:《民俗学概论》,上海:上海文艺出版社1998年版
2. 陈勤建:《文艺民俗学》,上海:上海文艺出版社1990年版
3. 蓝爱国:《好莱坞主义》,桂林:广西师范大学出版社2003年版
4. 郝建:《影视类型学》,北京:北京大学出版社2002年版
5. 陆弘石主编:《中国电影:描述与阐释》,北京:中国电影出版社2002年版
6. 李道新:《中国电影的史学建构》,北京:中国广播电视出版社2004年版
7. 钟大丰、梅峰主编:《东方视野中的世界电影》,北京:中国电影出版社2003年版
8. 王海洲主编:《镜像与文化——港台电影研究》,北京:中国电影出版社2002年版
9. 王迪、王志敏:《中国电影与意境》,北京:中国电影出版社2000年版
10. [日]七会静:《哈利·波特魔法揭秘》,裴军译,广州:新世纪出版社
11. 叶舒宪:《神话—原型批评》,西安:陕西师范大学出版社1987年版
12. 钟大丰、梅峰主编:《神话—原型批评》,北京:中国电影出版社2002年版
13. 张朝丽、徐美恒主编:《中外电影文化》,天津:天津大学出版社2003年版
14. 《世界动漫艺术圣殿》,十一郎编写,北京:希望电子出版社2002年版
15. 《与梦飞翔宫崎骏——动漫、梦想还有往日的纯真》,云峰编著,北京:文化艺术出版社2002年版
16. [美]戴维·科尔伯特:《哈利·波特的魔法世界》,麦秸译,北京:人民文学出版社2002年版
17. 高丙中:《民俗文化与民俗生活》,北京:中国社会科学出版社1994年版

论文:

1. 《北京电影学院硕士学位论文集》中《新时期电影民俗化研究》一文,北京:

中国电影出版社 1997 年版

2　刘娜:《〈空镜子〉与两姐妹"母题"》,载《当代电影》2004 年第 1 期

3　华明:《回归传统 〈花样年华〉细读》,载《电影艺术》2003 年第 4 期

4　王昕:《论电视戏说剧的民间故事特性》,载《当代电影》2004 年第 1 期

5　梁海、王前:《巫术与技术共同打造的艺术——〈哈利·波特〉》,载《辽宁师范大学学报(社会科学版)》,2004 年第 4 期